만약 고객에게 무엇을 원하는지 물었다면
그들은 조금 더 빠른 말과 마차라고 답했을 것이다

헨리 포드, 포드자동차 창업자

모빌리티 디자인 교과서

2016년 3월 7일 초판 발행 · 2021년 8월 24일 2판 1쇄 인쇄 · 2021년 8월 31일 2판 1쇄 발행 · **지은이** 구상 · **펴낸이** 안미르 · **크리에이티브 디렉터** 안마노
편집 강지은 이연수(2판) · **표지그래픽** 김을지로 · **디자인** 안마노 김민영·옥이랑(2판) · **커뮤니케이션** 김봄 · **영업관리** 황아리 · **인쇄·제책** 스크린그래픽
종이 M스무드 고백색 233g/m², 뉴플러스 백색 100g/m² · **글꼴** Apple SD 산돌고딕 Neo, Arno Pro, Avenir LT Std, SM3신신명조

안그라픽스
주소 우 10881 경기도 파주시 회동길 125-15 · **전화** 031.955.7755 · **팩스** 031.955.7744
이메일 agbook@ag.co.kr · **웹사이트** www.agbook.co.kr · **등록번호** 제2-236(1975.7.7)

ISBN 978.89.7059.582.5(93600)

모빌리티 디자인
교과서

구상 지음

안그라픽스

자동차에서 모빌리티로의 변화와 디자인

Transformation and Design from Automotive to Mobility

우리나라 최초 자동차 고유 모델 '포니Pony'가 개발된 것은 지금부터
45년 전인 1976년이었다. 물론 그 디자인은 이탈리아의 거장 디자이
너 조르제토 주지아로Giorgetto Giugiaro, 1938-의 손을 빌려서 했지만, 그
이후에 우리나라에도 수많은 고유 모델이 등장했다. 얼마 전에는 포
니를 모티브로 한 콘셉트 카 45가 나오기도 했고 이후에는 그 디자인
을 이어받은 전기차도 나왔다. 이제 우리에게도 클래식 카가 생긴 건
지도 모른다.

　이미 우리나라도 자동차 디자인에서는 큰 영향력을 가지고 있다.
실제로 글로벌 자동차 메이커에서 활약하고 있는 한국인 스타 디자이
너를 보는 것이 이제는 그리 신기한 일도 아니다. 한쪽에선 지금도 많
은 이들이 미래의 스타 디자이너를 꿈꾸며 열심히 자동차 디자인을 공
부하고 있다. 필자 역시 그런 학생 시절을 거쳐 자동차 디자이너가 되
어 활동했고, 이후 학교로 자리를 옮겨서 자동차 디자인을 가르친 것
이 25년이 되어가고 있다. 그리고 자동차 디자인 프로세스의 실무 과
정에 대해 체계적으로 다룬 이른바『자동차 디자인 교과서』를 내놓은
게 벌써 5년 전의 일이다.

　그 사이 우리 주변에는 많은 변화가 일어났다. 코로나-19라는 감염
병의 등장으로 전 세계가 몸살을 앓고 있다. 이로 인한 자동차와 모빌
리티의 변화는 크리라 예상된다. 자율주행 차량은 상상이 아니라 현실
이 되고 소위 날아다니는 자동차인 도심항공 모빌리티가 나타나고 있
다. 이제는 단지 자동차가 아니라, 더욱 폭넓은 시각에서 이동 경험의
방법으로 '모빌리티'를 다루어야 하는 시대가 된 것이다.

　그동안 여러 종류의 자동차 디자인 전공서적을 집필하고 출판했지
만 이는 자동차 디자인의 역사, 자동차 디자인의 이론적 내용들 혹은

자동차 렌더링 등을 다루는 각론各論의 책이었다. 그래서 이를 모두 아우르는 체계를 가져 예비 모빌리티 디자이너들이 모빌리티를 디자인하기 위한 바탕이 될 수 있는『모빌리티 디자인 교과서』를 준비하게 된 것이다. 이 책을 통해 보다 넓은 관점에서 모빌리티 디자인이란 무엇인가에 대해 접해보길 바란다.

이 책은 네 개의 장으로 구성됐다. 첫 번째 장과 두 번째 장은 모빌리티와 자동차 디자인을 수행하기 위한 바탕이 되는 내용들로 구성했다. 이를 기본으로 삼아 3장의 스튜디오 실습을 통해 디자인을 구체화시킬 수 있을 것이다. 마지막 네 번째 장은 워크숍 실습, 즉 스튜디오 과정까지 진행된 내용으로 실물 모형을 제작하는 과정을 구성했다.

최근 디자인의 많은 부분이 디지털화되어 손으로 만든 모형 대신 디지털 모델링 이미지로 마무리하곤 한다. 그렇기에 직접 만든 모형의 중요성이 과소평가되기도 한다. 그렇지만 우리가 만나는 모든 모빌리티와 자동차는 존재하는 실체이며 단지 눈으로 보는 것에서 그치지 않고 우리들이 피부를 맞대고 사용하는 실존적 도구임을 잊어서는 안 된다. 그런 도구를 물리적으로 정확히 다루고 만들 수 있을 때 비로소 사람들의 마음을 움직이는 생명력 있는 자동차를 디자인할 수 있을 것이다. 그러기에 필자는 디지털 소프트웨어를 이용한 모델링만이 아니라 물리적 모델링 작업 또한 포함해 다루었다.

또한 필자는 이 책에서 글을 '읽는다'는 것과 함께 '본다'는 점을 중시하며 집필했다. 무릇 디자인에서는 시각의 비중이 절대적이다. 그렇기에 읽고 암기하는 방식만큼 이해하고 익히는 것이 디자이너에게는 실질적인 공부 방법임을 잊어서는 안 된다. 이 책은 처음 콘셉트 스터디에서부터 최종 모형의 완성, 디자인에 대한 분석, 비평에 이르는 모

든 과정을 한 학기 동안 다룰 수 있도록 구성했고 과정 모두를 시각적 이미지를 준비했다.

그러나 아름다운 혹은 감동적인 디자인은 책 속의 지식만으로 만들어지기 어렵다. 모름지기 디자이너의 열정이 더해질 때 비로소 모두가 갖고 싶어하는 모빌리티와 그것을 대표하는 자동차가 디자인될 수 있을 것이다. 이 책을 통해 독자들이 자신의 내면에 자리 잡고 있던 디자인에 관한 열정을 더욱 고양시키게 된다면 필자로서는 더 이상 바랄 것이 없으며, 이 책을 내게 된 목적에 조금이나마 가까이 가게 될 것이다.

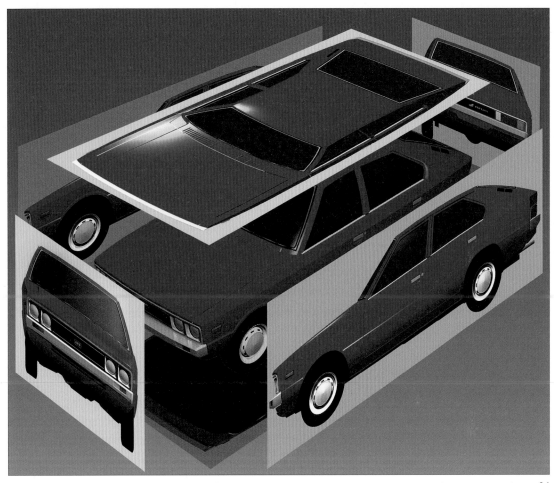

0.1
3D로 복원된 현대자동차 포니
Hyundai Pony, 1976
한국 최초의 고유 모델
디자인: 조르제토 주지아로

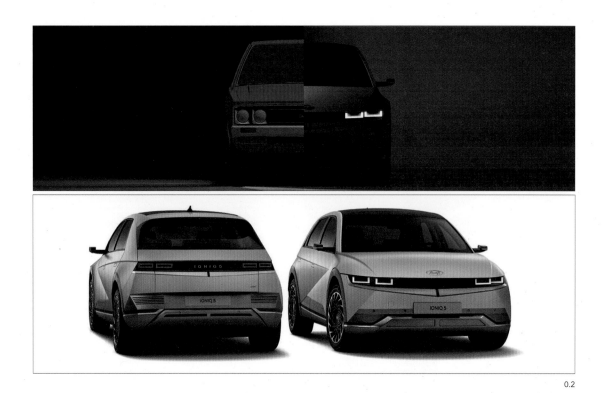

0.2

0.2
아이오닉 5 IONIC 5, 2021
포니의 디자인을 모티브로
2021년에 등장한 IONIC 5

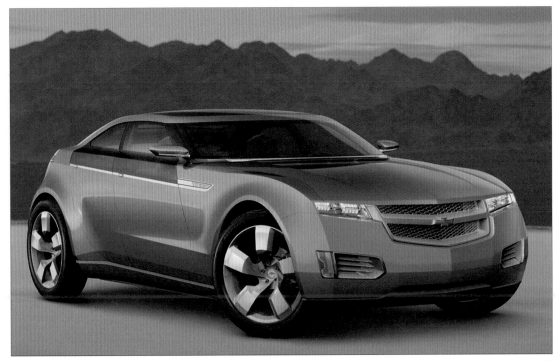

0.3

0.3
쉐보레 볼트
Chevrolet Volt, 2007
디자인: 김영선

0.4

0.4
도심비행모빌리티

0.5

0.6

0.5
배경을 합성한 디지털 이미지

0.6
디지털 도구로 제작된 모빌리티 이미지

모빌리티 디자인의 이해

1 모빌리티 패러다임의 변화

18 모빌리티와 자동차 산업
20 패러다임을 바꾼 자동차와 모빌리티 22

2 모빌리티 디자인 연대기

26 모빌리티·자동차 디자인의 연대기적 고찰
26 최초의 자동차
27 마차에서 자동차로
29 공예에서 산업으로
30 기술과 예술
31 자동차 디자인의 등장
33 새로운 구동 방식의 등장
34 스타일의 상품화
35 2차 세계대전과 자동차
37 전후 유럽의 고기능화
38 전후 미국의 장식적 디자인
43 오일쇼크 이후의 효율화
45 일본 자동차의 등장
47 일본 감성 디자인과 한국 자동차의 발전
49 기술의 방향 변화
50 글로벌 인수 합병
51 새로운 기술의 방향
52 신흥 자동차 산업국의 등장
54 스마트 모빌리티의 등장
54 미래 모빌리티의 두 가지 방향

55 모빌리티 디자인의 난제

3 세계 차량 제조사의 디자인경영

60 브랜드 소프트웨어로서의 디자인
61 2020년 자동차 생산 세계 순위
62 국적성의 상실과 브랜드의 중요성
64 디자인경영
92 디자인 조직의 유형과 특징
94 브랜드 디자인과 통일성

4 자동차의 아름다움에 대한 탐구

98 이상적 아름다움의 존재
99 절대적 아름다움에서 공감의 대상으로
100 모티브와 추상성
102 이미지의 효과
106 형태와 기능을 고려한 종합적 디자인
108 경승용차로 보는 형태와 구조의 공존

112 역사의 아이러니, 지프와 피아트

모빌리티 디자인의 요소

1 모빌리티 디자인 개발 과정

118	직관적 결과물을 위한 논리적 활동
120	선형적 개발과 동시적 개발
122	제품 콘셉트
123	선행 설계와 선행 디자인
124	아이디어 스케치
125	렌더링
126	모형 제작
129	디자인 확정
130	디자인 승인
131	세부 디자인 및 데이터 작성
132	디자인 프로토타입 제작과 차량 설계
133	차량 성능 실험
136	선행 양산
137	경쟁 차량 비교 평가 및 소비자 반응 조사
138	**자동차에도 모히칸 헤어스타일이?**

2 모빌리티 유형과 특징

140	모빌리티·자동차 유형의 분류
141	판매 시장에 따른 유형
142	차체 구조에 따른 유형
147	차체 형태에 따른 구분

3 차체의 구성요소와 비례

155	차체의 주요 치수와 공간 구성
157	카울 패널의 변화와 비례
159	벨트 라인의 변화와 비례
160	휠베이스의 변화와 자세
161	휠트레드의 변화와 자세
162	차체 공간의 구성 비례와 이미지
168	차체 비례와 형태의 변화 요인

4 패키지 레이아웃과 디자인

170	레이아웃과 하드 포인트
172	인체 기준 모형
174	SAE 95퍼센타일 남성 인체 모형
175	카울 패널과 공간 배분
177	자동차 유형별 운전 자세
180	자동차 유형별 좌석 배열
183	자동차 유형별 엔진 위치
185	차체 형태와 공기역학
190	**마르첼로 간디니의 극과 극의 디자인**

모빌리티 디자인 스튜디오

1 콘셉트의 육하원칙

196 기획과 계획
197 디자인 콘셉트 구성
199 정보 위계와 디자인 콘셉트
201 시나리오 작성

2 초기 이미지 디자인

206 이미지의 탐구
207 이미지의 추상성
208 이미지 맵 작성
210 조형 작업의 준비
212 투시의 이해
216 이미지 디자인
220 반사 효과의 표현
222 태양 고도와 빛의 시간 표현
224 전측면 투시 뷰의 이미지 스케치 작성

3 차량의 외장 디자인

226 아이디어 스케치
228 비례 관찰법
230 바텀업 스케치와 면 분할 스케치
233 패키지 레이아웃 검토
235 패키지 레이아웃의 그리드와 기준점
237 승차자 위치 설정
238 구동장치 설정
239 수납공간 설정
240 휠베이스 설정
241 휠트레드 설정
242 차체 단면 형상과 유리창 곡률
244 렌더링
246 측면 뷰 렌더링
248 전측면 투시 뷰 렌더링
250 후측면 투시 뷰 렌더링
252 형태 주파수와 디자인 감성

4 차량의 내장 디자인

256 자동차 디자인과 차량의 내장 디자인
257 내부 구조 검토
259 인스트루먼트 패널
264 좌석
268 트림
272 차량의 내장 디자인 과정
284 우연의 일치

모빌리티 디자인 워크숍

1 테이프 드로잉

290 그림에서 도면으로
291 라인 테이프와 테이프 드로잉
293 테이프 드로잉 작성

2 실물 모형의 제작 과정

300 왜 클레이로 모형을 만들어야 하는가
302 인더스트리얼 클레이
304 클레이 모형 제작
305 클레이 모형의 완성

3 차량의 색상과 재질

306 색상과 재질
308 흰색도 색
310 카리스마의 검정
313 냉혹한 킬러의 은색
316 전위적인 파란색
318 열정의 빨간색

4 디자인 마무리와 프레젠테이션

321 디자인과 마감
322 디자인 마무리를 위한 체크리스트와 패널 구성
326 디자인 프레젠테이션과 승인

328 미래에는 모두가 날아다닐까

334 마치며
336 용어 해설
339 참고문헌

가장 성공한 사람은 정말 자신이
좋아하는 일을 하는 사람이다. 그 무엇도
그들의 에너지와 열정을 따라갈 수 없다.

자크 나세르, 포드모터컴퍼니 전 CEO

I believe the people who are most
successful are those who do what really
interests them. There is no substitute
for energy and enthusiasm.

Jacques Nasser, former CEO of Ford Motor Company

이 장은 모빌리티를 디자인하기에 앞서 차량
디자이너라면 알아두어야 할 배경을 다루고
있다. 모빌리티 디자인의 역사, 역사의 동력이 된
패러다임, 세계 차량 제조사의 디자인경영 등 객관적
사실을 바탕으로 정리한 내용으로 구성했다. 한편
디자인의 아름다움에 대해 생각해보도록 주요 차량
제조사의 특징도 함께 다루었다. 이를 통해 모빌리티
디자이너를 향한 여정을 준비할 수 있으리라 믿는다.

모빌리티 디자인의 이해

1 모빌리티 패러다임의 변화

2 모빌리티 디자인 연대기

3 세계 차량 제조사의 디자인경영

4 자동차의 아름다움에 대한 탐구

1 모빌리티 패러다임의 변화

모빌리티와 자동차 산업

자동차는 과거보다 더 빠르고 더 안락하고 더 아름답게 변화해왔다. 이것을 단지 어제보다 나은 것을 추구하며 발전하는 문화적 현상으로 볼 수도 있지만, 좀 더 거시적인 시각으로 관찰하면 패러다임의 변화에 따라 움직여온 것을 발견할 수 있다.

패러다임paradigm은 미국의 과학사학자 토머스S. 쿤Thomas S. Kuhn, 1922-1996이 1962년에 펴낸『과학혁명의 구조The Structure of Scientific Revolutions』에서 제시한 개념으로, 하나의 시대를 움직이는 사상이나 가치, 원리 정도로 설명된다. 즉 그 시대의 대다수가 그러하다고 믿거나 생각하는 바가 사상과 가치이며 시대를 지배하는 '패러다임'인 것이다.

한국 자동차의 고유 모델 개발이 일본에 이어 세계에서 일곱 번째였다는 사실을 바탕으로 그 변화를 추적하면, 서유럽에서 시작해 북미 대륙에서 나타난 자동차 산업의 성장세가 아시아에서 일본과 한국을 거쳐 지금은 중국 대륙으로 이동하고 있는 것을 알 수 있다. 최근에는 인도의 성장도 주목할 만하다. 아울러 지구상의 마지막 대륙 아프리카에서도 그 움직임이 태동하는 듯하다.

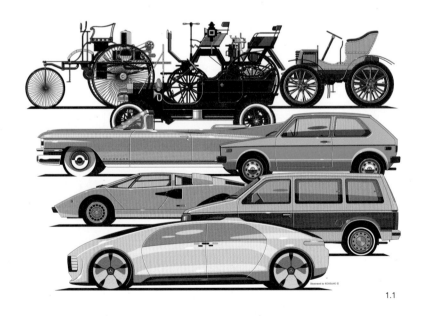

1.1
자동차의 주요한 변화 단계를 거쳐 마침내 21세기의 모빌리티 개념의 차량이 출현하게 된다.

1.1

한편 오늘날의 자동차 산업은 순수한 기계공업이 아닌 정보기술과 결합된 디지털기기 제조 산업으로 변모하고 있다. 이러한 역사의 원동력은 무엇일까? 최초의 자동차가 등장한 뒤로 나타난 다양한 양상은 거시적 패러다임의 변화로 요약될 수 있다. 그 변화를 살펴보면 변화의 고비마다 세계 자동차 산업을 좌우할 만큼 새로운 가치와 방향을 제시한 국가나 대륙이 패권을 잡고 흐름을 이끌어온 것을 발견할 수 있다.

다음 시대의 자동차 산업은 130년의 자동차 역사가 그랬듯이 생산이나 시장 규모에 좌우되지 않고, 자율주행이나 또 다른 혁신으로 새로운 가치와 패러다임을 제시하는 주체가 주도하게 될지도 모른다. 물론 그 새로운 가치의 틀이 무엇인지는 단언할 수 없다. 그것은 지금보다 더 나아간 첨단기술일 수도 있지만 무형의 감성이나 스토리텔링 또는 디자인이 될 수도 있다.

앞으로 도래할 변화를 예측하고 준비하기 위해 지금까지의 패러다임 변화를 좀 더 자세히 살펴보자.

자동차의 탄생과 기술 발전 1900-1970년대	서유럽 중심의 자동차 탄생과 기능적 진보 자동차의 하드웨어를 발전시켜 물리적으로 좋은 차 개발
	미국 중심의 자동차 대량생산과 제조기술 진보 자동차의 생산 방법을 발전시켜 대중화에 기여
상품으로서의 자동차 1980-1990년대	일본 중심의 상품화된 자동차 등장 이동수단에서 소비자를 만족시키는 상품으로 변화
문화로서의 자동차 2000년대	역사성과 감성에 따라 디자인된 종합적 상품 자동차를 경제 가치 상품에서 종합적 문화로 해석
모빌리티 2020년대	새로운 동력과 디지털 기술에 의한 모빌리티의 출현 디지털 기술의 비중 증가로 새로운 개념의 제품으로 변화

패러다임을 바꾼
자동차와 모빌리티 22

패러다임의 변화 속에 존재하는 자동차 가운데에는 다음 단계로 나아가는 실마리를 제공하는 등 역사적으로 변화의 계기를 가져온 자동차들이 있다. 모두 스물한 종 스물두 대의 자동차로 정리할 수 있다. 이 스물두 대의 자동차는 당대의 가치관과 사회상 그리고 기술 수준을 대

벤츠 파텐트 모토바겐과 다임러 사륜차
Benz Patent Motorwagen & Daimler 4 Wheeler, 1886

독일
자동차의 발명
마차 구조 유지
전체 길이 2,926밀리미터, 휠베이스 1,570밀리미터(왼쪽),
전체 길이 2,513밀리미터, 휠베이스 1,306밀리미터(오른쪽)

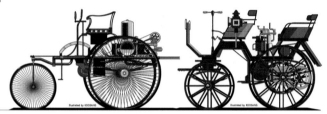

파나르르바소 시스템 파나르
Panhard Levassor System Panhard, 1890

프랑스
현대 자동차 구조의 등장
자동차기술 발전의 초기 단계
전체 길이 2,296밀리미터, 휠베이스 1,391밀리미터

포드모터컴퍼니 모델 T
Ford Motor Company Model T, 1908

미국
대량생산의 시작
공예에서 공업으로 인식 변화
자동차 대중화에 기여
전체 길이 3,404밀리미터, 휠베이스 2,540밀리미터

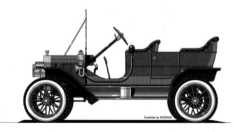

롤스로이스 실버 고스트
Rolls Royce Silver Ghost, 1908

영국
공예 방식의 기술 발전
자동차기술의 고급화
전체 길이 4,708밀리미터, 휠베이스 3,442밀리미터

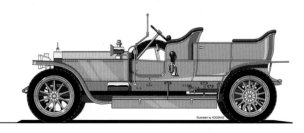

표한다. 아울러 자동차 디자인도 시대 감각을 반영하고 있거나 그 디
자인이 시대 감각 자체를 변화시키기도 했다. 스물두 대의 자동차를
살펴보면 흥미로운 점을 발견할 수 있을 것이다.

부가티 타입 41 로열
Bugatti Type 41 Royale, 1931

프랑스
기술과 예술 추구
최고 수준의 공예적 발전 추구
전체 길이 6,401밀리미터,
휠베이스4,300밀리미터

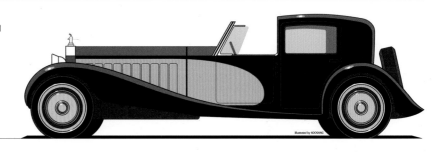

뷰익 와이잡
Buick Y-Job, 1938

미국
디자인의 상품화 개념 도입
스타일에 따른 마케팅 개념 도입
전체 길이 5,301밀리미터, 휠베이스 3,200밀리미터

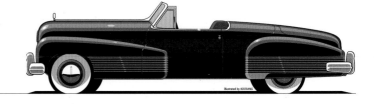

폭스바겐 타입-1
Volkswagen Type-1, 1939

독일
대중적 소형차 개발
내구성 및 경제성을 목표로 개발
전체 길이 4,079밀리미터, 휠베이스 2,400밀리미터

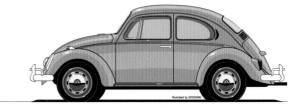

윌리스오버랜드 윌리스 엠비
Willys-Overland Willys MB, 1942

미국
사륜구동의 개발
전천후 성능을 목표로 개발
전체 길이 3,360밀리미터, 휠베이스 2,032밀리미터

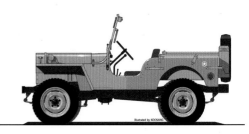

2차 세계대전을 거치면서 자동차기술은 비약적으로 발전했다. 그러나 전쟁에 따른 사회와 경제의 변화는 유럽과 미국의 자동차 산업 특성을 크게 구분 짓는 결과를 초래한다. 이 변화는 이후 오일쇼크까지 이어진다.

포르쉐 356
Porsche 356, 1957

독일
고성능 차량 개발
소형 스포츠카 탄생
전체 길이 3,870밀리미터, 휠베이스 2,100밀리미터

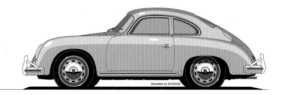

오스틴 미니
Austin Mini, 1959

영국
전륜구동 소형 승용차 개발
실내 공간을 중시한 차량의 탄생
전체 길이 3,050밀리미터, 휠베이스 2,040밀리미터

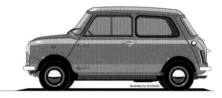

캐딜락 엘도라도
Cadillac El Dorado, 1959

미국
장식적 테일 핀 스타일 차량의 등장
차체 디자인의 적극적 상품화
전체 길이 5,715밀리미터,
휠베이스 3,302밀리미터

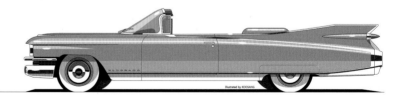

지프 웨거니어
Jeep Wagoneer, 1963

미국
전천후 주행 성능과 공간 활용성을 갖춘 SUV의 등장
다목적 차량의 탄생
전체 길이 4,735밀리미터, 휠베이스 2,794밀리미터

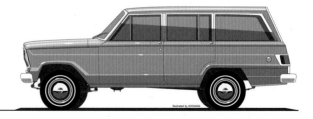

1970년대 두 차례의 오일쇼크는 세계 자동차 산업에 또 다른 변화를
가져온다. 특히 대형 자동차 중심이었던 미국의 자동차 산업은 오일
쇼크의 타격으로 1980년대에 이르러 위기에 몰리면서 소형 미니밴과
같은 새로운 자동차를 개발하기 시작했다.

람보르기니 쿤타치
Lamborghini Countach, 1971

이탈리아
조형성을 강조한 이탈리아 디자인 등장
고성능 슈퍼카의 탄생
전체 길이 4,140밀리미터, 휠베이스 2,450밀리미터

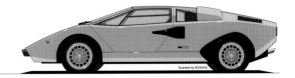

폭스바겐 골프
Volkswagen Golf, 1973

독일
소형 해치백 승용차의 대중화
기능적 소형 승용차의 대중화
전체 길이 3,705밀리미터, 휠베이스 2,400밀리미터

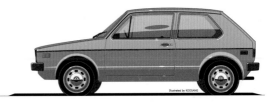

혼다 시빅
Honda Civic, 1973

일본
효율적인 소형차 등장
일본의 세계 무대 진출
전체 길이 3,551밀리미터, 휠베이스 2,200밀리미터

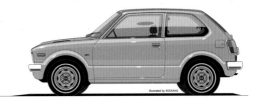

닷지 캐러밴
Dodge Caravan, 1985

미국
승용차 기반의 소형 미니밴 개발
다인승 차량의 등장
전체 길이 4,468밀리미터, 휠베이스 2,847밀리미터

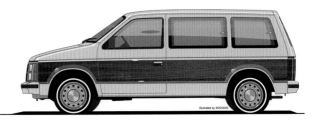

서구 자동차 제조사들의 글로벌 인수 합병이 있었던 1990년대에는 아시아 자동차 산업의 약진도 눈에 띈다. 이미 세계 자동차 시장 상위권에 오른 일본은 그 위치를 공고히 했으며, 한국은 고속 성장을 이루었다. 2000년부터는 중국과 인도 등의 성장도 두드러진다.

마쯔다 미아타
Mazda Miata, 1990

일본
하이터치(hi-touch) 디자인의 등장
감각적 디자인 제시
전체 길이 3,950밀리미터, 휠베이스 2,265밀리미터

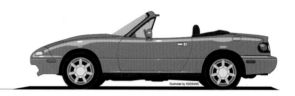

제너럴모터스 EV-1
General Motors EV-1, 1995

미국
시판용 전기 자동차의 등장
대체 에너지에 대한 관심 고조
전체 길이 4,310밀리미터, 휠베이스 2,512밀리미터

현대자동차 YF 쏘나타
Hyundai YF Sonata, 2009

한국
한국 자동차 산업의 성장
후발 산업 국가로 고도 성장
전체 길이 4,820밀리미터, 휠베이스 2,795밀리미터

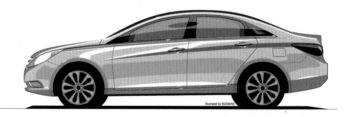

타타 나노
TaTa Nano, 2009

인도
21세기 신흥 자동차 산업국의 등장
인도, 중국, 아프리카의 부각
전체 길이 3,099밀리미터, 휠베이스 2,230밀리미터

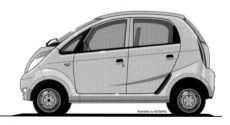

21세기에는 전통적인 기계공업을 기반으로 하는 자동차 산업에서 디지털기술에 의한 자동차 산업으로 변하는 양상이 가시화되기 시작한다. 한편으로는 자율주행 자동차의 등장으로 전통적인 자동차의 기능역시 크게 변하게 될 것으로 예측된다.

벤츠 F-015
Benz F-015, 2015

독일
자율주행 자동차의 등장
미래의 자동차 산업 예견
전체 길이 5,220밀리미터, 휠베이스 3,610밀리미터

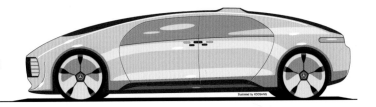

앞에서 살펴본 스물 두 대의 자동차와 모빌리티는 모두 당대에 새로운 방향을 제시했다. 이들은 첨단기술을 바탕으로 새로운 세계를 향해 벽을 깨고 나가는 역할을 했다. 실제로 대다수의 변화는 점진적으로 일어나지만, 그 변화가 축적된 결과는 급진적으로 나타나기도 한다. 어제와 오늘의 차이, 1년 전후의 차이는 크지 않더라도 5-10년의 변화가 축적되면서 차이가 커지기 때문이다.

기술의 발전은 구조와 공법, 재료를 다루는 방법을 변화시키고, 이는 곧 형태의 변화로 나타난다. 형태의 변화는 감성의 변화를 일으키고, 감성의 변화는 다시 그것을 강조하거나 순화하려는 동기로 이어진다. 이 순환의 연속에 따라 형태는 진화하고 다듬어진다.

이들의 변화 방향을 통해 앞으로의 변화도 예측할 수 있는 통찰력을 기르고, 아울러 새로운 조형을 직관적으로 이끌어낼 수 있다면 또 다른 전환점을 능동적으로 만들어갈 수 있을 것이다.

2 모빌리티 디자인 연대기

**모빌리티·자동차 디자인의
연대기적 고찰**

21세기는 다양성의 시대라고 이야기한다. 인류의 문명사를 5000년으로 볼 때 21세기는 그 끝자락에 있지만, 우리는 지금 그 어느 때보다 빠른 변화와 발전 속에 살고 있다.

이 같은 발전의 가속화는 사실 지금까지 축적된 문명의 역사적 바탕 위에서 만들어진 것이다. 영국의 과학자이자 철학자인 아이작 뉴턴Isaac Newton, 1643-1727은 "내가 세상을 좀 더 멀리 볼 수 있었던 것은 단지 내가 거인의 어깨 위에 서 있었기 때문이다."라는 말로 그 사실을 설명했다. '문명의 가속도'에 기여한 발명품은 여러 가지가 있겠지만 그중 가장 큰 영향을 미친 '물건'은 단연코 자동차일 것이다. 자동차의 등장으로 말미암아 고전적 개념에서 비롯한 시간과 공간의 제약을 극복할 수 있었으며, 더욱더 빠른 발전을 이루는 밑거름으로 삼을 수 있었기 때문이다.

19세기 말 최초의 자동차가 등장하고 지금에 이르기까지 자동차는 20세기를 바꾸어놓은 가장 큰 힘이 되었다. 그 역사를 연대기적 관점에서 살펴보면 앞으로의 변화를 예측하고 공부해야 할 예비 자동차 디자이너들이 실마리를 찾을 수 있을지도 모른다. 물론 역사 속의 자동차는 정말 다양한 유형으로 만들어지고 사용되어왔지만, 앞서 간략하게 소개했던 스물두 대의 자동차를 포함해 중요한 전환점을 제공한 자동차를 골라 그 맥락과 특징을 자세히 살펴보자.

최초의 자동차

1886년 독일의 카를 프리드리히 벤츠Karl Friedrich Benz, 1844-1929가 특허받은 삼륜 차량이 공식적인 최초의 휘발유 엔진 자동차로 인정되고 있다. 한편 같은 시기에 독일의 고틀리프 빌헬름 다임러Gottlieb Wilhelm Daimler, 1834-1900 역시 휘발유 엔진을 탑재한 사륜 차량을 제작했다. 당시 카를 벤츠와 고틀리프 다임러 사이에는 전혀 교류가 없었던 것으로 알려져 있으며, 휘발유 엔진 제작에서 다임러보다 앞선 1879년에 특허를 받은 카를 벤츠를 최초의 자동차 제작자로 인정하는 견해가 일

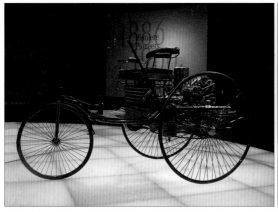
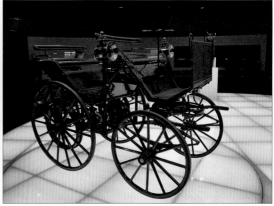

2.1
벤츠 파텐트 모토바겐
Benz Patent Motorwagen, 1886

2.2
다임러 사륜차
Daimler 4 Wheeler, 1886

반적이다. 그런데 이들이 만든 자동차는 기본적으로 마차의 구조를 벗어나지 못했다. 물론 1886년 전에도 증기기관을 이용한 자동차가 있었고 다양한 동력의 자동차 제작이 시도됐지만, 오늘날의 자동차와 계보를 같이하고 휘발유를 쓰는 내연기관을 동력으로 한 최초의 차량은 벤츠의 삼륜차였다.

마차에서 자동차로

최초의 휘발유 엔진 자동차가 발명된 것은 독일이었지만, 그것은 마차의 차대車臺에 엔진을 단 형태였다. 오늘날의 자동차처럼 후륜구동front engine rear wheel drive, FR, 즉 앞에 냉각기와 엔진을 달고 뒷바퀴를 구동시키는 방식의 기술

2.3

은 프랑스를 중심으로 발전했다. 1887년에 세워진 프랑스의 자동차 제조사 파나르르바소Panhard Levassor는 1890년에 처음으로 후륜구동 구조를 가진 자동차 '시스템 파나르System Panhard'를 제작했다. 이후 자동차는 모두 동일한 구조로 제작되었다.

2.3
파나르르바소 시스템 파나르
Panhard Levassor
System Panhard, 1890

한편 유럽에서는 자동차의 성능을 높이려는 열기와 함께 자동차기술 개발이 촉진되었다. 1906년에 처음 시작된 프랑스 그랑프리 자동차경주는 프랑스를 중심으로 유럽 국가들이 모여 자동차기술을 발전시키는 촉진제 역할을 했다. 특히 자동차 제조사 르노Renault는 차량 속도를 높이기 위해 라디에이터를 차체 중앙으로 옮기고 유선형 엔진 후드를 얹어 시대를 앞선 새로운 디자인을 내놓았다.

2.4
르노 비포스토(아래)와 설룬(위)
Renault Biposto & Saloon, 1906
자동차 속도를 높이기 위해
유선형 후드를 채택했다.

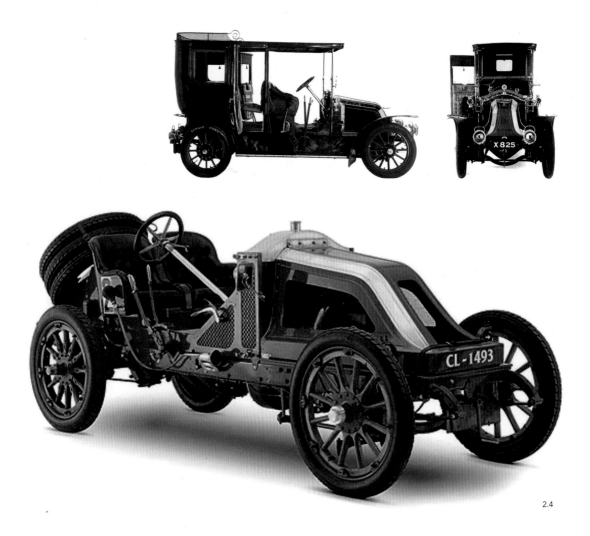

2.4

공예에서 산업으로

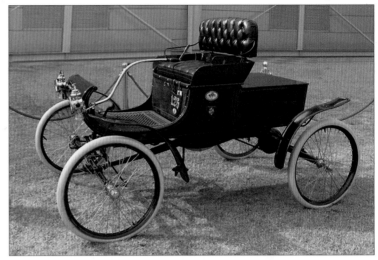

<div style="text-align:right">2.5</div>

<div style="text-align:center">2.6</div>

한편 미국의 군소 자동차 제조업체 올즈모빌Oldsmobile이 1899년에 생산한 '커브드 대시Curved Dash'는 처음으로 대량생산된 자동차였다. 그러나 체계화된 대량생산에 미치지는 못해 공예적 생산 방식의 틀 속에서 여전히 마차 구조를 가진 다수의 차량을 제작했다.

이후 미국의 헨리 포드Henry Ford, 1863-1947가 1903년 포드모터컴퍼니Ford Motor Company, 이하 포드를 설립하지만, 자동차 산업에서 일관생산 체제에 따른 대량생산이 시작된 것은 1908년 '모델 TModel T'가 개발된 뒤부터이다.

2.5
올즈모빌 커브드 대시
Oldsmobile Curved Dash, 1899

2.6
헨리 포드

2.7
포드 모델 T
Ford Model T, 1908

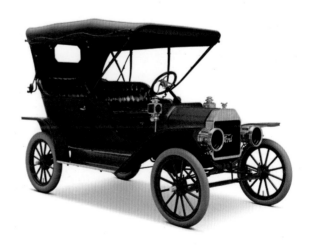

<div style="text-align:right">2.7</div>

기술과 예술

공예생산 방식을 고수하던 유럽에서는 성능을 높이는 시도와 함께 더욱 안락하고 조용한 자동차를 만들기 위해 노력했다. 1908년에 생산된 롤스로이스RollsRoyce의 '실버 고스트Silver Ghost'는 알루미늄 차체와 정교한 엔진으로 만들어져 마치 '은빛 유령' 같다는 별명이 붙었으며, 그것이 그대로 자동차의 이름이 되었다. 이때는 아직 오늘날의 롤스로이스 상징인 '환희의 여신'을 장식으로 사용하지 않던 시기였으나, 지금과 마찬가지로 정교한 기술로 만들어진 고급 승용차를 목표로 자동차를 제작했다. 이처럼 자동차 개발과 생산 영역에서 정교함을 추구하는 유럽 자동차 산업의 공예적 생산 방식은 계속 이어졌다. 특히 프랑스의 부가티Bugatti는 크고 호화로운 자동차를 주문받아 소량으로 생산하는 방식을 택하기도 했다.

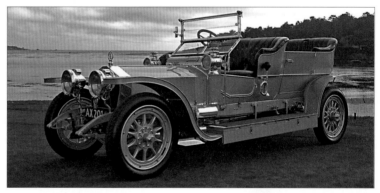

2.8

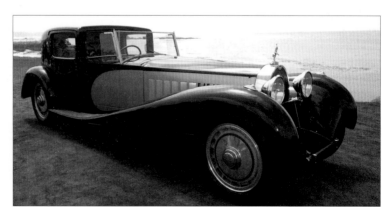

2.9

2.8
롤스로이스 실버 고스트
Rolls Royce Silver Ghost, 1908

2.9
부가티 타입41 로열
Bugatti Type 41 Royale, 1931
12,000cc 엔진과 길이 6.4미터의
대형 호화 자동차

자동차 디자인의 등장

2.10
포드 모델 T
Ford Model T, 1914
모델 T 중기형

2.11
포드 모델 T
Ford Model T, 1921
모델 T 후기형

2.12
할리 얼

일반적으로 자동차 대량생산에서 조립 차량을 이동시키는 컨베이어 시스템conveyer system 도입이 절대적 역할을 했을 것이라 믿어지지만, 사실상 그것이 대량생산의 열쇠는 아니었다. 근본적으로 헨리 포드는 자동차 제조의 작업 공정을 단순화해 각 작업자가 한 작업만을 반복하는 방식으로 작업 과정을 바꾸었다. 이에 따라 공예생산 방식에서 자동차를 만들기 위해서는 숙련된 기술자가 필요했던 반면, 포드의 생산 방식에서는 비숙련자도 간단한 교육만으로 조립라인에 투입되어 자동차를 조립하는 것이 가능해졌다. 포드는 자동차의 구조도 지속적으로 단순화했는데, 이에 따라 '모델 T'는 후반으로 갈수록 점점 더 간결하고 규격화된 구조와 형태로 바뀌었다.

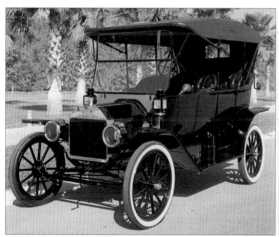
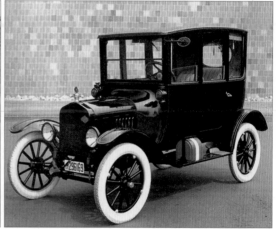

2.10　　　　　　　　　　　　　　　　　　　　　　　　　　　2.11

2.12

미국의 제너럴모터스General Motors, 이하 GM는 1920년대 중반 최초로 디자인 전담 부서를 만들었고, 수석 디자이너로 할리 얼Harley Earl, 1893-1969을 임명했다. 이후 미국의 모든 제조사가 디자인 부서를 만들면서 자동차 디자인은 자동차에서 중요한 상품성의 하나로 인식되었다. 이 영향으로 1930년대에는 유선형 스타일Streamlined Style의 차체가 유행처럼 나타난다.

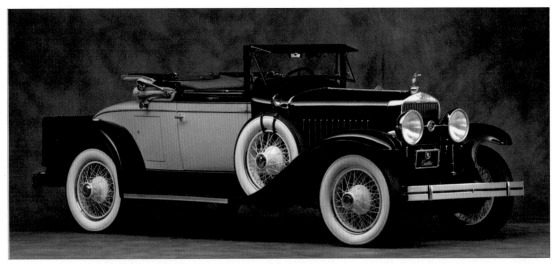

2.13

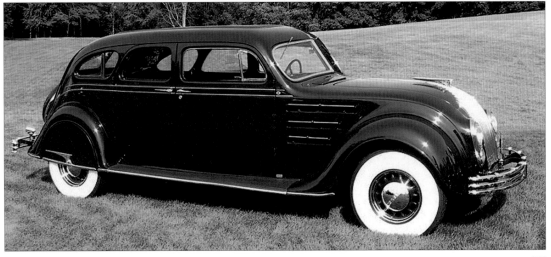

2.14

2.13
캐딜락 라 살르
Cadillac La Salle, 1927
스타일이 들어간 자동차

2.14
크라이슬러 에어플로 르 바론
Chrysler Airflow Le Baron, 1933
유선형 스타일의 자동차

새로운 구동 방식의 등장

한편 유럽에서는 성능의 효율을 높이려는 시도가 이루어졌는데, 1934년 프랑스의 시트로엥Citroën이 최초로 전륜구동front engine front driver, FF 방식의 '트락숑 아방 11CV Traction Avant 11CV'를 개발하면서 차량을 효율화하는 기술을 제시했다.

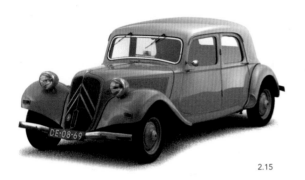

2.15

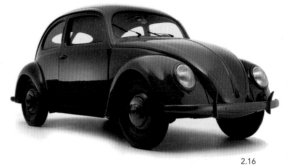

2.16

2.17

2.15
시트로엥 트락숑 아방 11CV
Citroën Traction Avant 11CV, 1934

2.16
KdF, 1936
폭스바겐 비틀의 타입-1

2.17
페르디난트 포르셰

2.18
1938년 5월 28일 폭스바겐 공장 기공식
출처: 위키피디아

이 시기에 독일의 페르디난트 포르셰Ferdinand Porsche, 1875-1951 박사는 당시 독일 총통 히틀러의 '국민차' 개발 지시에 따라 공랭식 2기통 엔진을 차체 뒤에 단 소형차 'KdF Kraft durch Freude'를 1936년 10월에 완성한다. 폭스바겐Volkswagen '비틀Beetle'의 원형 모델이기도 한 KdF는, 당시 히틀러에게 생산을 승인받아 1938년부터 생산 공장을 건설하기 시작했다. 그러나 1939년에 발발한 2차 세계대전으로 KdF의 공장 건설이 중단됨은 물론, 유럽 전체의 자동차 산업은 전쟁을 기점으로 발전을 멈추게 된다.

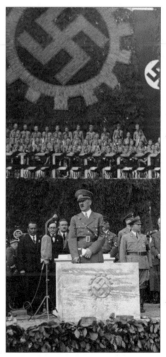

2.18

스타일의 상품화

GM이 디자인 전담 부서를 설치한 뒤 자동차 디자인은 미국의 모든 자동차 제조사에서 중요한 개발 항목이 되었다. 자동차의 성능 개선보다 차체 스타일body style이 더 손쉬운 차별화 수단이었기 때문이다. 그리고 1938년에는 역사상 최초로 시판 목적이 아닌 전시 목적의 콘셉트카concept car가 새로운 디자인을 대중에게 보여주기 위해 미국의 모터쇼에 등장하게 된다.

헨리 포드와 함께 미국 자동차 산업의 대량생산 체제를 이야기할 때 빠질 수 없는 한 사람이 앨프리드 슬론Alfred P. Sloan Jr, 1875-1966이다. 그는 매사추세츠공과대학MIT 출신 엔지니어로, 베어링 제조회사를 경영하던 중 당시 GM의 CEO 윌리엄 크레이포 듀랜트William Crapo Durant, 1861-1947의 제의로 GM에 합류해 GM이 가진 다양한 브랜드 체제의 근간을 마련했으며, 차종 간 부품 공용화와 관리혁신으로 대량생산 체제의 조직화에 기여했다.

포드가 대량생산 방식을 창안해 기틀을 잡았지만 자동차 디자인이나 제품의 다양화를 이루지 못했던 반면, 슬론은 대량생산 방식을 체계화해 다양한 디자인과 상품을 효율적으로 생산하는 시스템을 구축했던 것이다. 물론 포드도 이후 좀 더 체계화된 대량생산 방식의 개념으로 개발된 '모델 Amodel A'형에 옵션과 컬러를 추가하는 등 제품 다양화를 위한 변화를 꾀했다.

2.19

2.19
앨프리드 슬론

2.20
뷰익 와이잡
Buick Y-Job, 1938
최초의 콘셉트카

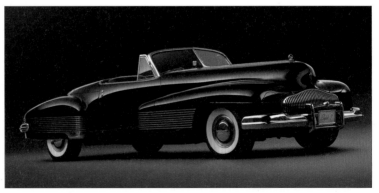

2.20

2차 세계대전과 자동차

포르셰 박사가 설계한 KdF 모델이 1939년에 일어난 2차 세계대전으로 생산이 중단되자 히틀러는 그 차량을 군용으로 개조할 것을 지시했다. 그렇게 해서 포르셰 박사는 소형차 KdF를 독일 육군의 군용 차량으로 개조한다. 군용 차량은 두 가지 모델로 개발되었는데, 바로 퀴벨바겐Kübelwagen과 쉬빔바겐 Schiwimmwagen이다. 퀴벨바겐은 '상

2.21

자형 차'라는 의미로, 견고한 차체 때문에 지상작전 수행 능력이 뛰어났지만 습지 주행이 어렵다는 한계를 가지고 있었다. 이를 보완하기 위해 수륙양용 차량으로 1940년에 개발된 것이 쉬빔바겐이었다. 쉬빔바겐은 '헤엄치는 차'라는 뜻으로, 차체 형태는 아래쪽이 둥글고 좁아 마치 욕조와 같은 모양을 가지고 있다. 물에 들어가면 차체 뒤쪽의 스크루를 내려 엔진의 동력으로 회전시키면서 보트처럼 추진되는 것은 물론이고, 앞바퀴가 방향타 역할을 하는 등 자동차에서 보트로의 변신이 가능했다. 이 두 차량으로 독일군은 전쟁 초기 지상전 기동력에서 연합군보다 전술적으로 유리한 위치에 서게 되었다.

2.21
쉬빔바겐 스크루

2.22
퀴벨바겐
Kübelwagen, 1939

2.23
쉬빔바겐
Schiwimmwagen, 1940

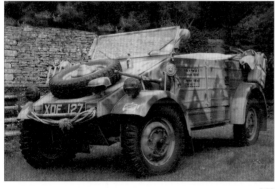

2.22

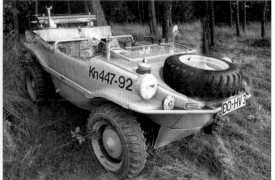

2.23

2.24
윌리스 MB
Willys MB, 1941

2.25
포드 GP-W
Ford GP-W, 1941

2.26
윌리스 MB와 포드 GP-W의 삼면도

미군의 기동 차량 지프Jeep가 개발된 것은 2차 세계대전 중인 1941년
이라고 알려져 있지만, 사실 개발의 시작은 1910년대까지 거슬러 올
라간다. 당시 미국은 육군 전력 강화를 위해 말과 모터사이클motorcycle
을 대체할 새로운 차량을 연구하기 시작했다. 이 같은 새로운 개념의
차량을 LRC light reconnaissance car, 소형 정찰 차량 또는 스카우트카 scout car, 병
력 이동 차량로 구분했는데, 기존 자동차를 이용해 시제품으로 만들어 실
험했다. 실제로 1914년에서 1918년까지 있었던 1차 세계대전 중에는
약 2만여 대의 포드 '모델 T'가 군용 차량으로 쓰였다.

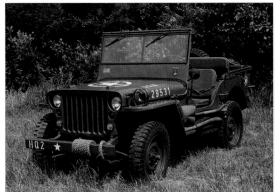

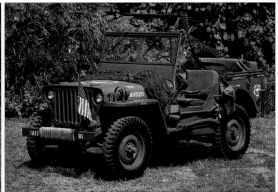

2.24

2.25

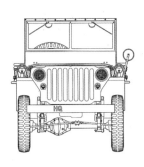

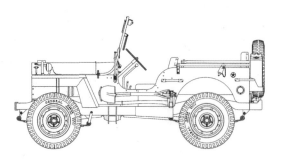

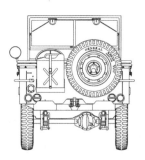

2.26

이후 미군은 수 차례에 걸쳐 여러 자동차 제조사에 개발을 의뢰했다. 그리고 1940년 차량 규격을 확정해 제조사들에 발주했고, 마침내 1941년부터 윌리스오버랜드Willys-Overland와 포드가 공동으로 설계해서 소형 사륜구동 트럭 형태로 차량을 개발해 각각 '윌리스 MBWillys MB'와 '포드 GP-W Ford GP-W'라는 모델을 생산했다. 두 차종은 거의 동일했으나 사소하게 다른 부분도 있었다고 한다.

전후 유럽의 고기능화

1945년 2차 세계대전은 끝났지만 6년간의 전쟁으로 거의 모든 산업 시설이 파괴되어 유럽의 자동차 산업은 고성능 고효율 자동차와 소형 승용차 개발로 양극화된 기술 양상이 나타났다. 특히 독일은 베르사유조약에 따른 항공기 생산 금지 조치로 고성능 차량 개발에 집중한다. 1954년에 등장한 벤츠Benz '300SL'은 트러스truss 구조의 프레임을 가진 가벼운 차체에 걸윙 도어gull-wing door를 채택한 고성능 스포츠카였다. 그리고 1955년에 등장한 포르쉐Porsche '550'은 최고 속도가 이미 300km/h를 넘었다. 한편 1959년에는 영국 오스틴Austin에서 전륜구동 방식을 탑재한 차체 길이 3.05미터의 초소형 승용차 '미니Mini'가 개발되었다.

2.27
벤츠 300SL
Benz 300SL, 1954

2.27

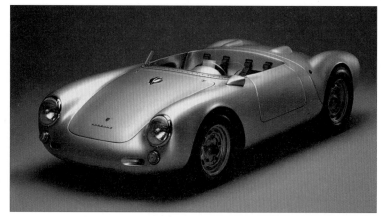

2.28

2.29

2.28
포르쉐 550
Porsche 550, 1955

2.29
오스틴 미니
Austin Mini, 1959
실내 공간 중심의 디자인을 제시한
소형 승용차의 시초

전후 미국의 장식적 디자인

2차 세계대전의 전승국이었던 미국은 본토에서의 전쟁 피해가 전혀 없었던 한편, 오히려 군수품 생산을 통한 기술 개발을 지속했다. 전쟁이 끝난 뒤에는 소비재 생산의 재개가 경제 활성화로 연결되면서 미국의 자동차 디자인이 점점 화려해지는 등 장식적인 경향을 보인다. 아울러 프레임과 하나인 일체구조식 차체가 등장하면서 낮아진 차체의 영향으로 승차감이 향상되었지만, 차체와 엔진은 지속적으로 대형화되었다. 그리고 1950년대 후반으로 갈수록 미국 자동차 제조사들은 테일 핀 스타일Tail Fin Style에 육중한 크기의 차량을 경쟁적으로 내

2.30

2.30
허드슨 호넷
Hudson Hornet, 1954
최초의 일체구조식 차체

2.31
쉐보레 콜벳 C-1
Chevrolet Corvette C-1, 1955
최초의 FRP 차체로 만들어진 스포츠카

2.32
캐딜락 엘도라도
Cadillac El Dorado, 1959
초대형 차체와 장식적 스타일이
극에 달했던 미국 승용차의 전형

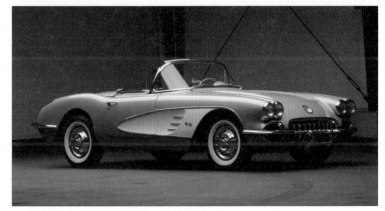

2.31

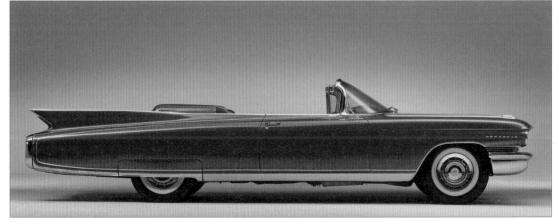

2.32

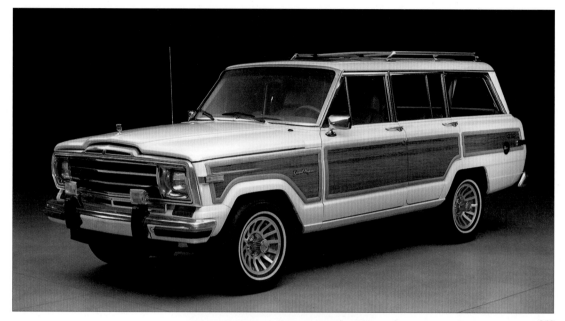

2.33

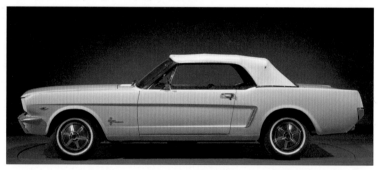

2.34

2.33
지프 웨거니어
Jeep Wagoneer, 1963

2.34
포드 머스탱
Ford Mustang, 1964

2.35
닷지 차저
Dodge Charger, 1966

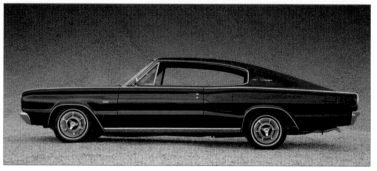

2.35

놓았고, 거대한 내수 시장 규모를 갖춰 세계 자동차 산업의 중심 국가로 부상했다.

1960년대에 와서는 미국의 장식적 디자인이 간결하게 정돈되는 경향으로 바뀌어갔다. 경제적 풍요를 바탕으로 젊은이를 위한 자동차도 개발되었는데, 1964년에 등장한 포드 '머스탱Mustang'이 그 시초이다. 이후 다른 미국 제조사들도 유사한 콘셉트의 자동차를 개발했으며, 지프는 차체 크기를 늘린 SUV를 개발하기 시작했다.

1960년대에는 유럽도 전쟁의 후유증이 어느 정도 진정되면서 자동차 제조사들이 다시 자동차경주에 참여해 성능과 디자인 개발에 집중했다. 이에 따라 고성능 스포츠카가 다양하게 개발되었는데, 대체로 유연한 곡면으로 이루어진 유선형 차체 디자인이 등장했다. 한편 이 시기에는 일본의 토요타Toyota가 직렬 6기통 엔진을 탑재한 정통 스포츠카 '2000GT'를 선보이기도 했다.

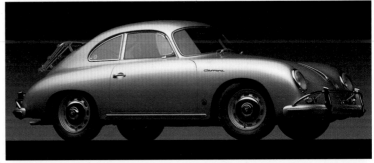

2.36

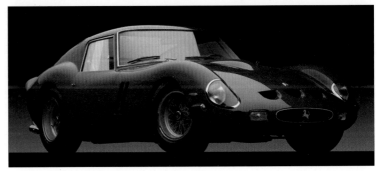

2.36
포르쉐 356
Porsche 356, 1957

2.37
페라리 250 GTO
Ferrari 250 GTO, 1962

2.37

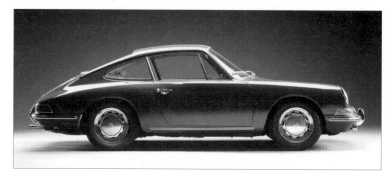

2.38

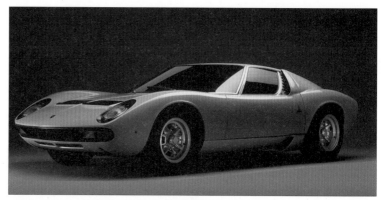

2.39

2.38
포르쉐 911
Porsche 911, 1963

2.39
람보르기니 미우라
Lamborghini Miura, 1968

2.40
토요타 2000 GT
Toyota 2000 GT, 1964

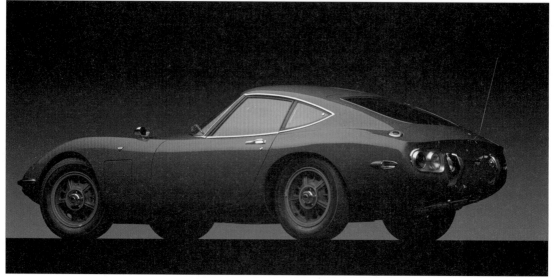

2.40

오일쇼크 이후의 효율화

이탈리아를 비롯한 유럽 디자인은 좀 더 예술적 감성을 중시한 경향을 띤다. 그러나 1970년대 두 차례의 오일쇼크는 자동차기술의 방향을 고성능에서 효율성을 추구하는 것으로 크게 바꿨다. 이에 따라 이탈리아의 피닌파리나Pininfarina는 1971년 최초로 풍동wind tunnel을 설치하고 그 연구 결과를 반영해 자동차를 디자인하기 시작했다.

오일쇼크로 미국의 자동차 제조사들은 큰 타격을 받고, 이후 유럽 업체의 소형 승용차가 미국에 시판되었다. 그렇지만 대형 자동차만을 생산하던 크라이슬러는 1980년대 초 도산 위기를 맞기도 한다.

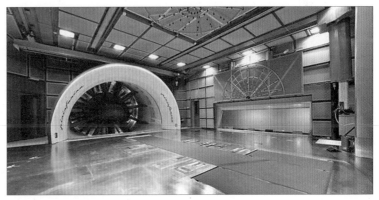

2.41

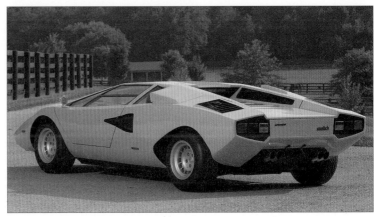

2.41
피닌파리나의 공기역학 연구용 풍동 내부

2.42
람보르기니 쿤타치 LP400
Lamborghini Countach LP400, 1971
예술적 디자인의 대표적 사례

2.42

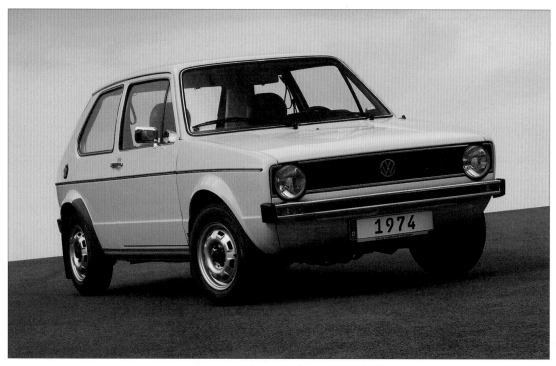

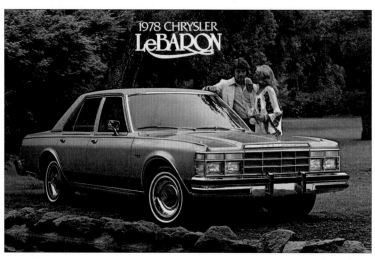

2.43
폭스바겐 골프
Volkswagen Golf, 1974
소형 해치백 승용차의 대중화에 기여

2.44
크라이슬러 르바론
Chrysler Le Baron, 1978

일본 자동차의 등장

오일쇼크는 글로벌 시장에서 오히려 일본의 소형 승용차를 부각시켰고, 일본의 자동차 산업은 새로운 전환기를 맞았다. 혼다Honda의 저공해 엔진과 토요타의 합리적 디자인으로 일본제 자동차는 경제적인 승용차로 받아들여졌다. 이 영향으로 1980년대 일본의 자동차 제조사들은 미국 시장에서의 판매 성장에 힘입어 급격히 성장한다.

한편 개발도상국이었던 한국은 미쓰비시Mitsubishi '랜서Lancer' 플랫폼을 바탕으로 이탈리아의 젊은 자동차 디자이너 조르제토 주지아로가 디자인한 첫 고유 모델 '포니Pony'를 1976년에 내놓았다.

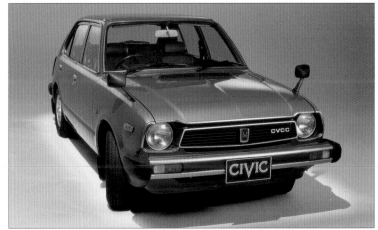

2.45

2.45
혼다 시빅
Honda Civic, 1972
고유 기술인 CVCC 엔진은 높은
연비 성능뿐 아니라 강화된 미국
배기가스 규제 통과로 주목받았다.

2.46
토요타 코롤라
Toyota Corolla, 1979
저렴한 가격 대비 높은 품질로
주목받았다.

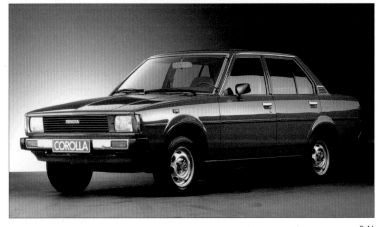

2.46

2.47
미쯔비시 랜서
Mitsubishi Lancer, 1973
포니의 바탕이 된 자동차

2.48
현대자동차 포니
Hyundai Pony, 1976

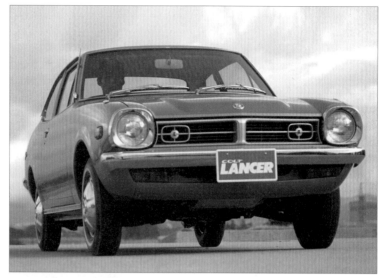

2.47

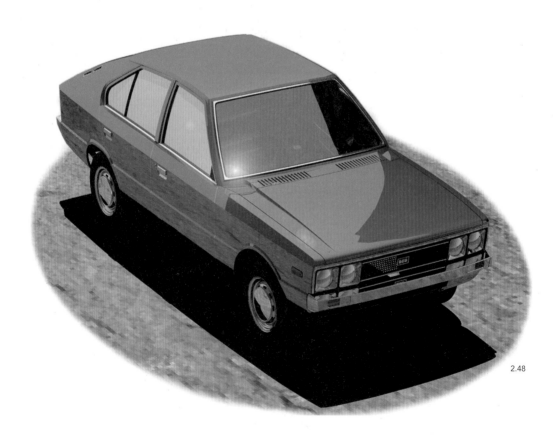

2.48

일본 감성 디자인과
한국 자동차의 발전

오일쇼크 이후 주목받기 시작한 일본의 자동차 산업은 1990년대에 들어와서는 감성공학Kansei Engineering을 적용한 디자인 개발로 점유율을 더욱 늘려간다.

한국은 1987년 처음으로 현대자동차가 미국에 소형 승용차 '엑셀'을 수출하기 시작했고, 1990년대에 들어와 지속적인 고유 모델 개발과 생산 규모 확대 중심의 성장을 이어나갔다.

2.49
마쯔다 유노스 로드스터(MX-5)
Mazda Eunos Roadster MX-5, 1990
일본적 섬세함이 적용된 디자인

2.50
닛산 페어레이디 300ZX
Nissan Fairlady 300ZX, 1990
높은 동력을 가진 감성적 디자인

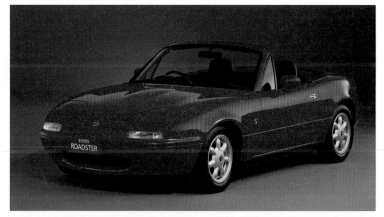

2.49

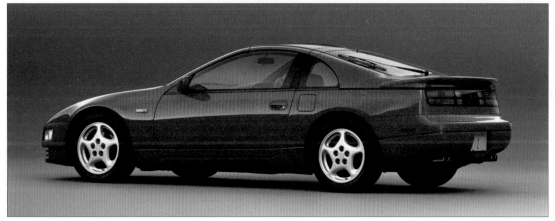

2.50

2.51

2.52

2.53

2.51
현대자동차 엑셀
Hyundai Excel, 1985

2.52
현대자동차 쏘나타
Hyundai Sonata, 1988
1991년부터 수출하기 시작했다.

2.53
1987년 엑셀 미국 광고

기술의 방향 변화

2.54

1990년대 벤츠를 비롯한 유럽 자동차 회사들은 가솔린 엔진기술이 거의 완성 단계에 이르렀다. 벤츠는 12기통의 대형 엔진을 탑재한 최고급 승용차 모델을 내놓으면서 전통적으로 고급 승용차 시장에서 앞서 갔던 유럽 자동차기술의 강점을 과시했다.

한편 환경오염과 대체 에너지에 대한 관심이 증가하면서, 미국의 자동차 빅3big 3로 불리는 GM, 포드, 크라이슬러를 포함한 세계 각국의 자동차 제조사들이 이에 대응하기 위한 전기 자동차를 개발하기 시작했다. 이 시기에 시판된 전기 자동차로는 1996년 GM이 발표한 'EV-1'이 있었으나, 충전 시간과 주행거리 등 실용성에서 적지 않은 한계를 가지고 있었다. 이 같은 전기 자동차의 한계를 보완하는 것이 하이브리드hybrid 방식이다. 전기 동력과 내연기관을 하나로 합쳐 상황에 따라 동력을 바꾸어 쓰면서 연료를 절약한다. 혼다, GM 등이 개발했으며, 이들 가운데 토요타의 '프리우스Prius'가 1998년부터 시판되었다.

2.54
벤츠 S클래스 W140
Benz S Class W140, 1991

2.55
GM EV-1, 1996
리스 판매한 충전식 전기 자동차

2.56
토요타 프리우스
Toyota Prius, 1998
하이브리드 전기 자동차

2.55

2.56

글로벌 인수 합병

1990년대 후반부터는 글로벌 자동차 제조사들이 규모의 경제economy of scale를 이루기 위해 좀 더 규모가 작은 업체를 인수 합병하면서 몸집을 키우기 시작했다. 인수 합병 열풍의 기저에는 21세기가 되면 전 세계적으로 규모가 큰 10여 개의 자동차 제조사만이 살아남을 것이라는 예측이 깔려 있었다. 그러나 이것은 주로 미국 경영학계에서 나온 관점일 뿐이었다. 이 예측은 고유한 기술적 강점을 지닌 유럽과 일본의 자동차 제조사를 변방에 놓고 과소평가한 측면이 있었다. 게다가 중국 자동차 시장의 폭발적 성장은 고려조차 하지 않았다.

결국 오늘날 21세기의 세계 자동차 산업은 미국 빅3의 주도적 비중을 점쳤던 것과는 전혀 다르게 전개되면서 토요타와 폭스바겐이 1위 자리를 놓고 경쟁하고 있다. 이러한 사례는 자동차 산업을 단지 기업 규모에 따른 경제성만으로 판단하기 어렵고, 브랜드와 시장, 디자인 같은 경영 활동 외적 요인이 매우 높은 비중으로 작용한다는 것을 보여줬다. 게다가 중국은 이미 자동차 내수 시장의 규모로는 세계 1위까지 성장했다. 한편 인도의 성장도 시작되었다는 점을 간과해서는 안 될 것이다.

2.57
글로벌 업체의 인수 합병에 대한 1990년대 예측은 빗나갔다.
출처: Global Auto News

2.58
향후 아시아에서 중국의 영향력은 절대적일 것이며, 인도의 성장 역시 주목되고 있다. 2020년 전후로 중국의 자동차 내수 시장 규모가 미국을 추월할 것이라는 전망도 나오고 있다.

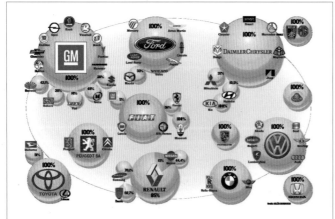

2.57 2.58

새로운 기술의 방향

2.59
테슬라 로드스터
Tesla Roadster, 2008
스포츠카 로터스Lotus
'엘리스Elise'의 차체로 만들었다.

2.60
테슬라 모델 S
Tesla Model S, 2008

2.61
테슬라 모델 S의 인스트루먼트 패널

2.62
테슬라 모델 X
Tesla Model X, 2014

2003년 미국에서는 페이팔PayPal의 최고경영자였던 엘론 머스크 Elon Musk, 1971-가 전기 자동차와 에너지 저장장치 개발 및 생산 업체 테슬라 모터스Tesla Motors를 설립했다. 회사의 이름은 오스트리아 출신 물리학자이자 전기공학자였던 니콜라 테슬라Nikola Tesla, 1856-1943의 이름을 따왔다. 테슬라는 2008년 충전식 전기 자동차battery electric vehicle, BEV로 스포츠카 '로드스터Roadster'를 내놓아 이목을 끌었다. 이 자동차는 10만 9,000달러의 고가임에도 지금까지 31개국에 2,400대 이상 판매된 것으로 알려져 있다. 또한 같은 해 4도어 세단 '모델 SModel S'도 내놓았는데, 실질적인 판매는 2012년부터 시작되었지만 그해에만 2,600여 대가 판매된 것으로 알려져 있다. 그리고 2014년에 내놓은 전기 동력 SUV 차량 '모델 XModel X'는 뒷좌석 승하차용 문이 지붕까지 모두 열리는 혁신적 구조의 팰컨 도어falcon door를 채택하고 있다.

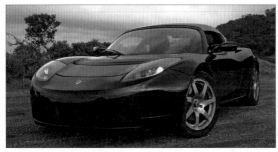

2.59

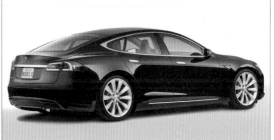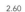

2.60

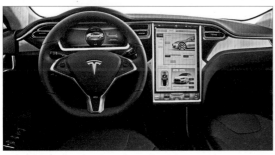

2.61

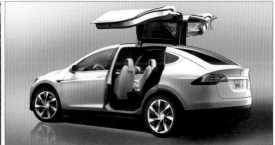

2.62

신흥 자동차 산업국의 등장

인도는 1990년대 후반까지 거의 주목받지 못했으나, 2014년의 자동차 생산량이 384만 대로 한국에 이어 세계 6위에 이르렀다. 인도의 거대 기업인 타타Tata 그룹의 타타자동차Tata Motors는 한국의 대우상용차를 인수했으며, 영국의 재규어Jaguar와 랜드로버Landrover까지 합병했다. 그리고 인도의 마힌드라Mahindra는 쌍용자동차를 합병한 것은 물론, 2015년 이탈리아의 자동차 디자인 전문 업체 피닌파리나도 인수했다.

2009년 타타에서 개발한 초소형 승용차 '나노Nano'는 360cc 엔진을 차체 뒤에 탑재한 5인승 5도어 승용차로, 기술 수준은 높지 않으나 2,000달러대의 초저가로 판매되고 있는 유일한 승용차이다.

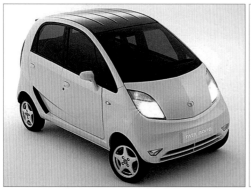
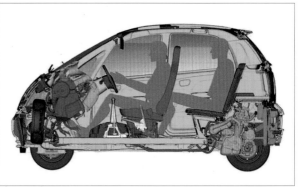

2.63

2.64

2.63
타타 나노
Tata Nano, 2009
초소형 승용차 나노를 개발, 생산한
인도 타타는 한국의 대우상용차를
인수했다.

2.64
나노의 레이아웃

한편 중국은 1990년대 이후 급격히 성장했다. 2014년 기준으로 완성 차량 제조사가 약 100여 개에 이르렀으나 그중 절반은 연간 생산량 1,000대 이하의 소규모로 알려져 있다. 중국 자동차 제조사 체리Chery 는 2007년에 유대계 자본 케논홀딩스Kenon Holdings와 함께 다국적기업 코로스Qoros를 설립했다. 디자인과 설계 인력이 유럽인으로 이루어져 있으며, 2013년에는 이전의 중국 자동차와 다른 수준 높은 품질의 '코로스3Qoros 3'를 출시하면서 향후 파급 효과나 영향력에 대한 관심도 높아지고 있다.

2.65

2.65
코로스 3
Qoros 3, 2013
중국의 신생 다국적기업에서 생산하는
중형 세단 승용차

2.66
모비우스 투
Mobius Two, 2014
소형 픽업 겸용 SUV로, 6,000달러대로
판매되고 있다.

2.67
모비우스 투의 광고

중국이나 인도 외의 국가에서도 재래식 자동차를 제조하는 새로운 기업들이 생겨나고 있다. 2014년 아프리카 케냐 나이로비에는 신생 자동차 제조사 모비우스Mobius가 설립되었다. 이 회사는 케냐의 원목 수출에 필요한 화물 운송 차량의 수요를 충당하기 위해 세워졌다. 그러나 아직까지 체계적인 설계와 디자인기술을 보유하고 있지는 않으며, 엔진과 변속기 등 주요 부품은 중국으로부터 수입해 사용하고 있다. 한편 중국의 자동차 업체들을 비롯한 산업계는 신규 수요 창출의 원천으로 아프리카 대륙의 잠재력을 주시하며 진출에 힘쓰고 있다.

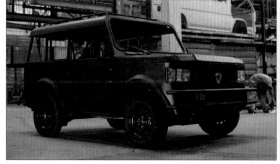

2.66

2.67

스마트 모빌리티의 등장

디지털 기술의 비중 증가와 대체 에너지 개발에 따른 동력원 변화, 전기 저장 및 발전 방식의 진보 등으로 새로운 유형의 자동차가 개발되고 있다. 또한 테슬라와 같이 발상을 달리하는 기

2.68

업에 대한 관심이 높아지면서 기존 자동차 제조사들도 새로운 동력을 가진 패러다임으로 눈을 돌리고 있다.

특히 구글이 구글 지도를 이용한 자율주행 자동차 운행 실험에 성공하면서 벤츠를 필두로 하는 기존 자동차 제조사 역시 자율주행 자동차를 연구하고 있어, 자동차의 미래는 지금까지의 모습과는 크게 달라질 것으로 예측된다. 실제로 자율주행 차량이 미래에 가져올 변화는 클 것으로 보이지만, 한편으로는 자동차가 가진 핵심적 가치가 운전자의 의지대로 움직일 수 있는 적극적 이동수단이라는 점에서 자율주행 차량 또한 오늘날 존재하는 수많은 자동차 유형 가운데 또 다른 하나 정도로 보는 시각도 있다.

2.68
구글의 자율주행 시험 차량

미래 모빌리티의 두 가지 방향

앞으로의 모빌리티는 '하드웨어'적 제품보다는 '소프트웨어'적 제품이 될 것으로 예측된다. 이처럼 자동차를 변화시키는 소프트웨어는 디지털 기술을 기반으로 하는 알고리즘 중심의 소프트웨어와, 창의성과 상상력 기반의 가치로 구성된 디자인과 브랜드 중심의 추상적 소프트웨어로 구분될 수 있다. 따라서 미래의 모빌리티 산업은 이러한 소프트웨어적 기술을 중심으로, 기존의 선진 산업국가와 동시에 중국과 인도, 아프리카 등 신흥 자동차 산업 국가를 중심으로 하는 두 가지의 방향에 대해 주목해야 할 것이다.

모빌리티 디자인의 난제

i3를 기반으로 한 BMW의 콘셉트 카 Urban Suite

BMW의 콘셉트 카 Urban Suite

'모빌리티'는 요즘 가장 빈번하게 언급되는 단어이며, 미래에는 자동차 대신 모빌리티라는 말이 더 보편적으로 쓰일 것이다. 모빌리티의 학술적 정의를 살펴보면 기차, 자동차, 비행기, 인터넷, 모바일 기기 등과 같이 테크놀로지를 바탕으로 해서 사람, 사물, 정보 등의 이동을 가능하게 하는 포괄적 기술을 의미한다.

좀 더 큰 맥락으로는 도시의 구성과 인구 배치 변화, 노동과 자본의 변형, 권력 또는 통치성의 변용 등을 통칭하는 사회적 관계의 이동까지도 포함한다는 제임스 앨리슨James Alison, 2016의 견해를 볼 수 있다. 아울러 증강현실 등 기기에 의한 인간 능력 향상과 더불어 사물 인터넷IoT과 모빌리티 테크놀로지에 기초한 스마트 도시 건설을 오늘날 모빌리티 테크놀로지의 본질적 측면으로 보는 경우도 있다Merriman, 2019.

이처럼 여러 견해가 있지만, 정확히 모빌리티의 사전적 정의를 내리는 건 쉽지 않다. 그렇지만 몇몇 사례를 통해 모빌리티 디자인의 특징을 예상해 볼 수 있다. 특히 2020년에 열렸던 〈소비자가전전시회 Consumer Electronics appliance Show, 이하 CES〉에서는 나온 자율주행 1~2인승 스마트 모빌리티, 플라잉 카, 향상된 음성인식기술 등을 선보였다. 그들 중 일부를 살펴보도록 하자.

BMW Urban Suite

BMW는 전기 동력 소형 차량 i3를 기반으로 제작된 어반 스위트Urban Suite를 내놨다. 어반 스위트는 편안한 이동과 휴식 공간으로서의 가치를 높인 콘셉트 차량으로, 기존 BMW i3의 인스트루먼트 패널을 제외한 실내 대부분을 변경해서 마치 호텔의 스위트룸suite room과 같은 콘셉트로 구성한 2인승 차량이다.

i3를 기반으로 하고 있어서 차체는 크지 않지만 실내는 운전자와 동승자가 공간적으로 구분이 돼 있다. 두 사람이 이동하면서 서로 개별적으로 혹은 1인이 운전하면서 업무를 처리하거나 휴식을 취하면서 엔터테인먼트를 즐길 수 있는 것으로 연출되어 있다.

기본 콘셉트는 여유 있는 환경에서 자신이 원하는 일, 그것이 업무이든 휴식이든 그것에 집중할 수 있는 공간을 제공하는 모빌리티다.

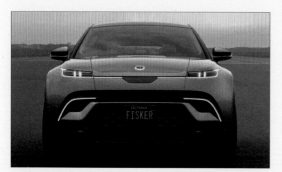

Fisker Ocean 콘셉트의 전면 뷰

FMC BYTON의 콘셉트 카 M-BYTE

Fisker Ocean

피스커Fisker에서 출품한 차량 오션Ocean은 2022년에 생산 예정인 전기 동력 SUV로 배터리 용량은 80kWh이며, 1회 충전으로 최대 약 300mi약 480km 주행 가능하다고 발표했다. 오션은 전후 차축에 각각 모터를 탑재한 4륜 구동 방식이며, 실내에는 최대 4인이 탑승 가능한 레저용 차량이다.

이 차량에는 '캘리포니아 패키지'라는 선택 사양이 있으며, 알려진 바에 따르면 이 패키지는 SUV로서 처음으로 소프트 톱을 사용하지 않으면서 지붕을 열고 닫을 수 있는 구조물이라고 한다.

인스트루먼트 패널에는 터치 인터페이스가 주조를 이룬 거대한 센터 페이시아fascia 패널이 특징이며, 도어 트림 패널door trim panel 등에 쓰인 실내 마감재는 3차원 기하학적 패턴이 적용돼 있어 디지털적 감성을 강조하고 있다.

FMC BYTON M-BYTE

2016년에 창업한 중국의 FMCFuture Mobility Corporation 산하 전기차량 브랜드 바이톤BYTON은 콘셉트 카 엠-바이트M-BYTE를 2018년에 처음 공개했다. 그 이후, 바이톤은 더욱 개선된 실내 디자인과 인포테인먼트Infotainment 시스템을 개발해 제시했다.

이 콘셉트 카는 4인승 5도어 SUV이며, 2019년 말부터 양산해 판매를 시작할 예정이었으나, 이후 연기되고 실질적 판매는 2020년 말부터 중국에서 먼저 시작되었다.

엠-바이트 모델은 거의 양산차에 근접하고 있어 2021년부터 미국과 유럽에서도 판매할 예정이며, 바이톤이 인수한 우리나라 군산 공장에서 한국에 판매하기 위한 모델을 생산할 예정으로 알려져 있다.

Fisker Ocean 콘셉트의 운전석 인스트루먼트 패널

현대자동차가 제안한 항공 모빌리티 콘셉트 Hyundai UAM

FCA 그룹의 Airflow Vision 콘셉트 카

Hyundai UAM

현대자동차는 도심 항공 모빌리티로서 UAM^{Urban Air} ^{Mobility}이라는 이름의 날개와 로터가 달린 플라잉 카를 제안했다.

UMA는 쇼핑과 업무, 휴식 등의 용도에 맞게 사용할 수 있는 도심형 모빌리티 라고 한다. CES 2020 전시 기간 동안 이 콘셉트 모빌리티의 세부적인 실내 디자인은 공개되지 않았으나, 전체의 특징은 수직 이착륙 기능을 가진 소형 여객기의 형태다. 이에 따라 실내 역시 여객기와 유사한 승객의 개별성을 가지게 될 것으로 보인다.

비행을 통한 이동수단의 특성상 저속으로의 이동은 어려우나, 도로 상황에 구애받지 않으면서 공간을 가로지르는 이동이 가능한 모빌리티의 가능성을 보여주고 있다. 이와 동시에 다양한 형태의 모빌리티를 결합하여 이용할 수 있는 모빌리티 환승용 거점 허브^{Hub}를 통해 미래 도시의 변화도 제안했다.

FCA Airflow Vision Concept

피아트 크라이슬러 그룹^{FCA Group}은 에어 플로우 비전 콘셉트^{Air Flow Vision Concept}라는 이름의 3-4인승 규모의 실내 공간을 가진 콘셉트 카를 제시했다.

에어 플로^{Airflow}라는 이름은 1930년대에 크라이슬러가 처음으로 내놓았던 유선형 차체 디자인 차량의 모델 이름으로, 그때 혁신에 이어 미래 모빌리티에서 크라이슬러의 또 하나의 혁신을 상징하는 것이다.

이 콘셉트 모빌리티는 대부분의 기능을 디지털화했으며 실내에서는 독립된 개별 좌석과 여섯 개의 스크린을 통해 각각의 승객이 다양한 정보를 확인하고 기능을 활성화할 수 있다고 한다. 그렇지만 실내에서 물리적 버튼은 엔진 스타트 버튼과 휠 방식의 내비게이션 버튼만 존재한다.

현대모비스의 M Vision S 콘셉트 모빌리티

엘리베이터 승객들의 시민적 무관심 현상
이미지 출처: www.shutterstock.com

Mobis M Vision S Concept

현대모비스가 전시한 자율주행 콘셉트 카 엠비전에스M VISION S는 자율주행 기능과 커넥티비티connectivity, 전동화 기술 그리고 각종 램프류 개발 능력 등 현대모비스의 다양한 분야의 핵심 기술이 집약된 완전 자율주행 콘셉트 모빌리티다.

카메라, 레이더, 라이다LiDAR등 자율주행 기능을 위한 다양한 센서와 가상 공간 터치, 3D 개념의 테일램프, 프리미엄 사운드 시스템 등 현대모비스 미래 핵심 기술을 모았다고 한다.

이 콘셉트 모빌리티는 모비스 자체 기획의 결과물이어서, 향후 모비스의 기술과 디자인 개발 행보를 주목해볼 만하다.

이처럼 모빌리티는 공통적으로 '소유'보다는 '사용'의 특징을 보여준다. 이에 따라 사회학에서는 미래 사회에 모빌리티가 사람들에게 어떻게 쓰이게 될 것인가에 대한 고찰에 집중한다. 그것을 가리켜 '모빌리티의 사회학'이라고 칭하기도 하는데, 이는 사회학의 관점에서 다양한 이동 형태, 혹은 이동수단이 사회에서 실질적으로 사용되는 관찰하고 묘사한다.

크게는 국가와 정치, 작게는 관광이나 출퇴근 등의 행위, 아울러 다양한 단위공간에서의 고찰 역시 이루어진다. 이를테면 엘리베이터처럼 같은 제한된 공간에서의 사회학적 현상이 그러하다. 그들 중에서 영국 지리학자 피터 에디Pitter Adey, 2016는 엘리베이터와 같은 보다 작은 단위에서의 이동 모빌리티 공간에서 관찰되는 '시민적 무관심civil inattention'의 사회학을 제시했다.

그는 엘리베이터 승객들이 마치 "안전한 여행이 깊은 집중에 달려 있기라도 하는 것처럼 '엘리베이터 안내원의 목덜미' '바닥을 밝히는 작은 빛' 등을 과도하게 주목한다"는 점을 지적하면서, 서로에 대한 시민적 무관심은 오히려 다른 부분에 대한 과도한 관심으로 형성된다는 견해를 내놓았다.

사실상 우리 모두는 이미 일상에서 이와 같은 현상을 경험하고 있기도 하다. 미래 모빌리티에서 이러한 특징들은 승객의 개별적 성향으로 이어질 것이다. 기존 콘셉트 모빌리티 역시 독립 좌석을 가진 실내 구조 등에서 승객의 개별적 주목하는 것을 볼 수 있다. 모빌리티 개발자나 디자이너는 다양한 모빌리티에서 나타나게 될 사회학적인 관점에서 승객들의 행위를 주목해야 할지 모른다.

미래 모빌리티 디자인에서 중요한 요소는 무엇일까? 많은 사람은 기계에 대한 신뢰성이나 인간을 능가할지 모를 인공지능의 위험성을 지적한다. 또한 아름다움의 기준이 어떨지 이야기하기도 한다. 그렇지만 그보다 더 중요한 것은 모빌리티를 이용하는 사람들이 경험하는 타인과의 관계, 타인과의 거리일지도 모른다. 팬데믹 코로나-19로 대두된 '사회적 거리 두기' 혹은 비대면 문화는 그 시작이 비록 다르지만, 모빌리티에서의 비중은 적지 않을 것이다.

결국 '소유'보다 '이용'에 중점을 둔 모빌리티 디자인의 난제는 '타인에 대한 스텐스'일지 모른다. 승객의 개별성이나 시민적 무관심을 어떻게 풀어낼 것인가가 메이커나, 디자이너의 숙제가 될 것이다. 이는 향후 모빌리티 실내 디자인의 특징을 만드는 중요한 요소가 될 것이며, 모빌리티가 장거리와 단거리에서 어떻게 사용되도록 하는가와 관련해 시민적 무관심을 반영한 서비스 차원의 디자인 접근 역시 필요할 것이다.

	특성	Urban Suite	BYTON	Ocean	UAM	Air flow	M vision S
	인력 이동						
속도	저속 이동	○	○	○		○	○
	고속 이동	○	○	○	○	△	△
	장거리 이동				○		△
유연성	문전 연결성	○	○	○		○	○
	여정의 가변성	○	○	○	△	○	○
	퍼스트, 라스트 마일	○	○	○		○	○
	1회성 이동	○	○	○	○	△	○
빈도	불규칙적 이동	○	○	○	○		
	정기적 이동						△
사회성	승객 개별성	○	△	△	○	○	○
	시민적 무관심	○	△	△	○	○	○

주요 콘셉트 모빌리티의 특징

3 세계 차량 제조사의 디자인경영

브랜드 소프트웨어로서의 디자인

자동차 디자인은 시대와 지역에 따라 여러 요인으로 변해왔다. 이 변화는 거시적 변화의 패러다임 속에서 일어나는 한편 다양한 환경이나 문화적 요인과 결합되어서 오늘날 자동차의 다양성에 작용해왔음을 알 수 있다.

이러한 다양성 속에서 한국의 자동차 산업은 성장을 지속하다 2014년 기준으로 세계 5위의 자동차 생산 국가에 이르게 되었다. 이 위치는 지난 2005년 생산량으로 세계 5위에 처음 진입한 뒤 10년째 지켜오고 있는 것이다. 1976년 첫 고유 모델 '포니'를 개발한 뒤 40년만의 성과라는 사실에서 괄목상대할 변화임에 틀림없다.

오늘날 세계 자동차 기업들은 경영의 효율성을 높이기 위한 인수합병 또는 전략적 제휴를 꾀해 엔진이나 변속기와 같은 하드웨어를 적극적으로 공용화하면서도 자동차 디자인 이미지나 브랜드의 헤리티지heritage 등과 같은 소프트웨어 차별화에 집중한다. 독자적이고 고유한 디자인을 제시하기 위해 지속적으로 노력하는 것이다.

3.1
세계 차량 제조사

3.1

**2020년 자동차 생산
세계 순위**

자동차 기업 사이의 경쟁 관계를 보면, 1990년대 중반까지는 기업의 기술 특성이 주된 차별화와 경쟁 요인으로 작용했다. 이것은 기술 중심의 발전 패러다임 속에서 형성된 환경적 특성이었다. 그러나 1990년대 후반에는 자동차 기업 사이의 인수와 합병으로 기술적 차별성은 오히려 줄어들었다. 기존의 자동차 브랜드나 기업들이 국적과 기업 철학을 초월해 상호 강점이 있는 기술 영역을 보완적 역할로 활용하면서 차량 개발의 효율을 높이는 경영 전략을 취해 나타난 현상이다.

2014년 전 세계 자동차의 총생산량은 약 9,000만 대였다. 2013년보다 약 2퍼센트 늘어난 수치이다. 아래 통계에서는 1위부터 10위까지의 국가별 생산량을 볼 수 있는데, 전체 1위가 중국이다. 중국의 자동차 내수 시장은 그야말로 폭발적으로 증가하고 있다. 중국의 성장세는 짧지 않은 기간 동안 지속될 것이라는 예측이 지배적이다. 반면 우리가 익히 알고 있는 자동차 선진국의 생산량 순위는 10위 밖으로 밀려났다. 하지만 이들 국가의 자동차 브랜드가 지닌 영향력은 점점 더 강력해지고 있다. 따라서 아래 통계와 다른 전통적 자동차 브랜드의 위상 강화는 자동차가 단지 이동수단만을 목적으로 소비되지 않는다는 것을 반증하는 것이다.

국가	2020년 생산 대수	비중(%)	2019년 대비
중국	23,723	26.3	7.3
미국	11,650	12.9	5.3
일본	9,775	10.2	1.5
독일	5,928	6.6	0.9
한국	4,525	5.0	0.1
인도	3,840	4.3	-1.4
멕시코	3,220	3.6	5.5
브라질	3,146	3.5	-15.3
스페인	2,403	2.7	11.1
캐나다	2,394	2.7	0.6
TTL	90,100	100.0	2.0

2020년 자동차 생산
세계 순위 (단위: 1,000대)

**국적성의 상실과
브랜드의 중요성**

1990년대부터 나타나기 시작한 세계 자동차 제조사 사이의 기술적 제휴와 인수 합병으로 세계 자동차 산업에서는 국적성이 사라졌다. 이제 영국 국적의 제조사는 사실상 존재하지 않는 실정이다. 반면 독일과 프랑스, 이탈리아, 일본 등이 실질적 기술의 우위를 보이고 있다. 이에 따라 브랜드의 개념이 더 중요하게 다루어지기 시작했고, 브랜드의 특징을 가장 잘 나타낼 수 있는 아이덴티티identity와 그것을 위한 디자인의 중요성이 높아졌다.

세계 자동차 제조사들의 인수 합병

▼

제조사의 국적성 상실

▼

제조사보다 브랜드 중시

▼

브랜드 중심의 디자인 부상

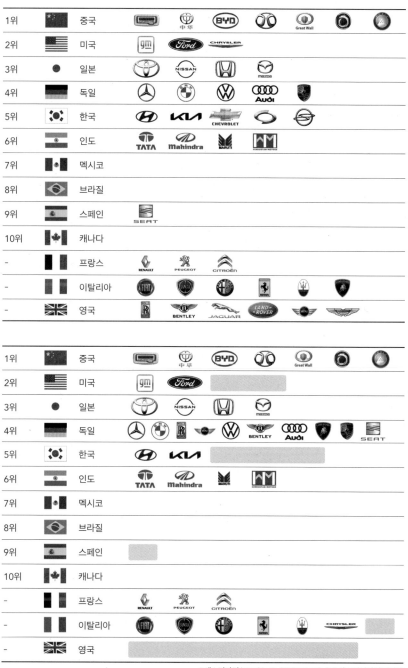

1위	중국						
2위	미국						
3위	일본						
4위	독일						
5위	한국						
6위	인도						
7위	멕시코						
8위	브라질						
9위	스페인						
10위	캐나다						
-	프랑스						
-	이탈리아						
-	영국						

3.2
세계 10대 자동차
생산국의 제조사
1990년대 이전과 현재

* 애스턴마틴 Aston Martin 은 중동의 투자회사에 매각됨

3.2

디자인경영

20세기 말 전 세계 자동차 산업을 휩쓸고 지나간 인수와 합병의 열풍은 자동차 산업의 지속적 성장을 위한 본능적 선택이었다고 볼 수 있다. 그 결과로 이제는 예전처럼 어느 제조사가 어느 국가를 상징하던 현상이 사라졌으며, 제조사maker 대신 브랜드brand의 개념이 존재한다.

제조사와 브랜드는 일치하는 경우도 있지만 경우에 따라 하나의 제조사에 국적이 다른 브랜드가 공존하는 것도 어렵지 않게 볼 수 있다. 이처럼 브랜드 중심 체제로 이행한 결과 '브랜드 중심 디자인 아이덴티티brand oriented design identity'가 중요하게 다루어지면서 디자인경영이라는 개념이 나타나게 되었다. 주요 자동차 브랜드의 디자인경영에서 나타나는 특징을 요약해서 살펴보자.

메르세데스벤츠
Mercedes-Benz

최고급 품질과 안락성 중심의 이미지
라디에이터 그릴 이미지 통일
차종 간 일관성 있는 수평적 이미지 추구
감성 디자인의 비중 증가

고든 바그너(Gorden Wagener, 1968-), 디자인 총괄 부사장

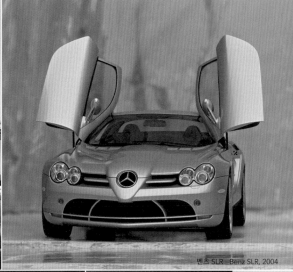

벤츠 SLR Benz SLR, 2004

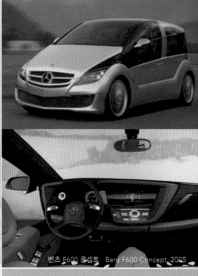

벤츠 F600 콘셉트 Benz F600 Concept, 2005

벤츠 G클래스 Benz G Class, 2010

벤츠 E클래스 Benz E Class, 2009

벤츠 SLS Benz SLS, 2011

벤츠 S클래스 Benz S Class, 2021

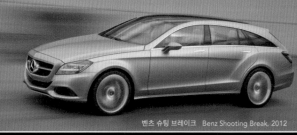

벤츠 슈팅 브레이크 Benz Shooting Break, 2012

벤츠 GLC Benz GLC, 2015

벤츠 C클래스 Benz C Class, 2015

벤츠 S클래스 쿠페 Benz S Class Coupe, 2015

BMW

역동적 기술과 주행 성능 중심의 이미지
라디에이터 그릴 이미지 통일
감성적 조형 디자인
차종 간 통일된 이미지와 차종별 개성 중시

아드리안 반호이동크
(Adrian van Hooydonk,
1964-), BMW그룹
디자인총괄 사장

BMW 850i, 1991

BMW 지나 BMW Gina, 2005

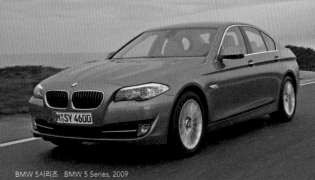

BMW 5시리즈 BMW 5 Series, 2009

BMW 비전 콘셉트 BMW Vision Concept, 2009

BMW 3시리즈 BMW 3 Series, 2013

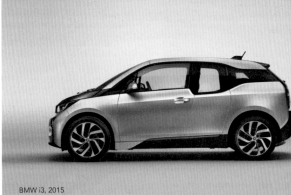

BMW i3, 2015

BMW 7시리즈 BMW 7 Series, 2016

BMW 5시리즈 변천사

BMW i8, 2015

폭스바겐
Volkswagen

실용적 기술과 대중성 중심의 이미지
라디에이터 그릴 이미지 통일
차종별 기능 및 독립적 이미지 구축
이탈디자인 주지아로(Italdesign Giugiaro) 인수

클라우드 비숍(Klaus Bischoff, 1961-),
폭스바겐 브랜드 총괄 디자이너

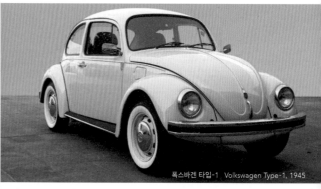

폭스바겐 타입-1 Volkswagen Type-1, 1945

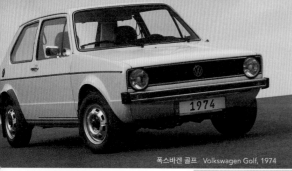

폭스바겐 골프 Volkswagen Golf, 1974

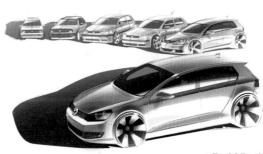

폭스바겐 골프 변천사

폭스바겐 뉴 비틀 Volkswagen New Beetle, 2000

폭스바겐 페이톤 Volkswagen Phaeton, 2004

2020 VW ID electric concept

폭스바겐 더 비틀 Volkswagen The Beetle, 2012

폭스바겐 투아렉 Volkswagen Touareg, 2015

2022 volkswagen microbus

폭스바겐 티구안 Volkswagen Tiguan, 2012

아우디
Audi

신기술과 전천후 주행 성능 중심의 이미지
라디에이터 그릴 이미지 통일
전위적 이미지의 디자인
감성과 표정에 따른 디자인 이미지 강조

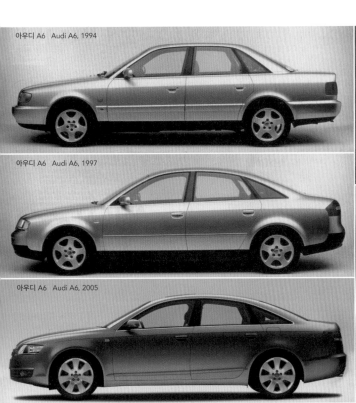

아우디 A6 Audi A6, 1994

아우디 A6 Audi A6, 1997

아우디 A6 Audi A6, 2005

아우디 로제메이어 콘셉트 Audi Rosemeier Concept, 2000

아우디 A1 콘셉트 Audi A1 Concept, 2007

아우디 A8 Audi A8, 2011

아우디 TT 로드스터 Audi TT Roadster, 2015

마크 리히트(Marc Lichte, 1969-), 아우디그룹 총괄 디자이너

아우디 프롤로그 컨셉트 Audi Prologue Concept, 2015

아우디 Q7 Audi Q7, 2015

아우디 R8 Audi R8, 2016

르노
Renault

프랑스 감성을 바탕으로 한 실용성 중심 이미지
르노 다이아몬드 배지 통일
차종별 독립적 이미지 강조
브랜드의 고유성, 창의성, 인상 강조

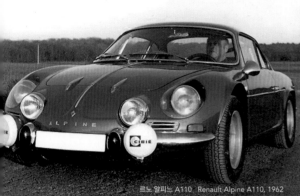

르노 알피느 A110 Renault Alpine A110, 1962

르노 벨 사티스 콘셉트 Renault Vel Satis Concept, 1998

르노 드지르 콘셉트 Renault DeZir Concept, 2010

르노 캡처 콘셉트 Renault Capture Concept, 2011

로렌스 반 덴 애커(Laurens
van den Acker, 1965-),
르노 총괄 디자이너

르노 캡처 Renault Capture, 2013

르노 뉴 클리오 Renault New Clio, 2013

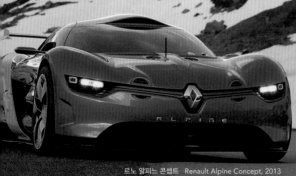

르노 알피느 콘셉트 Renault Alpine Concept, 2013

르노 탈리스만 Renault Talisman, 2016

푸조
Peugeot

실용성과 독창성 강조
독립적이고 강한 개성의 이미지
유기적 성향에서 기하학적 성향을 강조
스텔란티스 그룹으로 합병

PEUGEOT
STELLANTIS

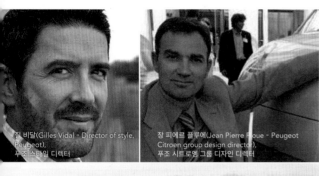

질 비달(Gilles Vidal - Director of style, Peugeot), 푸조 스타일 디렉터

장 피에르 플루에(Jean Pierre Ploue - Peugeot Citroen group design director), 푸조 시트로엥 그룹 디자인 디렉터

푸조 1007 Peugeot 1007, 2005

푸조 208 Peugeot 208, 2012

푸조 RCZ Peugeot RCZ, 2011

푸조 308 Peugeot 308, 2014

푸조 엑살트 콘셉트 Peugeot Exalt Concept, 2014

푸조 2008 Peugeot 2008, 2014

푸조 508 Peugeot 508, 2015

시트로엥
Citroen

미래 지향성과 독창성을 강조하는 디자인 이미지
프랑스적 감수성을 강조, 그로테스크한 미래지향적 이미지
차종 별로 독립된 아이덴티티를 추구하는 경향
스텔란티스 그룹으로 합병

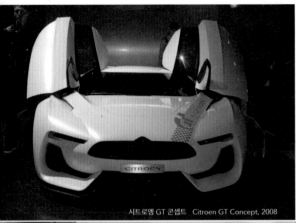

시트로엥 GT 콘셉트 Citroen GT Concept, 2008

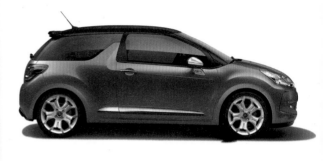

시트로엥 DS3 Citroen DS3, 2011

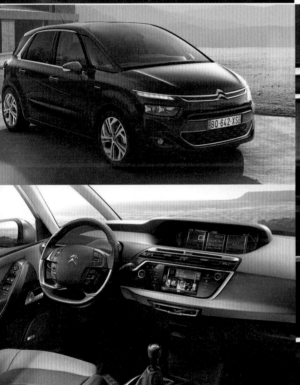

시트로엥 C4 피카소 Citroen C4 Picasso, 2014

시트로엥 C4 칵투스 Citroen C4 Cactus, 2015

시트로엥 에어크로스 콘셉트 Citroen Aircross Concept, 2015

재규어
Jaguar

안락한 고성능의 럭셔리 스포츠카 이미지
라디에이터 그릴 이미지 통일
역동적이고 강렬한 이미지를 강조한 디자인
맹수의 눈과 근육 모티브의 추상적 조형 추구

줄리안 톰슨(Jullian Thomson),
재규어 총괄 디자이너

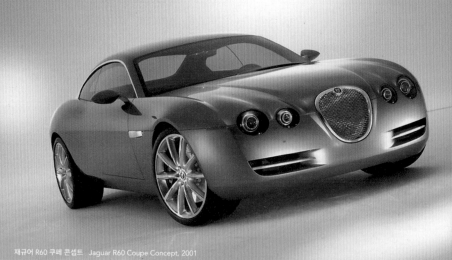
재규어 R60 쿠페 콘셉트 Jaguar R60 Coupe Concept, 2001

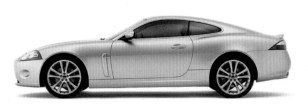
재규어 뉴 XK 쿠페 Jaguar New XK Coupe, 2007

재규어 XKRS 컨버터블 Jaguar XKRS Convertible, 2009

재규어 XJ 세단 Jaguar XJ Sedan, 2011

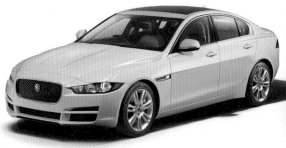
재규어 XE 세단 Jaguar XE Sedan, 2016

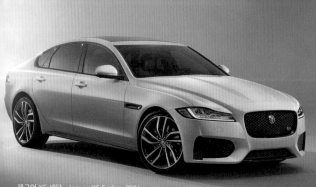
재규어 XF 세단 Jaguar XF Sedan, 2016

볼보
Volvo

안전성과 실용성 중심의 이미지
라디에이터 그릴 이미지 통일
육중한 인상의 전면부, 수직형 테일램프, 유선형 디자인
스테이션 웨건과 승용차형 SUV 중심 라인업 구축

토머스 엉엔라트(Thomas Ingenlath, 1964~), 볼보 총괄 디자이너

볼보 940 Volvo 940, 1990

볼보 SCC 콘셉트 Volvo SCC Concept, 2001

볼보 S80 Volvo S80, 2010

볼보 XC60 콘셉트 Volvo XC60 Concept, 2007

볼보 V40 R-디자인 Volvo V40 R-Design, 2013

볼보 콘셉트 쿠페 Volvo Concept Coupe, 2014

볼보 V70 Volvo V70, 2014

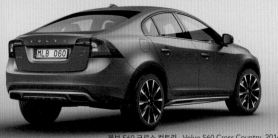

볼보 S60 크로스 컨트리 Volvo S60 Cross Country, 2016

볼보 V60 크로스 컨트리 Volvo V60 Cross Country, 2016

피아트
Fiat

기술과 실용성 중심의 이미지
라디에이터 그릴 이미지 통일
차종별 독립적 이미지 구축

랄프 질스(Ralph Gills, 1970-), FCA그룹 총괄 디자이너

피아트 푼토 아바스 Fiat Punto Abarth, 2007

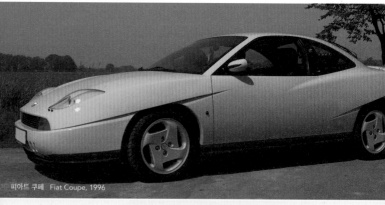

피아트 쿠페 Fiat Coupe, 1996

피아트 500 Fiat 500, 2009

피아트 그란드 푼토 Fiat Grand Punto, 2004

란치아
Lancia

안락성과 고급 이미지 중심 제품
문화적 헤리티지를 강조한 디자인

란치아 델타 Lancia Delta, 2010

란치아 테마 Lancia Thema, 2012

알파로메오
Alfa Romeo

전통성과 역동성 추구
스포티한 이미지 강조

알파로메오 판디온 콘셉트 Alfa Romeo Pandion Concept, 2010

알파로메오 스파이더 Alfa Romeo Spider, 1995

마세라티
Maserati

역사에 기인한 개성 추구
고성능과 소량생산으로 기술과 성능 중심의 이미지 구축
삼지창 모양 라디에이터 그릴
차종별 독립적 이미지 추구

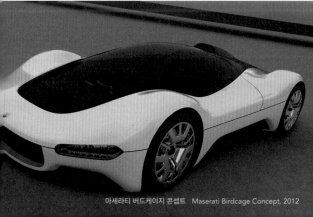

마세라티 버드케이지 콘셉트 Maserati Birdcage Concept, 2012

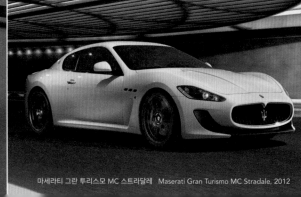

마세라티 그란 투리스모 MC 스트라달레 Maserati Gran Turismo MC Stradale, 2012

쉐보레
Chevrolet

미국의 다양성과 대중성을 표방하는 제너럴 모터스의 브랜드
라디에이터 그릴 이미지 통일
실용성과 견고성 강조

마이클 심코(Michael Simcoe, 1957-), GM 글로벌 디자인 부사장

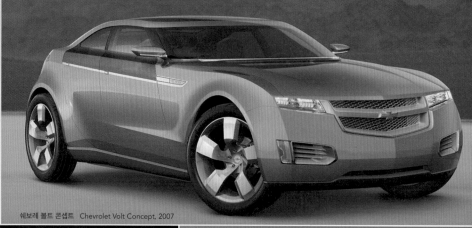

쉐보레 볼트 콘셉트 Chevrolet Volt Concept, 2007

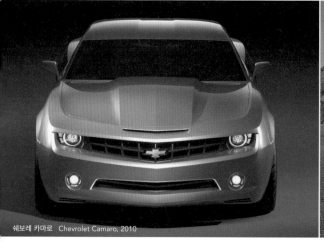

쉐보레 카마로 Chevrolet Camaro, 2010

쉐보레 실버라도 Chevrolet Silverado, 2015

뷰익
Buick

제너럴모터스 산하의 중산층을 위한 고급 브랜드 이미지 추구
라디에이터 그릴 이미지 통일

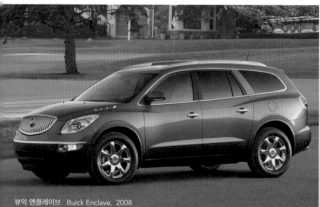

뷰익 엔클레이브 Buick Enclave, 2008

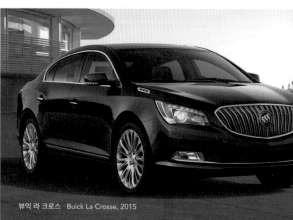

뷰익 라 크로스 Buick La Crosse, 2015

캐딜락
Cadillac

제너럴모터스 산하의 정통 고급 승용차 브랜드 이미지 추구
최고 기술로 구현한 호화로움과 안락성
미국 스타일의 장식적 디자인과 호화로움 추구
엄숙한 표정과 샤프한 형태의 첨단 이미지 제시

캐딜락 이보크 콘셉트 Cadillac Evoq Concept, 1999

캐딜락 CTS 세단 Cadillac CTS Sedan, 2003

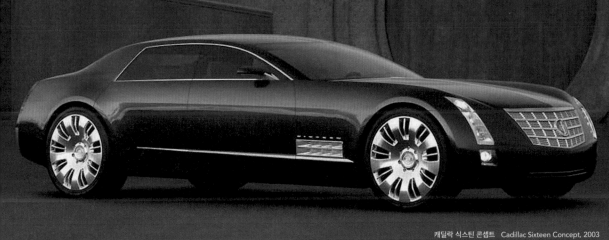

캐딜락 식스틴 콘셉트 Cadillac Sixteen Concept, 2003

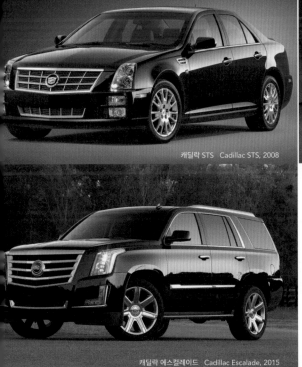

캐딜락 STS Cadillac STS, 2008

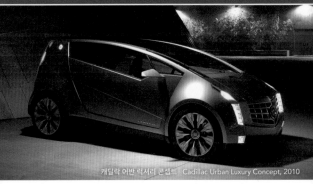

캐딜락 어반 럭셔리 콘셉트 Cadillac Urban Luxury Concept, 2010

캐딜락 에스컬레이드 Cadillac Escalade, 2015

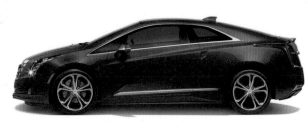

캐딜락 ELR Cadillac ELR, 2016

포드
Ford

보편성과 중립성의 실용적 이미지 추구
대량생산과 대중성의 개념을 반영한 이미지
차종별 독립적 이미지 강조
점차 개성을 추구하는 경향

머레이 칼럼(Moray Callum, 1958-), 포드 글로벌 디자인 부사장

포드 GT40 Ford GT40, 2003

포드 카 Ford Ka, 2009

포드 토러스 Ford Taurus, 2013

포드 익스플로러 Ford Explorer, 2013

포드 F150 Ford F150, 2013

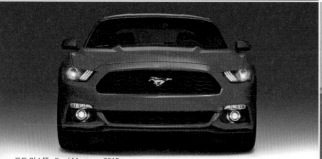

포드 머스탱 Ford Mustang, 2015

포드 몬데오 Ford Mondeo, 2015

링컨
Lincoln

안락한 전통 고급 승용차의 이미지 추구
라디에이터 그릴 이미지 중심의 아이덴티티 통일

링컨 내비게이터 Lincoln Navigator, 2009

링컨 MKZ Lincoln MKZ, 2010

링컨 MKS Lincoln MKS, 2013

링컨 MKC Lincoln MKC, 2015

크라이슬러
Chrysler

견고함과 실용성 중심의 그룹 이미지
라디에이터 그릴 이미지 통일
차종별 독립적 이미지 추구
파산 이후 피아트Fiat가 인수

CHRYSLER

STELLANTIS

랄프 질스(Ralph Gilles, 1970-),
FCA그룹 총괄 디자이너

크라이슬러 LHX 콘셉트 Chrysler LHX Concept, 1996

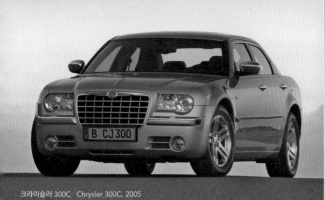

크라이슬러 300C Chrysler 300C, 2005

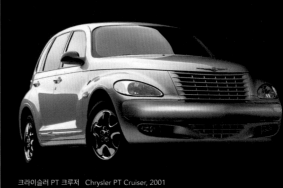

크라이슬러 PT 크루저 Chrysler PT Cruiser, 2001

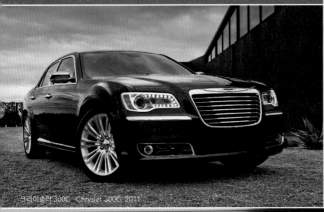

크라이슬러 300C Chrysler 300C, 2011

크라이슬러 200 Chrysler 200, 2013

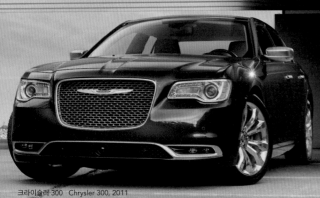

크라이슬러 300 Chrysler 300, 2011

지프
Jeep

정통 SUV 브랜드
라디에이터 그릴 이미지 통일

지프 JK 루비콘 Jeep JK Rubicon, 2007

지프 그랜드 체로키 Jeep Grand Cherokee, 2014

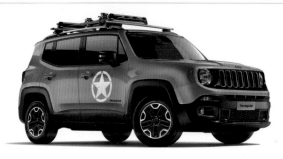

지프 레니게이드 Jeep Renegade, 2015

지프 체로키 Jeep Cherokee, 2015

닷지
Dodge

견고한 차량 이미지
라디에이터 그릴 이미지 통일
차종별 기능적 전문화

닷지 바이퍼 Dodge Viper, 2008

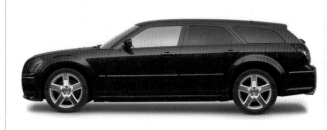

닷지 매그넘 Dodge Magnum, 2011

닷지 램 Dodge Ram, 2015

닷지 그랜드 캐러밴 Dodge Grand Caravan, 2015

토요타
Toyota

보편성과 중립적인 실용성 중심의 이미지
차종별 독립적 이미지 추구
강한 개성을 추구하는 경향

토요타 포드 Toyota Pod, 2001

토요타 4러너 Toyota 4Runner, 2010

우치야마다 다케시(內山田竹志,
1946-), 토요타 부회장 토요타 아발론 Toyota Avalon, 2008

토요타 IQ Toyota IQ, 2011

토요타 코롤라 퓨리아 콘셉트 Toyota Corolla Furia Concept, 2013

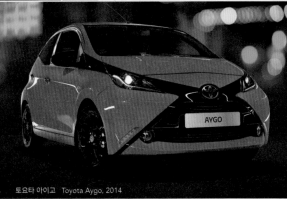

토요타 아이고 Toyota Aygo, 2014

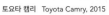

토요타 캠리 Toyota Camry, 2015

토요타 프리우스 Toyota Prius, 2015

렉서스
Lexus

차체 조형 방법 통일
라디에이터 그릴 이미지 통일

렉서스 SC430 Lexus SC430, 2009

렉서스 IS Lexus IS, 2011

렉서스 IS Lexus IS, 2014

렉서스 LS 430 Lexus LS 430, 2014

렉서스 LFA Lexus LFA, 2010

렉서스 NX Lexus NX, 2015

렉서스 LX570 Lexus LX570, 2016

혼다
Honda

차종별 독립적 디자인 이미지 추구
고효율, 고성능 엔진의 기술적 진보

혼다 오딧세이 Honda Odyssey, 1999

혼다 CR-Z 하이브리드 콘셉트 Honda CR-Z Hybrid Concept, 2007

혼다 파일럿 Honda Pilot, 2009

혼다 인사이트 Honda Insight, 2010

노부키 에비사와(海老澤伸樹,
1958-), 수석 디자이너

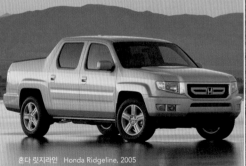

혼다 릿지라인 Honda Ridgeline, 2005

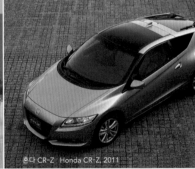

혼다 CR-Z Honda CR-Z, 2011

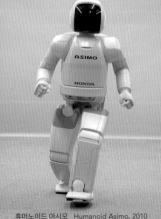

휴머노이드 아시모 Humanoid Asimo, 2010

혼다 어코드 Honda Accord, 2013

어큐라
Acura

기술과 성능 중심의 이미지
라디에이터 그릴 이미지 통일
차종별 독립적인 이미지 추구
기하학적 이미지와 금속성을 강조하는 개성 추구

어큐라 ZDX Acura ZDX, 2011

어큐라 RLX 레전드 Acura RLX Legend, 2014

어큐라 NSX Acura NSX, 2016

닛산
Nissan

감성적 성향을 강조한 디자인 추구
점차 이미지 강화를 시도하는 경향

닛산 GTR Nissan GTR, 2008

닛산 큐브 Nissan Cube, 2008

닛산 370Z Nissan 370Z, 2009

알폰소 알바이자(Alfonso Albaisa, 1964~), 닛산·인피니티 디자인 총괄 임원

닛산 캐시카이 Nissan Quashqai, 2013

닛산 주크 Nissan Juke, 2010

닛산 맥시마 Nissan Maxima, 2016

인피니티
Infiniti

감성적 성향을 강조한 디자인 추구
차종 간의 이미지 통일을 위한 조형 언어 사용

인피니티 에센스 콘셉트 Infiniti Essence Concept, 2010

인피니티 에세라 콘셉트 Infiniti Etherea Concept, 2011

인피니티 QX80 Infiniti QX80, 2013

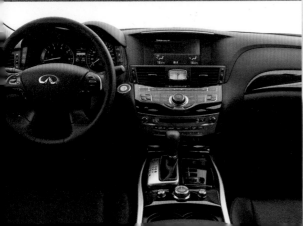

인피니티 Q70 Infiniti Q70, 2015

현대자동차
Hyundai

유기적이고 화려한 조형 이미지
예술적 성향을 강조한 새로운 디자인 제시와 유행 선도
보편성에서 특이성으로 전환하는 해외 시장 중심 전략 구사

현대 i10 Hyundai i10, 2011

현대 ionic 5 Hyundai ionic 5, 2021

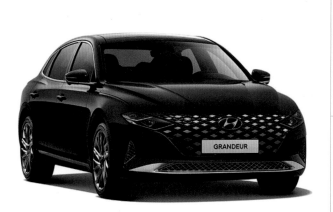

현대 그랜저 Hyundai Grandeur, 2012

현대 맥스크루즈 Hyundai Maxcruise, 2012

현대 벨로스터 Hyundai Veloster, 2012

현대 싼타페 Hyundai SantaFe, 2012

현대 i20 Hyundai i20, 2013

현대 i30 Hyundai i30, 2013

현대 쏘나타 Hyundai Sonata, 2014

현대 투싼 Hyundai Tuscon, 2015

현대 아슬란 Hyundai Aslan, 2015

현대 아반떼 Hyundai Avante, 2015

제네시스
Genesis

현대자동차의 럭셔리 브랜드로 출범(2015년 11월 4일)
한국 최초의 별도 브랜드

제네시스 GV70 Genesis GV70, 2022

제네시스 G90 Genesis G90, 2021

제네시스 G80 Genesis G80, 2020

제네시스 GV80 Genesis GV80, 2020

제네시스 G70 Genesis G70, 2021

기아자동차
Kia

기하학적이고 간결한 기능적 조형 이미지
정돈된 이미지로 기존 기아자동차 디자인과 차별화
심플하고 단단한 이미지를 통한 기능적 특성 강조

기아 프라이드 Kia Pride, 2011

기아 레이 Kia Ray, 2011

기아 K9 Kia K9, 2018

기아 벤가 Kia Venga, 2012

기아 모닝 Kia Morning, 2013

기아 쏘울 Kia Soul, 2013

기아 K3 쿱 Kia K3 Koup, 2013

기아 카렌스 Kia Carens, 2013

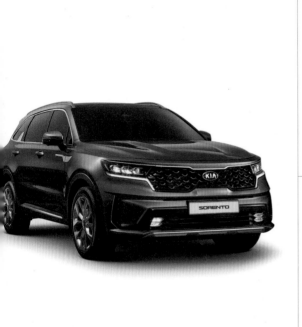

기아 씨드 Kia Ceed, 2014

기아 카니발 Kia Carnival, 2021

기아 쏘렌토 Kia Sorento, 2021

기아 K5 Kia K5, 2020

기아 모하비 Kia Mohave, 2016

기아 스포티지 2022 Kia Sportage 2022

기아 EV6 Kia 2022 EV6, 2022

디자인 조직의 유형과 특징

자동차 제조사의 디자인 조직은 각 제조사의 역사와 기업문화, 지향하는 시장 특징 등에 따라 유형과 규모가 달라진다. 내연기관 차량의 발명 이후 가장 긴 자동차 산업의 역사를 가진 독일과 유럽의 제조사들은 장인maestro 중심의 공예생산 방식이라는 산업 전통에서 유래된 조직을 가지고 있다. 이들은 대체로 수석 엔지니어나 수석 디자이너를 중심으로 구성된다. '스타 디자이너'로서 수석 디자이너가 가지고 있는 조형적 성향이 브랜드나 제조사의 특성과 결합되면서 최종 디자인까지 연결된다. 대표적인 사례로 BMW를 꼽을 수 있다.

BMW의 디자인은 1990년대 초까지 수석 디자이너로 근무했던 클라우스 루테Claus Luthe, 1932-2008에 의해 독일 기능주의에 바탕을 둔 중립적이고 논리적인 조형 성향을 가지고 있었다. 그러나 그의 갑작스러운 사임 이후 1992년 새 수석 디자이너로 영입된 크리스 뱅글Chris Bangle, 1956-은 혁신적 성향의 디자인을 선보인다. 한편 크리스 뱅글 이후에 영입된 아드리안 반호이동크Adrian van Hooydonk, 1964-는 BMW 브랜드 전체의 통일성을 유지하면서 좀 더 다양하고 감성 중심의 디자인을 보여줬다.

그러나 이 같은 체제에서 변형된 디자인 조직도 존재한다. 실무 디자이너의 창의성이 더 강조되는 유형으로, 조직에서는 브랜드의 특성보다 중시하는 경향이 있다. 이에 따라 각 차종별 디자인 특징이 강하게 부각되면서, 오히려 브랜드 중심의 통일성은 상대적으로 약하게 나타난다. 이들은 대체로 소량생산의 고성능 스포츠카, 특화된 기술 특징을 강조하는 브랜드, 실용성이나 공간의 활용성 등을 바탕으로 각 차종별 조형성을 강조하는 브랜드에서 주로 발견된다.

한편 팀 단위의 조직이 중시되는 유형도 있다. 대체로 대중성을 지향하는 자동차 제조사에서 볼 수 있는데, 상급 디자이너가 조직의 관리자로 있고 실무 디자이너가 상급 디자이너의 지침이나 기획 부서의 디자인 전략에 따라 실무를 수행한다. 따라서 전체적으로는 제조사나 브랜드의 특성이 유지되는 것처럼 보이지만 체계적으로 통일된 브랜드의 특징보다 차종별로 정착되어온 스타일에 따라 고유의 디자

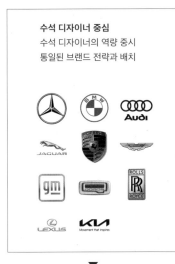

수석 디자이너 중심
수석 디자이너의 역량 중시
통일된 브랜드 전략과 배치

↓

브랜드 중심의 디자인
개성을 중시한 디자인 제시

실무 디자이너 중심
담당 디자이너 역량 중시
디자이너의 창의적 결과물 우선

↓

차종별 개성적 디자인
개성을 중시한 디자인 제시

실무 디자인 조직 중심
조직의 특성 중시
일관성 있는 제조사 및
브랜드 특성 유지

↓

차종별 기능적 디자인
보편성을 중시한 디자인 제시

3.3
포드 토러스
Ford Taurus, 2013

3.4
폭스바겐 제타
Volkswagen Jetta, 2013

인 특징을 갖는 경우가 많다. 그 사례를 포드나 토요타 등에서 찾아볼 수 있다. 포드의 '토러스Taurus', 토요타의 '캠리Camry' 등을 보면 브랜드 공통의 디자인 정체성보다는 차종별 이미지가 중시되었다. 이처럼 차종별 특징을 강조하는 디자인 성향은 혼다의 SUV나 폭스바겐의 승용차에서도 발견할 수 있다.

3.3

3.4

브랜드 디자인과 통일성

대중 브랜드 닛산Nissan 역시 종전까지는 개성보다 제품의 특징을 강조하는 유형으로 운영되어 왔으나, 나카무라 시로中村史郎, 1950-를 CCO Chief Creative Officer, 최고창의성책임자로 임명한 뒤에 인피니티Infiniti 브랜드를 중심으로 명확한 개성을 가진 디자인을 지향하면서 변화를 시도하고 있다. CCO라는 직책은 주로 광고나 미디어, 엔터테인먼트 등 창의성과 상상력이 직접적인 경쟁력이 되는 분야에서 찾아볼 수 있었으나, 최근 창의적 요인의 중요성이 강조되는 추세에 따라 분야를 가리지 않고 CCO를 임명하는 기업이 늘어나고 있다. 이 같은 기업의 변화는 소프트웨어나 소비자의 감성, 경험 중심의 제품에 좀 더 주목한 결과라고 할 수 있다. 그리고 미래에는 더욱 다양한 기술적 요인에 영향을 받은 특징들이 나타날 것으로 보인다.

자동차의 디자인 아이덴티티는 제조사와 소비자 모두에게 중요하다. 예를 들어 BMW는 브랜드 아이덴티티로 라디에이터 그릴이라는 통일된 기호와 아이콘을 갖고 있으면서 'S시리즈'와 '7시리즈' 등 차종에 따라 그 형태의 해석을 다르게 한다. 디자인을 통해 같은 BMW인 것은 알 수 있지만 차종별로 이미지가 구분된다. 통일성을 가지되 획일적이지 않은 것이다. 고급 브랜드 벤츠 역시 'C클래스'와 'S클래스'를 구분하지만 벤츠라는 하나의 집합을 이룬다. 큰 모델이든 작은 모델이든 벤츠인 것이다. 전체적인 브랜드 이미지는 통일하더라도 각 차량의 클래스에 맞는 이미지를 구분하고 있다. 반면 아우디Audi는 BMW나 벤츠보다 브랜드 아이덴티티의 일관성이 뚜렷하다. 'A4'는 'A6'와 유사하고, 'A6'는 'A8'와 흡사하다. 이런 통일성이 오히려 각 모델의 개성을 약화시킬 수 있다.

군인의 군복은 통일성이 아닌 획일성을 가지고 있다. 신체에 맞춰 크기를 조정할지언정 형태와 구성 요소는 모두 같으므로 개인보다 집단을 강조한 디자인이다. 그러나 통일성은 각자의 개성을 살리면서 전체적으로 동질성을 갖는 것을 의미한다. 한국 축구팀 응원단인 붉은악마는 저마다 다른 개성의 옷을 입지만 색은 모두 빨간색으로 통일한다. 즉 '다양성 속의 통일성unity in variety'이다. 이것이 정확한

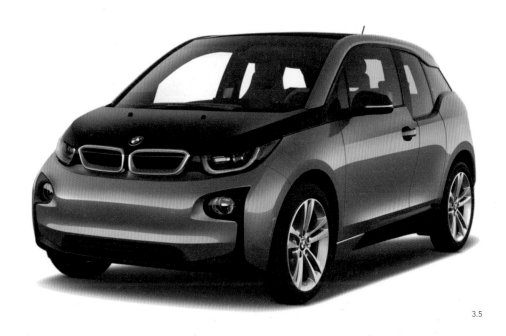

3.5

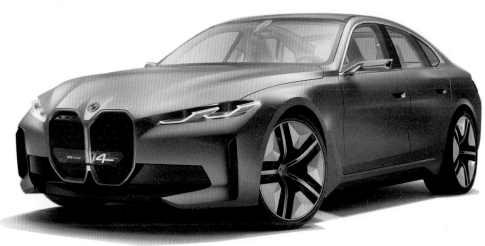

3.5
BMW i3 콘셉트, 2014

3.6

3.6
BMW i4 콘셉트, 2020

의미의 통일성일지도 모른다. 전체적으로 유사성을 갖되 개성을 최대한 살리는 것이다.

실제로 많은 자동차 제조사가 디자인을 통일성 있게 만들고 있다. 그러나 모든 기업이 통일성 있는 디자인을 추구하는 것만은 아니다. 가령 미국의 포드나 일본의 토요타는 각 차종의 특성을 강조할 뿐 전체적인 브랜드의 통일성은 강조하지 않는 경향이 있다. 포드의 '머스탱'은 정면에 포드 배지도 붙어 있지 않다. '머스탱'은 그저 '머스탱'이라는 모델일 뿐이다. 토요타의 '아이고Aygo'와 '캠리Camry' 역시 같은 토요타의 제품이지만 전혀 다른 이미지로 서로 다른 소비자를 지향한다. 토요타는 브랜드보다 각 차종별 개성을 더 강조한다. 이는 대중성을 지향하는 브랜드의 전략일 수도 있다. 대중적 차량은 전체 브랜드보다 각 모델의 특징과 실용성이 더 중요하기 때문이다.

3.7
포드 머스탱
Ford Mustang, 2015

3.8
토요타 아이고
Toyota Aygo, 2015

3.9
토요타 캠리
Toyota Camry, 2015

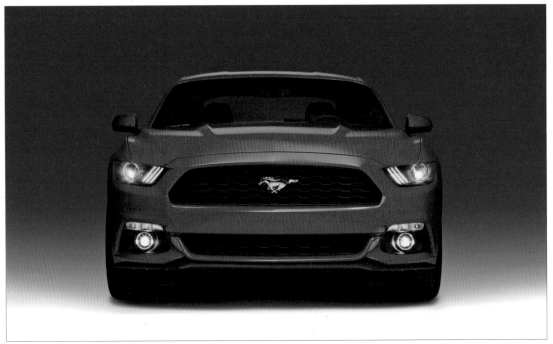

3.7

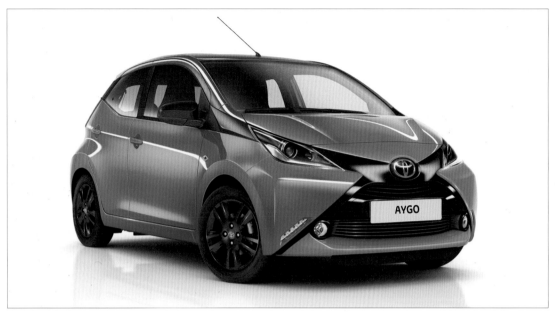

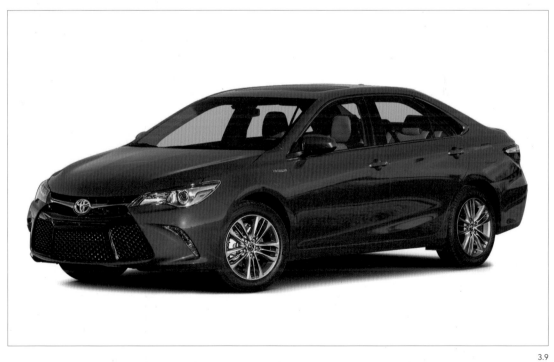

4 자동차의 아름다움에 대한 탐구

이상적 아름다움의 존재

자동차는 여러 기계 부품으로 이루어진 '달리는 기계'이다. 그렇다면 '좋은 기계'의 조건이란 무엇일까? 당연히 튼튼하고 적은 에너지로 큰 힘을 내며 오랫동안 고장 없이 쓸 수 있어야 한다. 그러나 여러 덕목 가운데에서도 가장 중요한 조건은 에너지 효율일 것이다. 에너지 효율이 높은 기계가 좋은 기계의 가장 중요한 조건이라면, 기계로서의 자동차 역시 '효율'이라는 기준으로 평가할 수 있을까?

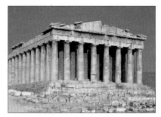

4.1

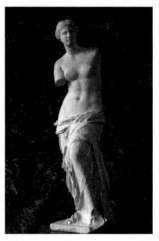

4.2

우리는 자동차를 '기계'와 같은 기준으로 판단하지 않는 경우가 훨씬 더 많다. 아무리 기계로서의 효율이 좋다고 해도 그 자동차를 모두가 좋은 차라고 생각하지는 않는다. 많은 사람이 생각하는 '좋은 차'는 사실 효율이 높은 차가 아니라 '갖고 싶은 차'이다. 우아한 곡선으로 멋지게 디자인된 스포츠카를 갖고 싶다는 소비자의 판단에는 연비가 좋거나 나쁜 점이 그다지 중요하게 작용하지 않는다. 물론 '갖고 싶다'는 판단에도 다양한 요인이 복합적으로 작용하겠지만 아름답게 디자인된 차체는 아마도 거의 모든 판단 기준을 좌우할 정도로 영향력 있음에 틀림없다.

그렇다면 이상적으로 아름다운 디자인이란 무엇일까? 결국 '아름다움이란 무엇인가'라는 근원적 문제로 되돌아온다. 누구나 아름답다고 느낄 절대적 아름다움이 존재하는지는 사실 어느 누구도 단정할 수 없을 것이다. 그렇지만 인류는 수많은 조형물과 건축물 속에서 그 '이상적 아름다움'을 찾으려 노력해왔다. 자연물에서 발견한 균형적 비례를 건축물에 적용시켜 자연물의 완성미를 인공물에서 볼 수 있게 하는 한편, 인체 표현에도 적용시켜 신의 모습을 한 가장 완벽

4.1
파르테논 신전

4.2
밀로의 비너스

한 아름다움이라고 믿기도 했다. 황금비를 적용해 고대 그리스의 파르테논Parthenon 신전을 지을 때 완벽한 균형미를 만들려 했으며, 〈밀로의 비너스Aphrodite of Milos〉를 조각할 때 이상적으로 아름다운 인체를 묘사하려 했다. 그렇다면 이상적 비례는 불변의 진리와도 같은 아름다움일까?

절대적 아름다움에서 공감의 대상으로

디자이너가 추구하는 아름다움은 무엇일까? 디자이너는 균형 잡히고 안정적인 형태와 비례 그리고 색상으로 이루어진 아름다움을 표현하지만 아름다움의 기준은 고정되어 있지 않다. 아름다움을 바라보는 우리의 생각과 기준은 다양한 요인에 따라 변한다. 그리고 대상을 바라보는 우리의 생각도 변한다.

아름답게 균형 잡혀 있는 이상적인 인체를 떠올려보자. 그것은 마치 돌을 깎아놓은 조각품과도 같은 모습일 것이다. 사람을 포함한 대다수의 생명체는 살아 움직이며, 지세와 표정은 시시각각 변한다. 조각에서 볼 수 없는 생명의 아름다움이 바로 변화 속에 존재한다.

2014년에 개봉한 영화 〈혹성탈출: 반격의 서막Dawn of the Planet of the Apes〉은 실사와 디지털기술을 결합시켜 유인원의 모습을 사실감 있게 표현해냈다. 유인원의 리더 '시저'가 때로는 지도자로서 엄숙하거나 고뇌하는 모습을, 때로는 갈등하고 슬퍼하는 모습을 극도의 사실성으

4.3
영화 혹성탈출 포스터
출처: (주)20세기폭스코리아 홈페이지

4.4
영화 촬영에 활용한 모션 캡처 기술
출처: (주)20세기폭스코리아 홈페이지

4.3 4.4

로 표현했다. 영화 속에서 그려진 주인공 시저는 지금까지 관념적으로 알고 있던 유인원의 모습이 아니라 바로 우리가 공감할 수 있는 모습이었다. 시저는 황금비에 입각한 신체 비례나 균형 잡힌 근육질의 몸매 등 고전적 의미의 미적 요소를 전혀 가지고 있지 않다. 그렇지만 우리는 그에게 공감하고 그를 응원했다.

어쩌면 오늘날의 아름다움은 균형 잡힌 채 굳어 있는 이상적인 무엇이 아니라 우리가 공감할 수 있는 대상에 있는지도 모른다. 아마도 디자이너들은 본능적으로 균형 잡힌 지루함보다 사람들이 공감하는 가치를 발견하고 어떻게 구체화할 것인지를 연구하는 존재이다. 고전적인 형식에서 발견한 우아함이나 균형에서 공감을 끌어낼 수도 있겠지만 전혀 다른 것에서 공감을 얻을 수도 있다.

이 같은 경향은 자동차에서도 나타난다. 단지 균형과 우아함을 추구했던 것이 과거의 자동차 디자인이었다면 오늘날의 자동차는 때로 공격적이거나 과격하고 사나운 이미지로 디자인되기도 한다. 결국 오늘날의 자동차 디자인은 이상적인 그 무엇을 찾기 위해서도, 절대다수를 위해서도 아닌 필요로 하는 사람을 위해 그들이 공감할 수 있는 가치를 찾아내 구체화하는 것이다. 그래서 우리는 자동차에서 맹수처럼 공격적인 인상도 강아지처럼 귀여운 인상도 받을 수 있다. 결국 아름다움은 하나의 이상으로 존재하는 것이 아니라 각자의 마음속에서 발견하는 공감에 있는 것일지도 모른다.

모티브와 추상성

구상具象은 어떤 모양이 구성된 형태를 말한다. 즉 어떤 모양인지 알 수 있는 문자, 숫자, 휴대폰, TV, 자동차 등의 제품처럼 우리 주변에 있는 거의 모든 물체가 '구상적 형태'를 가지고 있다. 반면 비구상非具象은 형태는 있으나 구체적 모양을 만들지 않는 것을 말한다. 예를 들면 구겨진 종이나 흩뿌려진 물감의 흔적 같은 것이다. 구겨지거나 흩뿌려진 것에 형태는 있지만 구체적인 모양은 없다. 또 다른 비구상의 사례로

형태의 구분	자연물, 자연적 형태	디자이너	인공물, 재현적 형태	추상 형태의 구분
구상적 형태	동물, 식물, 지형		회화, 조각, 제품, 자동차	구상적 추상
비구상적 형태	구름, 물결, 나뭇결	추상적 형태로 변화시킴	근대회화, 조각, 기능적 공업 제품	비구상적 추상

나뭇결이나 구름과 같은 자연물도 있다.

　모든 형태는 구상적 형태와 비구상적 형태로 구분된다. 자연물의 이미지는 디자이너처럼 물건의 형태를 만드는 사람을 통해 재현되고 단순화되는 과정에서 추상적 형태로 변한다. 이 과정을 거친 추상적 형태는 본래의 형태에서처럼 구상적 추상 형태와 비구상적 추상 형태로 구분된다. 자동차는 추상적 형태, 특히 구상적 추상 형태를 가졌다. 따라서 추상적 형태를 디자인하는 자동차 디자이너는 추상 예술가라고 할 수 있다. 실용적 기계인 자동차를 디자인하는 자동차 디자이너는 21세기의 실용적 추상 조각품을 창조하는 예술가이다. 디자인을 통해 기계에 생명력을 불어넣는 자동차 디자이너는 틀림없는 추상 예술가이며 '선과 면의 연금술사'라고도 할 수 있다. 물론 여기에서 언급하고 있는 자동차 디자인은 엄밀한 의미에서 '스타일style'이다. 그러나 스타일은 단순히 기계를 장식하는 요소가 아니라 무생물인 자동차에 성격과 생명력을 불어넣는 강력한 '감성 소프트웨어'이다. 동물을 모티브로 구체화한 SUV 스케치는 동물과 똑같지는 않지만 앞모습의 이미지가 조금 닮아 있다.

4.5
자동차 디자인의 모티브가 된 고릴라

4.6
추상화 과정을 거친 자동차 스케치

4.5　　　　　　　　　　　　　　　　　　　4.6

이미지의 효과

동일 브랜드 동일 차종에서도 표정의 강화를 통해 자동차의 이미지를 강조할 수 있다. 차종을 재해석해 디자인의 개성을 살려 차량 이미지를 강조하는 것이다. 이는 다양한 사례를 통해 확인 가능하다.

벤츠의 스포츠 쿠페 'SL클래스SL Class'는 차체 스타일을 통해 벤츠 브랜드의 안락성과 고성능을 표현하면서도 동시에 즐기기 위한 차량이라는 성격을 보여줘야 하는 모델이다. 초기의 1990년형 모델은 낮고 넓은 차체 비례로 역동적이고 공격적인 이미지를 갖고 있는 동시에 각진 형태 때문에 보수적이면서도 스포티하다는 모순적 특징을 가지고 있었다. 많은 애호가를 만들어냈으나 전반적으로는 강렬한 인상을 주지 못했다. 이후 등장한 2009년형 모델은 낮고 넓은 비례를 유지하면서 곡선적 이미지를 더해 스포티한 동시에 개성 있는 전면 인상을 가지기 시작했다. 이것은 전통적으로 장식을 배제하는 독일 디자인에서 적지 않은 변화였다. 특히 물방울 형상과도 같은 헤드램프head lamp의 형태는 감성적인 접근을 통해 적극적인 표정을 만들어냈다. 그러나 2016년형 모델에서는 마치 눈을 치켜 뜬 이미지의 헤드램프와 라디에이터 그릴의 형태가 화를 내는 듯한 입 모양을 연상시키고 있다. 전면 인상이 단순히 개성적인 표정에서 한 걸음 더 나아가 마치 공격하는 맹수와도 같은 강렬한 표정을 보여준다. 자동차를 단순한 이동 수단으로 보는 것에서 머무르지 않고 감성을 투영하는 대상으로 다루는 디자인 개념을 적극적으로 도입한 사례이다.

또 다른 사례로, 르노의 1998년형 '클리오'는 젊은 소비자를 위한 실용적이고 중립적인 교통수단 이미지를 충실하게 보여주고 있다. 전반적으로 개성보다는 중립적이며 실용성에 무게를 두고 있다는 인상이다. 그러나 2010년형 모델에서는 사선으로 디자인된 헤드램프의 눈매, 범퍼와 일체로 보이도록 검은색으로 그래픽 처리된 라디에이터 그릴이 마치 악동과도 같은 이미지의 표정으로 강한 인상을 심어주고 있다. 단지 실용적인 차량이라는 인식에 그치지 않고 좀 더 확연한 성격을 가진 개체로 이해하면서 전면 디자인을 강화한 것이다.

마지막으로, 란치아의 1973년형 '스트라토스 HFStratos HF' 모델은

4.7

4.8

4.7
벤츠 500SL
Benz 500SL, 1990

4.8
벤츠 500SL
Benz 500SL, 2009

4.9
벤츠 500SL
Benz 500SL, 2016

4.9

마치 원뿔을 잘라서 만든 듯한 전면 유리창과 낮게 만들어진 후드, 그리고 양쪽을 관통하는 원기둥처럼 연결된 앞바퀴 등의 기하학적인 형태가 매우 원초적이고 강렬한 인상을 심어주고 있다. 그러나 2010년형 콘셉트카로 재해석된 디자인은 본래 모델의 원뿔과 낮은 후드, 양쪽으로 관통한 듯한 강렬한 조형 요소를 그대로 유지하면서도 전체적

4.10

4.10
르노 클리오
Renault Clio, 1998

4.11
르노 클리오
Renault Clio, 2010

4.11

으로 차체를 매우 낮은 비례로 다듬어 공격적인 동시에 도시적인 이미지로 바뀌었다. 이 사례는 본래의 디자인 이미지를 더욱 강조하면서도 차량의 기수 요소, 즉 하드웨어를 바꾸지 않고 기능적인 이미지에 감성적 형태 요소를 더함으로써 차량의 성격을 강렬하게 인식시키는 일종의 소프트웨어적 접근 방법을 보여주고 있다.

4.12

4.12
란치아 스트라토스 HF
Lancia Stratos HF, 1973

4.13
란치아 스트라토스
리바이벌 콘셉트
Lancia Stratos
Revival Concept, 2010

4.13

형태와 기능을 고려한
종합적 디자인

1954년형 벤츠 '300 SL'은 새로운 차체 구조와 엔진 탑재 방식 등으로 차량 구조에 발생한 제약 조건을 디자인적 방법으로 해결한 자동차이다. 이 자동차는 구

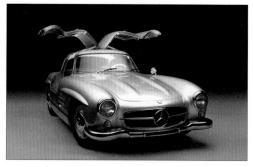

4.14

조와 스타일에서 뚜렷한 특징을 가지고 있다. 차체를 강하게 하는 스페이스 프레임space frame 때문에 문턱door scuff이 높아지는 것을 해결하기 위해 지붕의 일부까지 열리게 설계되었다. 이 같은 차체 구조가 걸윙 도어의 채택에 영향을 주면서 새로운 형태의 스포츠카 등장으로 이어졌다. '300SL'에서 눈에 띄는 또 다른 특징은 후드 면에 두 줄로 만들어진 곡면형 '블리스터blister'이다. 후드 높이를 낮추기 위해 엔진을 약 50도 옆으로 기울여 탑재했기 때문에 엔진의 실린더 헤드 커버cylinder head cover와 연료 분사 장치의 포트port 돌출 부분이 후드에 간섭되는 것을 방지하는 형상적인 처리였다. 그러나 원래의 목적을 뛰어넘은 훌륭한 결과를 만들어내 '300SL'의 스타일 요소 가운데 하나가 되었다. 이 형상이 펜더의 휠 아치 부분에도 사용되어 차체의 속도감을 강조하는 스타일적 효과를 내고 있다.

4.14
벤츠 300SL
Benz 300SL, 1954

4.15
스페이스 프레임

4.16
블러스터 아래에 있는
엔진과 흡기 포트

4.15

4.16

4.17

4.17
후드의 블러스터는 엔진의 간섭을 피하기
위한 형태적 조치였지만 대표적인 스타일
요소가 되었다.

4.18
1954년 독일에서 발행된 300SL 쿠페
안내 인쇄물

'300SL'의 디자인에서 가장 두드러지는 특징은 기능 없는 장식이 완전히 배제되었다는 점이다. 이것은 같은 시기 다른 미국 제조사들이 자동차의 하드웨어적 차별화를 위해 차체 표면을 스타일 처리해 '장식'의 개념으로 테일 핀이나 금속성을 강조한 크롬 몰드, 다양한 색채를 조합함으로써 화려한 이미지를 추구했던 것과 대조적이다. '300SL' 모델의 쿠페coupe와 로드스터roadster는 차체 구조나 엔진 설치에 따른 구조적 변화를 수용한 형태로 기능적 디자인을 추구했다.

한편 '300SL'의 후드는 높이가 낮아 엔진을 옆으로 기울여 탑재했다. 이 시기의 미국 승용차들이 탑재된 대형 엔진의 크기를 강조하기 위해 욕조를 뒤집어놓은 형태로 후드를 높게 디자인한 것과 대비된다. 미국 제조사들이 디자인을 차체 장식을 위한 스타일링styling 개념으로 이해한 것과 달리 유럽, 특히 독일에서는 기능과 형태를 동시에 고려하는 종합적 개념의 디자인을 선보였다.

4.18

경승용차로 보는
형태와 구조의 공존

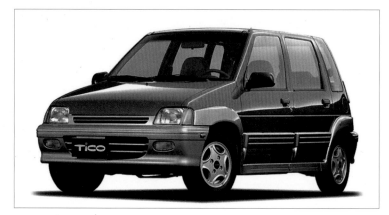

4.19

경승용차는 한국에도 있고 일본이나 유럽에도 있지만 국가나 지역별로 규격이 조금씩 다르다. 한국의 경승용차 기준은 일찍이 1980년대부터 논의되었다. 당시 별개의 기업이었던 현대자동차와 기아자동차는 경승용차 엔진 배기량 기준을 1,000cc로 설정하자는 주장을 펼쳤다고 한다. 660cc에 불과한 일본 경승용차 엔진은 산악 지형이 많은 국내에 적합하지 않다는 이유에서였다. 그러나 논의가 진행되는 동안 대우조선에서는 일본 스즈키Suzuki의 '알토Alto' 승용차를 바탕으로 배기량을 800cc로 늘린 '티코Tico'를 개발했고, 정부가 이를 승인하면서 800cc가 경승용차의 기준이 되었다. 그 뒤로도 상품성과 연비 향상 등을 이유로 배기량을 상향 조정하자는 요구가 이어진 끝에 2008년 1월 1일부터 배기량은 1,000cc로 변경되었고, 전장과 전폭은 각각 100밀리미터씩 늘어 지금의 규격이 되었다.

4.19
대우자동차 티코
Daewoo Tico, 1990

한국, 일본, 유럽의
경승용차 기준

국가	배기량	크기(장×폭×고)
한국	1,000cc 미만	3,500 × 1,500 × 2,000mm
일본	660cc 미만	3,400 × 1,480 × 2,000mm
유럽	1,000cc 미만	3,380-3,700 × 1,460-1,560 × 1,350-1,460mm

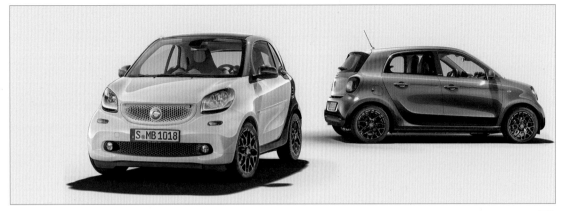

4.20

한국의 경승용차 기준은, 배기량으로는 유럽과 같지만 차체 크기로는 가장 크다. 물론 유럽은 차체 길이를 3,700밀리미터까지 허용하고는 있으나 차체 폭과 높이를 고려한 전체 크기는 한국의 경승용차가 가장 크다고 할 수 있다. 게다가 한국 시장에서는 뒷좌석의 중요성이 높다 보니 경승용차도 모두 5인승 5도어에 기준 규격을 꽉 채운 크기로 개발되고 있다.

유럽에서 판매되는 경승용차 가운데 스마트Smart '포투Fortwo'처럼 정말 작은 2인승 모델은 보통의 준중형 세단 절반 크기에 지나지 않는다. 유럽의 경승용차 브랜드인 스마트는 현재 벤츠가 있는 다임러 그룹Daimler AG의 한 부문으로, 1980년대부터 스위스 시계 업체인 스와치

4.20
스마트 포투와 포포
Smart Fortwo & Forfour, 2015

4.21
스마트 심벌마크

4.22
스마트 승용차의 실내는 장식이 쓰이지 않은 기능적인 형태임에도 전체적으로 패셔너블하고 매우 유쾌한 이미지이다.

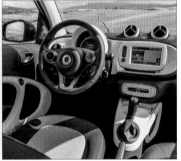

4.21

4.22

Swatch와 공동 연구로 만들어졌다. 그래서 스마트의 전체 디자인 이미지는 스와치처럼 패셔너블하다. 스마트의 심벌마크는 '콤팩트compact'의 알파벳 C와 앞서가는 생각을 의미하는 오른쪽 화살표의 조합으로 디자인되었다.

스마트는 본래 1998년 스마트 '시티 쿠페City Coupé'라는 이름으로 2인승 모델 한 종만 출시했지만, 2004년 4인승 5도어 모델을 추가하면서 '포투'와 '포포Forfour'로 구분하기 시작했다. 이때 등장한 '포포' 모델은 5도어, 1,100cc부터 1,500cc까지의 큰 엔진, 전륜구동을 가지고 있다. 최근의 3세대 모델은 898cc와 999cc 두 종류의 엔진을 가지고 있다. 또한 4인승 모델은 길이 3,490밀리미터, 휠 베이스 2,494밀리미터, 폭 1,660밀리미터, 높이 1,550밀리미터로 한국 경승용차보다 약간 작다. 반면 2인승 모델의 차체 폭과 높이는 1,660밀리미터와 1,550밀리미터로 4인승과 같지만 길이는 2,690밀리미터, 휠 베이스는 1,873밀리미터로 매우 짧다. 2인승 모델에서 주목할 만한 점은 바로 후륜구동 방식의 레이아웃이다. 이 레이아웃은 보통 고성능 스포츠 쿠페에 채택되는 것이지만 초소형 스마트 역시 공간 효율을 위해 후륜구동 구조를 채택했다.

스마트의 차체 디자인에서 특징적인 것은 A필러pillar에서 C필러, 그리고 차체 아래쪽 로커 패널rocker panel에 이르기까지 하나로 연결된 구조물에 도어 패널door panel, 후드, 펜더 등이 조립된 점이다. 이러한 차

4.23
차체 뒤쪽에 탑재된 엔진

4.23

체 구조는 마치 인체의 두개골이나 갑각류의 외골격과 같은 개념으로 내부의 승객을 보호하는 바디 쉘body shell 구조를 이루고 있다. 이것은 스와치 손목시계의 간결하면서도 견고하고 경제적인 구조와 닮았다. 그런 구조 덕분에 스마트는 바디 쉘을 그대로 두고, 마치 스와치 시계의 줄을 갈아 끼우듯이 도어 패널과 후드, 펜더 등의 부품을 취향에 따라 교체할 수도 있다. 이처럼 스마트는 자동차에 완전히 새로운 개념의 구조와 패션 요소를 반영한 초소형 승용차이다.

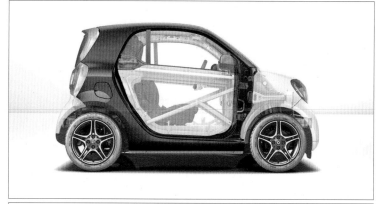

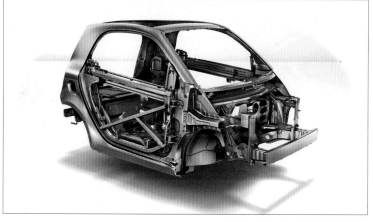

4.24
인체의 두개골과 비슷한
바디 쉘 구조

4.24

역사의 아이러니, 지프와 피아트

지프 레니게이드 Jeep Renegade, 2015

2007년 피아트Fiat와 크라이슬러의 합병 이후, 양사의 연구 인력이 협업해 개발한 첫 차량이 2015년에 나온 지프 '레니게이드Renegade'이다. 이 차는 지프 브랜드에서는 처음 출시한 소형 SUV 세그먼트 차종이다. 그래서 새로운 '레니게이드'는 전륜구동 기반의 사륜구동 방식이며, 프레임과 차체가 통합된 모노코크monocoque 구조로 설계되어 있다.

레니게이드라는 이름은 1987년에 나온 YJ 3세대 모델인 'YJ 랭글러 레니게이드YJ Wrangler Renegade'에 잠시 쓰이기도 했지만, 이제는 소형 SUV의 이름이 되었다. 레니게이드는 '변절자'라는 뜻이다. 1987년 '레니게이드'에는 사각형 헤드램프를 사용해 변화를 준 의미로 붙인 것일 테고, 지금 '레니게이드'에는 전통적 지프의 특징과 다른 차량이라는 의미로 붙인 이름일

것으로 예상된다.

지프 브랜드에서 오리지널 지프와 가장 가까운 혈통을 유지하고 있는 모델이 바로 '랭글러'이다. 최근에는 사륜구동 차량이 거의 대부분 SUV, 즉 사륜구동의 주행 성능sports과 공간 활용utility을 양립시키는 구조로 개발되고 있기 때문에 2박스 5도어 웨건 형태이지만 오리지널 지프는 지붕이 없는 소형 트럭의 구조를 가지고 있었다.

2차 세계대전 이후 군용 지프를 생산하던 윌리스 오버랜드가 민간용으로 'CJ-2A' 모델을 개발했다. CJ는 민간용 지프Civilian Jeep의 줄임말이다. 초기 모델은 군용 지프와 거의 같은 구조로 단순하고 소박한 인상이었지만, 둥근 헤드램프와 수직 슬롯slot 형태의 라디에이터 그릴은 지금의 지프와 동일하다.

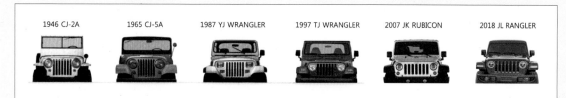

1946 CJ-2A 1965 CJ-5A 1987 YJ WRANGLER 1997 TJ WRANGLER 2007 JK RUBICON 2018 JL RANGLER

지프 6세대 디자인 변천사

1946년에 등장한 민간용 지프 'CJ-2A' 모델에서 현재 판매 중인 'JK 루비콘JK Rubicon' 모델에 이르기까지, 5세대에 걸쳐 디자인을 비교해보면 수직의 라디에이터 그릴은 변하지 않은 것을 알 수 있다. 1987년에 나온 'YJ 랭글러 레니게이드'는 지프 역사상 처음이자 마지막으로 사각형 헤드램프를 사용한 것이었다. 이후 1997년에 나온 'TJ'에서는 다시 원형 램프로 돌아갔고, 2007년에 나온 현재의 'JK 루비콘'에서도 원형 헤드램프를 유지하고 있다.

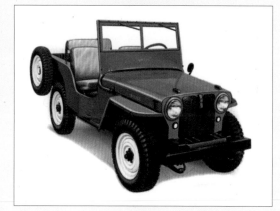

윌리스 CJ-2A Willys CJ-2A, 1946

사각형 헤드램프의 전면 패널 디자인은 모던하고 도회적 이미지를 가지고 있어 아직도 애호가들이 있지만, 지프의 디자인 아이덴티티를 지킨다면 둥근 헤드램프에 정통성이 있는 것은 틀림없다.

한편 둥근 헤드램프와 함께 지프 브랜드의 아이덴티티로서 전체 지프 브랜드에 공통적 디자인 요소로 쓰이고 있는 것이 둥근 모서리의 직사각형 슬롯형 라디에이터 그릴이다. '체로키Cherokee' 초기 모델이 일곱 슬롯보다 훨씬 더 많은 슬롯을 가진 라디에이터 그릴을 달고 있는 것을 제외하면, 지금은 지프 브랜드의 모든 차종이 일곱 개의 슬롯으로 통일되었다. '체로키'라는 이름은 북미 인디언 부족 가운데 하나인 체로키 부족의 이름에서 따온 것인데, 체로키 부족의

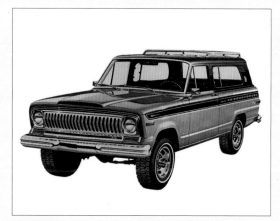

지프 체로키 Jeep Cherokee, 1974

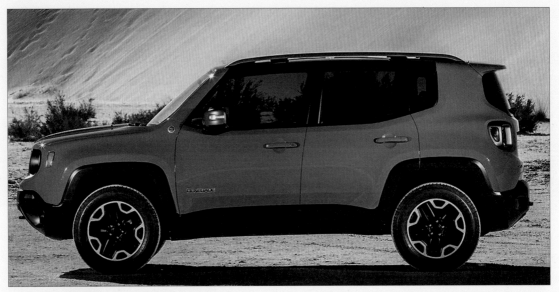

레니게이드의 사각형 휠 아치

추장이 머리에 쓰고 있는 깃털 장식을 디자인 모티브로 하고 있기 때문이다.

지프의 정통성을 가진 디자인을 선보인 신형 '레니게이드'는 피아트의 소형 사륜구동 플랫폼을 바탕으로 개발되어 차량의 성격이 본래 지프와 다르다. 그런 이유에서 '레니게이드'라는 이름을 다시 쓴 건지도 모른다. 신형 '레니게이드'는 지붕이 있는 2박스 5도어 해치백hatchback 구조의 차체를 가지고 있지만, 오리지널 지프가 지붕이 없는 차체 구조였던 특징을 살려서 지붕을 검은색으로 블랙아웃blackout해 마무리했다.

지프 브랜드의 공통적 디자인 요소인 사각형 휠 아치 역시 유지하고 있다. 휠 아치를 사각형으로 설정한 것은 오프로드 주행에서 앞바퀴를 크게 꺾어도 휠 아치에 간섭받지 않기 위한 것으로, 지프를 상징

하는 또 하나의 아이콘이기도 하다. 이 밖에도 신형 '레니게이드'의 테일램프tail lamp는 오리지널 지프의 상징 중 하나였던 '제리캔jerrycan'이라고 불린 보조 연료 탱크를 암시하는 형태로 디자인되어 있다.

인스트루먼트 패널instrument panel의 디자인을 보면 조수석 크러시 패드crush pad에 보조 손잡이를 만들어 놓은 것을 볼 수 있다. 이것은 비포장도로를 주파할 때 동승자에게 그립grip을 제공하기 위한 용도로, 하드코어 오프로드 차량의 상징과도 같다. 그리고 양쪽 환기구 베젤bezel과 기어 레버 베젤, 스피커 베젤 등에 쓰인 링은 초기 지프가 내부에도 차체 색을 그대로 노출했던 것을 암시하기 위해 차체와 같은 색으로 디자인되었다. 오늘날에는 내장재에 차체 색을 쓰면 패셔너블한 인상을 주지만 고전적 간결성을 암시하는

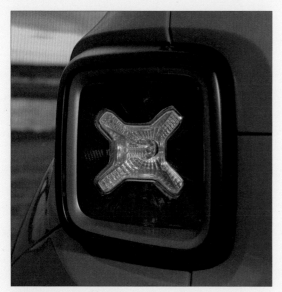
제리캔을 모티브로 한 테일램프

제리캔

조수석에 설치된 보조 손잡이

요소가 되기도 한다.

브랜드의 역사를 따져보면, 지프는 2차 세계대전이 한창이던 1942년에 개발되어 오늘까지 70여 년의 역사를 가지고 있다. 그러나 이제 크라이슬러는 이탈리아 피아트의 일원이 되었다. 2차 세계대전 당시 미국을 주축으로 한 연합군의 군용 차량에서 유래된 지프가 적성국 동맹군의 일원이던 이탈리아 기업의 플랫폼을 바탕으로 개발되는 아이러니가 일어난 것이다. 사실상 이 세상의 모든 것은 시간의 흐름과 함께 변한다. 어제의 적이 오늘의 동지가 되고, 오늘의 경쟁자가 미래의 동반자가 되는 것이 세상의 모습인지도 모른다. 그런 변화 속에서 역사는, 그리고 자동차는 발전한다.

내 디자인의 관심사는 자동차의 구조,
제작, 조립 그리고 기계 요소에 관한 것이지
겉모양이 아니다.

마르첼로 간디니, 자동차 디자이너

My design interests are focused
on vehicle architecture, construction,
assembly, and mechanisms,
not appearance.

Marcello Gandini, Automobile designer

이 장은 모빌리티 디자인 개발에 실질적으로
도움이 되는 내용으로 구성했다. 가장 먼저 차량
제조사에서 진행하는 순서를 기준으로 차량
과정을 정리했다. 물론 실무에서는 기업마다
기술적 특성이나 개발 차량의 성격 등 무수히
많은 변수로 달라질 수 있지만, 이 책에는 가장
보편적인 방법을 담으려 했다. 그리고 모빌리티
유형을 구분해 유형별 구조와 형태의 특징, 디자인
과정에서 놓쳐서는 안 될 고려 사항 등을 정리했다.
마지막으로 자동차를 구성하는 하드웨어의
레이아웃에 대해 다뤘다. 레이아웃은 차량 개발
과정에서 선행 설계 부분에 해당한다. 여기에서는
디자이너가 레이아웃을 이해하기 위해 반드시
알아야 할 내용들을 설명하고 있다. 이를 통해
실무에서 수행하는 모빌리티 디자인을 위한 지식과
역량을 갖추게 될 것이다.

모빌리티 디자인의 요소

1 모빌리티 디자인 개발 과정

2 모빌리티 유형과 특징

3 차체의 구성 요소와 비례

4 패키지 레이아웃과 디자인

1 　모빌리티 디자인 개발 과정

**직관적 결과물을 위한
논리적 활동**

자동차를 포함한 모든 종류의 산업 제품을 개발하는 과정에는 많은 비용과 노력 그리고 시간이 소요된다. 특히 최근에는 제품의 시각적 특성을 개발하는 디자인 과정의 중요성이 더욱더 부각되고 있다. 일반적으로 디자인 과정은 하나의 제품을 완성하기 위한 다양한 활동으로 이루어져 있다. 그러나 앞 장에서 살펴본 바와 같이 제품의 형태에서 창의성과 독창성의 비중은 나날이 높아지고, 소비자 또한 균형적이고 안정감 있으나 무난한 형태보다는 감성적이고 개성 있는 형태의 제품을 선호하는 경향을 보인다. 디자이너 역시 분야를 막론하고 자신이 디자인한 결과물에서 창의성과 독창성을 바탕으로 한 직관intuition과 감성esthetics을 강조한다. 그러나 제품의 조형적 특징이 직관적이고 감성적이더라도 디자인을 개발할 때는 매우 논리적이고 이성적인 작업 과정을 거치게 된다. 이러한 특징은 디자인이 가지는 양면성이라고 할 수 있다.

　새로운 디자인의 자동차를 개발하는 과정은 차량의 성격이나 기업의 문화 등에 따라 다양한 유형으로 존재할 수 있다. 그리고 디자인 과정은 전체 자동차 개발 과정에서 일부에 불과하다. 최근 CAD 시스템 도입으로 동시 설계가 가능해 개발 기간이 단축되었으나 자동차 개발에는 최소 3년 정도의 기간이 소요되며, 이 기간 중에서 디자인 개발 기간은 1년 이하가 일반적이다. 가장 기본적인 자동차 개발 과정을 간략하게 정리하면 다음 표와 같은 단계로 나눠 볼 수 있다. 물론 이 순서는 자동차 제조사마다 조금씩 달라질 수 있다. 표에서 음영이 들어간 부분이 디자인 업무와 직접적 관련이 있는 단계이다.

용어	약어	내용
Trial Car	T-CAR	개략적인 소음, 진동, 흔들림(NVH), 충돌 특성, 냉각 성능, 승차감, 브레이크, 배기 계통 및 신기술 적용 가능성을 확인하는 목적으로 플랫폼과 레이아웃을 반영해 시험 제작한 차량
Trial Car (Mechanical prototype)	T-CAR (Mecha Pro)	새로운 플랫폼 개발, 신기술 채택 등을 목적으로 일부 신작 부품과 양산 부품을 이용해 차량을 조립하거나 기존 차량을 개조해 제작한 차량
Proto Car		설계 도면을 기준으로 간이 금형 부품과 간이 조립 지그(jig)를 이용해 조립한 차량
Presentation(디자인 확정)	Design Freezing	차체 디자인 및 스타일링과 엔지니어링이 최종 보완된 모델 평가
Presentation (디자인 승인)	Design Approval	실물 크기의 모델 평가로 차체 스타일 결정
Master Car		설계 개선안이 반영된 최종 디자인 모델
Pilot Car		새로운 차종에 대한 지그 및 프레스 패널 정밀도 확인, 부품 장착성과 기능 확인, 작업 방법과 작업성 검토, 내구성 및 시험용 차량 지원, 작업자 숙련 및 완성 차량 품질 확인 등을 목적으로 공장에서 생산한 차량
Pilot #0	P0	생산에 필요한 장비의 시운전을 목적으로 직접 생산라인에 투입한 최초의 차량
Pilot-0	P0	지그 및 프레스 생산된 차체 패널의 정밀도 확인 및 내·외장 부품 결합성 확인을 목적으로 제작한 차량
Pilot-1	P1	차체 정밀도 확보, 설비 및 지그 품질 확보, 작업자 훈련, 내구 시험 차량 제작 등을 목적으로 제작한 차량
Pilot-2	P2	시험 결과 제시된 부품, 설비, 지그 등의 문제점 개선 결과 확인, 미개선 및 미완료 문제점 개선 데이터 수집과 차량 부품의 종합 품질 확인, 내구 시험 및 제원 확인을 목적으로 제작한 차량
Pilot-3	P3	시험 결과 제시된 문제점 개선 반영 결과 확인, 홍보 교육을 목적으로 제작한 차량
Pilot Production	PP	완성 차량 최종 품질 확인, 설비 및 지그 양산성 최종 확인, 양산 이행 가능 여부 확인
Pre-mass Production		초기 대량생산, 전시용 차량 제작
Mass Production	MP	대량생산
Start of Production	SOP	대량생산 착수 시점
Model Year	MY	차량 상품성 개선을 위한 변경 및 배기가스 규제 대응 등 변경 범위가 매우 적은 제품 개발
Face Lift	FL	차량 라이프사이클 중간에 상품성 개선 및 외부 디자인 개선을 목적으로 외형이나 엔진 등의 부품을 개선하거나 변경

모빌리티 개발 과정

선형적 개발과 동시적 개발

모빌리티 개발 과정은 '전략'으로부터 시작한다. 전략은 거시적 전략 macroscopic strategy과 미시적 전략microscopic strategy으로 구분된다. 거시적 전략은 문자 그대로 장기적인 시간을 대상으로 수립되는 전략을 말하는데, 기업이 추구하는 발전 방향과 관련된 것이다. 이것이 구체화되면 기업의 상품 전략을 만드는 데 활용된다. 미시적 전략은 기업의 경영 전략보다는 상대적으로 짧은 기간의 성과를 위해 만들어지는 전략이다. 좀 더 짧은 시장의 변동에 대비해 비교적 단기간의 제품 출시로 수익성을 얻기 위해 어떤 제품을 언제 내놓겠다는 계획 등이 여기에 해당된다. 미시적 전략이 구체화되어 그에 의한 상품 전략이 만들어지면 자동차 디자인에 직접적인 영향을 주게 된다.

상품 전략에 따라 구체적인 시장을 겨냥한 마케팅 활동이 이루어지기 때문에 이에 맞춰 제품의 디자인 콘셉트도 만들어진다. 아울러 디자인 단계 전에 선행되는 기술 타당성 검토에 맞춰 디자이너에게 어떤 디자인의 제품을 개발해야 한다는 목표가 제시된다. 여기에는 제품의 구체적 하드웨어와 같은 기술 내용이 포함되어 있다. 그러나 이것이 절대불변의 제약 조건은 아니다. 디자이너의 작업 과정에서 더 나은 조형을 위해 구조가 바뀌어야 한다면 수용될 수 있는 가변적 조건이다. 이 조건들을 바탕으로 디자이너의 아이디어 전개가 시작된다. 이것이 선형적 프로세스linear process의 흐름이다.

반면 동시적 프로세스simultaneous process는 디자이너가 수행하는 조형 작업의 초기 단계부터 엔지니어와 협동으로 작업하는 개념이다. 이 방법이 가능해진 것은 디자이너와 엔지니어가 공동으로 사용하는 디지털 도구를 통해 디자이너는 초기 조형 작업에서 엔지니어로부터 기술적인 검토를 미리 받고, 엔지니어는 디자이너로부터 디자인 이미지를 미리 받아 설계 조건을 검토할 수 있게 되었기 때문이다. 이는 디자이너와 엔지니어가 개발 초기부터 생각을 공유해 제품이 지향하는 기술적 목표와 디자이너가 지향하는 감성 및 직관적 목표를 일치시켜 진행할 수 있는 장점이 있다. 이러한 작업 환경에 따라 초기 단계부터 디자이너의 상상력과 창의력이 개발 방향과 부합할 수 있는 것이다.

결국 디자이너의 임무는 이와 같은 선형적 프로세스 혹은 동시적 프로세스에서 디자인 콘셉트를 만족시키는 창의적이고 감성적인 조형물을 제시하는 것이다. 이러한 의미에서 볼 때 디자이너는 모든 마케팅 전략과 기술적 특성, 시장과 소비자가 요구하는 감성적 특성을 하나의 제품 조형에 통합시켜 구체화하는 코디네이터와 같은 존재이다. 디자이너의 통합적 역할과 디자인의 중요성은 기술이 발전할수록, 시장과 소비자 특성이 세분화될수록 점점 더 중요해질 것이다.

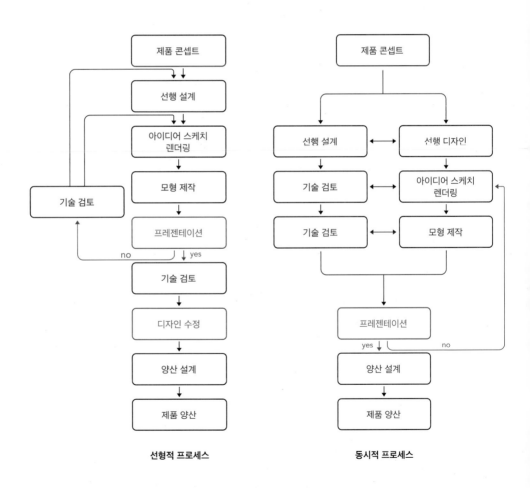

선형적 프로세스 동시적 프로세스

제품 콘셉트

자동차 개발 과정은 물리적 개발 과정이다. 본격적인 개발 과정으로 들어가기 전에 기업에서는 상품 기획product planning 부서와 선행 설계 advance engineering 부서가 개발 차량의 전략적 방향을 위한 연구를 진행한다. 이때 유용한 방법이 경쟁 관계에 있는 자동차를 직접 구입해 성능을 비교하는 것이다. 자동차를 분해 분석하는 '티어 다운tear down' 기법까지 동원해 엔진과 실내 공간의 비중에 따른 차체의 비례 변화를 연구한다. 이를 통해 향후 내놓을 개발 차량의 차체 비례와 특징을 예측하고 제시할 수 있다. 또 경쟁 차량이나 유사 차량의 분석을 통해 시장 전반의 추세와 흐름도 도출할 수 있다. 이 과정을 거치면서 경쟁 차량의 장점과 단점을 추출하고, 개발 차량의 기술적 지향점과 경쟁 차량 대비 우위에 놓을 특성을 결정한다.

1.1

1.1
경쟁 차량의 분해 분석

1.2
구조와 공간 변화의 경향 도출

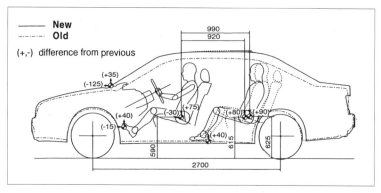

1.2

선행 설계와 선행 디자인

앞선 연구 결과에 따른 차량 구조와 기술 타당성 검토를 위해 시험 차량trial car 제작에 착수한다. 타당성 검토 내용은 패키지 레이아웃package layout을 만드는 데 반영된다. 그러나 레이아웃이 먼저인지 새로운 차체 디자인이 먼저인지는 닭과 달걀의 관계처럼 우선순위를 따지기 어렵다. 이 같은 극초기 단계에서는 디자인 부문과 선행 설계 부문이 의견을 교환하면서 비례나 실내 공간 등 새로운 차체 구조에 대한 창의적 변화 방향을 탐구해야 한다. 차량 구조와 기술 타당성 검토를 거쳐 개발 차량에 적용할 기술의 성격을 구체화하고, 공간별 기구 요소 간의 비중을 결정해 자동차 전체 크기와 공간 배치를 포함한 초기 레이아웃을 완성한다. 그리고 이 레이아웃은 디자이너에게 전달된다.

1.3

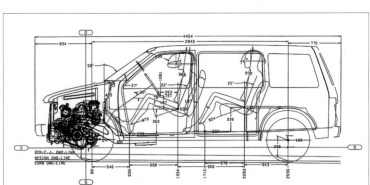

1.4

1.3
시험 차량을 통한
기술 타당성 검토

1.4
패키지 레이아웃

아이디어 스케치

이 단계에서는 자동차 부품의 디테일이나 구체적인 구조 및 활용성보다 입체로서의 차체 형상에 중점을 두고 전반적 이미지 중심으로 새로운 이미지의 형태를 탐구한다. 다양한 각도에서 바라본 형태를 스케치하는 것이 도움이 된다. 도어 분할선이나 리어 뷰 미러^{rear view mirror} 등의 세부 형태는 생략하고 차체 형태 중심의 아이디어를 표현한다.

1.5
아이디어 스케치

렌더링

아이디어 스케치에서 추려낸 것을 바탕으로 좀 더 구체적인 자동차 디자인으로 발전시켜 조형적 이미지 중심으로 렌더링을 작성한다. 아이디어 스케치보다 구체적이지만, 여전히 자동차의 생산성보다는 새로운 형태와 구조의 아이디어 탐구에 더 높은 비중을 두는 단계이다.

1.6
렌더링

1.6

모형 제작

아이디어 스케치와 렌더링을 거쳐 어느 정도 전체 이미지를 확인했더라도 입체 형태의 검토가 요구된다. 형태적 양감과 입체를 비교하는 과정을 통해 차체의 존재감이나 자동차의 인상을 검토할 수 있기 때문이다. 처음에는 약 5분의 1 크기의 비교적 작은 축소 모형 scale model 으로 제작하는 것이 보통이다. 그러나 신속한 검토가 요구되는 상황에서는 거울이 부착된 작업대에 반쪽 축소 모형 half scale model 을 만든 뒤 거울을 통해 전체 이미지를 살펴보는 방법을 쓰기도 한다. 디자인 개발 초기 단계에서 입체 형태를 빠른 시간 내에 만들어 확인할 수 있기 때문이다. 물론 이 단계를 생략하고 곧바로 4분의 1 모형을 제작하기도 한다.

반쪽 축소 모형을 통해 빠른 시간 내에 입체 형태의 실험적 요소를 검토한 뒤에는 약 4분의 1 크기로 좀 더 큰 축소 모형을 만들어 이미지를 비교하는 것이 좋다. 5분의 1 모형과 4분의 1 모형에 큰 차이가 없다고 생각할 수도 있지만, 실제로는 양감과 모델의 정밀도에서 적지 않은 차이를 보인다. 따라서 다양한 방향성을 가진 디자인을 비교해야 할 때는 4분의 1 모형을 제작하는 것이 효과적이다. 최근에는 3D 프린터나 NC 머신 등을 이용해 정교하면서도 신속한 제작이 가능하다.

1.7
반쪽 축소 모형

1.7

4분의 1 모형 제작을 통해 가능한 모든 디테일을 재현하는데, 이처럼 정교한 모델 평가는 실물 크기의 차량을 5미터 이상 떨어진 거리에서 평가하는 것과 비슷한 효과를 준다. 이를 통해 전체적인 차체 비례나 자세stance 등의 이미지를 확인할 수 있다. 또한 가상 이미지로 확인하기 어려운 중량감이나 자연광선에 의한 이미지 변화 등을 확인하는 데에도 유용하다. 따라서 디자이너에게는 축소 모형의 제작 과정이 디자인 이미지를 다시 검토해 자신의 아이디어를 심사숙고하며 발전시키는 계기가 되기도 한다.

1.8
축소 모형 제작

1.9
4분의 1 모형

1.8

1.9

최근에는 2차원 이미지로 렌더링한 뒤 축소 모형 제작 대신 바로 3차원 소프트웨어 CAS computer aided styling를 이용해 디지털 모델링 작업을 진행하는 경우도 있다. 디지털 소프트웨어의 발전으로 새로운 가능성이 열리고 있는 것인데, 디지털 모델링에 색과 질감을 입혀 3차원 렌더링 작업을 거치면 실사에 가까운 자동차 모습을 확인할 수 있다. 동영상으로도 제작할 수 있지만 어디까지나 가상의 이미지이므로 중량감이나 공간감 등의 확인은 어려운 측면이 있다.

1.10
디지털 모델링

디자인 확정

축소 모형을 검토한 뒤에는 실물 크기의 클레이 모형clay model을 제작해야 한다. 이때 디자이너는 모형 제작을 위한 도면이라 할 수 있는 실물 크기의 테이프 드로잉tape drawing을 작성한다. 선행 설계 단계에서 작성했던 패키지 레이아웃을 바탕으로 비로소 디자이너가 차체의 각 부품을 실물 크기에서 검토하고 라인 테이프를 이용해 선의 강약을 조절하며 세부 디자인을 완성해가는 것이다. 이어서 실물 크기의 클레이 모형을 제작해 차량의 양감과 면의 곡률 등을 검토하면서 좀 더 완성도 높은 형태로 디자인을 진행한다.

1.11

1.11
실물 크기 테이프 드로잉

1.12
실물 크기 클레이 모형

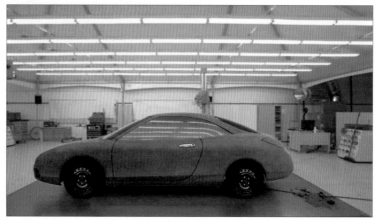

1.12

디자인 승인

클레이 모형이 완성되면 차체 외부의 색채와 세부 부품 등을 대량생산품과 동일한 수준으로 마감한 뒤 경영진에게 보고해 디자인 승인을 얻는다. 승인된 디자인이더라도 세부적인 구조나 형태의 완성도를 높이기 위해 클레이 모형을 회전 테이블turn table에 올려놓고 다양한 각도에서 평가하고 다듬는 작업을 진행한다. 그러나 디자인 개발 일정이 촉박한 상황에서는 이러한 숙성 단계를 거치지 못하기도 하는데, 이때는 디자인 완성도 부족의 위험이 따른다.

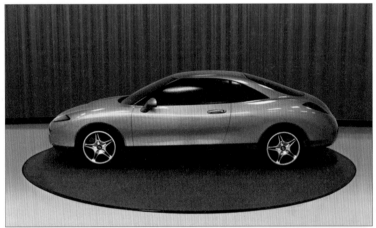

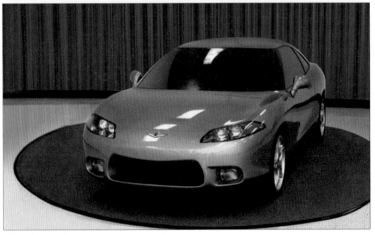

1.13
완성된 클레이 모형

1.13

세부 디자인 및 데이터 작성

지금까지의 디자인 작업은 조형적 이미지에 중점을 두고 다양한 각도에서 디자인을 숙성시키는 과정이었다면, 이후 과정에서는 선행 엔지니어 또는 스튜디오 엔지니어와 협업해 설계 조건을 반영해야 한다. 이때 차체 내·외장의 세부 디자인까지 완성하기 위해 타당성 검토 모형feasibility study model을 제작한다. 여기에는 성형 공정에서 요구되는 프레스나 사출射出 금형의 추출 각도 등 생산 제약 조건을 포함한 모든 설계 조건이 정교하게 반영된다.

형상이 확정되면 3D 스캐닝3D scanning, 디지타이징digitizing 등을 통해 3차원 좌표로 환원하는 작업을 거쳐 데이터로 변환한다. 그리고 데이터를 정교하게 다듬는 작업을 한 번 더 거쳐 차체 설계에 적용 가능한 형상 정보로 만든다. 이 작업은 스튜디오에 소속된 전문 디지털 디자이너가 진행한다.

1.14
형상 정보를 데이터로 만든
3차원 데이터

1.14

디자인 프로토타입 제작과 차량 설계

설계 타당성 검토까지 마친 최종 디자인을 바탕으로 디자인 프로토타입을 제작해 양산될 차량의 내외장 디자인을 갖춘 목업mock-up을 마련한다. 이 목업은 경우에 따라 주행 가능한 수준으로도 만들어져 모터쇼에 전시되거나 홍보 목적으로 쓰인다.

한편 디자인이 완료된 차량의 설계 작업은 크게 두 가지 범위로 나뉘는데, 하나는 차량 구조를 설계하는 것이고 다른 하나는 차량 생산을 위한 금형mold을 설계하는 것이다. 오늘날의 대량생산 방식에서 차량이 제조되기 위해서는 금형이 필수적으로 요구된다. 금형을 설계하는 기술 분야는 생산기술production technology로 구분되며, 이는 차량 자체를 설계하는 차량기술vehicle technology과 함께 대량생산 방식의 자동차 산업을 구성하는 기술 분야를 이룬다.

1.15
금형 설계도와 마스터 몰드

1.16
목업 제작

1.15

1.16

차량 성능 실험

차량 개발 마무리 단계에서는 프로토타입을 이용한 내구성 실험이 다양한 조건 속에서 실시된다. 혹한酷寒이나 혹서酷暑 지역에서의 실험을 비롯해 배기가스와 안전 규제를 충족시키기 위한 실험 등이 있다. 대부분이 실제의 환경에서 운행하면서 내구성이나 성능 기준을 만족시키는지를 검증하는 실험이므로 상당히 긴 시간과 비용이 투입된다.

차량 안전에 대한 최근의 기준으로는 'NCAP new car assessment program, 신차 평가 프로그램'이 대표적인데, 새로 개발된 차량의 안전성을 객관적으로 분석하는 방법 중 하나이다. 대다수의 자동차 제조사에서 이 안전성 평가 제도를 따르고 있다. NCAP은 부분적으로 각기 다른 결과를 도출하도록 다양한 실험 절차를 거친다.

예를 들어 유럽 지역을 중심으로 하는 '유로 NCAP Euro NCAP'에서는 신형 차량에 대한 안전 보고서와 다양한 방법의 충돌 실험에 근거한 별점으로 'star ratings'을 수여한다. 성인 승차자, 아동 승차자, 보행자 보호 및 안전 보조 장치 평가 점수로 등급을 결정하는데, 최고 등급은 '5 star'이다. 그중 새로 추가된 안전 보조 장치는 운전자 주행 보조 시스템과 능동적인 안전기술을 고려한 항목으로, 차량의 정면충돌뿐 아니라 측면충돌, 차체 폭의 40퍼센트 부분을 충돌시키는 오버랩 overlap 충돌 규정 등이 있다. 보행자 보호 또한 2003년부터 유로 NCAP이 다른 국가에서보다 강력하게 시행하고 있는 평가 기준 중 하나이다.

1.17
정면충돌 실험

1.18
측면충돌 실험

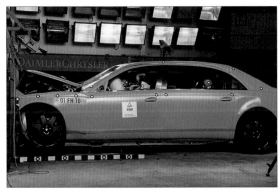

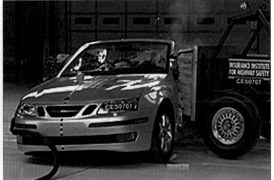

1.17

1.18

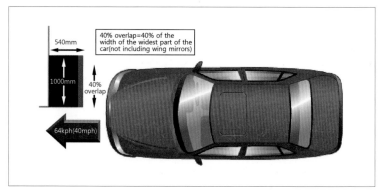

유로 NCAP과 유사한 것으로는 호주의 ANCAP과 한국의 KNCAP, 일본의 JNCAP 등이 있다. 한편 NHTSA national highway traffic safety administration, 미국 고속도로 안전국에서도 평가 결과를 별점으로 표기하는 시스템을 사용 중인데, 대표적인 규정으로는 차체 20퍼센트 내외의 매우 가혹한 조건으로 충돌시키는 스몰 오버랩 small overlap 충돌 규정 등이 포함된다. 이처럼 국가나 지역마다 안전도 기준이 다른 것은 각 지역의 지형과 환경, 운전문화와 교통법규 등에서 차량을 사용하는 조건이 다르기 때문이다.

한편으로 이와 같은 다양한 기준의 평가 시스템에서 차량이 좋은 평가를 받기 위해서는 각 평가 영역에 해당하는 요인을 전반적으로 고려해야 할 필요가 있는데, 특히 최근에는 보행자보호법을 만족시켜

1.19
오버랩 충돌 실험 기준

1.20
여러 국가의 차량 안전도
평가 프로그램 로고

야 하는 보행자 보호 항목이 차체 형태와 구조에 변화를 초래하고 있다. 이 규제는 주로 차량과 보행자의 접촉 사고 발생 시 보행자의 부상을 방지하기 위한 것이다. 자동차 제조사들은 규제를 만족시키면서도 자동차 디자인의 창의적 변화를 이끌어야 하기 때문에 이 평가 기준이 새로운 디자인 창출의 출발점으로서의 역할을 하기도 한다. 실제로 디자인 초기 단계에서 안전 규정의 준수를 위한 구조적 사항을 만족시키는 형태가 요구되고 있는데, 최근에는 자동차 디자인에 장식 사용이 줄어드는 방향으로 구체화되고 있다.

거시적 관점에서 보면 차량기술과 디자인은 성능이나 기능을 높이는 것에서 승차자와 보행자의 안전까지 고려하는 방향으로 발전하고 있다. 그러므로 자동차는 단지 한 대의 차량이 아니라 포괄적 개념의 교통수단으로 확대되었다. 자동차의 내외장 디자인 역시 공기역학적 특성과 감성적 요소에 그치지 않고 보행자보호법의 적용으로 종합적 안전 개념의 교통 시스템 관점으로 바뀌어가고 있는 것이다.

1.21
보행자 보호 실험 기준

1.22
보행자 보호 실험

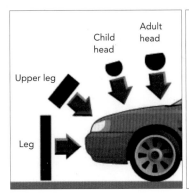

1.21

1.22

선행 양산

새로운 자동차 개발은 차량의 전반적인 구조가 모두 변하는 것이며, 이는 차량을 생산하는 공장 설비도 새롭게 갖춰야 함을 의미한다. 기존에 존재하던 차량의 개선 모델이나 후속 모델도 차량 구조가 바뀔 수 있으므로 생산 설비의 변화가 뒤따른다. 차체의 형상을 가공하는 프레스 금형은 물론이고, 크기가 달라졌다면 그와 관련된 모든 설비를 새로운 규격에 맞게 바꿔야 한다. 자동차의 형태나 구조의 변화는 조립 순서와 방법도 바꾼다. 그렇기 때문에 단순히 부품을 바꾸는 수준의 변화에서 나아가 공장 설비가 새로운 것으로 교체되어야 하는 것이다. 이와 아울러 조립라인의 작업자에게도 새로운 작업 내용에 대한 선행 교육을 실시해야 한다.

실제 작업을 수행할 때는 좀 더 효율적이고 안전한 작업 환경의 구축을 위해 초기 단계, 즉 선행 양산 단계에서 작업 내용의 개선이 이루어지기도 한다. 이러한 개념은 토요타의 도요타 에이지와 오노 다이이치가 창안한 간판 방식에 바탕을 둔 것이다. 오늘날 대부분의 자동차 제조사가 채택하고 있는 생산 방식은 헨리 포드나 앨프리드 슬론이 고안한 미국식 대량생산 방식을 바탕으로 일본 토요타의 간판 방식을 각 제조사나 국가에 맞게 개선해 적용한 것이다.

1.23
선행 양산

1.23

경쟁 차량 비교 평가 및 소비자 반응 조사

자동차 제조사에서는 개발 초기 단계에서 소비자와 시장 변화에 따른 요구 사항을 반영한 자동차 개발을 위해 소비자를 대상으로 하는 초점 집단면접focus group interview, FGI 등의 방법으로 콘셉트 내용을 구성하지만, 이러한 노력은 초기 단계에만 국한되는 것은 아니다. 개발 차량이 구체화된 단계에서도 시장에서 경쟁 관계에 있거나 유사한 차량을 비교 체험하는 등의 방법을 거쳐 소비자 반응과 요구 사항을 반영한다. 이 작업에서는 자동차의 성격 자체를 바꾸기는 어렵지만, 경쟁 차량과의 비교에서 강점과 약점을 찾아내 보완하는 데 도움이 된다.

구체적으로는 개발 차량과 경쟁 차량의 브랜드와 로고를 모두 가린 채로 예상 소비자나 무작위로 추출된 집단에게 차량 평가를 시행해 장단점을 파악하는 방법이 있다. 브랜드에 대한 선입관을 배제한 채 가능한 객관적으로 품질을 평가하는 기법이라고 할 수 있는데, 일반적으로 블라인드 테스트blind test라고도 불린다. 조사에 참여하는 소비자 개개인의 성향이나 차량 선호도에 편차가 존재하기 때문에 신뢰도는 사실상 그리 높지 않다. 그러나 자동차 제조사는 새로운 자동차를 통해 처음으로 소비자와 만나는 기회이므로 판매 및 마케팅 전략 수립 방향 설정에 참고한다.

1.24
경쟁 차량 비교 블라인드 테스트

1.24

자동차에도 모히칸 헤어스타일이?

파노라마 루프

모히칸 헤어스타일

모히칸mohican 헤어스타일은 머리의 양면을 면도하거나 짧게 깎고 가운데 머리만 기르는 독특한 스타일을 말한다. 이 헤어스타일은 1980년대에 세계를 휩쓸었던 펑크문화와 함께 젊은 계층에서 반항적인 이미지로 큰 유행을 이끌었다. 본래는 미국의 인디언 부족 가운데 모히칸Mohican족과 모호크Mohawk족이 하던 스타일로, 2차 세계대전에 연합군의 공수부대 요원들이 모호크 스타일을 따라했다고 한다. 영국에서는 모호크를 모히건mohegan 또는 모위mowie라고 부르기도 한다. 최근 거리의 승용차 대다수는 모히칸 스타일을 한 승용차이다

물론 승용차가 히피 스타일로 디자인되었다는 의미는 아니다. 비유하자면 형태 면에서 비슷한 유형이 나타났다는 의미이다. 승용차의 지붕 패널 과 루프 사이드 프레임 사이에 검은색 플라스틱 몰드가 양쪽으로 길게 붙어 있는 것을 어렵지 않게 볼 수 있다. 이것을 모히칸 몰드mohican mold라고 부르고 있다. 최근에 출시되는 모든 승용차의 지붕에서 모히칸 몰드를 볼 수 있다. 고급 승용차에는 검은색 플라스틱 마감재 대신 알루미늄 재질이나 차체 색을 칠한 몰드를 쓰기도 한다. 다음 사진처럼 1996년에 출시된 현대자동차 '티뷰론Tiburone'은 모히칸 몰드를 사용하지 않은 구조를 가지고 있다. 지붕에는 빗물이 양쪽으로 흘러내리지 않도록 하기 위한 단차만 성형되어 있다. 1990년대 중반까지는 아직 모히칸 몰드를 전면적으로 채택하지 않은 것이다.

현대자동차 티뷰론　　　　　　　　Hyundai Tiburon, 1996

현대자동차 투스카니　　　　　　　Hyundai Tuscani, 2002

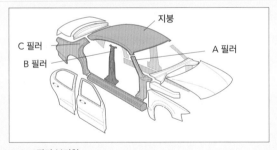

A, B, C필러 분리형

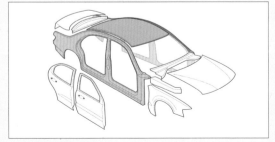

A, B, C필러 일체형

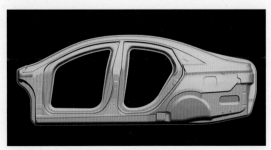

A, B, C필러 일체형 금형 설계 CAD 이미지

그러나 1990년대부터 여러 부품을 결합해 만들던 차체 측면을 일체로 만들고 지붕 패널을 용접하는 구조를 널리 사용했다. 이에 따라 지붕을 받치고 있는 A필러에서 C필러까지 연결되는 측면 구조물과 지붕 패널 사이의 용접 부분을 덮는 모히칸 몰드가 생기게 된 것이다. 이와 같은 변화로 모든 필러가 일체로 연결되면서 치수 정밀도가 높아져 도어 틈새 단차를 정교하게 만들 수 있게 되었고, 아울러 지붕과 A, B, C필러 간의 이음매를 없애는 연마 공정이 사라지면서 분진 발생이 줄어 차체의 면 부분 품질이 크게 향상되기에 이른다.

또한 이 같은 구조 덕분에 차체 지붕의 강성을 확보하면서 지붕에 다양한 부품을 장착할 수 있게 되었다. 유리 면적이 넓은 파노라마 루프를 달아 더 산뜻하고 스타일리시한 이미지로 표현할 수 있는 것도 이 때문이다. 재래식 구조에서 파노라마 루프를 달면 차체 강성 때문에 상당히 많은 문제가 발생한다. 디자인과 차체의 설계 구조가 직접적인 관련이 없는 것처럼 보일 수 있지만, 차체 구조에 따라 시각적 품질과 이미지가 바뀌는 것을 보면 멋진 자동차 디자인은 디자이너와 엔지니어의 협동으로 만들어지는 것임이 틀림없다.

모빌리티 유형과 특징

모빌리티·자동차 유형의 분류

자동차의 유형을 구분하는 기준은 매우 다양하다. 자동차의 특성을 기준으로 분류하는가 하면, 시장에서 지향하는 소비자층을 기준으로 분류하기도 한다. 이런 구분을 세그먼트segment라고 지칭한다.

먼저, 지역을 기준으로 한 분류가 가능하다. 같은 크기의 차량이라도 시장에 따라 엔진 크기, 차량 등급이 달라질 수 있기 때문이다. 반면 자동차 특성에 따라 분류할 때에는 외적 요인보다 오로지 하드웨어적 특징에 따른다. 자동차 특성에 따른 분류는 다시 두 가지로 나뉘는데, 하나는 차체 구조에 따른 구분이다. 구조에 따른 구분법은 공간 구성 방법을 기준으로 한다. 즉 차체의 단위 공간을 상자로 간주해 박스box라는 부르는데, 자동차 유형은 박스의 구성에 따라 구분하는 것이다. 이 구분법에 따라 동일한 구조를 가지고 있는 차량이라도 외형이나 용도가 크게 다른 경우도 있다. 한편 완성된 차량의 형태적 특징을 기준으로 자동차를 구분할 수도 있다. 이 구분법은 문의 개수와 창의 형태, 지붕 구조 등 다양한 형태적 요소가 기준이 된다.

이처럼 자동차 유형의 구분법은 크게 세 가지로 나뉜다. 이 구분 기준은 자동차 디자인에 복합적인 영향을 미친다. 그러므로 개념적으로 파악하고 있으면 자동차를 디자인할 때 이미지 설정에 긍정적으로 작용할 수 있을 것이다.

판매 시장에 따른 구분(segmentations by markets)

차체 구조에 따른 구분(segmentations by structures) ┐
 │ 차량 특성에 따른 구분
차체 형태에 따른 구분(segmentations by body types) ┘

판매 시장에 따른 유형

세계 자동차 제조사들은 미국과 유럽 시장이라는 커다란 틀 속에서 자동차를 개발하고 있다. 한국과 일본의 시장 역시 세분화되어 있지만 대체로 미국과 유럽의 기준과 다르지 않다. 각 유형을 표로 정리하면 다음과 같다.

미국	유럽	모델
- micro compact	A segment mini cars	1-2인승 시티카(city car) 기아자동차 모닝, 스마트 포투, 피아트 500
subcompact	B segment small cars	기아자동차 프라이드, 포드 피에스타 (Fiesta), 현대자동차 i20
compact	C segment medium cars	현대자동차 아반떼, 현대자동차 엘란트라 (Elantra), 푸조 308, 혼다 시빅
mid-size	D segment large cars	기아자동차 K5, 쉐보레 말리부(Malibu), 폭스바겐 파사트(Passat), 크라이슬러 200, 포드 퓨전(Fusion), 현대자동차 쏘나타
large	E segment executive cars	쉐보레 임팔라(Impala), 포드 토러스, 캐딜락 CTS, 크라이슬러 300, 토요타 아발론(Avalon), 현대자동차 HG
-	F segment luxury cars	렉서스 LS, 벤츠 S클래스, BMW 7
-	S segment sports cars	람보르기니(Lamborghini) 아벤타도르 (Aventador), 벤틀리(Bentley) 컨티넨탈 GT(Continental GT), 애스턴마틴(Aston Martin) DB9, 재규어 XK, 포르쉐 박스터(Boxter), BMW Z4
minivan	M segment multi-purpose cars	기아자동차 카렌스, 시트로엥 C3
cargo van		쉐보레 올란도(Orlando)
passenger van		기아자동차 카니발(Carnival), 닷지 캐러밴, 토요타 시에나(Sienna)
small SUV	J segment SUVs	지프 랭글러
standard SUV		기아자동차 쏘렌토, 아우디 Q5, 지프 체로키, 포드 익스플로러, 폭스바겐 투아렉, 현대자동차 싼타페
etc.	pickups	닷지 램, 포드 F150, 토요타 툰드라(Tundra)

미국과 유럽의 자동차 유형

차체 구조에 따른 유형

유형	특징
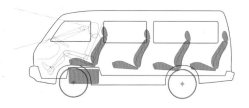 1박스	- 차체가 하나의 공간으로 구성됨 - 차체 길이에 비해 활용공간의 비율이 높음
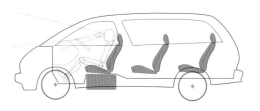 1.3 또는 1.5박스	- 엔진이나 앞바퀴를 운전석보다 앞쪽에 배치 - 공간 효율보다 안전성 확보
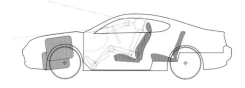 2박스	- 엔진공간과 실내 공간으로 구성되어 있고 화물공간이 연결된 구조 - 공간 활용성이 높음
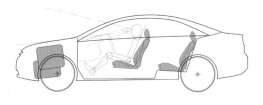 3박스	- 엔진공간과 실내 공간, 화물공간이 모두 독립되어 있음 - 실내 정숙도 우수

(1) 1박스

밴van이 대표적이다. 공간 활용도가 높아 다양한 용도로 사용되고 있다. 대체로 1박스 구조는 엔진과 앞바퀴보다 운전석이 앞쪽에 위치하고 있어 자동차 전체 길이에 비해 활용 가능한 공간 비율이 높다. 이처럼 높은 공간 활용도를 갖는 박스형 디자인은 차체의 공기저항 개선과 실내 공간 활용에 대한 개념이 발전하면서 1980년대 이후 승용차에도 적용되었다. 그러나 오늘날에는 정면충돌 안전성 확보의 문제로 오히려 순수한 1박스 구조는 감소하고 있는 추세이다. 국내에서 생산된 차량으로는 1980년대 '봉고 코치'와 '베스타', 2010년대 '프레지오'가 있었으며, 지금은 경승합차 '다마스'가 있다.

2.1
기아자동차 프레지오
Kia Pregio, 2010

2.2
GM 다마스
GM Damas, 2015

2.1

2.2

(2) 1.3 또는 1.5박스

1박스 구조는 정면충돌이 발생하면 앞좌석 승차자의 안전성 확보가 어렵다. 그래서 앞바퀴를 운전석보다 앞쪽으로 옮기는 1.3박스 구조와 엔진까지 운전석 앞으로 옮기는 1.5박스 구조가 개발되었다. 1박스 구조의 차량보다 자동차 스타일은 유연하지만 크기 대비 실내 공간은 상대적으로 좁다. 최근에는 실내 공간이 커지는 경향에 따라 미니밴 형식의 차량 외에도 승용차에서 1.5박스로 변형시킨 구조가 나타나고 있다. 즉 단순히 엔진 위치를 바꾼다기보다 A필러 위치를 앞쪽으로 옮겨 실내 공간과 엔진공간이 공간을 공유하는 개념이 출현되었다. 이 외에도 다양한 형식의 공간 공유 구조가 나타나고 있는데, 획일적인 기준만으로 1.3박스나 1.5박스로 구분하기에 어려운 경우도 많다. 국내에서는 '카니발'과 '카렌스'가 대표적인 1.5박스 구조이며, '스타렉스'는 1.3박스에 해당된다. 승용차에서는 '스파크'를 2박스가 아닌 1.5

2.3
현대자동차 그랜드 스타렉스
Hyundai Grand Starex, 2009

2.4
기아자동차 그랜드 카니발
Kia Grand Carnival, 2015

2.5
쉐보레 스파크
Chevrolet Spark, 2015

2.3

2.4

2.5

박스로 분류하기도 하는데, 이것은 A필러가 엔진공간 일부를 공유하는 차체 구조 때문이다. 이처럼 차량의 유형과 관계없이 공간 활용도가 높은 성격의 차량에서 1.5박스 구조를 택한 경우가 증가하고 있다.

(3) 2박스

승용차 가운데 테일 게이트tail gate를 가진 해치백 형태의 자동차처럼, 실내 공간과 화물공간이 뒷좌석 등받이만으로 구분되어 구조체나 격벽으로 나뉘지 않는 자동차를 2박스 구조로 분류한다. 뒷좌석의 시트 등받이를 접으면 화물공간이 크게 확대되는데, 이 공간 특징 때문에 실용성이 높다. 한편 '모하비'와 같은 대형 SUV도 2박스 구조를 가지고 있다. 이처럼 2박스 구조는 자동차 형태나 크기보다 실내 공간과 화물공간의 연결 여부에 따라 구분할 수 있다.

2.6
현대자동차 투스카니
Hyundai Tuscani, 2002

2.7
기아자동차 모하비
Kia Mohave, 2008

2.8
쌍용 코란도C
SsangYong Korando C, 2011

2.9
기아자동차 모닝
Kia Morning, 2013

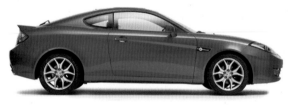

2.6

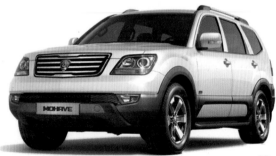

2.7

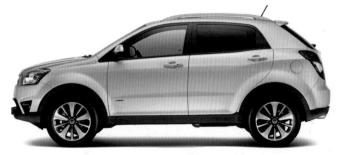

2.8

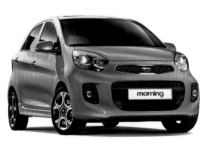

2.9

(4) 3박스

일반적으로 세단 또는 노치백notchback에서 나타나는 구조로, 엔진공간
과 실내 공간, 화물공간 등 세 개의 독립된 공간으로 구성되는 정통적
형태이다. 한편 3박스 구조는 전륜구동이나 후륜구동 같은 구동 방식
으로 구분되는 것은 아니지만 어떤 구동 방식이냐에 따라 프론트 오버
행front overhang, 즉 앞바퀴 축과 차체 끝단의 길이 비례가 변하기도 한다.

2.10

2.11

2.10
현대자동차 제네시스
Hyundai Genesis, 2014
후륜구동 방식의 3박스 구조

2.11
BMW 750i, 2015

2.12
기아자동차 K7
Kia K7, 2016
전륜구동 방식의 3박스 구조

2.12

차체 형태에 따른 구분

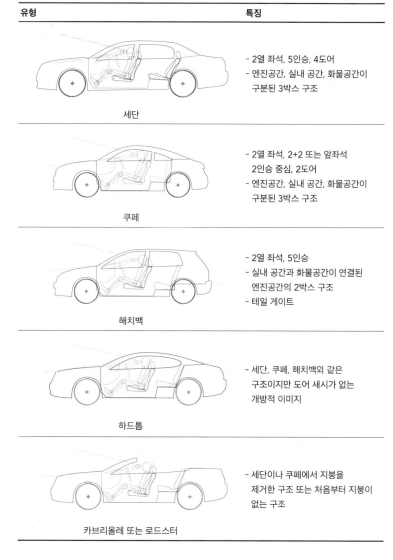

유형	특징
세단	- 2열 좌석, 5인승, 4도어 - 엔진공간, 실내 공간, 화물공간이 구분된 3박스 구조
쿠페	- 2열 좌석, 2+2 또는 앞좌석 2인승 중심, 2도어 - 엔진공간, 실내 공간, 화물공간이 구분된 3박스 구조
해치백	- 2열 좌석, 5인승 - 실내 공간과 화물공간이 연결된 엔진공간의 2박스 구조 - 테일 게이트
하드톱	- 세단, 쿠페, 해치백외 같은 구조이지만 도어 새시가 없는 개방적 이미지
카브리올레 또는 로드스터	- 세단이나 쿠페에서 지붕을 제거한 구조 또는 처음부터 지붕이 없는 구조

승용차 외에는 사륜구동의 SUV와 1톤 이상의 화물차 등을 트럭으로
분류한다. 대체로 승용차는 차체와 프레임이 일체 구조라는 점과 트
럭은 프레임 위에 별도의 차체를 얹은 구조라는 점에서 구분된다. 그
러나 버스 역시 프레임과 차체가 별개인 트럭 구조에서 시작되었으나
트럭으로 구분하지는 않는다.

2.13
후륜구동 방식의 세단

2.14
벤틀리 콘티넨탈 플라잉 스퍼
세단Bentley Continental
Flying Spur Sedan, 2009

2.15
도어 새시가 없는 구조(왼쪽)와
도어 새시가 있는 구조(오른쪽)

(1) 세단 sedan

네 개의 문을 가진 형식이 기본 구조인 가장 보편적인 유형이다. 각 문에는 창문의 틀이라고 할 수 있는 도어 새시door sash가 있어 구조적으로 안정적이며 설계와 생산 난이도 또한 높지 않다. 독립된 엔진공간이 있고 실내 공간과 화물공간도 나뉘는 3박스 구조에 속하는데, 도어 새시가 실내를 밀폐된 공간으로 만들어 정숙도와 안전도를 높인다. 승용차에서 주류를 이룬다.

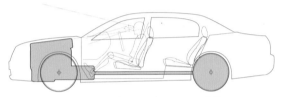

2.13

2.14

2.15

(2) 쿠페coupe

두 개의 문을 가진 세단을 쿠페라고 할 수 있는데, 2인승 레이아웃의 앞좌석 중심이지만 4인승이 주류를 이룬다. 스타일은 세단 형태를 취하고, 실내 공간을 구성하는 차체 구조물인 캐빈cabin을 작게 보이게 하며, 후드가 긴 롱 노즈long nose와 트렁크가 짧은 숏 데크short deck를 강조한 차체 비례가 일반적이다. 또 소형화하는 경향으로 뒷좌석과 화물공간을 개방해 테일 게이트를 부착한 해치백의 구조인 경우가 많다. 이 경우는 사실상 2박스 구조이지만 차체 스타일만으로 본다면 쿠페에 가깝다.

2.16
후륜구동 방식의 쿠페

2.17
현대자동차 제네시스 쿠페
Hyundai Genesis Coupe, 2014

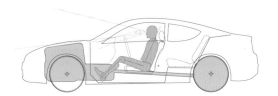

2.16

2.17

(3) 해치백hatch back

승용차로서 기본형을 유지하면서도 왜건wagon과 유사한 테일 게이트를 가지고 있으므로 3도어 혹은 5도어라고 부른다. 큰 개구부와 넓은 트렁크의 사용성과 후방 시계 확보의 용이성, 실용적인 차체 스타일의 양립이 디자인상의 중요 요소이다. 해치백은 테일 게이트를 주요 구조물로 할 때 구분하는 명칭으로, 세단처럼 차체 뒷부분이 튀어나와 데크가 형성된 형태는 노치백이라고 한다. 또한 해치백 차량은 세단보다 뒷부분이 매끈하다는 의미에서 패스트백fast back이라고도 칭한다. 노치백과 해치백은 발음의 유사성 때문에 반의어로 생각하기 쉽지만 형태와 구조를 기준으로 구분해야 한다. 따라서 해치백의 상대어는 세단이며, 노치백의 상대어는 패스트백이다.

2.18
전륜구동 방식의 해치백

2.19
폭스바겐 7th 골프
VW 7th Golf, 2014

2.18

2.19

(4) 하드톱 hard top

하드톱은 원래 세단에서 지붕을 잘라낸 컨버터블형 소프트톱 soft top 차량에 철제 지붕을 다시 씌운 개념으로, B필러와 도어 새시가 제거된 개방적인 스타일의 차체 유형이다. 승용차 구매 계층의 다양화에 따라 스포티한 특성이나 개성 있는 스타일을 지향해 국내에서도 하드톱 차량의 비중이 점차 증가하고 있다. 차체 보강과 승객 안전성 확보를 위해 롤 바 roll bar 역할을 하는 B필러가 있는 필러 하드톱 pillared hard top 형도 있다. 대체로 하드톱 세단 승용차의 디자인은 정통 세단의 보수적이미지와는 달리 스포티한 이미지를 부각시킨 스타일이 일반적이다.

2.20
사륜구동 방식의 하드톱

2.21
벤틀리 컨버터블 GT 쿠페
Bentley Continental GT
Coupe, 2010

2.20

2.21

(5) 카브리올레cabriolet

카브리올레는 컨버터블convertible이라고도 하는데, 기본적으로 세단이나 쿠페, 하드톱에서 지붕을 잘라낸 개념이다. 그러나 실제로 지붕을 자르면 전체적인 차체의 강성이 약 70퍼센트가량 감소해 안전도에 치명적인 결과를 초래하기 때문에 추가적인 보강 설계가 이루어져 세부 구조는 일반 차량과 많이 다르다. 대개 고가의 스포츠카로 제작되며 개방감이 뛰어나 스포티한 스타일이다.

차체 강성을 확보하고 개폐식 지붕을 만들어야 하기 때문에 설계와 제작 기술의 난이도가 높아 고가를 형성하고 있어 대중성이 강하지 않다. 한편 설계 초기부터 지붕이 없는 구조로 개발되는 유형은 로드스터roadster 또는 스파이더spider로 구분한다.

2.22
사륜구동 방식의 카브리올레

2.23
벤틀리 컨티넨탈 GT 컨버터블
Bentley Continental GT
convertible, 2013

2.24
알파로메오 스파이더
Alfa Romeo Spider, 1996

2.22

2.23

2.24

(6) 로드스터roadster와 스파이더spider

지붕이 없는 차량을 무개차無蓋車라고 부르기도 하는데, 국어사전에는 "지붕이나 뚜껑이 없는 차, 스포츠카나 퍼레이드카 따위가 있다."라고 설명되고 있다. 한자어 '개蓋'는 어떤 구조물을 덮는 뚜껑을 의미한다. 이처럼 차체 구조에서 덮개가 하나의 요소로 다뤄지는 것은 초기 자동차가 지붕 없는 마차를 기반으로 제작되었기 때문이다. 지붕 있는 차량이 최초로 개발되었을 때 이를 유개차有蓋車, van로 구분한 것에서 유래한다. 무개차는 좀 더 세부적으로 로드스터, 스파이더, 컨버터블로 구분된다. 지붕이 고정된 구조물로 존재하지 않는다는 점에서는 동일하지만 각 유형은 서로 다른 성격을 가지고 있다. 근본적으로 로드스터와 스파이더는 지붕이 없는 차체로 설계되었기 때문에 차체의 강성을 확보하기 위해 차체 바닥에 등뼈 역할을 하는 백본 프레임backbone frame이 포함된다는 특징이 있다.

2.25
후륜구동 방식의 로드스터
차체 중앙부의 높은 터널 구조물이
백본 프레임 역할을 한다.

2.26
마쯔다 미아타 로드스터
Mazda Miata Roadster, 2010

2.25

2.26

로드스터는 좌우에 유리창이 없고, 전면의 유리창은 별도로 제작해 부착하는 구조로 되어 있다. 이러한 구조는 1930년대 제작된 레이싱 카에서 관찰할 수 있다. 로드스터에 대한 영어권의 정의를 살펴보면 "최소한의 차체 구조를 가진 차량으로 기후 조건에 대비한 보호 구조물을 갖지 않으며 '스피드스터speedster' 역시 매우 밀접하게 연관되어 있고 구조적으로도 유사하다."라고 설명한다.

로드스터와 유사한 의미로 사용되는 스파이더라는 명칭은 거미를 뜻하는 'spider'와 동일한데, 이 이름은 이탈리아의 스포츠카 제조사 알파로메오가 1966년에 처음 사용했다고 알려져 있다. 스파이더라는 이름은 거미처럼 낮게 기어가는 것 같다고 해서 지었다는 설이 있으며, 로드스터 차체에 지붕을 얹은 모습이 거미가 앉아 있는 것처럼 보여서 지었다는 설도 있다.

2.27
후륜구동 방식의 스파이더
차체 중앙부의 높은 터널 구조물이 백본 프레임 역할을 한다.

2.28
알파로메오 스파이더
Alfa Romeo Spider, 1966
최초의 스파이더

2.27

2.28

3 차체의 구성요소와 비례

**차체의 주요 치수와
공간 구성**

디자이너가 자동차를 디자인할 때는 대체로 하나의 통합적 조형물로 생각하는 것이 자연스러운 접근 방법이다. 그러나 구조적으로 볼 때 자동차는 몇 가지 요소로 이루어져 있다. 자동차가 단지 형태를 가진 덩어리solid로 존재하는 것이 아니라 다양한 용도와 기능을 가진 공간으로 구성되어 있기 때문이다. 자동차 개발은 자동차를 이용하는 외부 환경에 영향을 받기도 한다. 따라서 각각의 조건에서 최대치의 기능적 효율성을 이루기 위해서는 몇몇 주요 요소가 차체의 성격을 결정하게 되는 것이다. 그 구성 요소들은 차체의 주요 치수와 공간 구성을 통해 살펴볼 수 있다.

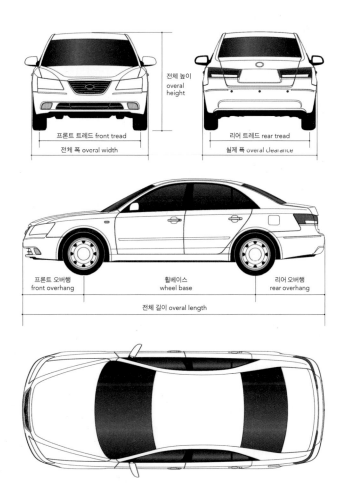

3.1
차체의 주요 치수

자동차는 다양한 조형 요소와 구조물로 이루어져 있지만 그중 차량의 성격과 규모를 결정하는 가장 중요한 치수는 전체 길이overall length, 전체 폭overall width, 전체 높이overall height 등이다. 더 세부적으로 살펴보면 휠베이스wheelbase, 축간거리와 오버행overhang, 바퀴의 중심선을 연결한 휠 트레드wheel tread, 차륜거리가 있다. 한편 돌출된 부품의 길이를 포함한 실제 폭overall clearance이 자동차 전체 폭보다 늘어나기도 한다.

자동차의 유형은 다양하지만 승용차를 중심으로 가장 큰 단위의 공간 구성을 살펴보면, 엔진공간과 실내 공간 그리고 화물공간으로 이루어져 있다. 각 공간의 비율과 구성 방법에 따라 다양한 차체가 만들어지기 때문에 형태를 디자인하기 전에 먼저 자동차 유형별로 요구되는 공간별 크기와 비중을 구성하는 것이 중요하다.

각 공간은 차량의 기능을 암시하는 역할을 한다. 예를 들어 엔진공간을 나타내는 후드 길이의 비율은 그 차량이 어느 정도의 동력 성능을 가졌는지를 암시한다. 또한 운전자 및 승차자의 탑승공간 비중은 차량의 거주성居住性과 함께 지향하는 바를 나타낸다. 마지막으로 화물공간의 비율에 따라 스타일 면에서 보수적인 이미지인지 스포티한 이미지인지 구분할 수도 있다.

그러므로 이 세 공간의 비례를 통해 자동차의 체형이 결정되는 것은 물론이고, 자동차의 성격까지 대표하게 된다. 자동차의 체형을 바탕으로 어떤 감성을 표현하는가에 따라 자동차의 최종 이미지와 성격이 결정되는 것이다.

후드의 길이=성능 암시　　　캐빈의 길이=거주성 암시　　　데크의 길이=실용성 암시

3.2

카울 패널의 변화와 비례

자동차에서 중요한 역할을 하는 구조물은 많지만 그중 엔진공간과 실내 공간을 구분하는 벽체가 실질적으로 가장 중요하다.

3.3

이 벽체는 방화벽fire wall이라고도 불리는데, 엔진의 열기를 막는 역할을 한다는 의미일 것이다. 방화벽의 위쪽에는 방풍유리windshield glass로도 불리는 전면 유리가 부착된다. 그리고 이 유리창이 설치되는 부분을 일반적으로 카울 패널cowl panel이라고 하며, 유리창의 끝점을 카울 포인트cowl point라고 한다. 카울은 고깔 혹은 그러한 형상의 구조물을 의미한다. 오늘날의 자동차 방화벽이 고깔 형상을 띠고 있지는 않지만 자동차의 진화 과정에서 고깔 형태를 취했을 당시 이 구조물을 카울 패널 또는 카울 톱cowl top이라고 불렀던 것에서 이름이 유래했다.

한편 카울 포인트의 위치는 전면 유리의 경사와 엔진공간과 실내 공간의 비율을 결정하는 역할을 한다. 실제로는 환기용 덕트duct와 전면 유리용 와이퍼wiper 등 다양한 장치가 설치되어 있고, 전면 유리의 곡면화와 실내 공간 증대라는 최근의 경향 때문에 카울 패널이 엔진 일부를 덮고 있는 구조로 나타나기도 한다.

3.3
고깔 형태의 카울 덕트

3.4
카울 패널의 형태 진화

3.4

3.5

3.6

3.7

3.5
오스틴 미니
Austin Mini, 1959

3.6
미니 뉴
Mini New, 2002

3.7
카울 포인트를 기준으로 공간 비교

3.8
폭스바겐 뉴 비틀
VW New Beetle, 2000
카울 패널이 엔진공간의 일부를 덮고
있어서 실내 공간의 비중이 커 보인다.

3.8

벨트 라인의 변화와 비례

3.9
현대자동차 스텔라
Hyundai Stellar, 1983

3.10
현대자동차 제네시스
Hyundai Genesis, 2014

3.11
피아트 멀티플라
Fiat Multipla, 2003
매우 넓은 측면 유리가 특징이다.

3.12
토요타 FJ 크루저
Toyota FJ Cruiser, 2011
좁고 긴 측면 유리가 특징이다.

차체의 옆면을 볼 때, 유리창과 도어 패널의 경계선을 의미하는 벨트 라인belt line의 높이는 차체 스타일의 성향과 이미지를 좌우하는 역할을 한다. 일반적으로 벨트 라인이 높으면 그린하우스greenhouse라고도 불리는 측면 유리창의 비중이 작아져 역동적이고 성숙한 인상을 주는 동시에 폐쇄적으로 보인다. 따라서 고급 승용차에서 높은 벨트 라인을 많이 사용하는 경향이 있다. 반면 벨트 라인이 낮으면 넓어진 유리창 면적 때문에 개방감이 높아지는 동시에 형태 면에서도 귀여운 인상을 주는 효과가 있다. 이처럼 이미지 변화에 영향을 주는 벨트 라인의 높이는 마치 정장의 넥타이 폭이 유행에 따라 넓어지거나 좁아지듯이 시대에 따라 높아지거나 낮아지기를 반복한다. 또 벨트 라인은 스타일 요소로서의 역할이 큰 만큼 실용적인 면에서도 중요한 역할을 한다. 즉 실내 채광이나 온도에 영향을 미치므로 차량이 사용되는 지역적 특성에 따라 북유럽 등지에서는 상대적으로 벨트 라인이 낮고 유리창이 넓은 자동차를 선호하는 경향이 있다.

3.9

3.10

3.11

3.12

휠베이스의 변화와 자세

자동차 측면 디자인의 시각적 이미지와 물리적 공간에 따른 거주성에 영향을 미치는 요소가 휠베이스이다. 휠베이스는 앞 차축과 뒤 차축 사이의 간격을 의미한다. 실내 공간, 특히 뒷좌석의 거주성에 큰 영향을 끼치는 것은 물론, 전체 길이와의 관계에 따라 차량의 시각적 균형에도 큰 영향을 미친다. 최근에는 자동차 길이 대비 휠베이스의 비중이 높아지는 경향을 볼 수 있다. 1990년대만 해도 차체 길이 4,700밀리미터 내외 중형 승용차의 휠베이스가 2,700밀리미터면 긴 편에 속했지만, 최근에는 차체 길이 4,500밀리미터 준중형 승용차의 휠베이스가 2,700밀리미터 이상인 것이 보편화되었을 정도로 휠베이스가 길어지고 있다. 이러한 설계가 가능한 것은 실내 공간을 중시하는 경향과 엔진공간이나 바퀴 및 동력 전달 장치 설계의 자유도가 높아진 요인 때문이다. 그림 3.13과 같이 자동차 면적 대비 각각의 바퀴 중심점을 연결해 만들어지는 노란색 사각형 면적의 비율을 늘려 전체적인 접지율을 높이려는 설계에서 기인한 것으로, 이에 대해서는 「자동차 디자인 스튜디오」에서 자세히 다룰 것이다.

3.13
접지율

3.14
현대자동차 쏘나타 II
Hyundai Sonata II, 1992

3.15
현대자동차 LF 쏘나타
Hyundai LF Sonata, 2014

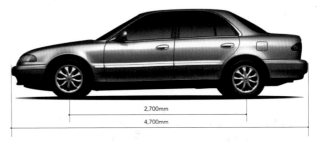

2,700mm
4,700mm

3.14

3.13

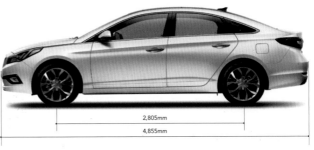

2,805mm
4,855mm

3.15

휠트레드의 변화와 자세

바퀴와 바퀴 사이의 폭 방향의 거리를 휠트레드라고 하는데, 휠베이스만큼 휠트레드와 차체의 관계 변화도 중요하다. 대체로 1990년대를 전후로 차체 폭과 바퀴의 폭 방향의 위치를 동시에 고려하는 차체 디자인 개념이 나타나기 시작했다. 이전에는 차체車體와 차대車臺를 별도의 구조물로 다뤘기 때문에 차대와 바퀴가 단위를 이룬 구조물 위에 차체가 올라앉는 구조가 많았다. 그러나 오늘날에는 바퀴의 위치를 차체 폭 방향으로 최대한 밖에 위치시켜 안정적인 차체 자세를 확보한다. 이것 역시 접지율을 높이는 개념에서 다루어진다.

프리머스 그랜 퓨리
Plymouth Gran Fury, 1957

쉐보레 카마로
Chevrolet Camaro, 2010

1,981mm

1,917mm

3.16

3.17

3.18

3.16
오늘날의 개발 차량은 과거 차량과 차체 자세가 다르다.

3.17
현대자동차 Y2 쏘나타
Hyundai Y2 Sonata, 1988
차체와 바퀴의 관계성을 비교적 적게 고려한 사례이다.

3.18
현대자동차 LF 쏘나타
Hyundai LF Sonata, 2015
차체와 바퀴를 통합적으로 다루고 있다.

**차체 공간의
구성 비례와 이미지**

차체의 엔진공간, 실내 공간, 화물공간은 각각 차량의 기능을 암시하는 역할을 한다. 앞에서도 언급했듯이 엔진공간을 나타내는 후드의 길이 비율은 동력 성능을 암시하는 요소이며, 캐빈의 비중은 차량의 거주성을 보여준다. 그리고 화물공간의 비율에 따라 차체의 이미지가 완성된다. 통합적으로 이들 세 공간의 비례는 차량의 체형과 성격을 결정한다.

실내 공간을 구성하는 A필러와 C필러의 연장선으로 만들어지는 가상의 지붕 높이와 그 중심점의 위치가 B필러를 기준으로 어디에 위치하는가에 따라 차량의 성격이 구분된다. 이것은 사람의 신체가 동일한 요소로 이루어져 있더라도 각 신체 부위의 비례에 따라 마른 체형, 보통 체형, 살찐 체형 등으로 구분할 수 있는 것과 유사하다. 여기에 감각이 더해지면 종합적인 스타일 이미지style image가 만들어진다. 각 요소의 길이는 절대 치수보다 요소 간의 비례를 봐야 한다. 몇몇 사례를 통해 자동차 각 부분의 비례에 따른 체형과 특징 변화를 살펴보자.

캐빈의 지향성
앞 또는 뒷좌석으로 얼마나 이동했는지에 따라 차량 성격 표현

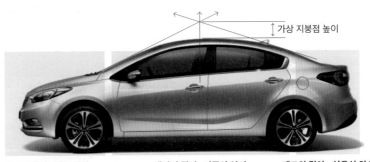

가상 지붕점 높이

후드의 길이=성능 암시 캐빈의 길이=거주성 암시 데크의 길이=실용성 암시

3.19
측면 이미지를 구성하는
비례 요소

중립적 후드 비율
(전체 길이의 20퍼센트)
이상이면 성능 강조

중립적 데크 비율
(후드길이의 2분의 1)
이상이면 실용성 강조

3.19

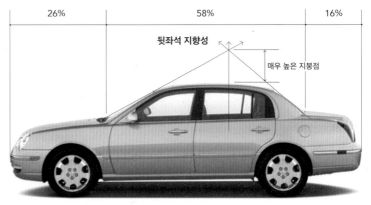

26%　　　　　　　　　58%　　　　　　　16%

뒷좌석 지향성

매우 높은 지붕점

3.20

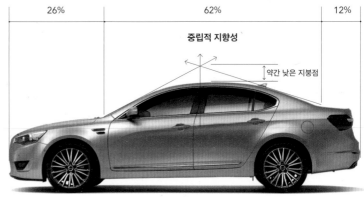

26%　　　　　　　　　62%　　　　　　　12%

중립적 지향성

약간 낮은 지붕점

3.21

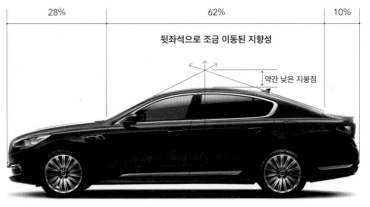

28%　　　　　　　　　62%　　　　　　　10%

뒷좌석으로 조금 이동된 지향성

약간 낮은 지붕점

3.22

3.20
기아자동차 오피러스
Kia Opirus, 1997
비교적 긴 후드로 성능을 강조했으나
긴 데크와 높은 지붕점으로 보수적인
이미지의 대형 세단

3.21
기아자동차 K7
Kia K7, 2009
중립 비례를 넘는 긴 후드와 짧은 데크,
낮은 지붕점으로 스포티한 이미지를
살리고 거주성을 강조한 준대형 세단

3.22
기아자동차 K9
Kia K9, 2012
28퍼센트의 매우 긴 후드와
짧은 데크, 낮은 지붕점으로
스포티한 이미지를 살리고 뒷좌석의
거주성을 강조한 대형 세단

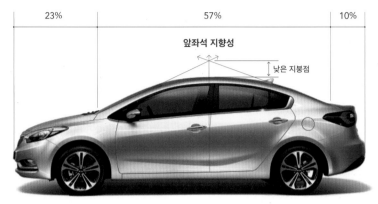

23% 57% 10%

앞좌석 지향성

낮은 지붕점

3.23

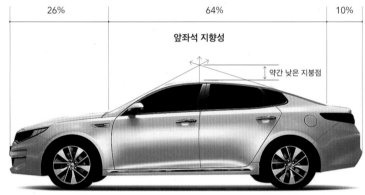

26% 64% 10%

앞좌석 지향성

약간 낮은 지붕점

3.24

3.23
기아자동차 K3
Kia K3, 2013
짧은 후드와 데크, 낮은 지붕점으로
스포티한 이미지를 살리고 거주성을
강조한 실내 공간 중심의 준중형 세단

3.24
기아자동차 K5
Kia K5, 2015
중립 비례를 초과하는 긴 후드와 짧은
데크,
낮은 지붕점으로 스포티한 이미지를 살린
실내 공간 중심의 중형 세단

3.25
쉐보레 카마로
Chevrolet Camaro, 2015
29퍼센트의 매우 긴 후드와 짧은 11
퍼센트의 데크, 낮은 지붕점으로 성능을
강조한 스포티한 이미지의 쿠페

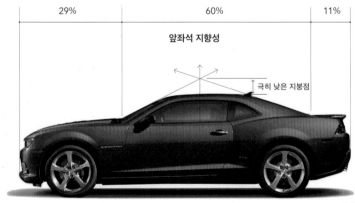

29% 60% 11%

앞좌석 지향성

극히 낮은 지붕점

3.25

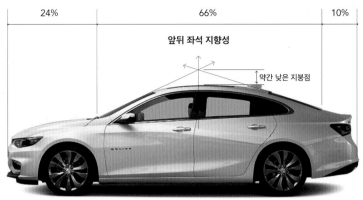

24%　　　　　　　　　　66%　　　　　　　　　10%

앞뒤 좌석 지향성

약간 낮은 지붕점

3.26

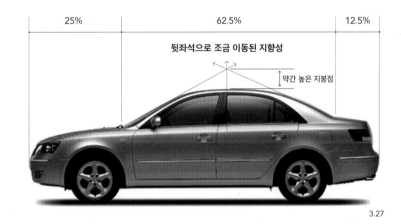

25%　　　　　　　　62.5%　　　　　　　12.5%

뒷좌석으로 조금 이동된 지향성

약간 높은 지붕점

3.27

3.26
쉐보레 말리부
Chevrolet Malibu, 2016
24퍼센트의 짧은 후드와 짧은 데크,
낮은 지붕점으로 스포티한 이미지를 살린
실내 공간 중심의 중형 세단

3.27
현대자동차 NF 쏘나타
Hyundai NF Sonata, 2005
25퍼센트의 후드와 중립적 비율의 2:1
데크, 앞뒤 좌석을 모두 중시한 실내 공간
중심의 중형 세단

3.28
현대자동차 LF 쏘나타
Hyundai LF Sonata, 2015
24퍼센트의 짧은 후드와 중립적 비율의
2:1 데크, 낮은 지붕점으로 스포티한
이미지를 살리고 거주성을 강조한 실내
공간 중심의 중형 세단

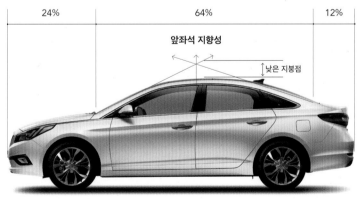

24%　　　　　　　　　64%　　　　　　　　12%

앞좌석 지향성

낮은 지붕점

3.28

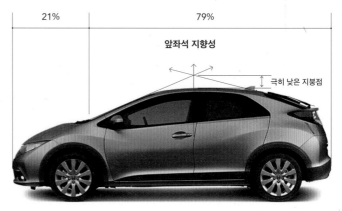

21% 79%

앞좌석 지향성

극히 낮은 지붕점

3.29

자동차 각 부분의 비례를 분석한 결과를 그래프로 그리면 실내 공간의 크기를 중심으로 후드 길이 비례와 데크 길이 비례에 따라 실용 이미지와 고성능 이미지, 스포티 이미지와 보수적 이미지 등 네 가지 카테고리로 분류할 수 있다. 카테고리를 기준으로 다시 자동차의 성향을 '실용성을 강조한 스포티 이미지' '성능을 강조한 스포티 이미지' '실용성을 강조한 보수적 이미지' '성능을 강조한 보수적 이미지'의 네 그룹으로 구분할 수 있다. 이 분석 결과를 살펴보면 승용차의 차체 비례는 점차 거주성을 중시하면서 스포티 이미지로 변하는 추세를 나타내고 있다.

한편 가상 지붕점의 높이와 캐빈의 지향성에 따라 '앞좌석 중심의 스포티 이미지' '앞좌석 중심의 보수적 이미지' '뒷좌석 중심의 스포티 이미지' '뒷좌석 중심의 보수적 이미지'로 차량의 성격을 구분할 수도 있다. 이와 같은 카테고리로 분석하면 시간이 흐를수록 차량의 등급과 관계없이 공통적으로 점차 스포티한 이미지의 차량이 증가하고 있는 것을 볼 수 있다. 자동차 디자인에서 표현될 수 있는 감성은 다양하지만 근본적으로는 모두가 차량의 역동성을 바탕으로 자동차 디자인에 접근하고 있다는 점이 차체 비례가 역동적으로 변하는 이유일 것이다.

3.29
혼다 시빅 유로
Honda Civic Euro, 2012
21퍼센트의 극히 짧은 후드와 낮은 지붕점으로 스포티한 이미지를 살린 실내 공간 중심의 소형 세단

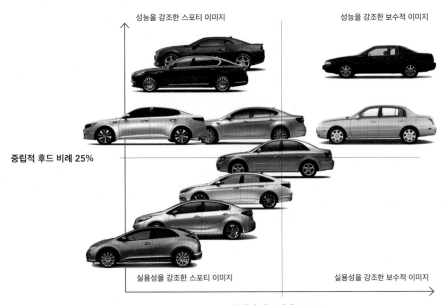

성능을 강조한 스포티 이미지　　　　　　　　성능을 강조한 보수적 이미지

중립적 후드 비례 25%

실용성을 강조한 스포티 이미지　　　　　　실용성을 강조한 보수적 이미지

중립적 데크 비례 12.5%

3.30

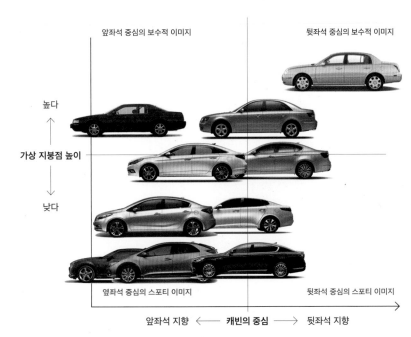

앞좌석 중심의 보수적 이미지　　　　　　뒷좌석 중심의 보수적 이미지

높다

가상 지붕점 높이

낮다

옆좌석 중심의 스포티 이미지　　　　　　뒷좌석 중심의 스포티 이미지

앞좌석 지향　←—　캐빈의 중심　—→　뒷좌석 지향

3.31

3.30
후드 길이와 데크 길이의 비례 분석

3.31
가상 지붕점과 캐빈의 중심 분석

차체 비례와
형태의 변화 요인

3.32
쌍용자동차 코란도
Ssang Yong Korando, 1985

3.33
쌍용자동차 뉴 코란도
Ssang Yong New Korando, 1996

3.34
코란도와 뉴 코란도 비교

자동차의 비례와 형태는 다양한 요인으로 변할 수 있다. 비포장도로 주행용 사륜구동 차량에서 도심형 차량으로 변함에 따라 카울 패널의 위치가 이동하고, 전면 유리의 각도와 거주공간, 프런트 오버행 등과 함께 차량의 비례와 이미지 및 전체 성격도 변하는 사례를 볼 수 있다.

1985년에 등장한 '코란도'는 미국 카이저Kaiser의 'CJ-6'와 거의 동일한 차체를 가지고 있었다. 긴 비례의 후드와 극단적으로 짧은 프런트 오버행, 거의 직각에 가까운 각도로 설치된 평면 전면 유리 등이 주요 특징이었다. 이후 고유 모델로 개발되어 1996년에 등장한 모델에서는 전체 실내 공간 증가, 곡면 유리 및 경사진 A필러 채용 등과 함께 정면충돌 규제에 대비한 프런트 오버행의 대폭 증대가 이루어진 것을 볼 수 있다.

3.32

3.33

3.34

자동차의 비례와 형태의 변화에는 기술 변화와 함께 자동차에 대한 소비자의 인식 변화 또한 반영된다. 준중형 SUV인 기아자동차의 '스포티지'는 극히 짧은 프런트 오버행을 가진 SUV의 이미지에서 점차 도시형 승용차의 이미지로 진화해오고 있다.

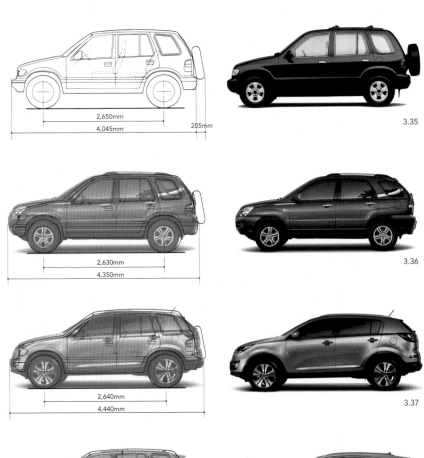

3.35

3.36

3.37

3.38

3.35
기아자동차 스포티지
Kia Sportage, 1993

3.36
기아자동차 뉴 스포티지
Kia New Sportage, 2001

3.37
기아자동차 스포티지 R
Kia SportageR, 2008

3.38
기아자동차 더 스포티지
Kia The Sportage, 2016

4 패키지 레이아웃과 디자인

레이아웃과 하드 포인트

자동차의 레이아웃 구성은 새로운 자동차 개발의 시작이기도 하지만 자동차 디자인을 위한 준비단계이기도 하다. 디자이너는 자동차의 기본 요소들로 구성된 하드 포인트hard point를 바탕으로 디자인을 전개해나간다. 여기에서 하드 포인트는 움직일 수 없는 요소라는 사전적 의미를 갖고 있지만, 실제로는 기술 발전과 새로운 디자인 특징을 나타내기 위해서라면 변할 수 있는 기준이기도 하다.

레이아웃의 구성 요소들은 엔진과 구동장치, 플로어 패널floor pannel 등으로 이루어진 구조물이다. 최근에는 이 구조물들을 아키텍처 architecture 또는 플랫폼flatform이라고 지칭하기도 한다. 아키텍처나 플랫폼은 파워트레인, 실내 공간, 화물공간 등으로 구성되는데, 이들의 크기 배분은 자동차의 성격이나 기능적 특징을 결정짓는 인자로서 대부분 측면 뷰 레이아웃의 하드 포인트로 구성된다.

4.1
레이아웃과 하드 포인트

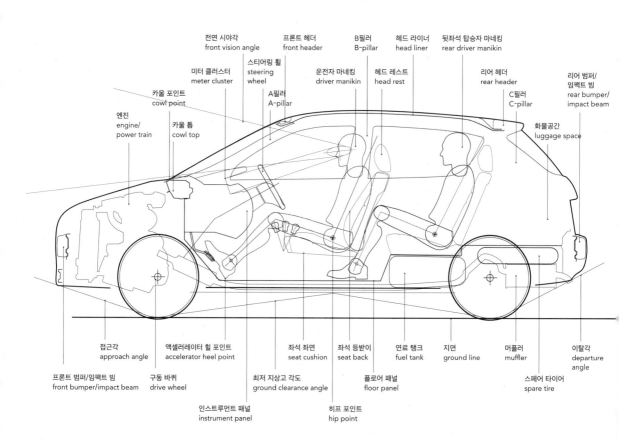

전면 시야각 front vision angle
프론트 헤더 front header
B필러 B-pillar
헤드 라이너 head liner
뒷좌석 탑승자 마네킹 rear driver manikin
미터 클러스터 meter cluster
스티어링 휠 steering wheel
운전자 마네킹 driver manikin
헤드 레스트 head rest
리어 헤더 rear header
리어 범퍼/임팩트 빔 rear bumper/impact beam
카울 포인트 cowl point
A필러 A-pillar
C필러 C-pillar
엔진 engine/power train
카울 톱 cowl top
화물공간 luggage space

접근각 approach angle
액셀러레이터 힐 포인트 accelerator heel point
좌석 좌면 seat cushion
좌석 등받이 seat back
연료 탱크 fuel tank
지면 ground line
머플러 muffler
이탈각 departure angle
프론트 범퍼/임팩트 빔 front bumper/impact beam
구동 바퀴 drive wheel
최저 지상고 각도 ground clearance angle
플로어 패널 floor panel
스페어 타이어 spare tire
인스트루먼트 패널 instrument panel
히프 포인트 hip point

측면 레이아웃에서 디자인적으로 중요한 요소는 카울 포인트이다. 카울 포인트는 전면 유리의 각도와 후드 길이, 실내 공간과 화물공간의 크기 등을 결정하며, 이는 곧 휠베이스와 전체 높이 등의 차체 비례를 형성한다. 그러므로 카울 포인트는 자동차 체형과 조형적 추상성을 결정하는 중요한 요소이다.

정면 레이아웃에서는 실내의 쾌적성을 좌우하는 차체 폭 방향의 공간을 다룬다. 특히 측면 유리 곡률은 차체의 자세와 실내 공간의 크기에 영향을 미친다. 차체 폭이 좁은 경승용차들은 폭 방향 레이아웃에서 운전석과 조수석의 위치를 다르게 설정하기도 하는데, 그것은 운전자의 조작공간 확보를 통해 차량의 안전성을 높이려는 것이다.

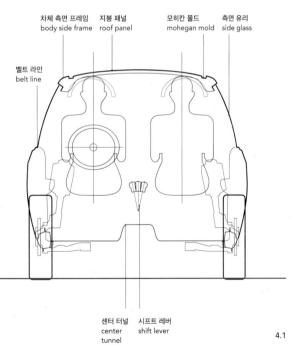

차체 측면 프레임
body side frame

지붕 패널
roof panel

모히칸 몰드
mohegan mold

측면 유리
side glass

벨트 라인
belt line

센터 터널
center
tunnel

시프트 레버
shift lever

4.1

인체 기준 모형

자동차 디자인의 기준은 기계가 아니라 사람이다. 자동차는 사람을 안전하고 안락하게 이동시키는 도구이므로, 가장 우선시되는 것은 언제나 사람이어야 한다. 이를 실현하기 위해서는 안락한 자세와 알맞은 공간의 확보가 필수적이므로 디자인에 사람의 신체적 특징을 반영한다. 이때 필요한 것이 바로 인체 기준 모형이다.

자동차를 디자인하고 설계하기 위해 쓰이는 인체 기준 모형은 자동차 제조사마다 다양하지만, 자동차 실내 공간을 설정할 때 가장 보편적으로 쓰이는 것이 미국자동차기술자협회society of automotive engineers, SAE 기준의 SAE 95퍼센타일SAE 95th percentile이다. 이 인체 기준 모형으로 전 세계 인구 대다수의 조건에 맞춰 레이아웃을 구성할 수 있는 것으로 알려져 있다. 미국의 성인 남성의 신체 치수를 기준으로 만들어진 인체 모형이지만 남성과 여성을 포함한 미국 인구의 97.5퍼센트를 만족시킨다고 한다.

4.2
인체 퍼센타일의 개념

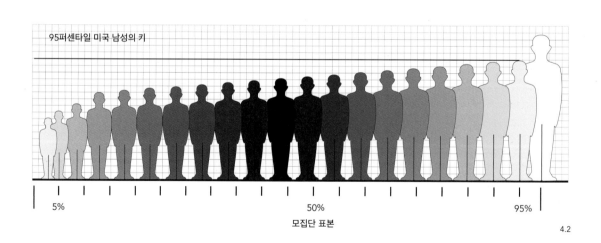

95퍼센타일 미국 남성의 키

5% 50% 95%

모집단 표본

4.2

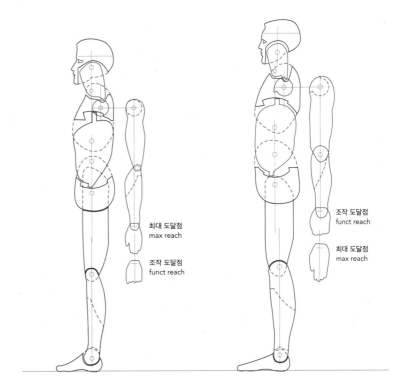

최대 도달점
max reach

조작 도달점
funct reach

조작 도달점
funct reach

최대 도달점
max reach

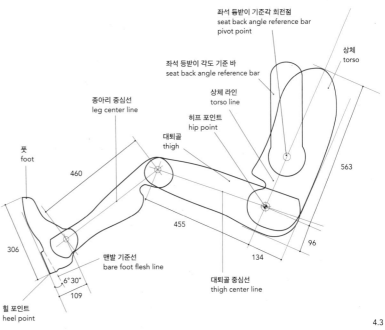

좌석 등받이 기준각 회전점
seat back angle reference bar
pivot point

상체
torso

좌석 등받이 각도 기준 바
seat back angle reference bar

상체 라인
torso line

히프 포인트
hip point

종아리 중심선
leg center line

대퇴골
thigh

풋
foot

563

460

455

96

306

134

맨발 기준선
bare foot flesh line

대퇴골 중심선
thigh center line

6° 30″

109

힐 포인트
heel point

4.3
인체 기준 모형과 운전 자세
계측 모형의 구성

4.3

SAE 95퍼센타일
남성 인체 모형

SAE 95퍼센타일의 인체 모형은 거의 모든 종류의 운송 수단에서 공간을 설정할 때 가장 보편적으로 쓰이는 인체 기준이다. 기본 운전 자세나 운전공간을 설정할 때 사용된다. 이 인체 모형은 다양한 각도와 기준점 등으로 구성되어 있다. 측면 기준은 많은 변수를 가지고 있는 반면, 정면은 머리가 좌우로 움직이는 궤적 외에 모든 것이 신체의 폭 방향 치수 안에서 구성되어 있어 상대적으로 변수가 적다.

측면과 정면 인체 기준에서 가장 중요한 요소는 히프 포인트hip point 또는 착석 기준점seating reference point이다. 이 점은 자동차에서 인체의 위치를 고려할 때 언제나 기본 출발점이 된다. 측면에서는 히프 포인트와 함께 운전 자세의 또 다른 기준점인 액셀러레이터 힐 포인트accelerator heel point도 고려해야 한다. 그리고 승차자 중심선occupant center line을 기준으로 측면에서 봤을 때 8도 기울어진 선에서 유효 머리공간

4.4
SAE 95퍼센타일
운전자 인체 기준

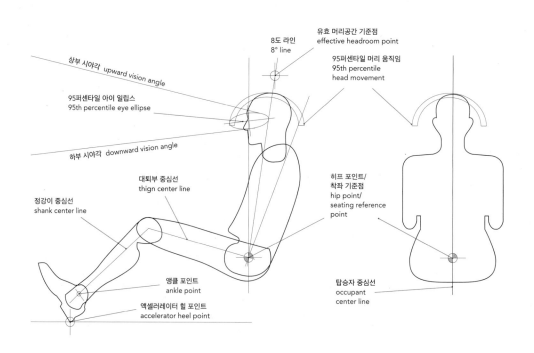

상부 시야각 upward vision angle

95퍼센타일 아이 일립스
95th percentile eye ellipse

하부 시야각 downward vision angle

정강이 중심선
shank center line

대퇴부 중심선
thign center line

앵클 포인트
ankle point

액셀러레이터 힐 포인트
accelerator heel point

8도 라인
8° line

유효 머리공간 기준점
effective headroom point

95퍼센타일 머리 움직임
95th percentile
head movement

히프 포인트/
착좌 기준점
hip point/
seating reference
point

탑승자 중심선
occupant
center line

4.4

effective headroom을 확보해야 한다. 한편 운전자의 전방 시야를 나타내는 시야각 vision angle은 안구 분포 범위 타원eye ellipse를 바탕으로 작성된다. 여기에서 그려진 95퍼센타일 안구 분포 범위 타원95th percentile eye ellipse은 미국인 기준의 얼굴에서 눈의 위치가 분포하는 범위를 나타낸다.

카울 패널과 공간 배분

자동차 제조사의 레이아웃 설계 단계에서는 앞좌석과 뒷좌석의 거주성, 운전자와 승객의 시야 확보, 엔진과 동력 전달 장치 등 차대 부품의 위치를 결정하고 작동 조건을 확보해 화물공간 용적을 결정한다. 한편 이를 통합하는 가장 중요한 차체 구조물인 카울 패널의 위치도 결정한다.

카울 패널의 단면 형상은 전면 유리가 평면일 때에는 구조적 특이점이 나타나지 않으나, 전면 유리의 곡률이 증가하고 캐빈을 커 보이게 해야 할 때는 구조가 바뀐다. 실제로 카울 패널의 위치에 따라 전면 유리의 경사와 실내의 공간감이 좌우되므로 카울 패널은 매우 중요하다. 한편 이와 함께 운전자의 운전 자세, 전체적인 차체의 공간 비율 등도 설정해 도면화할 수 있다.

4.5
카울 패널의 단면 형상

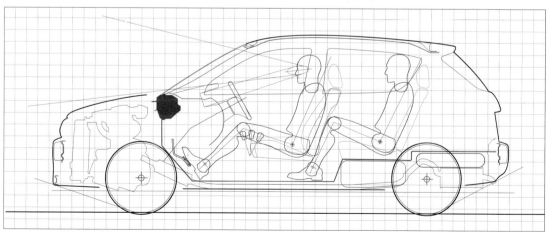

4.5

1980년대 자동차의 카울 패널과 2016년 자동차의 카울 패널을 살펴보면, 과거보다 카울 패널이 앞쪽으로 상당히 이동한 것을 발견할 수 있다. 이 같은 변화의 원인은 과거의 자동차에서는 서스펜션suspension의 스트러트 타워strut tower와 카울 패널이 완전히 별개의 구조물이었으나 오늘날의 자동차에서는 연결된 구조물로 존재하고 있기 때문이라고 할 수 있다.

선행 설계 단계에서는 디자이너가 생각하는 스타일의 요구사항도 레이아웃에 반영할 수 있다. 레이아웃 엔지니어와 디자이너의 공동 작업이 시작되는 단계이기도 하다. 최근에는 디자이너와 스튜디오 엔지니어가 같은 소프트웨어를 사용해서 디자인 아이디어를 거의 동시에 검토하는 방법, 즉 동시적 프로세스를 통해 좀 더 조형적인 선행 레이아웃 검토도 가능해졌다.

4.6
1980년대 자동차의 카울

4.7
2016년 자동차의 복합구조 카울

4.6

4.7

자동차 유형별 운전 자세

차량의 운전 자세는 차종별 특성에 따라 다양하다. 그러나 기준점이 되는 것은 운전자의 발 뒤꿈치와 바닥이 맞닿는 점, 즉 액셀러레이터 힐 포인트이다. 이 점을 기준으로 골반의 중심점인 히프 포인트와의 거리 HX와 높이 HZ, 그리고 상체 각도torso angle ß가 변한다. 그리고 액셀러레이터 힐 포인트에서 스티어링 휠steering wheel의 중심점이 위치하는 높이 WZ와 거리 WX, 그리고 스티어링 휠이 설치된 각도 WA가 주요 기준점이 된다. 소형 승용차와 스포츠카, SUV와 트럭에 이르기까지 차종별 주요 운전 자세를 살펴보면 액셀러레이터 힐 포인트를 기준으로 높이와 거리 변화가 나타난다.

여기에 제시된 차량별 운전 자세는 개별 사례로서, 실제로는 비슷한 크기와 성능의 자동차라도 세부적인 운전 자세가 다를 수 있다. 각각의 자동차 제조사들이 추구하는 기술 특징이나 차량의 기능 특성 등에 따라 운전 자세와 실내 공간 구성 방법이 다르기 때문이다. 그러므로 운전 자세는 같은 유형의 차량이더라도 유사성은 있지만 차종별로 세부적 특징은 다르다.

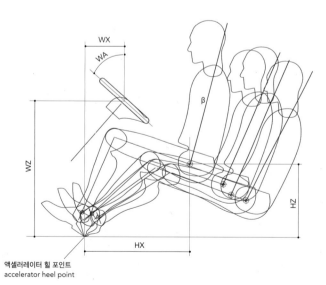

4.8
운전 자세를 구성하는 주요 치수

액셀러레이터 힐 포인트
accelerator heel point

4.8

착좌 자세는 대부분 차량의 성격과 차체 높이에 따라 결정된다. 운전자의 액셀러레이터 힐 포인트를 동일하게 놓고 각각의 운전 자세를 겹쳐보면, 운전자를 감싸는 차체 형상이 매우 다양한 위치와 비례로 변하고 있는 것을 볼 수 있다. 그러나 한편으로 흥미로운 것은 액셀러레이터 힐 포인트를 기준으로 각 차종별 운전석 위치를 비교하면, 차체 형태와 비례의 변화 범위는 넓은 분포를 보이고 있지만 운전자의 자세는 정강이와 몸통에 따라 상체 각도를 중심으로 변하고 그에 맞춰서 스티어링 휠의 각도가 변한다는 점이다. 따라서 가장 높이 앉은 운전 자세를 가진 트럭에서 스티어링 휠은 체감적으로 거의 평면에 가깝게 보이는 각도로 설치된다.

그림 4.9에서처럼 각 차종별로 스티어링 휠의 각도를 비롯한 바퀴의 위치와 휠베이스, 카울 포인트의 위치 등이 매우 다양한 분포를 보여주고 있다. 즉 차체 내에서 운전석의 위치는 차량의 기능과 성격 등에 따라 설정되고 있으나, 운전자의 자세는 액셀러레이터 힐 포인트에 따라 다리와 상체 각도를 중심으로 변하고 있다. 그러므로 차체의 형태나 치수 등이 다양한 유형으로 변하더라도 운전자의 자세는 피로도 경감과 아울러 쾌적성과 안전성 향상을 위한 기능적 목표에 따라 기본적으로는 크게 변하지 않는다.

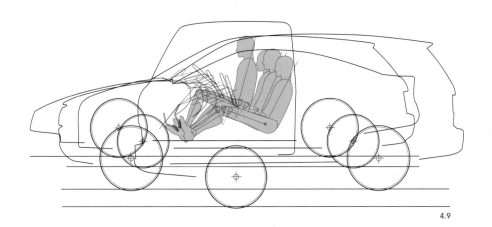

4.9
차량별 운전 자세 비교

4.9

(1) 스포츠 쿠페|sports coupe

차체 비례가 길고 낮으며, 히프 포인트 역시 낮게 설정된다. 운전석
의 전후 위치는 거의 차체 중심부에 있다. 스티어링 휠의 각도는 직
립에 가깝다.

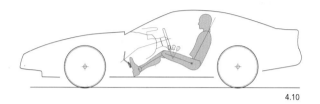

4.10

(2) 소형 승용차compact car

스포츠 쿠페에 비해 상체 각도를 눕히지 않은 자세이지만, 히프 포인
트는 승하차가 비교적 용이한 높이로 설정된다.

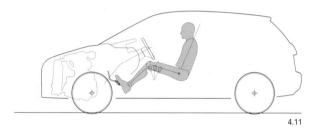

4.11

(3) SUV

뒷좌석과 차체 뒤쪽의 공간 활용성이 중요하게 다루어지는 차종으로,
상체 각도는 소형 승용차와 같이 승강성을 높이기 위한 개념으로 설
정되며, 히프 포인트가 높아 정강이 각도도 비교적 큰 편이다.

4.10
스포츠 쿠페 운전 자세

4.11
소형 승용차 운전 자세

4.12
SUV 운전 자세

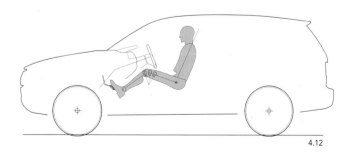

4.12

(4) 중형 트럭 mid-size truck

히프 포인트가 가장 높으며, 전방 시야 확보를 위해 상체 각도는 직립에 가까운 각도로 설정된다. 이에 따라 스티어링 휠의 각도가 평면에 가깝게 누워 있다.

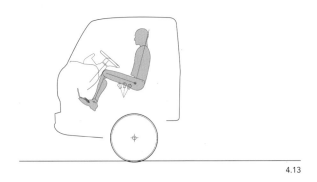

4.13

자동차 유형별 좌석 배열

차량의 좌석 배열은 운전석을 중심으로 구성된다. 먼저 앞좌석을 구성한 뒤에 차체 크기와 용도에 따라 뒷좌석이 구성되는데, 그 대표적 유형은 다음과 같다.

(1) 시티카 city car

소형 차체에 1열의 좌석을 가지는 1–2인승 차량으로, 작은 차체를 가지고 있는 만큼 기동성과 주차공간의 효율적 활용성에 초점을 두고 있는 유형이다.

4.14

(2) 2+2 쿠페 2+2 passenger coupe

1열 앞좌석 중심의 차량이며, 경우에 따라서 2열 뒷좌석을 활용할 수도 있으나 공간의 크기는 넉넉하지 않으므로 4인승이라고 표기하지 않고 2+2라고 표기한다. 대체로 차체 스타일을 강조하는 소형 스포츠 쿠페에 해당되며 쾌적성이나 실용성에서는 불리하다.

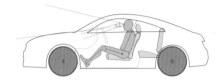

4.15

(3) 5인승 세단 five passenger sedan

1열과 2열의 좌석을 모두 활용하는 것을 전제로 구성된 유형이다. 그러나 차량의 등급에 따라 뒷좌석 공간의 크기는 변한다. 대부분 5인승으로 설계되며 중형급 승용차부터 뒷좌석 거주성이 중시된다.

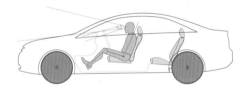

4.16

(4) 대형 세단 full size sedan

2열 좌석이지만 특별히 뒷좌석의 거주성을 높인 차량, 혹은 차체 중앙에 1열 좌석을 더 넣은 경우까지도 포함해서 리무진limosine으로 구분하기도 한다.

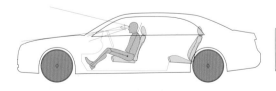

4.17

4.15
아우디 TT 쿠페
Audi TT coupe, 2009

4.16
닛산 맥시마
Nissan Maxima, 2004

4.17
벤츠 마이바흐
Benz Maybach, 2016

(5) 5+2인승 SUV 5+2 passenger SUV

2열 좌석을 가지면서 보조 좌석의 개념으로 화물공간에 3열 좌석을
마련하는 경우가 있는데, 대형 승용차를 기반으로 하는 스테이션 웨
건이나 대형 SUV에서 찾아볼 수 있다.

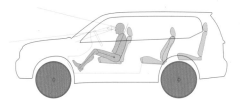

4.18

(6) 다인승 미니밴 multi-passenger minivan

3열 이상의 좌석 배열을 가지는 미니밴 등에서 찾아 볼 수 있으며, 좌
석의 유형에 따라 3열 6-7인승 혹은 3열 9인승 배치가 있다. 4열 이상
의 좌석 배치를 가지는 대형 밴 차량의 사례도 볼 수 있다.

4.18
토요타 랜드 크루저
Toyota Land Cruiser, 2005

4.19
토요타 프레비아
Toyota Previa, 1995

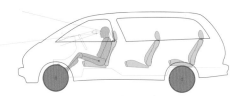

4.19

자동차 유형별 엔진 위치

자동차의 엔진 위치 역시 유형별 성능이나 크기, 용도 등에 따라 다양하게 변하는데, 그 대표적 유형은 다음과 같다.

(1) 후륜구동 방식front engine, rear wheel drive

엔진이 앞바퀴 중심축에 탑재되어 뒷바퀴를 구동시키는 구조이다. 앞 뒤의 50:50의 무게 배분으로 알맞은 직진성과 선회 성능을 갖는다. 공간 활용성 등의 실용적 측면에서는 비교적 효율이 높다.

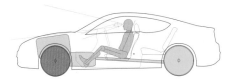

4.20

(2) 전륜구동 방식front engine, front wheel drive

엔진이 앞바퀴 중심보다 앞에 탑재되어 앞바퀴를 구동시키는 구조이다. 엔진공간이 줄어들면서 실내 공간이 커지지만 앞에 60퍼센트의 무게가 편중되어 고속 주행 성능에서는 불리하고, 공간 활용성에서는 높은 효율성을 갖는다.

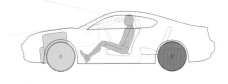 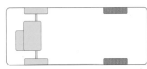

4.21

(3) 프론트 미드십 엔진 후륜구동 방식front mid-ship engine, rear wheel drive

엔진이 앞바퀴 중심축보다 뒤쪽에 탑재되어 뒷바퀴를 구동시키는 구조이다. 장시간의 안락한 주행에 유리하며, 공간 활용성에서는 상당히 높은 효율성을 가지지만 차체가 커진다.

4.20
현대자동차 제네시스 쿠페
Hyundai Genesis Coupe, 2014

4.21
현대자동차 투스카니 쿠페
Hyundai Tuscani Coupe, 2002

4.22
닷지 바이퍼 GTS 쿠페
Dodge Viper GTS Coupe, 1996

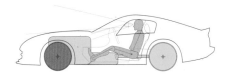 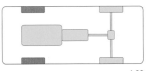

4.22

(4) 프론트 엔진 사륜구동 방식front engine, four wheel drive

엔진과 변속기가 앞에 탑재되어 무게중심이 앞바퀴 중심축에 있으며 네 바퀴를 구동시키는 구조이다. 앞뒤 50:50에 가까운 무게 배분으로 안정적인 주행과 선회 성능을 갖는다. 대부분의 SUV와 일부 고급 승용차가 채택하고 있는 방식이다.

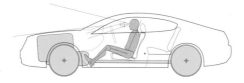
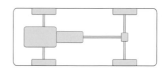

4.23

(5) 리어 엔진 후륜구동 방식rear engine, rear wheel drive

엔진이 뒷바퀴 중심축보다 뒤쪽에 탑재된 구조이다. '포르쉐 911 쿠페'가 대표적인 유형으로, 가속 성능과 주행 안정성에 초점을 두고 있다. 공간 활용성 등의 실용성에서는 다소 불리하다.

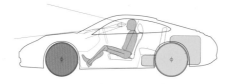
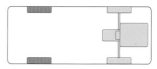

4.24

(6) 미드십 엔진 후륜구동 방식mid-ship engine, rear wheel drive

엔진이 뒷바퀴 중심축보다 앞쪽에 탑재된 구조이다. '람보르기니 쿠페'가 대표적인 유형으로, 가속 성능과 주행 안정성에서 가장 유리하지만 공간 활용성 등의 실용성에서는 매우 불리하다.

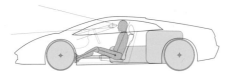

4.25

4.23
벤틀리 컨티넨탈 GT 쿠페
Bentley Continental GT
Coupe, 2003

4.24
포르쉐 911 타르가 4
Porsche 911 Targa 4, 2009

4.25
람보르기니 무르시엘라고
Lamborghini Murcielago, 2002

차체 형태와 공기역학

차체의 공기역학적 디자인에 대해서는 요약해서 설명하기 불가능할 정도로 다양한 요인과 형상에 따른 접근 방법이 존재한다. 그러나 가장 기본적인 요인을 중심으로 자동차 디자이너가 창의성과 효율성을 양립시키기 위한 관점에서 공기역학적 형태를 설명하겠다.

자동차가 주행 중에 받게 되는 힘은 복잡하지만 차체의 각 방향의 중심축에 작용하는 힘과 모멘트moment, 움직임로 간단하게 표현할 수 있다. 그림 4.26에서 축은 차체의 방향에 따라 X, Y, Z축으로 나뉘는데, 중심에 작용하는 힘은 차체의 옆 방향으로 작용하는 횡력side force, X 방향, 진행 반대 방향으로 작용하는 항력drag force, Y 방향, 차체의 위 방향으로 작용하는 양력lift force, Z 방향이 있다. 한편 모멘트에는 중심을 지나는 좌우 축으로 회전하는 종적 모멘트pitching moment, X축으로 돌아가려는 움직임, 중심으로 통하는 전후 축으로 회전하는 횡적 모멘트rolling moment, Y축으로 돌아가려는 움직임, 중심으로 통하는 상하 축으로 회전하는 수평 모멘트yawing moment, Z축으로 돌아가려는 움직임이 있다. 이들 힘과 모멘트는 개별적으로 작용하지 않고 복합적으로 작용하며, 통칭하여 공기역학의 육분력六分力이라고 한다.

시속 60킬로미터 이상부터 차체에 작용하는 저항력이 증가하는데, 저항력은 연비, 최고 속도, 가속 성능 등에 큰 영향을 준다. 따라서 공

4.26
차체에 작용하는 육분력

4.26

기 흐름으로 만들어지는 저항을 감소시키기 위해서는 전체 높이는 낮고 표면이 매끈한 형태로 디자인되어야 한다. 그렇지만 자동차의 차체 형태를 낮거나 매끈하게만 만들 수는 없으므로 각 부분의 조건에서 최적의 형태에 맞게 디자인해야 할 것이다.

1971년과 1973년 두 차례의 오일쇼크로 에너지 효율이 좋은 자동차에 대한 관심이 높아지면서 자동차 디자인에는 공기역학의 도입과 함께 많은 변화가 일어났다. 자동차 디자인에 공기역학적 이론을 도입하려는 움직임은 이처럼 오래전부터 시도되었고, 이미 1930년대부터 항공기의 영향을 받은 유선형 디자인이 등장하기도 했다. 그렇지만 1930년대의 그것은 시각적으로 유선형이라는 데 의미가 있었으며, 실험을 통해 효율성을 높이려는 작업은 1970년대에 와서야 시작되었다.

대체로 '유선형'은 문자 그대로 유체가 흘러가는 원리에 입각한 유연한 형태를 의미한다. 자연에서 생기는 물방울 형상이 공기 저항을 가장 덜 받는 형태이다. 물방울의 특징은 앞이 뾰족하지 않은 대신 뒤쪽의 꼬리가 긴 편인데, 실제로 뒤쪽 형태가 길수록 공기저항이 낮다.

기본적인 형태를 기준으로 보면 형태에 따라 공기저항계수coefficient drag, CD가 변한다. 주요한 입체 형태의 공기저항계수는 그림 4.28에서 보는 바와 같다

4.27
자연계에서의 물방울 형상

4.28
주요 형태별 공기저항계수

구체	0.47	원통형	0.82
반구체	0.42	짧은 원통형	1.15
원뿔	0.50	물방울 형상	0.04
정육면체	1.05	반쪽 물방울 형상	0.09
45도 회전시킨 정육면체	0.80		

4.27

4.28

그렇지만 자동차의 차체는 다양한 부품과 구조물에 따라 복잡한 형상을 가진 모양으로 만들어진다. 실내 공간을 확보하고 차량 기능에 맞는 형태를 디자인하면서도 최대한 공기저항계수를 낮춰야 하므로 물방울 모양처럼 긴 비례로 만들 수는 없지만 주요 형태를 응용한 디자인으로 최소한의 공기저항계수를 가지도록 해야 한다.

흥미로운 사실은 구체球體보다 반구체半球體의 공기저항계수가 적다는 것이다. 그것은 반으로 잘려진 부분의 날카로운 형상이 오히려 뒤쪽에서 공기의 소용돌이, 즉 와류渦流, vortex 발생을 줄여주기 때문이다. 그래서 오히려 뒷부분을 직각에 가깝게 끊어낸 형태의 '캄 테일kamm tail'자동차가 저항 감소에 효과적이기도 하다. 공기가 차체에서

4.29

4.30

4.29
포드 쉘비 GR-1
Ford Shelby GR-1, 2007
캄 테일 스타일로 디자인된 콘셉트카

4.30
애스턴마틴 DP 215
Aston Martin DP 215, 1959

떨어져 나가는 박리점剝離點을 명확히 해주면 오히려 소용돌이가 적게 생기기 때문이다. 그래서 뒤 범퍼 모서리를 날카롭게 만드는 것이 저항을 줄이는 데 더 유리하다.

일반적으로 날카로운 형태보다는 부드러운 형태가 공기저항에 유리하다고 생각한다. 부드러운 형태가 상자형 모양보다 공기저항에 유리한 것은 사실이지만, 차체의 세부 형태에서는 반드시 그렇지도 않다. 그러므로 공기저항이 적은 형태는 단지 시각적으로만 부드러운 형태를 가지고 있는 것이 아니다. 실제로 차체의 형태를 세부적으로 살펴보면 뾰족하게 만들어진 부분이 있을 것이다. 이렇게 차체에 날카로운 모서리를 세우는 이유는 공기저항을 낮추기 위해서이다.

또한 자동차의 차체 면은 대체로 매끈하게 만들어져 있지만, 플로어의 아랫부분은 엔진이나 서스펜션 부품 등으로 복잡한 형상을 하고 있다. 그래서 위로 흐르는 공기 흐름은 빠르고 압력이 낮아지며, 아래쪽의 흐름은 느리고 압력이 높아진다. 이 때문에 고속 주행 시에는 양력揚力이 생겨 차체가 떠오르게 된다. 이럴 경우 안정성이 나빠지므

4.31
커버를 덮은 차체 밑바닥

4.31

로 차체 밑바닥을 평평하게 정리해주는 커버를 덮어 양력과 함께 실내 소음 감소의 효과도 얻을 수 있다.

공기저항계수가 동일한 자동차들 가운데에서도 곡선적 형태가 있는 반면, 면을 밀고 당기는 긴장감의 변화를 통해 날카로운 모서리를 가진 직선적 형태의 차체 디자인도 있을 수 있다. 사실상 공기역학적으로 훌륭한 결과를 얻는 방법에는 한 가지 답이 존재하는 것이 아니며, 우리의 감성을 충분히 표현하는 디자이너의 발상이 가장 중요하다. 자동차의 고성능화와 효율화의 추세 속에서 공기역학은 감성적인 동시에 효율적인 차체 스타일을 만드는 데에 더욱더 중요한 요소가 될 것이다. 고속 주행 성능의 추구보다는 전기나 하이브리드와 같은 대체 에너지 차량의 효율성에서 공기역학이 중요한 역할을 하기 때문이다. 다양한 방법으로 공기저항을 낮추는 것이 자동차 디자인의 최종 목적이지만 그것을 위해 아름다움을 희생할 수는 없는 것이다. 결국 아름다운 차체 디자인과 공기역학적 디자인은 디자이너가 그것을 어떻게 활용하느냐에 달려 있는 문제라고 할 수 있다.

마르첼로 간디니의 극과 극의 디자인

람보르기니 미우라 Lamborghini Miura, 1966

슈퍼카의 거장이라는 칭호를 얻은 디자이너 마르첼로 간디니Marcello Gandini, 1938-는 이탈리아 토리노에서 태어났다. 그는 이탈리아를 대표하는 또 다른 자동차 디자이너 조르제토 주지아로와 레오나르도 피오라반티Leonardo Fioravanti, 1938-와 같은 해에 태어났다. 사실 이 대목에서 신은 불공평하다는 생각도 든다. 이렇게 엄청난 거장 디자이너 세 사람을, 그것도 같은 해에 모두 이탈리아에 태어나게 했으니 말이다.

간디니는 오케스트라 지휘자였던 아버지의 영향으로 어려서부터 예술적인 감각을 키웠다. 그는 학교를 졸업한 이후 다른 디자인 전문회사에서 인테리어 및 익스테리어 디자이너로 활동했으며, 1965년 이탈리아를 대표하는 카로체리아 베르토네Bertone에 수석 디자이너로 들어갔다. 간디니는 이후 1980년까지 15년 동안 베르토네에 근무하면서 일필휘지의 직관적 형태와 선이 굵은 디자인을 만들어냈다.

간디니 디자인의 대표작으로 가장 먼저 람보르기니의 '미우라Miura'를 꼽을 수 있다. 이 차는 1966년 제네바 모터쇼에서 처음 전시되었는데, 모노코크 바디monocoque body에 스윙swing 방식의 도어를 채택했으며 V12 325마력 엔진을 차체 중앙에 장착했다. 우아한 곡선의 차체와 마치 속눈썹을 연상시키는 헤드램프 베젤의 디자인은 당대는 물론이고 오늘날에도 비슷한 디자인을 찾아볼 수 없는 오리지널 중의 오리지널이라고 할 수 있다.

한편 양산되지 않고 프로토타입으로만 제작된 란치아의 콘셉트카 '스트라토스 제로Stratos Zero'같은 차는 '상식'적인 슈퍼카 이미지와는 확연히 구분되는, 그의 패션성과 초감각적이고 전위적인 조형성이 역동적으로 드러나 있는 독특한 이미지의 자동차이다.

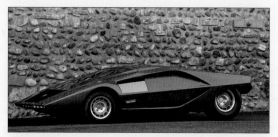

란치아 스트라토스 제로　　　　Lancia Stratos Zero, 1970

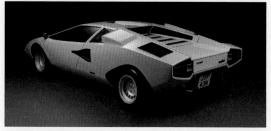

람보르기니 쿤타치　　　　Lamborghini Countach, 1971

부가티 EB110　　　　Bugatti EB110, 1990

미우라의 뒤를 이어 람보르기니에서 내놓은 '쿤타치'는 아마도 가장 많이 알려진 슈퍼카일 것이다. 마치 장갑차를 연상시키는 각진 형태의 차체와 독특한 방식의 개폐식 도어, 그리고 납작한 비례 등이 오늘날에도 여전히 카리스마 넘치는 이미지를 풍기고 있다. 세부 형태가 약간 달라지기는 했지만, 쿤타치의 디자인은 처음 등장한 1971년과 마찬가지로 지존이라고 불려도 손색이 없을 것이다.

그리고 에토레 부가티 탄생 110년이 되는 1991년에 처음 등장했던 슈퍼카 부가티 'EB110'은 부가티가 1930년대에 처음으로 채택했던 주조 휠이나 말발굽 형태의 라디에이터 그릴 등과 같은 조형 요소를 유지하면서도 간디니의 감각적인 스타일을 드러낸다.

한편 그는 슈퍼카뿐 아니라 일반 자동차도 많이 디자인했는데, 그가 디자인한 일반 자동차 가운데 대표작으로는 1세대의 BMW '5시리즈'를 비롯해서 알파로메오 '알페타', 피아트 '132', 피아트 'X1/9', 시트로엥 'BX' 등이 있다. 사실 이 자동차들도 모두 개성이 강하다.

1세대 BMW '5시리즈 E12' 모델은 1970년 제네바 모터쇼에서 전시되었던 '2002ti' 모델을 바탕으로 한 것으로, 이것은 베르토네에 근무하던 시기에 디자인되었다. 차체는 3박스의 세단으로, 엔진은 직렬 4기통 1.8리터부터 직렬 6기통의 2.0, 2.5, 2.8, 3.0, 3.5리터까지 다양하게 분포되어 있었다. 1970년대 후반에 등장한 피아트 '132'도 그의 디자인인데, 이들 차종의 모습은 일견 유사한 이미지로 보이기도 한다. 피아트 '132' 모델은 우리나라에서 조립 생산되기도 했다. 은색의 피아트 '132'는 당시 우리나라에서 의사 등 고소득 전문직 종사자들의 자가용으로 이용되었다. 이 시기에는 소위 '쌍라이트'라고 불린 두 개의 원형 헤드

BMW 5시리즈 E12 BMW 5series E12, 1972

피아트 132 Fiat 132, 1974

램프가 BMW뿐 아니라 일종의 유행처럼 많은 제조사의 차량에서 쓰였다.

이밖에 그의 독특한 디자인 가운데 하나는 1972년에 개발된 피아트의 경량 스포츠카 'X1/9'이다. 이 디자인은 모터 보트의 선체를 모티브로 한 쐐기 형태의 차체 디자인이 특징이다. 시트로엥 'BX' 또한 그가 디자인한 양산 자동차 가운데 유명한 것인데, 이 차량은 기하학적으로 각진 형태의 차체이면서도 뒤쪽이 경사진 패스트백 스타일을 가지고 있다. 뒤쪽 휠 아치로 바퀴 일부를 가려 미래지향적이면서도 마치 우주선을 연상시키는 이미지이다.

지금까지 살펴본 자동차는 간디니의 '작품' 가운데 일부에 불과하다. 그가 보여주는 디자인에는 '미우라'와 같이 부드럽고 유기적인 형태가 있는가 하면, '쿤타치'나 'BX'처럼 각진 형태도 있다. 그리고 BMW '5시리즈'처럼 보편적인 세단에서 '스트라토스 제로' 컨셉트카와 같이 극단적인 디자인도 있다. 이처럼 넓은 디자인 스펙트럼을 보여주는 자동차 디자이너 간디니의 모습은 어쩌면 모든 자동차 디자이너가 되고 싶어 하는 거장의 모습인지도 모른다.

피아트 X1/9 Fiat X1/9, 1972

시트로엥 BX Citroen BX, 1986

할 수 없다는 사람과
할 수 있다는 사람 모두가 옳다.
당신은 어느 쪽인가?

헨리 포드, 포드자동차 창업자

The man who thinks he can and
the man who thinks he can't are both right.
Which one are you?

Henry Ford, Founder of Ford Motor

이 장부터는 앞의 내용을 토대로 실제 자동차를
디자인해보는 실습 과정으로 구성했다. 자동차
디자인의 기초인 콘셉트 스터디에서 패키지 레이아웃
설정, 이미지와 아이디어 스케치, 정교한 렌더링에
이르기까지 자동차 내·외장을 아우르고 있다. 클레이
모형 작업이 이루어지는 다음 장의 워크숍으로
넘어가기 전까지 필요한 스튜디오 작업을 모두 담아
시각 자료 중심으로 풀었다. 사용된 시각 자료는
하나의 프로젝트에서 가져온 것이 아님을 미리
밝혀둔다. 그러나 자동차 디자인의 모든 단계에서
예비 자동차 디자이너가 이해해야 하거나 숙지해야
할 내용을 가능한 모두 엮어 디자인 과정별로 익힐
수 있게 구성했다. 여기에서 다루는 최종 렌더링
또는 소프트웨어를 활용한 모델링 과정은 실질적인
디자인의 완성 단계라고 할 수 있다.

1 콘셉트의 육하원칙

2 초기 이미지 디자인

3 차량의 외장 디자인

4 차량의 내장 디자인

1 콘셉트의 육하원칙

기획과 계획

디자인 콘셉트를 설정할 때는 얼마의 기간 동안 시장에서 대응할지에 대한 안목이 반영되어야 한다. 따라서 기획 단계는 디자인 개발 과정의 첫 단계라고 할 수 있다. 여기에서 다루는 기획과 계획은 서로 다른 활동 범위와 개념을 가지고 있으므로 구별해서 사용한다.

산업과 조직 특성에 따라 기획 기간은 다르기 마련이지만, 대체로 단기 계획은 1-2년 안에 추진될 사항을 주로 다루고, 중기 계획은 2-5년 안에 실행될 업무를 다룬다. 그리고 장기 계획은 5-10년 안에 생겨날 일을 대상으로 하지만 최근 기술혁신의 속도가 빨라지고 정보 유통이 가속화되면서 기간에 대한 개념이 조금씩 변하고 있다. 예를 들면 가전제품이나 휴대폰과 같이 제품의 라이프 사이클life cycle이 매우 짧은 분야에서는 단기 계획을 1년 이내, 중기 계획을 2-3년, 장기 계획을 4-5년으로 구분하고 있다. 반면 자동차 산업은 이보다 길고 항공 산업은 더욱더 길다.

용어	특징
기획 企劃, 企畵	기간보다 일에 더 집중한 내용
계획 計劃, 計畵	1-2년 대상의 단기 계획 2-5년 대상의 중기 계획 5-10년 대상의 장기 계획

기획과 계획의 구분

디자인 콘셉트 구성

기획과 계획 단계 이후에 구체화될 디자인 콘셉트는 디자인하려는 대상에 따라 다양하게 구성될 수 있으나 대체로 문제의 해결 방법을 선택하는 개념에서 다루어지게 된다. 한편으로 이것은 제품이나 서비스를 소비자의 욕구 충족을 위해 기업의 목적에 따라 계획하는 활동이라고 정의하기도 한다.

디자인 콘셉트는 종합적으로 육하원칙의 틀에서 정리할 수 있다. 육하원칙이란 보도 기사 등을 쓸 때 따라야 할 여섯 가지 기본 원칙으로, '누가' '언제' '어디서' '무엇을' '어떻게' '왜'가 있다. 글을 쓸 때뿐 아니라 디자인 콘셉트를 구성할 때도 육하원칙의 틀에서 시도하면 개발 대상물의 특징을 빠뜨리지 않고 구체화할 수 있다. 주요 내용은 다음과 같다.

(1) 누가who

디자인 또는 자동차가 지향하는 사용자를 정의한다. 소비자의 가치관과 라이프 스타일, 기업의 기술적 메시지, 가격 등을 고려해야 한다. 한편 지향하는 소비자가 통합적인 소비자 집단인지 구체적 성향을 가진 소비자 집단인지 등에 따라 사용자를 정의定意하는 구체적 특징과 항목이 변하기도 한다.

(2) 언제when

제품이 사용될 시기 또는 시장 출시 시기 등을 구체화한다. 시기를 결정하는 관점에는 시대의 흐름을 고려하는 거시적 관점과 차량의 출시 시기나 날짜 등을 고려하는 미시적 관점이 있다. 거시적 관점은 커다란 주기의 사회 동향이나 기술의 흐름 등에 따라 변하는 특성을 반영하는 한편, 미시적 관점은 경쟁 차량의 출시나 계절에 따른 소비 패턴의 변화와 같은 단기적 요인을 고려한다. 동일한 차량이라도 시장의 수용은 시기에 따라 차이를 보이기도 한다.

(3) 어디에서where

지향하는 시장이 어디냐에 따라 같은 차량이라도 다른 소비 양상을 보이기도 하는 만큼, 여기에는 물리적 요인보다는 사회적 요인이 더 크게 작용한다. 그러나 차량이 사용되는 물리적 조건, 즉 온도나 습도 등과 아울러 사용 강도 같은 요인 역시 자동차 디자인 콘셉트에서 반드시 고려되어야 한다.

(4) 무엇을what

개발을 통해 이루고자 하는 목표와 개발 차량이나 기능의 구체적 특징을 결정한다. 그러므로 이 영역에서 구체화된 내용은 차량이나 디자인 그 자체일 수도 있고, 디자인이나 차량을 통해 이루려는 제3의 추상적 특징일 수도 있다. 또는 자동차의 기능적 요인보다 디자이너가 추구하고자 하는 조형적 성향이나 스타일 감각 등 감성적 요인의 비중에 따라 내용이 변할 수도 있다.

(5) 어떻게how

디자인이나 자동차를 구현하는 방법, 그리고 기술적 원리나 특징 등을 구체화하는 수단을 결정한다. 거시적으로는 가족제도나 문화 등 그 디자인과 자동차가 소비자에게 받아들여지는 과정에 개입될 사회적 요인을 정의하기도 한다. 미시적으로는 기업이 목표로 하는 디자인을 개발하기 위한 분석 방법을 의미한다.

(6) 왜why

개발의 당위성이나 요구 사항의 이면에 내재하는 근본적인 목표 등을 기술한다. 이것을 작성함으로써 개발될 디자인이나 차량의 필요성을 다시 한 번 점검할 수 있다.

정보 위계와 디자인 콘셉트

육하원칙에 따른 디자인 콘셉트 구성 작업에서는 정보 위계information hierarchy의 개념을 활용할 수 있다. 이 과정을 통해 각 위계별 정보 결합으로 정보의 양과 정밀도, 깊이 등을 고도화하면 좀 더 정교한 콘셉트 구성이 가능하다. 정보 위계별 용어와 의미는 다음과 같이 정리할수 있다.

(1) 데이터data

데이터는 컴퓨터 분야에서 프로그램을 운용할 수 있는 기호화된 자료 등을 의미하기도 하며, 어떤 판단의 근거 자료 등을 의미하기도 한다. 또는 관찰이나 실험 따위로 얻은 사실 등을 의미한다. 한편 이것을 첩보貼報라고도 할 수 있는데, 이 용어는 문자 그대로 '보따리 정보'라는 뜻으로 단편적 사실이나 자료 등을 가리킨다.

(2) 정보information

정보는 새로운 소식이나 자료를 의미한다. 상대방에 대한 데이터를 수집해 분석한 내용, 가령 재고 보유량이나 월간 생산량 등을 정보라고 할 수 있다.

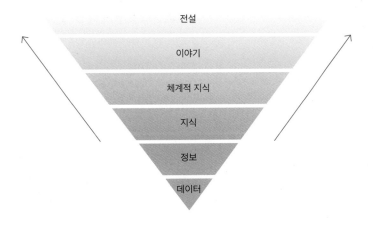

정보 위계의 개념도

(3) 지식knowledge

지식은 다양한 정보를 분석한 결과로 나타난 고도의 인식 단계라고 할 수 있다. 교육이나 연구를 통해 얻은 인지, 사물이나 상황에 대한 전반적 정보, 객관적 판단 체계 등을 의미한다.

(4) 체계적 지식intelligence

영어에서 체계화된 지식을 뜻하는 단어로는 인텔리전스intelligence가 있는데, 사전적 정의는 조금씩 다르지만 대체로 사람, 동물 등의 지능, 지력, 이해력 또는 행위, 말 등의 총명, 영리함, 지력의 발로 등으로 요약할 수 있다.

(5) 이야기story

주체적 행위자를 중심으로 다양한 종류의 정보와 지식이 구성되는 것을 이야기라고 한다. 또한 떠도는 소문이나 평판, 실제가 아닌 것을 마치 실제인 것처럼 꾸며서 하는 말을 의미하기도 하며, 단순히 사람들 사이에 오가는 말을 지칭하기도 한다.

(6) 전설legend

단지 전설이라고 하면 과거로부터 전해져 오는 이야기를 의미하는 것일 수도 있고, 평균의 기준을 뛰어넘는 놀라운 이야기가 전해져 오는 것을 의미하기도 한다.

각 위계별 정의는 결합 정보의 범위와 양의 변화에 따라 좀 더 복합적 내용으로 발전한다. 그리고 전설의 단계에 이르러서는 내포하는 의미가 확대되면서 극적 효과를 가지기도 한다. 스토리텔링 요소는 짧거나 긴 이야기를 만들기 위한 것이지만, 그것이 더 구체적 목적을 가지고 활용된다면 시나리오의 한 장면scene으로 만들어질 수도 있다. 그리고 그 장면은 그에 알맞은 제품이나 서비스 개발에 응용 가능하다.

시나리오 작성

시나리오 작성에는 인물 프로파일character profile이 기본 요소로 필요하다. 인물 프로파일이란 주인공과 주변 인물의 성향이나 대인관계 등을 세부적으로 구성한 것으로, 이를 바탕으로 시나리오 속 인물의 행위가 육하원칙에 맞게 만들어진다. 이때 다양한 공간과 배경에 관련된 데이터나 지식이 정보 위계 안에서 조합될 수 있다. 육하원칙으로 구성되는 주요 행위 내용에는 사건의 발단, 시·공간적 배경 등 구체적인 이야기 전개를 위한 물리적, 심리적, 사회적 요인이 결합되어 나타난다. 그리고 이들을 통합한 시나리오 구성 과정에서는 시간의 흐름과 순서에 따른 시계열 구성sequence structure 방법이 사용된다.

시계열 구성은 특정 시간 단위, 가령 하루 또는 오전과 오후 등으로 구분된 단위 속에서 시간대별 흐름에 따라 순차적 행위를 구성한 것으로, 동작이나 행위의 전후 관계를 결정할 뿐 아니라 그 속에 등장하는 다양한 제품의 특징이나 경험의 묘사까지 포함한다. 이렇게 엮인 시계열 구성은 단막극 형식의 단위를 만들고, 여러 단위가 모여서 하나의 긴 이야기를 만들기도 한다. 한편으로는 다양한 장면이 동일한 시간에 병렬적으로 존재하는 이야기를 만들 수도 있다.

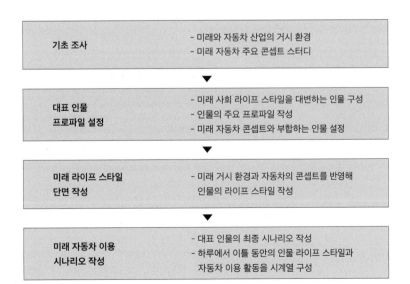

정보 위계에 따른
디자인 콘셉트 작성 과정

위의 과정을 거쳐 작성된 시나리오는 디자인 콘셉트를 명확하게 한다. 미래 라이프 스타일을 대변할 인물 프로파일과 시계열 구성으로 작성된 시나리오를 소개한다.

인물 프로파일 작성

대학생 K군	라이프 스타일: 주거, 여가, 업무/학습, 소비생활
- 디지털 커튼의 밝은 조명에 잠을 깼다. - 아침에 일어나면 스마트홈 시스템이 날씨와 뉴스 그리고 K의 하루 일과를 알려준다. - 스마트홈 기능으로 집 안의 모든 전자통신기기 간 인터페이스가 원활하게 작동한다. - 예를 들어 스마트폰의 영상을 벽면 디스플레이로 드래그하면 영상이 끊임없이 재생된다. - 집 밖에서도 집 안의 전자기기를 통제할 수 있다. - 산업공학을 전공하고 있으며, 캠퍼스 인근 도심 오피스텔에 거주한다.	- 주말에는 친구들과 영화나 게임을 즐긴다. - 길거리농구, 풋살 등 스포츠에도 적극적이다. - 글로벌 대학 연합 스터디 그룹 운영자다. 해외 여러 대학의 학생들과 PC, 컨퍼런스콜 등을 이용해 공동 과제를 수행한다. - 자기표현에 적극적이며, 패션에도 관심이 많다. - 스마트폰을 생활 전반에 활용한다. - 진(jean) 마니아로 다양한 패션 업체의 청바지를 즐겨 입는다.

미래 라이프 스타일 작성

대학생 K군	자동차 생활: 이용(보유/공유), 드라이빙, 이동 경험, 유지/관리
- 자동차 미보유자로 대중교통과 함께 카 셰어링 프로그램 이용이 일상화되어 있다. - SD-3은 A가 그 동안 카 셰어링을 이용하면서 누적시킨 이용 행태를 파악해 A가 주로 듣는 음악이나 쇼핑 정보 등을 주행 중에 제공한다. - 자동차 윈도에는 K가 좋아하는 음식점과 브랜드숍이 증강현실을 이용해 디스플레이된다. - 자율주행 중에는 차량 전면 유리를 이용해 친구들과 문자·영상 메시지를 이용한다. - K는 SD-3을 또 다른 학습 공간으로 이용한다. 특히, 자동차는 멀티미디어 기능과 클라우드 컴퓨팅 기능을 갖추고 있어 학습공간으로 충분하다.	- 주로 자율주행 중에 수업 준비를 한다. - 가상의 홀로그램으로 나타나는 도우미는 K의 취미, 음식 및 음악 취향 등에 익숙해 다양한 대화가 가능하다. - K는 가상 도우미를 친구처럼 친근하게 대한다. - K는 본인 소유의 차가 없어 카 셰어링을 이용하고 있지만, 자동차는 여전히 중요한 자기표현의 수단이다. - 평소 좋아하는 패션 업체의 디지털 스킨을 구매해 차량 외형을 꾸미는 것을 즐긴다.

시나리오 작성

scene 1. 굿모닝

- 아침 7시. 창문에 유리 대신 끼워진 디지털 커튼 무늬가 점점 투명해지면서 햇빛이 방 안으로 들어와 K의 기상을 돕는다.
- K가 잠자리에서 일어나자 디지털 커튼은 오늘의 날씨와 뉴스를 알려주는 디스플레이 화면으로 바뀌고 K의 관심사에 맞는 뉴스를 보여준다.

- K가 "스케줄!" 하고 말하자 디지털 커튼에서 일정 프로그램이 실행된다.
- '교통박물관 견학'이 주요 일정으로 표시된다. (오늘은 전공 수업에 필요한 자료 조사를 해야 하므로 비교적 먼 거리를 다녀와야 한다.)

scene 2. 카 셰어링

- (K는 카 셰어링 이용자다.) K가 사과 한 개로 아침 식사를 하면서 스마트폰에 대고 "카 셰어링"이라고 말하자 카 셰어링 애플리케이션이 활성화된다. (카 셰어링 애플리케이션은 카 셰어링을 비롯해 정비, 자동차 보험, 튜닝 용품 쇼핑 등 종합적 서비스를 제공한다.)
- 애플리케이션에 평소 이용하던 차고지의 안내 직원이 나타나 필요한 차종과 이용 시간 등을 묻는다. K가 스마트폰 화면을 디지털 커튼 쪽으로 드래그하자 카 셰어링 화면이 대형 디지털 커튼에 나타난다. K가 디지털 커튼에

나타난 안내 직원에게 "안녕? 오늘 하루 동안 소형차가 필요해요?" 하고 말하니 이용 가능한 소형차 모델의 영상이 안내 직원 앞으로 줄지어 나타난다.
- K가 그 차종 가운데 마이크로카(SD-7)와 소형 SUV 사이에서 고민하다 SD-7을 손가락으로 가리켜 선택한다. 영상으로 최근 이 차를 이용한 고객의 긍정적인 평가가 나타난다.
- 예약 확인 내용이 디지털 커튼과 스마트폰에 동시에 나오면서 차량이 30분 뒤에 K의 집으로 배달될 것이라는 음성 메시지가 나온다.

scene 3. 자율주행

- SD-7은 가변형 차체와 전용도로에서의 무인 자율주행 기능이 특징이다. K의 도심형 오피스텔은 자율주행 전용도로와 맞닿아 있다. 외출 준비를 마칠 쯤 스마트폰에서 차량이 도착했다는 음성 메시지가 나온다.
- K가 창 밖을 내다보면서 스마트폰 화면의 SD-7 아이콘을 클릭하자 오피스텔 주차장에 주차된

여러 차량 가운데 흰색 SD-7이 웰컴 램프를 반짝이며 인사한다. (주문한 SD-7이 자율주행 도로를 따라 무인으로 K의 오피스텔까지 이동한 것이다.)
- K가 오피스텔 현관을 나서자 SD-7이 주차장을 빠져나와 K를 향해 이동한다.

scene 4. 액티브 스킨(데님 스킨)

- K는 최근 진 전문 업체에서 구매한 차량용 스킨을 SD-7에 입혀볼 생각에 기분이 들뜬다. 스마트폰에서 데님 스킨을 SD-7 아이콘으로 드래그하자 흰색 SD-7의 외장이 디젤 데님으로 서서히 변한다. (SD-7은 차체 외장이 플렉시블 디스플레이로 덮여 있다.)
- K가 운전석에 앉자 시트와 운전대가 자동으로 K의 신체에 맞게 세팅되고, 전면 유리에 홀로그램 도우미가 나타나 아침 인사를 건넨 뒤 안전벨트를 매라고 안내한다.

- 전용도로를 따라 자율주행이 이루어지는 동안 K는 자료 조사를 함께할 친구들과 영상통화를 한다. 그리고 박물관 정보를 차량 전면 유리창을 통해 확인한다.
- 전용도로가 끝날 무렵 차량 인테리어 조명이 환해지면서 "잠시 후 자율주행로가 끝날 것"이라는 도우미의 안내가 나오고, K는 운전 자세로 고쳐 앉은 뒤 자율주행을 해제한다.

scene 5. 쇼핑

- 주행 중인 자동차 전면 유리창에는 증강현실을 통해 주요 상점이나 건물에 대한 정보가 나타난다. (K는 박물관에 입장하기 전 미리 점심을 먹기로 마음먹는다.) K가 "도시락 전문점 검색"이라고 말하자 주행 경로에 있는 도시락 전문점 몇 개가 유리창 한 켠에 나타난다. 박물관 근처의 도시락 전문점이 K의 눈에 들어온다.

- K가 "메뉴"라고 말하자 총 다섯 가지 추천 메뉴의 이미지가 음성과 함께 나온다. A가 "두 번째 메뉴 선택"이라고 말하니 도시락 주문 확인 내용과 함께 비용은 카 셰어링 마일리지로 결제될 것이라는 안내가 나온다.
- 도시락 전문점에 도착해 드라이브 스루 윈도 근처로 다가가자 뒷좌석 창문이 열리며 캡슐형 도시락이 자동으로 차에 실린다.

scene 6. 박물관 1

- 박물관에 도착했다. K는 광장 한쪽의 파티오 (patio) 구역에서 친구들과 만나 도시락 식사를 마친 뒤 박물관에 입장한다.
- 박물관의 '모바일 갤러리 존'에서는 자동차를 타고 전시물을 관람할 수 있다. K와 친구들은 SD-7을 타고 우리나라에서 최초로 생산된 자동차 시발 택시와 최초의 고유 모델 포니 등의 실제 자동차들이 차례로 전시되어 있는 모바일 갤러리를 탐색하기 시작한다. ND-8 모델은 물론 지금까지 생산된 모든 차가 전시되어 있다.

- A는 '자동차 체험관' 앞에 내리고, SD-7은 주차 구역을 찾아 떠난다. 잠시 뒤 SD-7은 주차공간이 어디인지 K에게 문자를 보낸다. SD-7은 주차와 동시에 서서히 눈을 감는 듯한 모습으로 헤드라이트를 끄고 비접촉 충전 시스템을 통해 자동으로 충전한다.

scene 6. 박물관 2

- 체험관에 전시된 포니는 보존을 위해 만질 수 없다. 입장할 때 받은 얇은 종이 형태의 디지털 팸플릿을 포니를 향해 들자 포니에 대한 다양한 정보가 팸플릿 위에 펼쳐진다. K는 손으로 영상을 터치해 포니의 차체를 이리저리 돌려보기도 하고, 문을 열어 실내를 확인하거나 차량의 크기 정보 등도 확인하며 궁금했던 점을 살펴본다.

- K는 전시장을 여기저기 돌아다니다가 자동차 가상 시승 시뮬레이터를 발견한다. 입체영상 안경을 쓰고 시뮬레이터에 앉자마자 차량의 인테리어 이미지와 차창 밖의 풍경이 마치 실제처럼 펼쳐진다. K가 선택한 자동차는 시발 택시이다. 차창 밖 풍경은 1950년대 서울인데 정겨운 풍광이기도 하지만 자동차들이 하나같이 검은 매연을 뿜어대고 소음도 무척이나 심하다.

scene 7. 1 to 2

- 자료 조사를 마친 뒤 K는 대중교통으로 박물관에 온 친구 한 명과 함께 캠퍼스로 돌아가기로 한다. (저녁에 동아리방에 모여서 각각 분담해 자료 조사한 내용으로 공동 보고서를 작성해야 하기 때문이다.)

- K가 스마트폰을 이용해 SD-7을 불러내자 잠시 뒤 SD-7이 K가 기다리고 있는 곳으로 찾아온다. 스마트폰 화면에 2인승 아이콘을 클릭하자 차량 앞바퀴가 움직이면서 차체가 길어진다. K는 뒷좌석에 친구를 태우고 캠퍼스로 출발한다.

scene 8. 액티브 스킨

- 차량이 도시 근교 자율주행로에 진입하자
 두 사람의 자료 조사 토론이 시작된다. K의
 좌석이 180도 회전해 뒷좌석과 마주보고,
 차창은 어둡게 변하면서 실내가 코쿤형 라운지
 분위기로 변한다.
- 각자 스마트폰과 디지털 팸플릿에 담아온 자료를
 차창에 드래그하자 양 측면 차창이 다양한
 정보가 가득한 디지털 보드로 변한다. 두 사람은
 차창에 나타난 이미지를 확대하기도 하고 메모도
 하면서 본격적인 토론과 과제 작성에 몰입한다.

- 토론 중 독일의 한 대학에서 공통 과목을
 수강하고 있는 스터디 그룹으로부터 영상통화가
 걸려온다. 그쪽 그룹은 다른 자동차 제조사를
 조사 중이다.
- 캠퍼스에 도착할 무렵 토론과 함께 과제 정리도
 마무리되었다. A는 차창에 정리한 과제를 자신의
 스마트폰으로 드래그해 저장하고, 다른 한 명은
 차창에서 바로 담당 교수의 메일로 과제를
 전송한다.

scene 9. 귀가/M-spa

- 캠퍼스에 도착해 친구를 내려주고 K는
 동아리방으로 들어간다. K는 모임을 마치고
 주차되었던 SD-7을 불러내 집으로 돌아간다.
- 홀로그램 도우미가 피곤해 보인다는 말을 건네며
 가벼운 스트레칭 모션을 따라 해보라고 권한다.
 실내에서는 긴장을 이완시키는 아로마가 퍼져
 나온다.
- 밤거리의 전광판에는 내년에 출시될 수소 전지차
 SD-15 광고가 입체영상으로 떠오른다.

- K는 오피스텔에 도착해 "차량 반납"이라고
 말하자 홀로그램 도우미가 나타나 이용 시간과
 비용을 안내하고 사라진다.
- K가 차에서 내리자 SD-7은 기존의 흰색으로
 서서히 변하면서 K가 걸어가는 방향을 따라
 에스코트 라이팅을 비춰준다. K가 건물 안으로
 사라진 뒤 자율주행 도로를 따라 차고로 향한다.

scene 10. 종료

- K는 집 안으로 들어와 가방을 정리한다.
 차창 밖으로 멀리 하얀색 SD-7이 도로를 따라
 사라진다.

초기 이미지 디자인

이미지의 탐구

육하원칙에 따라 디자인할 대상의 주요 요소를 정의하고 그 요소를 바탕으로 사용자 중심의 시나리오를 작성하고 나면, 비로소 디자이너의 조형적 발상이 시작된다. 디자이너는 앞서 문서로 정의한 내용을 토대로 그것을 가시화하는 첫 단계를 통해 다양한 이미지를 점차 구체화한다.

이미지를 통한 발상법은 디자이너마다, 또는 디자인 대상의 특징에 따라 다양한 원천을 통해 연상 작용을 하므로 그 방법을 한정하기란 어렵다. 경우에 따라 전혀 다른 분야의 서적 및 세미나나 자연계에 존재하는 동물, 식물, 지형 등 그야말로 다양한 소스에서 발상이 시작될 수 있다.

그러므로 조형 아이디어의 실마리를 어떻게 이끌어내는가가 디자이너의 창의성에서 실질적으로 중요한 부분이라고 할 수 있다. 디자인 초기 단계에서 이뤄지는 이미지 탐구는 이후 디자인 조형 과정을 좌우하는 중요한 부분이 된다. 물론 초기에 발견한 실마리가 끝까지 유지되기도 하지만, 수차례 변화와 진화 혹은 반전 등을 거쳐 최종 조형 결과물에 이른다. 따라서 조형 아이디어의 탐구를 통해 경쟁력 있는 디자이너의 창의성을 끌어낼 수 있다.

2.1
자연물과 인공물 모두가
이미지의 원천이 될 수 있다.

2.1

이미지의 추상성

디자이너의 조형 발상 결과물은 구체적 형태의 제품 또는 자동차로 나타난다. 그리고 형태를 구성하는 여러 부분 또한 다양한 기능과 조건에 맞게 구체화된 형태로 나타난다. 그 형태는 어떤 대상을 닮은 것이 아닌 대상의 특징으로 구체화된 또 다른 추상적 형태이다. 이 말을 좀 더 쉽게 설명해주는 가장 좋은 사례가 재규어의 모델들이다.

재규어의 모든 차량, 즉 세단을 비롯한 쿠페, 컨버터블 등은 고성능과 유연한 곡선의 역동적 차체 디자인을 통해 브랜드의 이름이기도 한 재규어의 특징을 강하게 보여주고 있다. 그렇지만 재규어 자동차의 어느 부분도 표범jaguar과 닮아 있지는 않다. 맹수의 역동성과 속도감이 추상적 형태로 전환된 우아한 곡선과 곡면의 차체를 가지고 있을 따름이다.

만약 재규어 자동차가 맹수의 상징을 잘 보여주기 위해 차체를 마치 '바퀴 달린 표범 인형'처럼 디자인했다면 우스꽝스러운 해프닝으로 역사에 기록되었을지도 모른다. 바로 이것이 자동차 디자인이 고도의 추상성을 가져야 하는 이유이다. 추상성을 위해서는 이미지 탐구를 통한 창의적 조형 이미지의 발견이 디자이너에게 요구된다.

2.2
재규어의 자동차 디자인은
맹수의 '형상'이 아닌 '특성'을
추상화하고 있다.

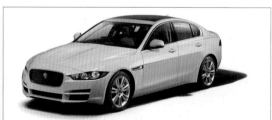

2.2

이미지 맵 작성

이미지 탐구를 통해 수집된 이미지를 분석한 이미지 맵은 디자이너가 이후 작업에서 좀 더 명확한 방향을 가지고 디자인을 발전시킬 수 있는 좋은 수단이 되기도 한다. 이미지 맵은 정해진 형식이 있는 것은 아니지만 대체로 두 개의 축과 네 개의 서로 대비되는 특성에 따라 작성된다. 특성 설정은 수집된 이미지의 추상적 특성이 될 수도 있고, 개발하고자 하는 디자인이 지향하는 성격 관련 형용사나 특성을 묘사한 단어일 수도 있다. 이렇게 해서 만들어진 이미지 맵은 디자이너가 지향해야 하는 바를 직관적으로 보여줄 수 있어야 한다.

키워드	silver arrow	here or to go	cyber spectrum	digital armor
특징	전위적, 적극적	활동적, 캐주얼	디지털 색채 감성	전통과 디지털의 공존
지향	진보적, 고기능	유연, 활달	첨단, 프리미엄	첨단을 통한 전통의 해석

 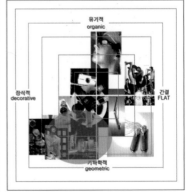

2.3
이미지 맵

2.3

Image Analysis of Indi-Generations

인디 세대
1986년 이후 출생자 중심

인디문화 계층
인디 세대와 인접한 전후 세대

방송과 멀티미디어의 영향력을 크게 받아 서태지, MTV, 시트콤, 스타워즈, 드래곤볼, 밀리오레, 편의점, 채팅, TTL 등의 용어가 친근하다.

Image Analysis of Indi-Generations

제품에서 즐거움(fun)에 대한 요구 높음
고명도, 고채도 색채와 금속성 소재 선호

모니터 사용 중심의 색채 접촉으로 가산혼합에서 나타나는 고명도, 고채도의 고휘도 색채 선호

가산 혼합 감산 혼합

기능에 따른 형태(form follows function)를 선택하기보다
감성적 만족감에 따른 형태(form follows fun)을 선택

대학교 재학생 중 1985년 이후 출생자 인터뷰

2.4
이미지 맵 사례
인디 세대의 이미지 분석

2.4

조형 작업의 준비

최근의 디자인 과정에서는 디지털 소프트웨어의 사용 비중이 높아지면서 이미지 스케치뿐 아니라 아이디어 스케치나 렌더링 작업의 양상이 달라지기도 한다. 3D 모델링을 통한 입체 형태는 물론 질감까지 적용한 디지털 렌더링이 보편적으로 활용됨에 따라 2D, 이른바 손 그림에 의한 조형 작업의 비중이 많이 줄어든 것이다. 그러나 3D 모델링 작업에서 미묘한 감성적 표현을 이끌어내기 위한 준비 단계로서, 2D 조형 작업은 자동차를 비롯한 다양한 종류의 제품 디자인 개발 과정에서 여전히 중요하다.

디지털 소프트웨어가 대신해주는 모델링일지라도 그 바탕은 손으로 그리는 그림에서 시작된다는 점은 변함없다. 2D 조형 작업의 작성에는 다양한 재료들이 사용된다. 그리고 각 재료의 기법이 포토샵 Photoshop이나 일러스트레이터Illustrator, 혹은 스케치북 프로Sketchbook Pro 등과 같은 디지털 소프트웨어에도 그대로 응용된다. 그러므로 이들 재료별 활용 방법과 효과 등을 익혀두면 디지털 도구를 통한 조형 작업에서도 상당한 효과를 볼 수 있다.

2.5
손그림을 바탕으로 디지털 도구를
사용하면 더욱 효과적이다.

2.5

2.6
조형 작업을 위한
색채 재료 및 보조 도구

투시의 이해

자동차 디자인 과정에서 렌더링 단계 전까지는 주로 러프 스케치를 통해 작업을 진행한다. 실제로 이미지 스케치나 아이디어 스케치는 디자이너에게 발상의 도구와도 같은데, 어떤 디자이너는 레스토랑에서 식사하던 도중에 문득 떠오른 아이디어를 냅킨과 볼펜으로 낙서하듯 그린 뒤 최종 디자인으로 발전시키기도 한다. 이처럼 디자인 아이디어의 발상은 시간과 장소의 구분 없이 좋은 아이디어가 떠오를 때 기록하거나 스케치로 구체화해 다른 사람들과 공유한다.

이때 디자인 아이디어를 효과적으로 나타내기 위해서는 투시를 적절히 활용할 수 있어야 한다. 대상을 바라보는 위치에 따라 올려다보거나 내려다볼 수도 있다. 각각의 아이디어에 적합한 투시를 골라서 스케치를 진행하면 매우 효과적으로 아이디어를 구축할 수 있다. 투시 시점은 대상의 특징에 따라 아이디어 발상을 촉진시키기도 한다. 일상적 투시 각도에서 스케치하기보다는 평소 보기 어려운 각도로 접근하는 것도 새로운 아이디어를 발전시키는 방법이다.

2.7
올려다보는 투시와
내려다보는 투시

2.7

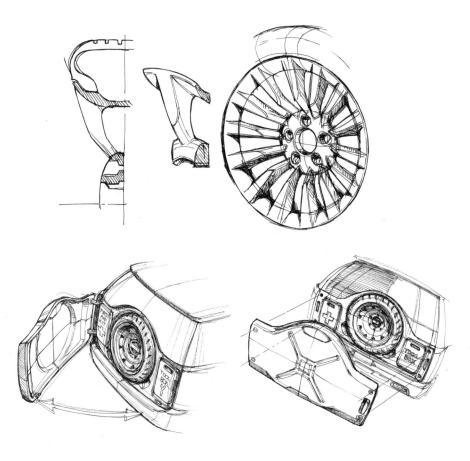

2.8
다양한 투시 각도

(1) 측면 뷰

자동차를 비롯한 모든 운송 수단에서 가장 중요하고 대표적인 뷰는 바로 측면 뷰side view, lateral view이다. 기구적 구성은 물론이고 각 부분 간의 비례와 구조적 연결성, 성능을 암시하는 요소 모두를 포함하고 있기 때문이다. 자동차의 측면 뷰는 전자제품의 정면 뷰frontal view와 같은 역할을 한다고 볼 수 있다. 그러므로 자동차 디자인은 측면 뷰에서 시작되며, 자동차의 성격과 연결되는 후드나 캐빈 등의 비례를 결정할 초기 디자인에서 중요한 비중을 가진다.

2.9

2.9
측면 뷰는 대상의 특징을 가장
객관적으로 나타낸다.

2.10
측면 뷰와 투시 뷰를 혼용하면 대상의
특징을 설명하는 데 더욱 효과적이다.

2.10

(2) 투시 뷰

다양한 투시 각도에서 바라본 뷰를 통해 좀 더 드라마틱한 이미지로 디자인 아이디어를 전개할 수도 있다. 투시 뷰perspective view를 통한 아이디어 전개는 디자이너가 상상력과 창의성을 마음껏 발휘할 수 있는 무대이기도 하다. 경우에 따라서는 차체의 일부나 특정 부품의 비례를 과장해 표현함으로써 자신이 내세우고자 하는 아이디어를 강조할 수도 있으며, 변형된 비례를 통해 새로운 아이디어를 얻기도 한다. 또한 '아이디어' 차원에서뿐 아니라 '그림'이라는 점에서도 투시 뷰는 새로운 디자인을 가장 극적으로 보여줄 수 있는 도구이다.

2.11
투시 뷰는 드라마틱한
이미지를 보여준다.

2.11

이미지 디자인

이미지 디자인 작업은 실질적인 스튜디오 작업의 첫 번째 단계이다. 여기에서부터 디자이너는 비로소 형태로서의 디자인을 생각하게 된다. 인간이 언어로써 사고하듯이, 디자이너는 형태로써 사고한다고 말할 수 있는 만큼 중요한 단계이다. 그렇지만 이미지 디자인은 디자인 아트워크의 초기 단계 중에서도 극초기 단계이므로, 자동차의 구체적인 형상에 대해 생각하기에는 아직 이르다. 디자이너는 이 단계에서 이미지 맵을 통해 방향을 잡은 형태를 좀 더 시각적으로 발전시켜 스케치로 구현하는 시도를 해야 한다.

스케치 방법이나 스케치 대상, 심지어는 스케치 도구 등에 이르기까지 자유롭게 선택해서 작업한다. 그렇기 때문에 이미지 디자인 작업이 상당히 자유로운 작업처럼 보이기도 한다. 이 작업을 통해 디자이

2.12
자유로운 스케치 기법

2.13
다양한 투시의 스케치

2.12

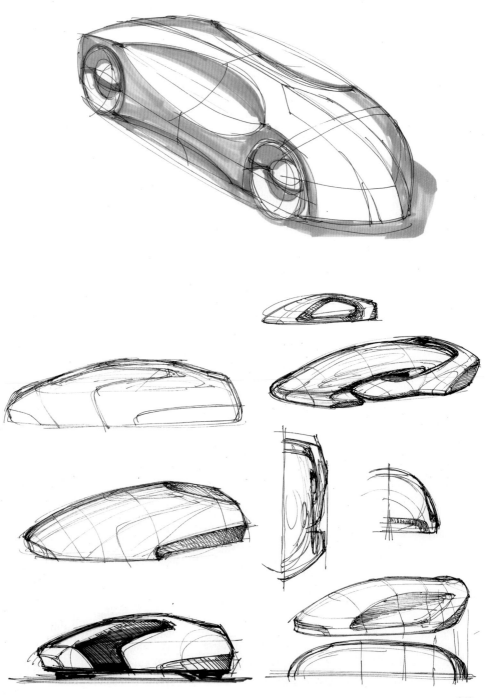

2.13

너는 새로운 프로젝트의 실마리를 찾아내려는 노력을 경주하게 된다. 물론 이미지 디자인 작업에서 완전하게 새로운 방향을 찾아내지 못할 수도 있으나, 한 가지 또는 다수의 실마리를 가지고 이후 단계로 진행시키면서 점점 다듬고 구체화해 완성도를 높여가야 한다.

이미지 디자인 단계에서는 현실적인 조건에 맞추기보다 창의성과 상상력을 최대한 발휘한다. 그런 만큼 가장 급진적이고 전위적인 아이디어가 필요하다. 이후 과정을 거치면서 설계 조건에 맞춰 디자인이 구체화될수록 디자인의 참신성을 잃게 되는 경우가 빈번하므로 사실상 초기 단계에서는 최대한 멀리 달려나가는 것이 효과적이다. 상상력을 동원한 드로잉 작업을 통해 아이디어를 찾는 노력을 해보자.

2.14
이미지 디자인 결과물

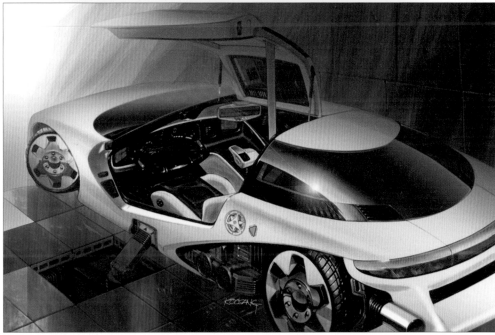

2.14

반사 효과의 표현

우리 주변에 존재하는 사물은 그 종류만큼이나 다양한 광택을 가지고 있다. 거의 거울 면처럼 매끈하게 다듬어진 사물도 있는 반면, 마치 석고 같은 질감을 가진 사물도 있다. 한편으로 생각하면 모든 제품의 표면이 석고처럼 흰색의 무광이라면 입체감을 내기 위한 음영 표현이나 형태의 이미지 표현이 매우 단순해질 것이다.

이처럼 다양한 질감 가운데 광택을 가진 표면이 일으키는 반사reflection는 제품의 존재감이나 이미지, 완성도 등을 크게 좌우하는 요소로 손꼽힌다. 스케치를 할 때 입체물에서 반사가 나타나는 원리를 이해한다면 어떠한 형태라도 표현할 수 있을 것이다. 반사의 원리는 간단하다. 물체의 표면에 주변의 빛과 풍경이 반사되어 우리에게 보여지는 것이다. 사실 이 원리만 정확히 이해하고 있다면 반사의 표현은 매우 쉬워진다. 그것은 마치 우리가 흔히 쓰고 있는 거울처럼 면이 향하고 있는 방향의 밝기나 이미지를 그대로 보여주는 것과 같다.

2.15
반사의 개념
물체의 면을 기준으로 빛의 입사각과 출사각은 항상 동일하다. 이 원리를 통해 반사의 변화를 추적할 수 있다.

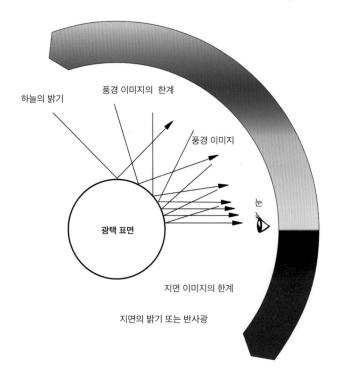

하늘의 밝기

풍경 이미지의 한계

풍경 이미지

눈

광택 표면

지면 이미지의 한계

지면의 밝기 또는 반사광

2.15

반사 효과의 표현은 그림을 그리는 요령이 아니다. 이것을 멋있는 렌더링을 위한 기술 정도로 이해하고 있다면 잘못된 것이다. 우리가 스케치를 할 때 표현해야 할 것은 단순한 효과가 아니라 광택 있는 표면을 가진 자동차 차체에 나타난 빛의 반사 작용이다. 이것은 페인트로 덮인 자동차뿐 아니라 반짝이는 질감을 가진 금속과 유리, 기타 합성수지 등 모든 광택 있는 물체의 표면에서 나타나는 현상이다. 바꾸어 이야기하면 면이 아름답게 다듬어진 물체에는 아름다운 반사가 생긴다. 아울러 태양의 고도나 빛의 조건을 잘 이용해 표현하면 더없이 아름다운 이미지를 만들 수 있다.

아름다운 반사가 만들어지는 가장 탁월한 조건은 많은 사람들의 의견을 종합해 볼 때 7월 30일 기준으로 구름 없이 맑은 오후 7시에서 8시까지 약 한 시간 동안이다. 저녁 노을이 지면서 나타나는 하늘의 색채 변화는 자연이 보여주는 아름다움의 진수라 할 만하다. 이때 차체색의 채도는 더욱 깊어지고 크롬 재질을 비롯한 금속의 질감은 더욱 강조되어 아름다운 대비 효과를 보여준다. 7월 30일 오후 7시 30분을 기억해두었다가 대자연이 만들어내는 빛과 색의 종합선물을 감상하고 그것을 자신의 드로잉에 표현해보기 바란다.

2.16
해질 녘의 반사 효과
저녁 노을의 색조가 차체에 반사된
이미지는 마치 다다를 수 없는 아름다운
이상향처럼 슬프게 보이기도 한다.

2.16

태양 고도와 빛의 시간 표현

빛은 만물에 생명력을 주는 마법과도 같은 힘을 가지고 있다. 빛을 통해 비로소 우리는 사물을 볼 수 있다. 또한 빛은 단순히 사물을 보여주는 것에 그치지 않고 더 아름답게, 더 강하게 표현하기도 한다.

우리가 접하는 빛은 자연의 빛과 인공의 빛으로 구분할 수 있지만 가장 대표적인 빛은 자연의 빛인 태양광선이다. 태양광선은 시간에 따라 빛의 세기와 조사 각도, 색감이 달라진다. 빛의 변화는 우리의 감성에도 변화를 일으킨다. 따라서 시간에 따른 태양의 고도와 광선 변화를 잘 활용하면 제품 이미지를 효과적으로 표현할 수 있다.

태양의 고도는 한낮에 가장 높고, 일출과 일몰 때 가장 낮다. 한낮의 태양빛은 차갑고 강렬하며 짧은 그림자를 남기지만, 아침과 저녁의 태양빛은 따뜻하면서도 온화하며 긴 그림자를 드리운다. 태양 고도의 변화는 광택 있는 물체에서 가장 잘 나타난다. 따라서 시간의 흐름에 따라 변하는 태양의 고도 변화와 반사 효과의 차이를 잘 응용해 자동차의 차갑고 역동적인 이미지나 온화하고 부드러운 이미지를 표현하면 인상적인 이미지 디자인을 만들어낼 수 있다.

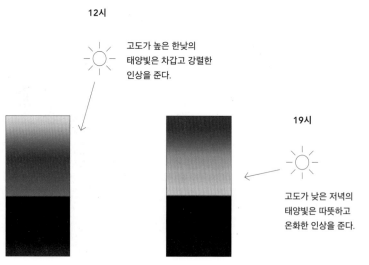

12시

고도가 높은 한낮의 태양빛은 차갑고 강렬한 인상을 준다.

19시

고도가 낮은 저녁의 태양빛은 따뜻하고 온화한 인상을 준다.

2.17
태양 고도에 따른 반사 효과의 변화

2.17

아래 두 개의 금속 구를 그린 그림에서 위쪽의 구는 태양의 고도가 높은 낮 시간을, 아래쪽의 구는 태양의 고도가 낮은 저녁 시간을 표현한 것이다. 이 같은 시간에 따른 빛의 변화는 실제 차량의 사진에서도 관찰할 수 있다. 위쪽의 사진은 고도가 높아 차체 윗면이 밝으면서도 차갑고 강렬한 인상을 주므로 낮 시간의 사진이다. 반면 아래쪽의 사진은 따뜻하고 부드럽지만 후드 윗면이 어둡고 차체 옆면의 반사 효과가 밝으므로 늦은 오후 시간의 사진이다.

2.18
한낮(위)과 늦은
오후(아래)의 반사 효과

2.18

**전측면 투시 뷰의
이미지 스케치 작성**

투시와 빛에 따른 반사 효과를 모두 적용해 작성한 전측면 투시 뷰는
디자인 대상의 이미지를 가장 직관적으로 보여준다. 투시의 높이를 어
떻게 설정하느냐에 따라 극적인 효과를 가져올 수 있으며, 디자이너
의 조형이나 구조에 대한 발상이 발전하는 상승 효과도 기대할 수 있

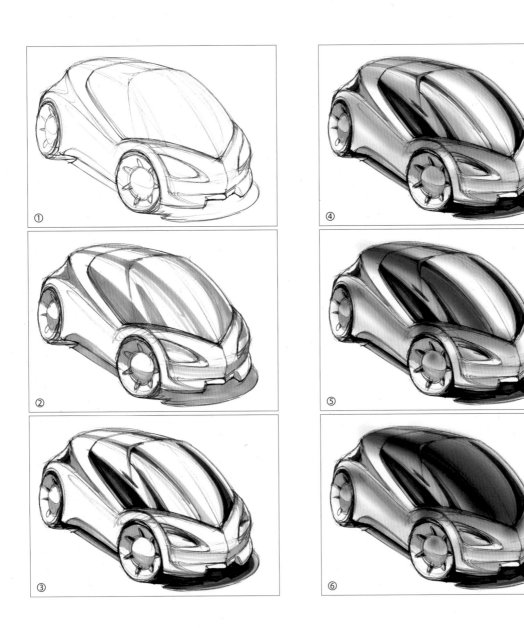

다. 완성된 이미지 스케치의 8번에 포토샵을 이용해 뒤집기 기능을 적용한 뒤, 바퀴를 아래쪽으로 이동시켜 투명도를 조절하면 반사 효과를 표현할 수 있다. 차체를 복사해 변형시킨 뒤 투명도를 조절하여 바닥에 반영된 효과를 더해줌으로써 극적인 효과를 거두는 것이다.

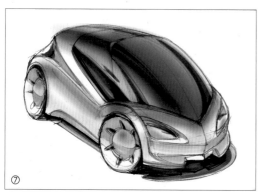

⑦

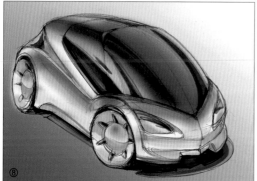

⑧

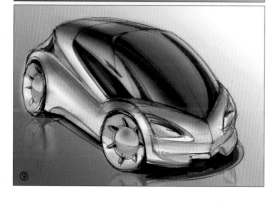

⑨

⑩

⑪

⑫

차량의 외장 디자인

아이디어 스케치

아이디어 스케치는 디자인을 실질적으로 진행하는 단계이다. 이미지 디자인 단계에서 조형적 아이디어를 찾는 작업을 진행하면서 디자인 대상의 형태나 특성에 대한 윤곽을 잡았다면, 좀 더 구체적인 자동차의 모습을 만들어나가는 단계가 바로 아이디어 스케치라고 할 수 있다. 따라서 '아이디어 스케치'라는 표현과 함께 '아이디어 구체화 작업'이라고 불러도 좋을 것이다.

이 단계에서는 차체의 형태나 주요 부품의 구조 및 형태를 상당 수준으로 구체화하는 조형 작업을 진행하게 된다. 그러나 이 역시 디자인 작업의 초기 단계에 속하므로 생산 가능성이나 구조를 동시에 검토하면서도 새로운 조형 아이디어와 비례, 전면 및 측면의 인상을 발견하기 위한 작업을 진행해야 한다.

아이디어 스케치 단계에서는 전체 이미지를 어떤 방향으로 이끌어 나갈 것인가를 주로 검토한다. 따라서 약간의 과장법이나 왜곡을 사용하기도 한다. 그 대표적 대상이 바로 바퀴의 크기이다. 대체로 아이디어 스케치 단계에서는 차체 이미지를 건장하게 보이도록 하기 위해 실제 자동차 바퀴보다 훨씬 크게 그린다. 따라서 실제 자동차에서는 타이어와 휠의 이미지가 규격에 맞춰 훨씬 왜소해지기도 한다. 최근 전반적으로 휠이 커지는 추세이기 때문에 실제 소형 승용차에서 15인치 휠을 사용하는 것도 일반적이게 되었지만, 아이디어 스케치 단계에서는 거의 20인치에 이를 정도로 과장해 그리기도 한다.

3.1
아이디어 스케치

3.2
아이디어 스케치는 사실적인 묘사보다 전체적인 이미지 표현에 중점을 두고 세부 구조의 특징 등을 볼 수 있도록 그린다.

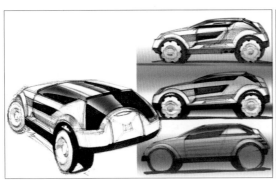

3.1

3.2

3.3

3.4

3.3
아이디어 스케치
디자이너: 부승철

3.4
아이디어 스케치
디자이너: 김진성

비례 관찰법

자동차의 이미지는 다양한 부품의 형상이 상호 결합되어 만들어진다. 그렇기 때문에 자동차 이미지는 기본적인 조형 성향이 기하학 형태인지 유기체 형태인지에 따라 결정되는 것 같지만, 실제로는 각 부분이 어떤 비례를 가지느냐에 따라 역동적 이미지로 표현되거나 실용적 이미지로 표현된다. 따라서 아이디어 스케치 과정에서는 자신이 그리는 자동차 비례를 어떤 방향으로 이끌어나갈 것인지를 판단하는 도구로서 자동차 바퀴의 크기를 기준으로 한 비례 관찰법이 효과적일 수 있다.

3.5

3.5
차체 길이 4,834밀리미터, 높이 1,136밀리미터, 후륜구동 방식의 고성능 쿠페 비례는 극히 낮다.

3.6

3.6
차체 길이 4,990밀리미터, 높이 1,480밀리미터, 후륜구동 방식의 대형 승용차 비례는 다른 세단보다 상대적으로 낮다.

3.7
차체 길이 4,140밀리미터, 높이 1,315밀리미터, 후륜구동 방식의 2인승 컨버터블 승용차 비례는 매우 낮다.

3.7

디자이너는 스케치를 하면서 자신의 스케치에서 나타나는 차체의 비례를 바퀴 크기의 원을 이용해 비교할 수 있다. 자동차는 유형에 따라 전체 높이가 다른 만큼 차체 비례도 다르다. 스포츠카의 높이는 바퀴 두 개보다 낮지만, 공간을 중시하는 자동차의 높이는 바퀴 두 개와 같거나 더 높다. 한편 승용차의 휠베이스는 대체로 바퀴 3-3.5개 정도인데, 같은 방법으로 앞뒤의 오버행도 비교해볼 수 있다. 이로써 차체의 비례가 어떤 성향을 가지고 있는지 판단할 수 있으며, 다른 자동차의 차체 비례와 비교할 때도 매우 손쉽게 활용할 수 있다.

3.8

3.8
차체 길이 4,920밀리미터, 높이 1,470밀리미터, 전륜구동 방식의 준대형 승용차 비례는 상대적으로 높다.

3.9

3.9
차체 길이 4,050밀리미터, 높이 1,635밀리미터, 전륜구동 방식의 소형 MPV 비례는 상당히 높다.

3.10
차체 길이 3,825밀리미터, 높이 1,495밀리미터, 전륜구동 방식의 소형 승용차 비례는 상대적으로 높다.

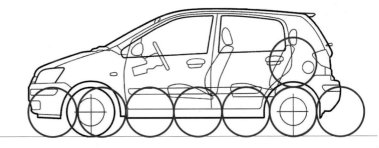

3.10

바텀업 스케치와
면 분할 스케치

디자이너가 비례 관찰법을 바탕으로 정확한 차체 비례를 스케치할 때는, 자동차가 서 있는 지면에서 시작해 휠베이스와 바퀴 위치를 정한 뒤 바퀴를 쌓아 올린 높이로 차체 비례를 가늠하면서 점차 전체 형태를 만들어나가는 것이 좋다. 이처럼 지면에서 시작해 차체의 지붕까지 형태를 정해 올라가는 스케치 방법을 이른바 바텀업bottom-up 이라고 한다.

① 자동차가 서 있는 지면과 약 일곱 개의 원을 그린다. 대체적으로 승용차의 길이는 바퀴 일곱 개 정도의 길이와 같고, 높이는 두 개 정도의 높이와 같다.

② 앞바퀴나 뒷바퀴를 기준점으로 자동차의 크기에 맞는 휠베이스를 설정한 뒤 차체의 플로어 선을 긋고 아래쪽에서 위쪽으로 올라가면서 로커 패널 라인rocker panel line, 웨이스트 라인waist line, 벨트 라인belt line, 지붕 윤곽선을 설정한다.

실제 스케치를 할 때 종이 위에 원을 여러 개 그려서 스케치할 수도 있으나 눈짐작으로 비례를 살펴보면서 스케치하는 것이 가장 이상적이다. 경험이 쌓여서 전체 비례를 한눈에 잡을 수 있을 정도로 숙달되면 굳이 이 방법을 쓰지 않기도 한다. 그 정도로 비례를 잡는 것에 익숙해진다면 형태에 대한 통찰력이 상당한 수준에 이른 것이라고 할 수 있다. 많은 연습으로 형태와 비례에 대한 통찰력을 길러야 한다.

③ 휠 아치와 그린하우스의 크기를 정하고 톤을 넣은 뒤 차체의 다른 부분과 비교하면서 점차 헤드램프와 테일램프 등 세부 형태로 좁혀나가며 표현한다.

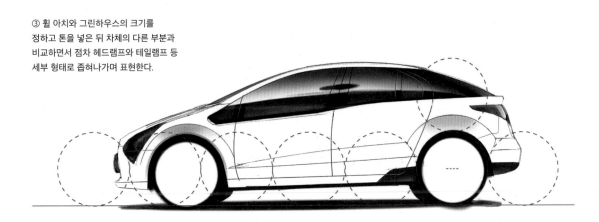

④ 차체의 색과 반사를 표현한 뒤 도어 분할선을 정하고 분할선에 따라 모서리의 하이라이트도 표현한다.

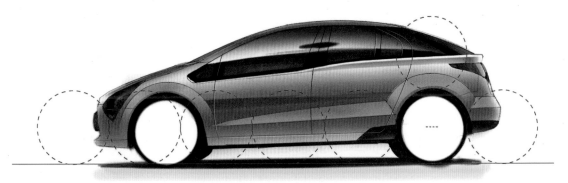

차체의 모든 부분이 서로 연결되어 있듯이 전체를 지나가는 긴 선을 지면에서 구획해 올라가는 방식이 효과적이다. 이것은 마치 두부나 치즈를 네 조각으로 균일하게 잘라야 할 때 한 조각씩 자르면 마지막 조각이 다른 조각보다 크거나 작아질 수 있지만, 이등분으로 두 번 자르면 균일하게 네 조각을 만들 수 있는 것과 같은 이치이다. 이러한 개념으로 지면에서 수평으로 잘라 올라간다고 생각하면 좀 더 정확하게 차체의 형태를 설정할 수 있다.

3.11

3.11
면 분할 스케치

3.12
먼저 큰 면을 나눈 뒤 작은 면을 나누면
효율적일 뿐 아니라 정확한 비례를
얻을 수 있다. 마찬가지로 자동차를
스케치할 때도 큰 면에서 작은 면으로
나누면 정확한 비례를 얻을 수 있다.

3.12

패키지 레이아웃 검토

아이디어 스케치 단계에서는 주로 조형적 참신성에 중점을 두고 디자인을 진행하므로 현실화하기 위해서는 다양한 조건을 고려하는 과정이 동반되어야 한다. 현실에 맞는 설계 조건을 어느 정도 만족시키는 아이디어를 최종 렌더링으로 정할 수 있기 때문이다. 이 작업은 보통 패키지 레이아웃 검토를 통해 이루어진다. 그러나 모든 레이아웃을 만족시키는 방향으로 디자인을 정리하다 보면 초기의 참신성은 사라질지도 모른다. 기술적 조건을 고려하되 아이디어의 참신성을 유지하는 방향으로 레이아웃을 검토하는 관점이 디자이너에게 필요하다.

따라서 레이아웃은 모빌리티/자동차 설계의 시작이기도 하지만 자동차 디자인의 시작이기도 하다. 앞에서도 언급했듯이 레이아웃이 먼저인가 새로운 형태가 먼저인가 하는 문제는 닭과 달걀의 관계와도 같다. 그러나 디자이너가 자동차 레이아웃이 어떤 요소로 구성되어 있는지를 알고, 그것을 바탕으로 새로운 비례의 레이아웃을 제안하는 것이 창의적 디자인의 출발점이 되는 것은 분명하다. 여기에서는 자동차 디자인 과정의 초기 단계로서, 자동차 구성 요소를 배열하는 개념으로 패키지 레이아웃을 고려하며 디자인을 구체화하는 방법을 살펴보자.

패키지 레이아웃의 주요 요소는 아래 여덟 가지로 구분해 살펴볼 수 있다. 동시에 이들은 패키지 레이아웃의 검토 순서이기도 하다.

패키지 레이아웃의
구성 요소

주요 항목	주요 내용
차체 구성	엔진공간, 실내 공간, 화물공간의 배분
운전 자세	운전자의 자세와 조작장치의 공간 구성
동승자 위치	1인승 이상인 경우 동승자의 위치와 자세
엔진, 구동장치	동력 유형에 따른 엔진과 부수적 장치 구성
실내 수납공간	화물 또는 소지품 등의 적재 및 수납공간 설정
휠베이스	동력 바퀴와 차체 공간의 관계를 고려한 치수 설정
휠트레드	차체의 폭과 높이 등을 고려한 치수 설정
차체 단면 형상	실내 공간의 폭과 측면 유리창 곡률 설정

3.13

3.13
아이디어 스케치
측면 뷰를 통해 전체적인
디자인 이미지와 차체 비례 검토

3.14
패키지 레이아웃
엔진과 구동장치, 카울 패널,
앞뒤 승객공간 확인

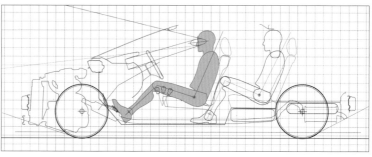

3.14

3.15
아이디어 스케치와 패키지 레이아웃
스케치에 패키지 레이아웃을 적용해
디자인을 구체화할 수 있다.

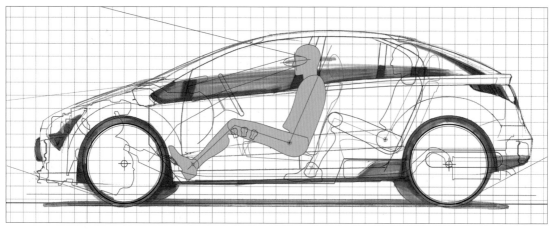

3.15

패키지 레이아웃의 그리드와 기준점

자동차는 대부분 복잡한 다중 곡면의 3차원 입체 형태로 이루어져 있으므로 수치로 나타낼 때 적지 않은 어려움이 따른다. 따라서 차체를 3차원 입체 형태로 나타내거나 분석할 때는 기준이 되는 축軸을 중심으로 살펴보는 것이 좋다.

일반적으로 3차원 입체 형태가 그렇듯이 자동차는 X, Y, Z축을 가진다. 대체로 X축은 차체의 폭 방향을 나타내고, Y축은 길이 방향, Z축은 높이 방향을 나타낸다. 세 축은 기준점을 중심으로 왼쪽이나 위쪽으로 가면 +의 방향, 오른쪽이나 아래쪽으로 가면 −의 방향이 된다. 패키지 레이아웃을 작성할 때는 각 축을 기준으로 50밀리미터 또는 100밀리미터 간격으로 기준선을 긋는데, 이 선을 그리드grid라고 한다.

그리드를 사용하는 이유는 차체의 형상을 좌표로 나타내기 위함이다. 차체가 면으로 이루어져 있다는 사실을 바탕으로 각 면의 곡률을 X, Y, Z의 좌표값으로 나타낼 수 있다. 이때 그리드를 구성하는 선은 각 방향마다 다른 명칭으로 불린다. 차체 폭 방향의 수직 그리드는 BL buttock line, 차체 길이 방향의 수직 그리드는 TL transverse line, 차체 높이 방향의 수평 그리드는 WL water line이라 한다.

3.16
폭, 길이, 높이의 기준점을 바탕으로 각각 X, Y, Z축을 만들 수 있다.

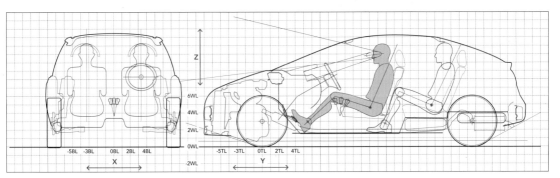

3.16

그리드에서 차체의 크기를 분석하기 위해서는 기준점이 있어야 한다. 모든 물품의 형상에는 절대치수가 존재한다. 그러나 한 개 이상의 부품이 결합되어 더 큰 단위체를 만들 때는 각 부품 간의 관계나 상대 거리 등에 따른 치수 관계도 알아야 한다. 그러므로 다수의 부품 사이의 관계나 치수를 파악해야 할 경우 공통의 기준점을 먼저 설정한다. 그 기준점으로부터 상대적 치수를 통한 부품 사이의 관계와 치수 등을 알 수 있다.

기준점은 상대적인 치수가 변하더라도 변하지 않는 부품이나 구조요소로 설정한다. 대체로 차체 측면에서 길이 방향의 기준점은 앞바퀴의 중심점을 지나는 수직선으로 설정한다. 한편 차체 높이 방향의 기준점은 자동차의 바퀴가 닿는 지면으로 설정한다. 차체의 폭 방향의 기준점은 자동차 앞면의 중심점으로 설정한다. 각각 0으로 설정된 점 0TL, 0WL, 0BL이 기준점이 된다.

3.17
기준점

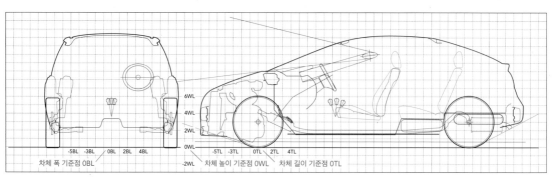

3.17

승차자 위치 설정

승차 인원이 1인 이상인 자동차는 운전석의 위치와 자세를 먼저 설정한 뒤 동승석의 위치와 자세도 설정한다. 1열에 좌석이 병렬로 설치되는 경우에는 운전석과 동승석의 조건이 거의 동일하지만, 전후로 나뉘어 분포될 경우에는 동승석의 공간 비중이 운전석보다 작아져 인체 기준 모형을 SAE 50퍼센타일 남성 기준보다 더 작은 모형으로 설정하는 것이 일반적이다. 한편 차체가 큰 고급 승용차나 뒷좌석 중심의 중형 이상 세단형 승용차는 뒷좌석의 인체 기준 모형을 앞좌석과 동일한 SAE 95퍼센타일 남성 기준으로 설정한다. 그러나 휠베이스에 따라 뒷좌석 탑승자의 다리공간leg room은 제약을 받기도 한다.

앞좌석에서 운전자와 동승자의 폭 방향 위치는 원칙적으로 차체 중심을 기준으로 대칭을 이루는 좌우 지점에서 설정되지만, 차체 폭을 1,500밀리미터 이하로 규제받는 경승용차에서는 운전자의 적정 운전 조작을 위한 폭 방향 공간 확보를 위해 앞좌석 동승자의 폭 방향 위치가 운전자보다 다소 좁게 비대칭적으로 설정되기도 한다.

3.18
차체의 폭이 좁을 때는 운전석 공간 확보가 우선시된다.

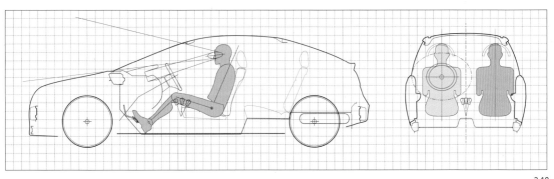

3.18

구동장치 설정

변속기의 탑재 위치나 구동 방식 등은 외형으로 드러나지는 않지만 차체 비례에 미치는 영향이 매우 크다. 그러므로 레이아웃의 설정에서 엔진과 구동장치의 유형은 차량의 조형 성향을 결정하는 중요한 요소라고 할 수 있다. 특히 내연기관을 사용하는 자동차는 엔진이 가로로 놓이는 전륜구동 방식과 세로로 놓이는 후륜구동 방식에 따라 차체 비례가 달라지므로 자동차 디자인에 착수하기 전에 동력의 종류와 구조적 특징을 숙지해야 한다.

한편 최근에는 전기동력을 채택하면서 발생하는 변화도 크다. 동력원으로서의 전동기는 내연기관보다 부피가 작고 설치 방법 등에서 다양하게 발전할 가능성을 가지고 있다. 그러나 전원 공급을 위한 배터리의 부피와 무게가 커서 레이아웃 작성에서 변수로 작용하기도 한다.

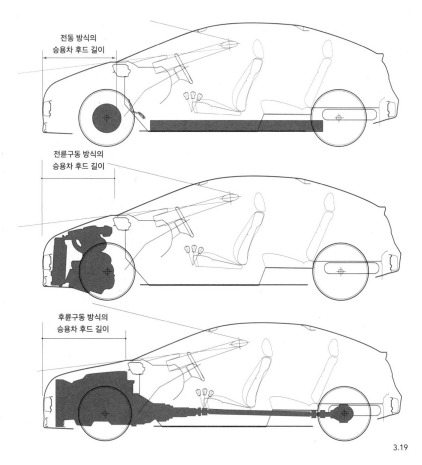

3.19
전륜구동방식과 후륜구동방식
그리고 전기동력 방식의 차이

3.19

수납공간 설정

자동차의 가장 기본적인 기능은 달리고, 돌고, 멈추는 것이다. 이 세 가지 기능 가운데 하나라도 제대로 작동하지 않으면 본연의 기능을 다하지 못함은 물론이고 이용자의 생명까지도 위험에 빠트린다. 그러나 자동차의 기본 기능 외에 공간을 실용적으로 활용할 수도 있다면 그 또한 좋은 자동차의 조건이 될 것이다.

자동차의 실내는 공간으로 시작해서 공간으로 끝난다고 할 수 있을 만큼 활용 가능한 공간의 설정이 중요하다. 실내 공간에서 가장 중요하고 용적이 큰 곳은 트렁크이다. 그 밖에 인스트루먼트 패널에서 동승석 쪽에 설치되는 글러브 박스glove box 같은 서랍식 공간, 운전석이나 동승석 아래쪽에 마련되는 구두 및 운동화를 보관할 수 있는 공간 등이 있다. 한편 도어 트림 패널에 설치된 도어 포켓door pocket 등에도 수납공간을 설정할 수 있으며, 실내 중앙의 센터 콘솔center console과 같은 소형 물품을 보관할 수 있는 수납공간 설정도 필요하다.

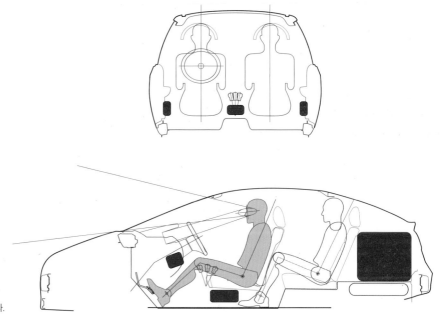

3.20
차체 내부의 다양한 수납공간
도어 포켓과 센터 콘솔은
부피가 크지 않지만 활용도가 높다.

3.20

휠베이스 설정

구동 방식과 승차 인원에 적합한 공간 설정이 완료되면 차체 비례는 거의 완성 단계에 이르지만 동일한 구조적 조건에서도 휠베이스는 다르게 설정되기도 한다. 과거에는 휠베이스의 중요성을 크게 인식하지 않았다. 자동차의 크기는 주로 전체 길이에서 결정되기 때문이다. 그러나 최근에는 거주성의 개념이 중요하게 다뤄지면서 실질적인 실내 공간의 크기를 좌우하는 휠베이스의 중요성이 높아졌다. 또한 그림 3.21처럼 각 바퀴의 중심점으로 만들어지는 가상의 사각형 면적과 차체의 평면적 차이가 적을수록, 즉 휠베이스가 길수록 차량의 운동 성능이 안정적이라는 사실이 검증된 만큼 휠베이스의 중요성은 공간적으로나 물리적으로나 주목해야 한다.

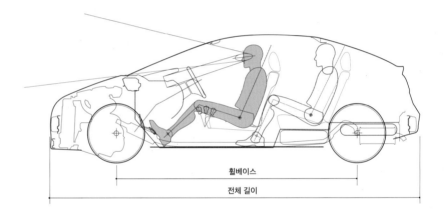

휠베이스

전체 길이

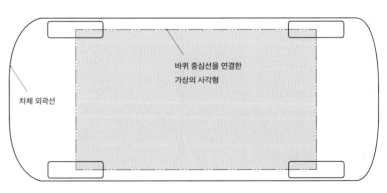

바퀴 중심선을 연결한
가상의 사각형

차체 외곽선

3.21
휠베이스가 만드는 가상 면적과
차체 면적의 차이가 적을수록
안정적이다.

3.21

휠트레드 설정

휠베이스와 마찬가지로, 과거에는 차체 폭이 자동차의 크기를 판단하는 기준이었기 때문에 바퀴가 좌우로 접지하고 있는 폭, 즉 휠트레드를 중요하게 생각하지 않았다. 바퀴와 차체의 조화도 고려하지 않았을 만큼 바퀴는 차대에 속한 부품으로만 다뤄졌다. 휠트레드는 바꾸지 않은 채 차체 폭만 바꿔 자동차의 크기를 늘리는 사례도 많았다. 그러나 오늘날에는 바퀴와 차체의 관계가 거주성 측면에서 매우 중요한 역할을 하고 있으며, 차체와 일체감을 이루는 위치 설정을 통해 차체의 공기저항계수를 낮출 수도 있다. 이에 따라 휠트레드는 앞서 살펴본 휠베이스의 접지율과 동일하게 차체의 안정성을 높이고 공기저항계수를 감소시키는 요소인 것은 물론이고, 차체의 시각적 자세를 안정적으로 만들어주는 디자인 요소로도 다뤄진다.

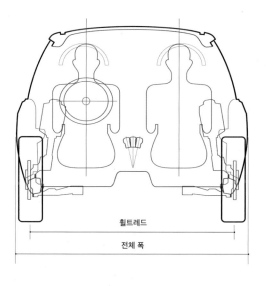

3.22
차체 폭과 휠트레드의 차이가
적은 것이 바람직하다.

휠트레드

전체 폭

3.22

차체 단면 형상과
유리창 곡률

패키지 레이아웃의 측면 뷰 작업은 자동차의 성격과 기능을 결정한다. 그러나 차체 횡단면의 주요 치수는 폭 방향의 실내 공간을 결정하므로 탑승 시의 쾌적성과 공간의 용적을 좌우한다. 특히 차체가 위로 갈수록 좁아지는 형상, 즉 텀블 홈tumble home은 차량의 무게중심을 낮추는 역할을 할 뿐 아니라 차량 자세와 이미지를 결정하거나 측면 풍側面風의 영향을 줄여 공기역학적 성능 개선과 주행 성능 향상에도 영향을 준다.

텀블 홈에 직접적인 영향을 주는 요소는 측면 유리창의 곡률이다. 측면 유리는 상하로 개폐되는 구조를 가지므로 가장 위쪽으로 닫히고 가장 아래쪽으로 열리는 구간의 확보가 중요하다. 한편 도어 내부에는 측면충돌로부터 승객을 보호하기 위한 임팩트 빔impact beam과 유리 상하 작동을 위한 장치, 스피커 등 다양한 구조물이 설치되므로 각각의 관계도 고려해야 한다. 최근 측면 유리창의 곡률은 반경 1,300밀리미터 내외가 일반적이다. 그러나 차체의 비례에 따라 크거나 작게 설정되기도 한다. 이러한 곡률이 만드는 형태는 대체로 원통형cylinder의 측면 유리창 곡면을 보여준다. 그러나 전후 두 개의 출입문이 있는 세

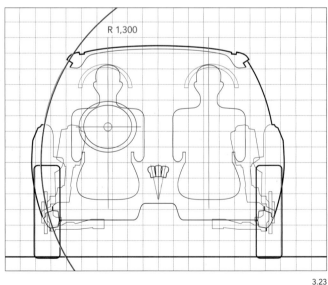

3.23
차체 단면 형상에서 측면 유리창의
곡률을 설정하는 것도 중요하다.

3.23

3.24

단이나 해치백 승용차 등 1열 이상의 좌석을 가진 유선형 차체에서는
원통 형태의 측면 유리창 곡면이 어울리기 어렵다.

이 같은 이유로 1970년대까지는 측면 유리창의 곡면 형태가 단순한
원통형인 것이 주로 사용되었으나, 1980년대에는 차체 형태의 유선형
에 따라 원추형cone의 곡면이 사용되었고, 1990년대부터는 볼록한 배
럴barrel 형태가 사용되고 있다. 배럴 형태의 측면 유리창 곡면은 유선
형 차체의 형상과 조화를 이루는 데 매우 유리하다.

3.24
원통형 유리창 곡면(왼쪽)
원추형 유리창 곡면(가운데)
배럴형 유리창 곡면(오른쪽)

3.25
크라이슬러 PT 크루저
Chrysler PT Cruiser, 2001
배럴형 측면 유리창 곡면을 가진 자동차

3.25

렌더링

이미지 스케치와 아이디어 스케치는 디자이너가 새로운 아이디어를 찾는 도구로 활용된다는 공통점이 있다. 그러므로 거의 대부분 프리 핸드 스케치free hand sketch 기법을 활용해 자유롭게 그림 그리는 방법을 사용한다. 그렇지만 아이디어가 정리되고 패키지 레이아웃을 통해 치수 조건이 어느 정도 반영된 상태에서 렌더링을 작성할 때는 좀 더 정돈된 선을 이용해 그림을 그려야 한다.

렌더링 단계에서는 다양한 종류의 보조 도구를 사용한다. 자동차를 비롯한 이동수단이 유선형을 취하는 이유는 공기나 물과 같은 유체流 體로부터의 저항 감소를 통해 기능의 효율을 높이기 위함이기도 하지만, 역동적인 움직임을 암시하는 추상성을 가진 조형을 표현하기 위함이기도 하다. 이와 같은 특징을 좀 더 유연하고 정제된 곡선으로 완성하기 위해 사용하는 도구가 바로 쉽 커브ship curves라고 하는 곡선형 자이다. 쉽 커브는 코펜하겐 쉽 커브copenhagen ship's curves라고도 불리는데, 문자 그대로 선박의 선체 형태를 만들 때 사용되던 비교적 긴 곡선으로 이루어져 있다. 쉽 커브는 프렌치 커브french curves나 운형자라고도 불리는 곡선자와 비슷하지만, 비교적 짧은 곡선으로 구성된 프렌치 커브는 자동차 스케치나 렌더링에 활용하기에 한계가 있다.

3.26
2D 렌더링

3.26

3.27

3.28

3.27
프렌치 커브
프렌치 커브는 다양한 형태와 구조의
유연한 곡선을 가지고 있다. 쉽 커브는
프렌치 커브보다 상대적으로 긴 곡선으로
구성되어 있다.

3.28
길이가 긴 선형을 위한 쉽 커브

3.29
유선형을 위한 쉽 커브

3.29

측면 뷰 렌더링

자동차의 대표 이미지를 나타내는 측면 뷰 렌더링을 반사 효과를 활용해 작성하면 디자인 대상의 특징을 정확하고 극적으로 전달할 수 있다. 여기에서는 손으로 그린 밑그림을 바탕으로 포토샵을 활용해 렌더링하는 작업 과정을 제시한다.

① 밑그림을 준비한다.

② 포토샵의 패스 기능으로 크롬 몰드를 마스킹하고 차체 색을 칠한다.

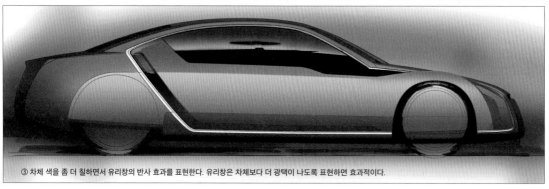

③ 차체 색을 좀 더 칠하면서 유리창의 반사 효과를 표현한다. 유리창은 차체보다 더 광택이 나도록 표현하면 효과적이다.

포토샵의 패스path 기능을 활용해 마스킹 작업으로 배경을 칠한 뒤, 최종 단계에서 알맞은 밝기의 렌즈 플레어lens flare 기능으로 측면 유리창 하이라이트와 도어 커티지 램프door courtesy lamp가 켜져 있는 모습을 표현했다.

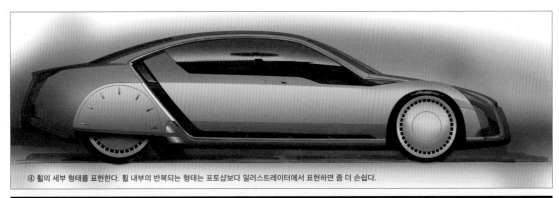

④ 휠의 세부 형태를 표현한다. 휠 내부의 반복되는 형태는 포토샵보다 일러스트레이터에서 표현하면 좀 더 손쉽다.

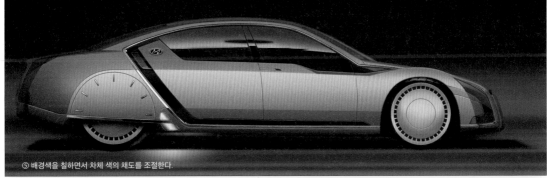

⑤ 배경색을 칠하면서 차체 색의 채도를 조절한다.

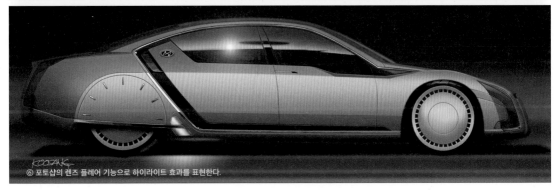

⑥ 포토샵의 렌즈 플레어 기능으로 하이라이트 효과를 표현한다.

전측면 투시 뷰 렌더링

전측면 투시 뷰는 화면에서 차체 앞면과 옆면이 각각 4분의 1에서 4분의 3 정도로 나뉘어 보이는 뷰를 의미한다. 자동차를 볼 때 가장 많이 보게 되는 투시 각도이므로 전체적인 이미지를 한눈에 알 수 있도록 묘사할 수 있는 장점이 있다. 그러나 투시를 통한 왜곡이나 과장이 불가피하므로 비례를 정확히 보기 어렵다는 단점도 있다.

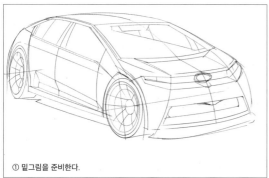

① 밑그림을 준비한다.

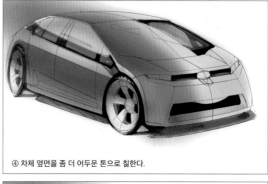

④ 차체 옆면을 좀 더 어두운 톤으로 칠한다.

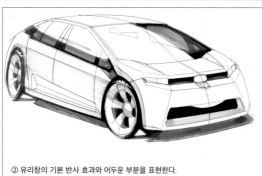

② 유리창의 기본 반사 효과와 어두운 부분을 표현한다.

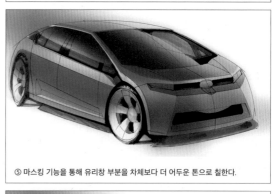

⑤ 마스킹 기능을 통해 유리창 부분을 차체보다 더 어두운 톤으로 칠한다.

③ 차체의 기본 톤을 표현하고 반사광 부분은 좀 더 밝은색으로 표현한다.

⑥ 휠의 안쪽에 톤을 넣고 바닥에 잔디를 연상시키는 연두색을 칠한다.

⑦ 헤드램프 등 세부에 톤을 넣는다.

⑨ 차체 아래쪽의 그림자를 표현한다.

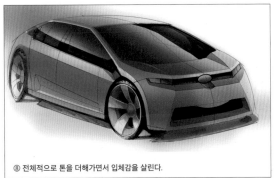

⑧ 전체적으로 톤을 더해가면서 입체감을 살린다.

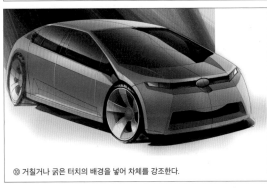

⑩ 거칠거나 굵은 터치의 배경을 넣어 차체를 강조한다.

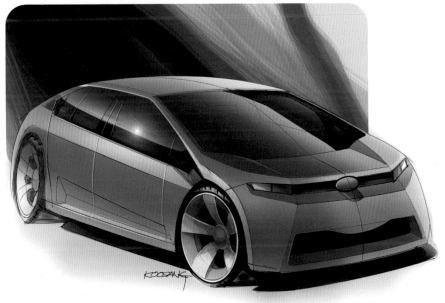

⑪ 렌즈 플레어 기능으로 하이라이트를 준다.

후측면 투시 뷰 렌더링

후측면 투시 뷰는 기본적으로 전측면 투시 뷰와 같이 차체의 옆면과 후면이 4분의 1에서 4분의 3 정도 나뉘어 보이는 뷰이다. 따라서 화면의 구도는 전측면 투시 뷰와 다르지 않다. 전측면 투시 뷰는 모빌리티/자동차의 앞면을 강조해 보여주는 효과가 있지만, 후측면 투시 뷰는 차체 후면을 강조하기보다 객관적으로 바라보는 느낌이 강하다.

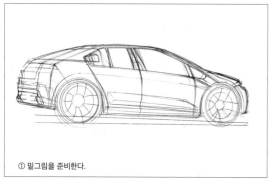

① 밑그림을 준비한다.

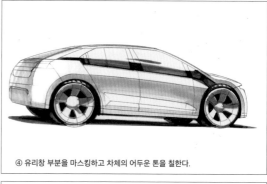

④ 유리창 부분을 마스킹하고 차체의 어두운 톤을 칠한다.

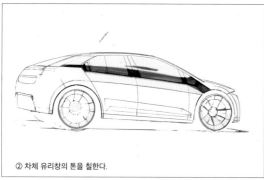

② 차체 유리창의 톤을 칠한다.

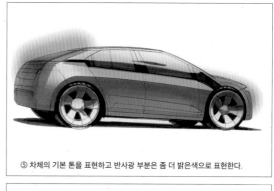

⑤ 차체의 기본 톤을 표현하고 반사광 부분은 좀 더 밝은색으로 표현한다.

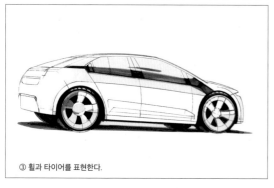

③ 휠과 타이어를 표현한다.

⑥ 차체를 마스킹하고 유리창을 차체보다 어두운 톤으로 칠한다.

⑦ 바닥에 잔디 느낌의 연두색을 칠하고 차체에 반사광을 넣는다.

⑨ 배경색을 차체 색과 보색으로 차체의 방향을 고려하며 칠한다.

⑧ 테일램프를 비롯한 세부를 표현한다.

⑩ 거칠거나 굵은 터치의 배경을 더 넣어 차체의 존재감을 강조한다.

⑪ 렌즈 플레어 기능으로 하이라이트를 준다.

형태 주파수와 디자인 감성

파형(wave) 헤르츠 영역(band)

0
3 }
4 θ파 서파
7 (slow)
8 α파
13
14 β파 속파
 (fast)

◄─── 1초 ───►

주파수의 크기와 개념

일반적으로 주파수는 빛이나 전파의 진동수를 나타내거나 측정하는 단위이다. 1초 동안의 진동수를 의미하는 헤르츠Hz를 기준으로 저주파와 고주파 등으로 구분한다. 빛은 진동수가 높아질수록 백색에 가깝고, 소리 역시 진동수가 높아질수록 고음이 된다. 그리고 일반적으로 주파수가 낮은 저음은 힘이 있으며, 주파수가 높은 고음은 세련된 느낌을 갖는다.

소리의 진동수에 따른 감성 변화를 형태에도 동일하게 응용할 수 있다. 비례와 여백 처리 등에 주파수 개념을 응용해 힘 있고 무거운 느낌이나 세련되고 정교한 느낌 등으로 디자이너의 의도에 따라 형태 주파수 이론을 통해 제시할 수 있다. 일반적으로 높은 주파수의 소리는 고음이고, 낮은 주파수의 소리는 저음이다. 고음은 마치 곤충이 날개를 떨 때 나는 소리와 같이 매우 짧은 파장으로 이루어진 높은 음색이다.

따라서 소리 자체는 크지 않지만 대체로 날카롭거나 세련된 감성을 주는 것이 보통이다.

1분에 2만 번 회전하는 터빈엔진 소리는 1,500번 회전하는 디젤엔진 소리보다 훨씬 가늘고 높다. 같은 시간에 훨씬 많이 진동하기 때문이다. 진동수를 그림으로 만들면 촘촘한 간격의 막대 그림과 비슷해질 것이다. 고주파, 즉 같은 시간에 더 많이 진동하면 실제로 더 정교한 소리를 낼 뿐 아니라 가는 막대가 여러 개 그려진 그림에 비유될 수 있다. 반대로 저주파는 상대적으로 굵은 막대가 적게 그려진 그림에 비유될 수 있다. 막대의 굵기가 굵어질수록 힘 있는 이미지를 보여주고 가늘어질수록 정교한 이미지를 보인다.

이 원리는 건축물에서도 살펴볼 수 있다. 밀라노에 있는 두오모Duomo 대성당은 1386년부터 공사를 시작해 1965년에 완성되었는데, 고딕양식의 정수로

눈으로 볼 수 있는 빛(가시광선)

gamma rays	x-rays	UV		IR	radar	FM	TV	short wave	AM

10^{-5} 10^{-3} 10^{-1} 10 10^3 10^5 10^7 10^9 10^{11} 10^{13} 10^{15}(nm)

380 420 450 490 570 590 620 780(nm)

빛의 주파수와 색

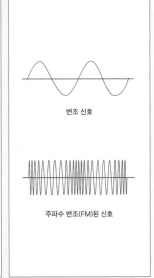

변조 신호

주파수 변조(FM)된 신호

진폭과 주파수

서 무려 2,245개의 조각과 135개의 뾰족한 탑으로 구성되어 고주파의 정교한 인상을 준다. 한편 서울 광화문 소재의 서울청사는 1970년에 건립되었으며, 지상 19층과 지하 3층의 높이 84미터 건물이다. 서울청사 건물의 전체 이미지는 밝은 회색의 벽체와 검은 띠 모양으로 만들어진 장방형 유리창으로 구성되어 있어 저주파의 힘 있는 인상을 주고 있다.

고주파의 시각화 저주파의 시각화

주파수에 따른 조형 원리는 자동차의 라디에이터 그릴에도 쓰여 자동차의 인상을 강력하거나 클래식하고 세련되게 만들 수 있다. 2008년형 닷지 '바이퍼'의 전면 라디에이터 그릴은 중앙에 자리 잡은 굵은 막대로 구성되어 있다. 세부적인 표현은 존재하지만 중앙의 굵은 막대가 전체 이미지를 주도하고 있다. 반면 2014년형 롤스로이스 '레이스Wraith'는 여러 장의 가는 리브rib로 만들어진 라디에이터 그릴이 정교

두오모 대성당과 서울청사

닷지 바이퍼 Dodge Viper, 2008

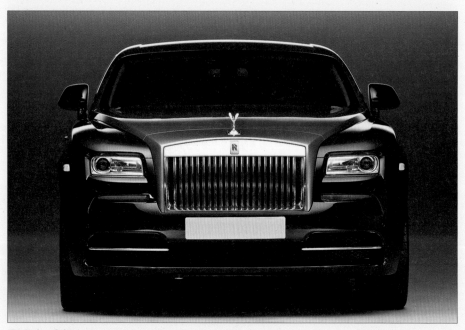

롤스로이스 레이스 Rolls Royce Wraith, 2014

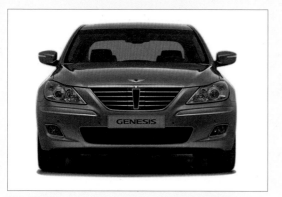

현대 제네시스　　　　　　　　　　Hyundai Genesis, 2009

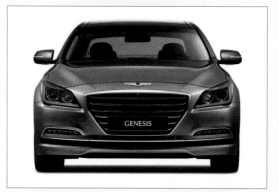

현대 제네시스　　　　　　　　　　Hyundai Genesis, 2014

하면서도 클래식한 이미지를 준다. 실제 자동차의 이미지가 단지 그릴의 개수로만 결정되는 것은 아니지만, 형태에만 국한시켜 본다면 이와 같이 비교해볼 수 있을 것이다.

이러한 조형 원리는 휠 디자인에도 적용 가능하다. 스포크spoke의 수에 따라 굵고 스포티하거나 정교하고 클래식한 이미지를 주는 다양한 사례를 확인할 수 있다. 그러므로 형태의 비례와 여백 처리에서 형태의 주파수를 통해 조형 감성의 안배에 좀 더 체계적으로 접근할 수 있는 등 활용 가능성이 매우 높다.

앞으로 아날로그적 감성과 발상, 즉 정성적 발상에 바탕을 두고 있던 전통적 조형 기법인 자동차를 비롯한 모든 제품 분야에서 디지털기술이 절대적 비중을 가지게 될 것이다. 이때 형태의 주파수는 감성 디자인의 정량적 발상으로의 전환에 응용할 수 있다. 또한 이것은 패러다임 변화가 예상되는 향후의 기술 발전에 대응하는 조형 방법 중 하나로 활용될 수 있을 것이다.

다양한 휠 디자인

4

차량의 내장 디자인

**자동차 디자인과
차량의 내장 디자인**

일반적인 자동차 개발 과정에서는 선행 엔지니어가 작성한 패키지 레이아웃을 기준으로 자동차 외장 디자인과 내장 디자인 작업이 거의 동시에 이뤄지지만 내장 디자인의 작업 시작 시점이 약간 늦기도 한다. 외장 디자인과 내장 디자인의 일체감과 통일성은 전체 완성도를 갖추는 데 중요하기 때문에 외장 디자인의 주제theme가 결정된 뒤에 내장 디자인을 맡은 디자이너가 그 흐름에 맞는 조형 요소로 내장 디자인을 시작한다. 물론 이러한 시차는 각 프로젝트의 조건이나 제조사의 개발 방법 등에 따라 다를 수 있다.

대체로 내장 디자인 작업 기간은 2-3개월로 잡는데, 내장 디자인 역시 자동차의 콘셉트에 따라 초기 디자인 작업을 진행한다. 대체로 자동차 외장 디자인이 눈에 보이는 시각적 특성을 강하게 띠고 있다면, 자동차 내장 디자인은 시각적 특성도 중요하지만 운전자나 승객과 자동차의 실질적인 접촉이 이루어지는 곳이므로 인터페이스interface, 즉 사람과 자동차를 연결하는 매개체의 개념을 가장 중요하게 다룬다. 따라서 자동차 내장 디자인은 스타일에 따른 감성적 특징을 앞세우기보다 기능적 합리성 바탕에 심미성을 더해 작업한다.

인스트루먼트 패널

좌석

트림류

4.1
자동차 내장 디자인의 구분

4.1

실질적인 자동차 내장 디자인의 범위는 인터페이스의 대부분이 집중되어 있는 인스트루먼트 패널과 승객의 거주를 위한 좌석, 실내 공간의 벽체와 천장 등을 구성하는 구조물로서의 트림trim 등으로 크게 나뉜다. 각 부분은 운전 조작성, 인간공학적 쾌적성, 심미적 특성 등으로 대표되는 기능적 특징을 가지고 있다. 여기에서는 기능별 대표 특징과 디자인 작업 과정에 대해 살펴보기로 한다.

내부 구조 검토

자동차 내장 디자인을 검토하는 초기 단계는 전체적인 실내 이미지 뷰 렌더링에서 시작하는데, 일반 사용자의 성향을 고려한 보편적 인터페이스 설정으로 렌더링하며 전체 이미지의 방향성을 잡는다. 렌더링은 어느 정도 디자인이 진행된 차체의 외장 디자인 이미지를 반영하거나 새로운 기획의 실내 이미지를 가장 이상적인 조건으로 만들어 보여주는 것을 전제로 작성한다. 그러므로 실내 부품의 거의 모든 세부 형상이 묘사된 사실적인 렌더링 형식으로 작성되는가 하면, 세부적인 부품 형상은 생략하고 인스트루먼트 패널과 도어 트림 패널의 전체 이미지, 좌석을 중심으로 하는 공간 이미지 등 이미지 중심으로 작성되기도 하는 등 사실상 다양한 형식으로 작업된다.

4.2
이미지 중심으로 묘사된 렌더링
세부적인 형태를 모두 표현하지
않은 대신 전체 형상을 통한 공간감을
살펴볼 수 있다.
출처: BMW AG

4.2

4.3
사실적으로 묘사된 렌더링
매우 사실적이고 정확하게 표현해
주요 부품의 모든 질감과 형태의
이미지를 거의 실제 자동차와
동일하게 살펴볼 수 있다.
출처: Hyundai Motor Company(위),
General Motors(아래)

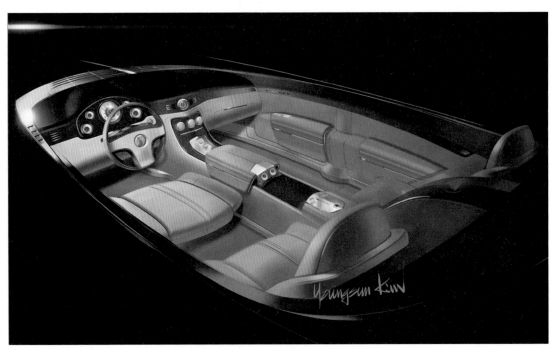

4.3

인스트루먼트 패널

실내 개별 부품 가운데 인스트루먼트 패널은 운전 조작을 통해 사람이 시각적으로나 물리적으로 자동차와 가장 가까이 접촉하는 장소이다. 다양한 계기와 조작장치가 배치되는 인스트루먼트 패널은 한정된 공간 속에서 구조와 이미지를 고려해야 하기 때문에 완전히 이상적인 형태로 디자인하는 것이 사실상 곤란하다. 그러나 편리하면서도 아름다운 인스트루먼트 패널을 디자인하려는 노력은 지속되고 있다.

자동차 인스트루먼트 패널의 기본 디자인 개념은 항공기의 조종석cockpit과 유사하게 발전되어왔는데, 자동차의 고성능화와 고속화로 계기 및 기구가 증가함에 따른 다양한 조작장치를 밀도 있게 배치하는 것이 요구되고 있다. 특히 최적의 조작 환경은 안전운전에 직결되는 물리적 조건이기 때문에 매우 중요하다. 따라서 인스트루먼트 패널에 장착되는 모든 계기 및 조작기를 운전자가 운전 중에 확인하고 조작하는 것을 고려하면 버튼 크기와 형상에 일반적인 제품 디자인의 기준을 적용할 수는 없다.

4.4
A380 여객기의
인스트루먼트 패널

4.4

(1) 인스트루먼트 패널의 리치 존

인스트루먼트 패널은 자동차 제조사에 따라 여러 형태로 디자인될 수 있지만, 보통 이미지를 설정하는 방법으로 스타일을 우선하는 경우와 기능을 우선하는 경우 등 두 가지 방법이 고려된다. 그러나 이미지 중심의 설정은 인터페이스에 따른 제한 조건이 증가할 가능성이 높기 때문에 새로운 형태를 만드는 것이 결과적으로 어려워질 수도 있어 기능 중심의 설정 작업이 우선시된다. 이때 실제 운전을 고려한 조작 우선순위에 따라 리치 존reach zone의 등급을 나누어 1순위와 2순위 구역에 조작 스위치를 배치하고, 3순위 구역에는 물리적 접촉보다 시각적 확인을 위한 계기를 배치한다.

각 구역의 분류 기준은 다음과 같다. 1순위 구역은 운전자가 자세 변동 없이 조작 가능한 최적의 구역이며, 2순위 구역은 1순위 구역과 조작 거리는 같지만 시선의 이동이 요구되는 구역이다. 그리고 3순위 구역은 조작 거리는 멀지만 시각적 확인이 가장 용이한 구역이다.

4.5
인스트루먼트 패널의 리치 존
1순위 구역: 노란색
2순위 구역: 주황색
3순위 구역: 파란색

4.5

(2) 인스트루먼트 패널의 유형

승용차의 인스트루먼트 패널에서 중심 부분은 운전자의 운전공간에 있는 계기류와 조작부가 배치된 구역이다. 인스트루먼트 패널은 계기류와 공조기구, 조작장치의 배치 방식에 따라 성격이 다양해진다. 최근에는 디지털기술이 적용된 LCD 터치 패널의 채용 등으로 스위치를 가상의 화면으로 처리하면서 점차 단순화된 디자인으로 표현되는 한편, 표면의 질감과 조명 색채에 감성적 효과를 강조하는 추세이다. 대표적인 유형을 살펴보면 다음과 같다.

클러스터 독립형 인스트루먼트 패널

계기류가 집중되어 있는 클러스터cluster가 운전석 측의 중심부에서 독립된 돌출 형태로 설정되어 있어 실내의 개방감이 좋으며 운전자의 시선을 클러스터에 집중시킬 수 있기 때문에 소형 승용차에 가장 많이 사용된다. 그러나 스위치의 적절한 배치가 어려워 부가장치가 많은 차량의 경우에는 특히 효율적인 조작공간에 모두 배치할 수 없다는 단점이 있다.

4.6
아우디 A1
Audi A1, 2010

4.6

수평형 인스트루먼트 패널

클러스터 독립형과는 반대로 인스트루먼트 패널 상부의 수평선이 클러스터 높이와 거의 동일하게 설정되어 있어 각종 계기류와 조작장치, 공조장치 등의 부착공간이 넓으며 효율적인 조작공간의 확보가 용이하다. 또한 계기판의 면적이 넓어 질감을 강조하는 디자인이 가능하지만, 시야가 다소 좁아지고 전면의 개방감이 부족해 실내 공간이 어둡기 때문에 실내의 질감을 중시하는 대형 고급 승용차에 주로 사용된다.

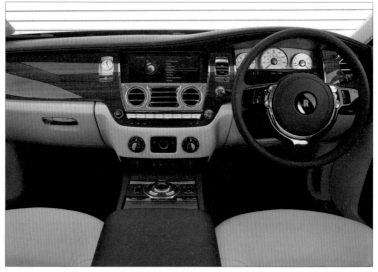

4.7

연직형 인스트루먼트 패널

운전석의 형태는 독립형 인스트루먼트 패널과 동일하나 중앙 조작반인 센터패시아center facia가 프론트 콘솔front console과 연결되어 개방감과 조작성을 만족시킨다. 최근에는 디지털기술의 발전으로 LCD 패널의 장착이 쉬워져 이 유형이 늘어나고 있다. 운전석의 개방감보다 조수석의 개방감이 좋은 편이다. 그러나 모든 조작장치와 계기가 운전자 쪽으로 집중되어 있어 좌우 균형이 다소 부족하다는 단점이 있다.

4.7
롤스로이스 고스트
Rolls Royce Ghost, 2013

대칭형 인스트루먼트 패널

센터페시아를 기준으로 좌우 대칭을 이루는 유형으로, 운전석의 기본
형태는 클러스터 독립형이다. 이 유형은 운전자와 동승자의 관계로 보
면 앞좌석 중심 자동차에서 주로 나타나지만 운전석과 조수석이 대등
한 비중을 가지는 세단형 차량에서도 나타난다. 실내의 개방감이나 조
작성은 다소 부족하나 아늑한 느낌을 주므로 앞좌석 중심의 차량에서
많이 나타나는 유형이다.

4.8
재규어 F-페이스
Jaguar F-PACE, 2015

4.9
포드 머스탱
Ford Mustang, 2015

4.9

좌석

자동차용 좌석은 자동차와 사람을 연결하는 중요한 요소이다. 특히 좌석의 신체 지지 성능은 승차자의 적정한 자세 유지와 피로 감소에서 중요한 비중을 갖는다. 사고 발생 시에도 승객의 부상을 방지해야 하는 등 단순한 의자 이상의 기능이 요구된다. 특히 후방 추돌 사고에서 목 부상을 예방할 머리 지지 역할도 점차 중요한 기능으로 떠오르고 있다. 이러한 기능적 목표에 따라 다음 주요 지지부 형태를 고려해 다양한 구조와 형태의 자동차용 좌석을 디자인한다.

(1) 좌골 서포트 hip point support

승차자의 허리를 앞뒤 방향으로 지탱하는 것을 의미한다. 좌골 서포트는 승차자의 착좌점인 히프 포인트 hip point 와 등받이 면을 결정한다. 히프 포인트가 명확하지 않아 앉는 위치가 유동적인 좌석에 앉으면 주행할 때 등이 구부러지는 자세가 되기 쉽다.

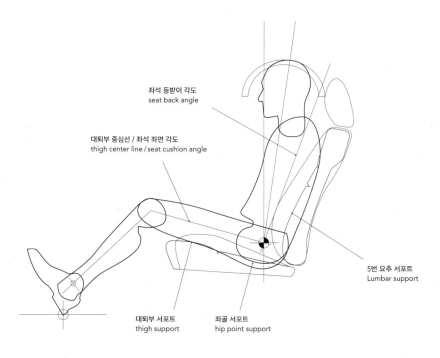

좌석 등받이 각도
seat back angle

대퇴부 중심선 / 좌석 좌면 각도
thigh center line / seat cushion angle

5번 요추 서포트
Lumbar support

대퇴부 서포트
thigh support

좌골 서포트
hip point support

4.10
좌석의 주요 신체 지지 요소

4.10

(2) 대퇴부 서포트 thigh support

운전자의 원활한 페달 조작을 위해서는 좌우 허벅지의 지지력이 균형을 이뤄야 한다. 일반적으로 좌석 좌면 seat cushion이 5-10도 내외의 각도를 가지고 있어야 앉은 자세가 안정적으로 유지된다. 좌면이 수평 각도가 되면 신체가 앞쪽으로 미끄러지면서 허리가 휜다. 그리고 승객의 다리 길이에 따라 대응할 수 있도록 좌석 길이나 높낮이를 조절할 수 있는 구조를 만들어야 한다.

(3) 5번 요추 서포트 lumbar support

5번 요추 서포트는 특히 운전자 좌석 등받이 seat back에서 가장 중요한 지지점으로, 긴 시간 앉아서 운전할 경우를 대비해 반드시 요구되는 고려 사항이다. 오랜 시간 운전하면 요추의 하중이 피로를 유발하므로 요추를 지지해 하중이 집중되지 않게 해야 한다. 한편 최근의 신기술이 적용된 좌석에서는 통풍 기능이 추가된 것도 볼 수 있는데, 이는 오랜 시간 앉아 있을 때 발생하는 땀 등으로 쾌적도가 저하되고 온도 상승이 동반되어 피로감을 가중시키는 것을 방지할 목적으로 개발되었다.

4.11
액티브 헤드레스트 active headrest
후방 추돌 시 승객의 머리를 지지해
목 부상을 예방한다.

4.12
통풍 기능을 가진 포르쉐
차량 좌석의 단면 구조

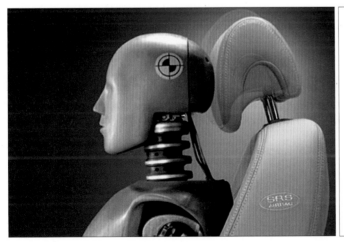

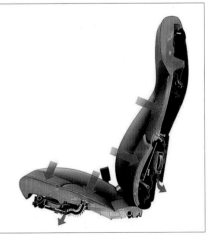

4.11

4.12

(4) 좌면의 체압 분포

좌석의 인체 지지 성능을 향상시키려면 인체와 접촉하는 좌면에 체중이 균일하게 분포될 수 있는 형상을 갖춰야 한다. 이를 위해서는 좌석 등받이의 각도와 좌석 좌면의 각도를 확보하는 동시에 좌면의 횡단면이 평면인 것이 좋다. 평면 좌면이 인체 곡선을 따른 좌면보다 오히려 체압을 균일하게 분포시킨다는 분석 결과가 나온다. 개인마다 체형이 다르기 때문에 인체 곡면을 따를 경우에는 대량생산에 적합하지 않은 경우가 생기기 때문이다.

4.13

4.14

4.15

4.13
다양한 형태와 구조의 인체 모형

4.14
인체 모형을 이용한
체압 분표 실험

4.15
좌석 등받이와 좌석 좌면의
체압 분포 비교

4.16

4.17

4.16
피아트 500
Fiat 500, 2008
패셔너블한 이미지의 앞좌석

4.17
벤츠 S클래스 마이바흐
Benz S-class Maybach, 2015
항공기 1등석과 유사한 기능의 뒷좌석

4.18
인피니티 QX60
Infiniti QX60, 2013
7인승 배열의 SUV 좌석

4.18

트림

자동차의 실내를 구성하는 부품 가운데 인스트루먼트 패널과 좌석은 운전자의 물리적 운전 조작과 밀접한 관계를 가지지만, 그 외의 트림류는 사실상 운전 조작과는 본질적인 연관이 없다. 그러나 자동차의 안락성과 실내 공간의 정서적 안정감을 높이는 심리적 효과 면에서는 트림류의 디자인이 가장 큰 역할을 한다. 또 자동차의 다양화와 브랜드별 디자인 아이덴티티, 승차감이나 상품성 향상 등의 이유에서도 트림류 디자인은 매우 중요하다.

트림trim이라는 용어에는 '장식decoration'이라는 의미도 있지만 '잘라내거나 정돈하다.' 등의 다양한 의미도 있다. 자동차에서는 대체로 실내 도어와 천장, 트렁크의 벽체, 필러 등의 구조물 표면을 덮는 부품을 의미하는 것이 보통이며, 넓게는 좌석의 표피 재질까지 포함하기도 한다. 대체로 장식적 기능이 더 많은 비중을 차지하며 자동차의 가격이나 등급에 따라 사용되는 재질이나 공법이 다양하다.

트림류의 재질로는 대량생산에서는 합성수지가 대표적이지만, 직물이나 가죽, 목재, 금속 등이 쓰이기도 한다. 최근에는 경량화와 원가 절감 등의 이유로 합성수지를 이용해 표면 질감만 목재나 금속 등의 인상이 나도록 가공하는 방법이 보편적으로 쓰이고 있다. 물론 여전히 고급 승용차에서는 천연 목재와 가죽의 사용 비중이 매우 높다. 트림류는 실내 공간에서 유리창과 차체가 만나는 벨트 라인을 기준으로 위쪽의 천장 부분과 아래쪽의 패널 부분, 그리고 화물공간 등으로 구분할 수 있다. 각 트림의 특징을 간략히 살펴보자.

4.19
트림에 쓰이는 다양한 재료들

4.19

(1) 도어 트림 패널

실내 트림 가운데 디자인 비중이 가장 높은 부분은 역시 실내의 벽체를 이루는 도어 트림 패널이다. 도어 트림 패널은 자동차 내부 이미지를 가장 크게 좌우할 뿐 아니라 승하차할 때 문을 열면 가장 먼저 시각적으로 나타나는 부분이므로 시각적 역할 비중이 높다. 인스트루먼트 패널과 좌석은 운전자와 승차자의 신체 접촉이 가장 많이 일어나는 부품인 반면, 도어 트림 패널은 문의 개폐나 버튼 조작, 팔걸이arm rest에 팔을 기대는 등의 행위에서만 접촉이 일어난다. 이 같은 특징으로 오히려 신체 접촉보다는 자동차 실내 이미지를 시각적인 방법으로 인식시키는 스타일 요소의 비중이 높은 것이다.

도어 트림 패널의 팔걸이는 운전자와 승객의 편의성에 영향을 주는 중요한 요소이므로 적절한 높이에 설치되어야 한다. 아울러 팔걸이에 있는 다양한 기능을 가진 버튼의 배치나 디자인은 시각적 품질을 좌우하기 때문에 신경 써서 디자인해야 한다. 문을 여닫는 손잡이recess handle의 위치와 형상 또한 주요 디자인 요소인데, 손잡이의 위치와 형태에 따라 승차 편의성과 쾌적성도 크게 좌우된다. 최근에는 도어 트림 패널에 무드 조명을 설치하는 등 장식성의 비중이 높아지는 경향도 눈에 띈다.

4.20
도어 트림 팔걸이의 조건 검토

4.20

4.21

4.22

4.21
롤스로이스 레이스
Rolls Royce Wraith, 2014
천연 가죽과 목재, 금속 등이 사용된
도어 트림 패널

4.22
BMW 7시리즈
BMW 7 Series, 2015
다양한 기능 버튼이 배치된
도어 트림 팔걸이

4.23
재규어 F-페이스
Jaguar F-Pace, 2015
푸른색 무드 조명이 설치된
도어 트림 패널

4.23

(2) 천장 및 필러와 트렁크 마감재

트림류에서는 도어 패널 트림이 가장 대표적이지만, 실내의 천장 마감재와 A, B, C 필러로 대표되는 각 기둥의 마감재 역시 실내 공간의 시각적 완성도를 좌우하는 중요한 부품이다. 이외에도 트렁크나 트렁크 벽면의 마감재는 차량의 실용성과 구조적 품질감을 형성한다. 이들 트림류에서는 스타일적 요소보다는 공간의 효율성이나 구조적 합리성, 재질과 색상의 적절한 선택 등이 중요한 요소로 다뤄진다. 한편 트림류의 디자인은 차체 설계가 어느 정도 진행된 뒤 자동차의 구조와 연동해 조건에 맞는 형상으로 디자인한다. 따라서 형상 검토는 스케치 단계보다는 클레이 모형 단계에서 비중을 갖고 이뤄진다.

4.24

4.25

4.24
천장과 필러 트림은 기능적
역할보다는 실내 마무리와 아늑한
감성을 형성하는 데 기여한다.

4.25
화물공간의 트림은 공간의 효율적
활용을 위한 형태와 재질을 사용하며
실용성과 합리성을 중요시한다.

차량의 내장 디자인 과정

(1) 인스트루먼트 패널 및 조작장치의 디자인 전개

자동차 내장 디자인에서 가장 대표적인 부품은 바로 인스트루먼트 패널이다. 인스트루먼트 패널은 문자 그대로 각종 계기류가 장착된 패널를 의미하지만, 대체로 운전 조작과 관련된 장치는 물론이고 에어백이나 각종 디지털장치도 설치되는 곳이다. 자동차 내부에서 기능적인 비중이 극히 높으며 인상을 크게 좌우하는 중요한 요소이다. 따라서 인스트루먼트 패널의 형상적 아이디어는 자동차의 실내 디자인 아이덴티티를 결정짓는 것과 마찬가지의 비중을 갖는다고 할 수 있다. 인스트루먼트 패널의 디자인은 운전자의 자세와 기타 조작장치의 시계 조건을 검토한 뒤 그것을 토대로 전체적인 형상에 대한 새로운 배치와 형태의 아이디어 스케치를 실시한다. 이후 다양한 피드백을 반영해 인스트루먼트 패널을 중심으로 한 각도나 뷰에서 실내 디자인의 렌더링을 작성한다.

4.26

4.27

4.26
운전자의 전방 시야 및 계기판
주시 각도를 위한 시계 검토

4.27
인스트루먼트 패널의 형상 검토를
위한 아이디어 스케치

4.28
인스트루먼트 패널을 중심으로 한
실내 디자인 렌더링

계기류 디자인

자동차용 계기류의 표시 방식은 아날로그 개념의 다이얼dial 형식이 많이 사용되고 있다. 다이얼 표시 방식에는 지침을 움직이는 가동 지침형과 지침을 고정시키고 자판을 움직이는 고정 지침형이 있으며, 각각의 특성과 목적에 따라 구분해 사용된다. 다이얼 형태는 판독 오류율이 낮고, 설치공간을 적게 차지하는 원형 계기판 때문에 많이 사용된다. 1990년대를 전후해서 디지털 표시 방식을 채택하는 사례가 나타났으나, 직관적 판단이 곤란한 이유 등으로 아날로그 표시 방식이 다시 대중화되었다. 최근에는 센서를 이용한 제한속도 단속이 증가함에 따라 다이얼 방식의 아날로그와 숫자로 표시되는 디지털 방식을 혼용하는 사례도 증가하고 있다.

4.29
디지털 방식이 결합된 아날로그
방식의 계기(위)와 디지털 표시
방식의 계기(아래)

4.29

조작장치 디자인

운전자가 주행할 때는 외부 환경 또는 도로 변화를 인지하고 그에 대응하는 판단을 한 뒤 실행한다. 이 과정에서 자동차의 움직임과 직접 관련 있는 행위가 바로 조작이다. 그러므로 최적화된 조작장치의 디자인과 설계는 차량 안전에서 가장 중요한 요소이다. 모든 조작장치는 운전자가 즉시 조작 가능한 곳에 배치되어야 하지만 현실적으로는 어려우므로 중요도에 따르거나 우선순위에 따라 배치된다. 또한 손으로 조작하는 장치의 경우 손으로 쥐었을 때의 그립감과 조작감 등은 차량의 안전 운전을 위해 필수적으로 고려하는 요소이다.

4.30
센터패시아를 비롯한 다양한 손잡이는
운전 조작의 효율성을 고려해
디자인한다.

4.31
주요 조작 버튼을 모두 스티어링 휠에
집중시킨 BMW F-1 머신
출처: BMW AG

4.30

4.31

스티어링 휠 디자인

스티어링 휠은 운전석에서 높은 시각적 비중을 가진다. 운전자에게는 가장 크게 인지되는 조형 요소이며, 인스트루먼트 패널의 형태와 함께 실내의 디자인 이미지를 좌우하기 때문이다. 이처럼 중요성을 가지는 스티어링 휠의 디자인은 에어백 장착 등으로 디자인적 제약 조건은 많으나, 그 범위 내에서 다양한 형태와 소재를 적용해 완성도 높은 이미지를 제공하는 역할을 한다.

① 좌우 대칭의 형태이므로 절반의 밑그림을 준비한다.

④ 금속으로 만들어진 부분의 질감을 표현한다.

② 스캔한 뒤 포토샵의 복사 기능으로 좌우를 완성한다.

⑤ 우드그레인woodgrain이 들어간 부분에 나뭇결 이미지를 합성한다.

③ 검은색 가죽으로 감싸진 부분의 질감을 표현한다.

⑥ 에어백 커버의 우레탄 패드를 표현한다.

⑦ 카본 섬유의 질감을 넣어 버튼 패널 이미지를
표현한다.

⑨ 배경을 넣어 공간감을 표현하고
우드그레인과 카본 패널에 광택 효과를 준다.

⑧ 알루미늄 재질의 버튼을 표현한다.

⑩ 바닥에 그림자를 표현한다.

⑪ 하이라이트를 표현해 마무리한다.

(2) 좌석의 디자인 전개

차량의 좌석은 단순히 앉기 위한 의자라고 할 수 없을 만큼 다양한 기능적 특징을 가지고 있다. 그것은 착석의 개념보다 신체 지지의 기능이 더 큰 역할을 하기 때문이다. 이를 위해 프레임 위에 발포 패드를 얹는 재래식 방법 이외에도 합성수지 프레임에 메시mesh 구조의 직물을 이용하는 방법 등도 출현하고 있다.

4.32

4.32
프레임과 발포재가
결합된 기존 좌석

4.33
프레임과 메시가 조합된
새로운 좌석

4.33

한편 신체 지지력을 높인 버킷bucket 형태의 좌석에서 착석의 개념을
강조한 소극적 개념의 대중교통을 위한 좌석까지 그 기능의 범위가
넓다. 그러므로 각 이동수단의 성격에 맞는 형태와 구조를 취하는 것
이 중요하다. 렌더링에서는 좌면의 볼륨감을 나타내는 것에 중점을 두
면 편안한 좌석의 느낌을 표현할 수 있다.

4.34

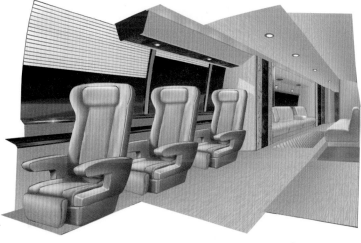

4.34
신체 지지력을 높인
버킷 형태의 좌석

4.35
착석 개념 중심의
대중교통 수단용 좌석

4.35

(3) 트림의 디자인 전개

트림류는 기계의 작동과 같은 물리적 기능보다는 시각적으로 마감된 인상이나 재질감을 통해 감성 효과를 내는 환경으로서 더 비중 있게 기능한다. 따라서 넓은 공간과 내구성 있는 표면 재질 등의 기능성을 함께 고려해야 한다.

도어 트림 패널 디자인

극히 단순하게는 합성 목재 패널에 직물이나 PVC 합성피혁을 덮은 유형에서부터 성형 패널에 가죽이나 직물 등으로 표피를 덮고 도어 포켓 등의 구조물을 별도로 성형해 조립한 구조에 이르기까지 다양하다. 한편 버튼 패널이나 장식용 몰드 등에 천연 목재나 목재 가공품, 카본 수지 패널, 메탈 인서트metal insert 등의 다양한 재료와 형상 부품들이 부착된다.

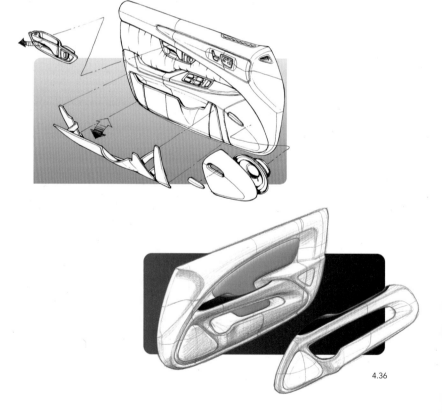

4.36
다양한 구조와 재질의 부품이
결합되는 도어 트림 패널의
아이디어 스케치

4.36

벽체 트림류 디자인

대체로 승용차는 도어 트림 패널 이외에 벽체를 이루는 구조가 없는 경우가 보통이지만, 캠핑용 차량 등에는 다양한 구조와 형태를 가진 벽체가 부착된다. 이들은 공간의 효율성을 위해 평면적 형태를 띠지만, 재질의 변화를 통해 공간을 아늑한 이미지로 연출할 수 있다.

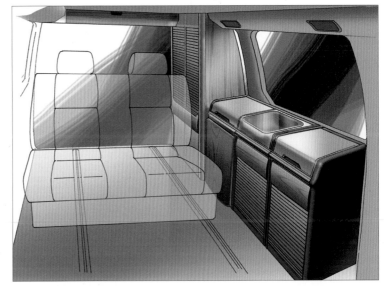

4.37

4.37
목재의 색상을 강조해
부드럽고 따뜻한 이미지로
디자인했으며 의자를 투명하게
표현해 전체 트림류를 보이게
렌더링했다.

4.38
테이블을 펼친 상태와 접이식
문과 서랍 등을 표현해
수납공간의 배치를 강조했다.

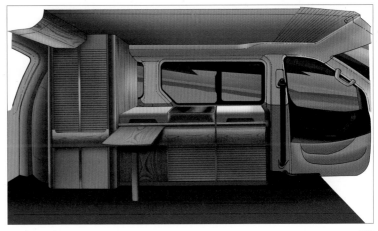

4.38

기타 트림류 디자인

천장 마감재, 기둥 마감재, 화물공간 마감재 등의 디자인 검토는 기초적인 스케치를 통한 아이디어 전개를 바탕으로 한다. 차체의 구조적 조건과 마감재 재질의 종류와 공법 등에 따라 입체 형상으로 검토하는 것이 효율적이다. 또한 사용되는 재료에 따라 성형 공법과 표피 재질, 색상 등이 변하므로 각각의 구조적 조건을 고려한 형태를 입체적으로 검토하는 것이 좋다.

4.39

4.39
천장과 기둥 마감재의 형태는
차체의 구조 조건에서 입체적으로
검토하는 것이 효율적이다.

4.40
화물공간 마감재는 공간의 효율적
활용과 관련 있으므로 차체 구조를
바탕으로 최소 공간만을 소비하도록
디자인한다.

4.40

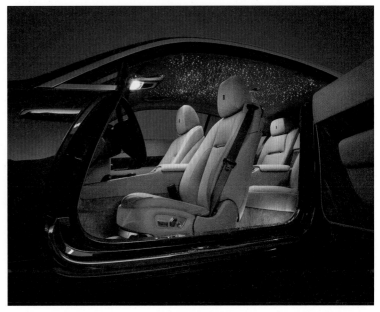

4.41

4.41
천장 마감재에 LED로 별빛 조명의
무드 조명이 설치된 롤스로이스 레이스

4.42
천장과 도어 마감재에 무채색 가죽을
누비 가공으로만 마무리해 군용 전투기
조종석과 같은 첨단 이미지를 강조한
람보르기니 무르시엘라고

4.42

우연의 일치

이글 비전 Eagle Vision, 1994

내가 자동차 제조사에서 근무한 시기는 1980년대 후반부터 1990년대 후반까지였다. 그때는 우리나라 자동차 산업의 영향력이 아직 세계적 규모에 이르지 못한 때였다. 그러던 1994년 어느 날 미국의 이글Eagle에서 새로 출시한 '비전Vision' 승용차의 사진을 잡지 신형 모델 소개 기사에서 보게 되었다.

지금 이글은 사라졌지만 당시 크라이슬러 산하에서 '닷지' '플리머스Plymuth' '지프' 등과 함께하며 스포티한 성격의 자동차를 주로 내놓고 있었다. 그리고 1994년형으로 등장한 이글 '비전'은 전륜구동 방식의 대형 승용차로 크라이슬러의 LH 플랫폼에서 개발된 것이었다. LH 플랫폼은 1980년대 중반 크라이슬러

지금은 사라진 이글의 브랜드 로고

크라이슬러 포르토피노 Chrysler Portofino, 1988

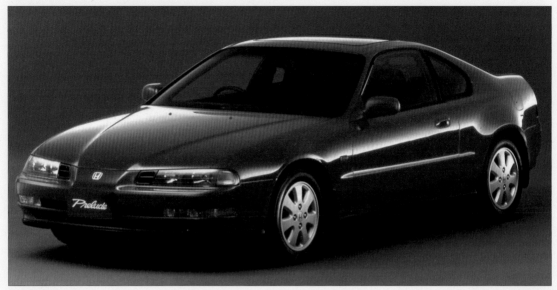

혼다 프리루드 Honda Prelude, 1993

가 람보르기니를 인수한 시기에 거의 완성되었는데, 1988년 크라이슬러가 발표했던 람보르기니 디자인의 콘셉트카 '포르토피노Portofino'에서부터 나타났다.

그런데 신형 '비전'의 앞모습이 1993년형으로 나왔던 혼다 4세대 '프리루드Prelude'의 앞모습과 비슷해 보였다. 사실 처음 '비전'의 사진을 보았을 때는 '프리루드'의 모습을 잘못 기억한 걸로 생각했던 것 같다. 그때는 인터넷이 없던 시대였으니 바로 검색해볼 수도 없었다. 카탈로그나 모터쇼에서 찍어온 사진 자료를 뒤지는 것이 유일한 '검색' 방법이었다. 마침내 혼다 '프리루드'의 카탈로그를 찾아 확인해보니 정말 두 차의 앞모습은 전체적인 구성과 이미지 면에서 흡사했다. 그러나 1993년형으로 나온 '프리루드'는 신형 자동차 개발 속도가 미국 제조사보다 1년 이상 빠른 일본 제조사의 특성상 거의 동일한 1989년에 디

자인을 완성했을 것이기 때문에 두 차의 출시 시점만으로 서로의 디자인을 베끼거나 참고해서 만들었다고 보기는 어려웠다. 5년 정도 걸리는 미국 자동차 제조사의 신형 자동차 개발 과정에 비춰본다면 이미 1989년에 외형 디자인이 끝났을 것이라고 짐작되기 때문이다.

크라이슬러는 LH 플랫폼을 바탕으로 이글의 '비전'과 닷지의 '인트레피드Intrepid', 크라이슬러의 '컨코드Concorde' 'LHS' 등의 준대형급 및 대형급 승용차를 개발했다. 이들 네 차종은 전륜구동 방식을 바탕으로 하는 동일한 플랫폼이었기 때문에 전반적인 차체 비례와 실루엣이 비슷했지만, 세부 디자인에서는 다른 모습을 가지고 있었다. 크라이슬러의 LH 플랫폼은 실내 공간의 비중이 가장 큰 소위 '캡 포워드 디자인cab-forward design'으로 대표되었으며, 이 플랫폼으

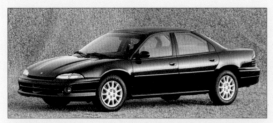

닷지 인트레피드　　　　　　Dodge Intrepid, 1993

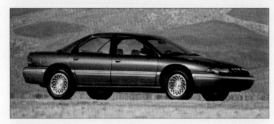

크라이슬러 컨코드　　　　　Chrysler Concorde, 1993

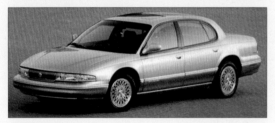

크라이슬러 LHS　　　　　　Chrysler LHS, 1993

로 개발된 자동차는 모두 넓은 실내 공간을 가지고 있었다. 그리고 이들 차종으로 크라이슬러는 1990년대 중반까지 미국 시장에서 점유율을 크게 늘린 것은 물론이고, 다른 미국 제조사의 승용차 개발 방향에도 적지 않은 영향을 미쳤다. 그렇지만 '비전' 혹은 크라이슬러의 LH 플랫폼과 '프리루드'는 직접적인 연관이 없다. 다만, 그들은 우연히 비슷한 얼굴을 가지게 되었을 뿐이다.

　혼다 '프리루드'는 1978년에 1세대 모델이 나왔는데, 혼다 '어코드'의 쿠페 버전과 같은 성격이었다. 이후 1983년 2세대 모델에서 개폐식 헤드램프를 쓰면서 더욱 스포티한 스타일을 선보였으나, 1989년형 3세대 모델에서는 1,295밀리미터의 낮은 차체 높이와 엔진을 경사지게 탑재해 납작한 인상마저 드는 후드 디자인으로 혼다의 전위적 디자인을 보여주는 대표적인 모델이 되었다. 이때부터 '프리루드'는 '어코드'와는 다른 성격을 지향했다. 그러나 1992년에 등장한 4세대 모델에서는 다시 차체가 커지면서 긴 후드의 중형 쿠페로 변했다. 차체 크기나 전면 디자인에서도 이전과는 다른 차이를 보였다. 사실 4세대 모델은 2세대 혹은 3세대 모델의 분위기에 비하면 전혀 다른 차라고 할 정도였다. 특히 팝업 헤드램프를 고정식 헤드램프로 바꿨다. 팝업 헤드램프는 그 자체로는 멋진 아이템이기는 하지만 헤드램프를 올려주는 전동장치가 필요하므로 중량도 늘어나고 구조도 복잡해진다. 또 헤드램프를 올렸을 때 공기저항이 크게 늘어나는 단점이 있다. 4세대 모델은 그걸 없애면서 전혀 다른 분위기를 가지게 되었다. 이후 1997년에 등장한 5세대 모델은 3세대 모델과 비슷한 이미지의 차체 디자인으로 다시 돌아갔지만, 헤드램프는 팝업 구조 대신 고정식을 썼다. 그리고 5세대 모델을 끝으

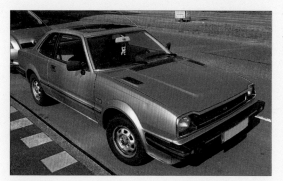

혼다 프리루드 Honda Prelude, 1978

혼다 프리루드 Honda Prelude, 1983

로 '프리루드'는 단종되었다.

 '비전'과 '프리루드' 두 차종의 역사는 전혀 다르지만, 어느 시기에 우연히 비슷한 디자인을 가지게 되었다. 이것은 한편으로 개발 과정에서 디자인 보안을 철저히 유지한 것일 수도 있다. 어느 쪽이든 비슷한 것을 먼저 알았다면 바꾸었을 것이기 때문이다. 결국 디자이너를 포함해 우리 모두는 같은 시대에 살면서 비슷한 감각과 아이디어를 가지게 된다. 물론 그 틀을 깨는 것에서 또 다른 새로운 것이 만들어지는 것이겠지만.

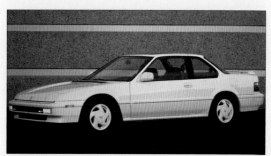

혼다 프리루드 Honda Prelude, 1988

혼다 프리루드 Honda Prelude, 1994

일단 가고 보자.

조르제토 주지아로, 이탈디자인 주지아로 대표

Go for it.

Giorgetto Giugiaro, Italdesign Giugiaro

이 장은 앞에서 진행한 스튜디오 작업물을 입체
모형으로 만드는 워크숍 과정으로 구성했다. 자동차
디자인의 완성으로 다가서는 단계가 바로 여기에서
다룰 입체 모형의 제작이다. 모든 디자인 과정이
그렇듯이 여러 단계를 거듭하는 것은 단지 전
단계의 작업을 구체화하기 위한 것이 아니라 미처
생각하지 못했던 부분을 채우고 다듬으며 완성도를
높여나가기 위함이다. 그러므로 앞의 과정에 이어
입체 모형 제작 단계에서 비로소 자동차의 존재감과
양감을 음미하며 디자인을 다듬어 완성할 수
있을 것이다. 여기에서는 입체 모형 제작의 준비
단계인 테이프 드로잉으로 세부 내용을 정리하는
방법과 실제 크기의 클레이 모형을 제작하는
과정을 정리했을 뿐만 아니라 최종 발표를 위한
프레젠테이션까지 다루며 과정마다 더 좋은 결과를
얻기 위해 확인해야 할 주요 사항과 준비 작업 등을
중심으로 설명했다.

모빌리티 디자인 워크숍

1 테이프 드로잉

2 실물 모형의 제작 과정

3 차량의 색상과 재질

4 디자인 마무리와 프레젠테이션

1 테이프 드로잉

그림에서 도면으로

디자인 스튜디오 실습에서 배웠던 스케치와 렌더링은 모두 손으로 그리는 그림을 바탕으로 하는 것이었다. 포토샵, 일러스트레이터, 스케치북 프로 등의 소프트웨어를 쓴 경우도 마찬가지다. 아무리 성능 좋은 소프트웨어라도 그것을 다루는 손의 기량과 그림에 대한 이해에 따라 결과물은 천양지차이기 때문이다.

한편 디자인 아이디어를 짜고 최종 렌더링으로 구체화하는 스튜디오 작업이 끝난 뒤에 곧바로 클레이 모형 제작으로 넘어가는 것은 문제가 따를 소지가 있다. 클레이 대신 3D 소프트웨어로 디지털 모델링을 하더라도 마찬가지다. 기본적으로 치수 개념이 들어간 네 개의 뷰를 통해 차체 형태를 정의할 수 있어야 다음 작업이 가능해지기 때문이다. 결국 지금까지 그림의 개념으로 다뤄왔던 디자인 이미지를 이제는 정확한 비례를 가진 형태로 다뤄야 하는 것이다. 이를 위한 첫 단계가 바로 입체 형태로 제작될 모형 크기에 맞춰 도면을 그리는 테이프 드로잉이다.

최근에는 벡터 개념을 사용하는 다양한 소프트웨어를 활용해 테이프 드로잉 작업을 대체하기도 한다. 디지털기술은 개발 과정에서 소요되는 시간을 단축하는 것은 물론, 입체 모형 제작에서 일어나는 시행

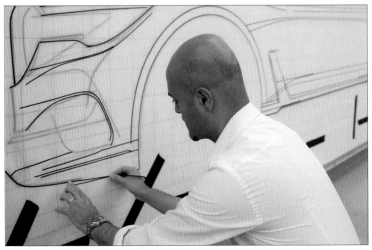

1.1
테이프 드로잉
출처: BMW AG

착오를 크게 줄여준다. 실제로 디자이너가 아이디어 스케치를 3차원 입체 데이터로 만들어 설계자와 공유하면 기술 검토를 신속하게 진행할 수 있고, 디자이너는 다시 수정 및 보완 작업을 거쳐 곧바로 입체 모형을 만들 수 있다. 그러나 소요 시간이 짧아진 만큼 디자이너가 자신의 디자인 아이디어를 숙성시키는 시간도 줄어드는 것이 사실이다.

디지털기술로 대체되기 전의 디자이너들은 자신의 디자인을 실물 크기의 테이프 드로잉으로 작성하면서 디자인 아이디어를 충분히 음미해 좀 더 충실한 아이디어 전개를 시도했다. 이 책에서도 클레이 모형 제작과 설계를 위한 예비 단계로서 가장 공통적으로 응용할 수 있는 방법인 테이프 드로잉 작성법을 설명하려 한다.

라인 테이프와 테이프 드로잉

실물 크기의 도면을 작성할 때 선을 긋는 데 사용하는 재료가 바로 다양한 굵기의 라인 테이프이다. 라인 테이프는 종이와 PVC 등으로 만들어지는데, 그 굵기와 색상이 다양해서 필요에 따라 골라 쓸 수 있다. 라인 테이프가 사용되는 이유는 충분히 형태를 음미하면서 자신이 원하는 정도의 곡률이나 탄성을 가진 선을 그을 수 있고, 수정이 매우 자유로워 반복적인 비교와 수정이 가능하다는 장점 때문이다.

1.2
라인 테이프

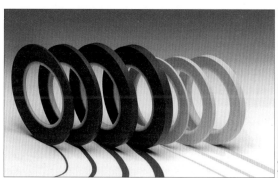

1.2

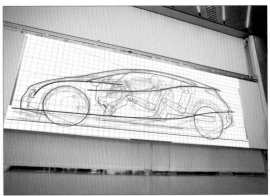

1.3

1.4

1.5

1.3
라인 테이프를 사용하면 거의 아무런
제약 없이 수정과 재작업이 가능하다.

1.4
실물 크기의 측면 뷰 테이프 드로잉

1.5
폭, 길이, 높이 등의 기준점을 바탕으로
각각 X, Y, Z축을 만들 수 있다.

테이프 드로잉은 차체의 모든 부분을 치수 조건을 반영한 상태에서 정확한 크기와 비례로 작성하게 되므로 실질적인 디자인의 구체화 작업이라고 할 수 있다. 따라서 테이프 드로잉은 도면과도 같은 역할을 하지만, 그와 동시에 실제 크기의 그림으로서의 역할도 하므로 렌더링의 시각적 표현 기법이 사용되기도 한다.

테이프 드로잉 기법으로 도면을 그릴 때에도 패키지 레이아웃 설정에서처럼 각각 X, Y, Z축을 사용해 그리드를 그린다. 여기에서도 X축은 차체의 폭 방향을 나타내고, Y축은 길이 방향, Z축은 높이 방향을 나타낸다. 각각의 축을 기준으로 50밀리미터 또는 100밀리미터 간격으로 그리드를 그었을 때, 차체 폭 방향의 수직 그리드는 BL, 차체 길이 방향의 수직 그리드는 TL, 차체 높이 방향의 수평 그리드는 WL이라고 한다.

여기에서는 이미지 스케치나 아이디어 스케치에서 다뤘던 디자인 아이디어에 차량의 패키지 레이아웃을 적용해 구체적 형태의 차량으로 테이프 드로잉을 작성하는 과정을 설명한다.

테이프 드로잉 작성

테이프 드로잉 작업은 먼저 차체의 가장 중심이 되는 디자인 특징을 다듬어내는 것이 가장 중요하다. 테이프 드로잉의 후반부에는 비교적 세부 형태를 중심으로 전개하므로, 전반부에는 커다란 단위의 면으로 차체를 구분한다. 테이프 드로잉에서는 차체의 면을 선으로 구분하면서 면과 면의 비례를 조정하는 작업이 중요한 비중을 차지한다. 차체의 형태는 큰 단위로 비례를 나누면서 점차 작은 단위로 쪼개어나간다. 주로 캐릭터 라인character line과 웨이스트 라인 등으로 차체의 형태를 크게 구분하는 작업이 선행된다. 후반부에서 더 작은 단위나 부품을 나눌 세부적인 선의 흐름을 잡을 때 큰 선의 흐름과 같이 가는 것이 자연스럽기 때문이다. 예를 들면 도어 분할선의 설정 역시 큰 단위의 구분에 유리하다.

후반부의 테이프 드로잉 작업은 차체의 볼륨감을 바탕으로 주요 세부 형태를 설정하는 작업 중심으로 이뤄진다. 동일한 형태 요소라고 하더라도 그 위치와 형태의 크기 비례에 따라 전체의 조화는 크게 차이가 나므로 수 차례 반복해 수정하며 완성해나가는 방법이 효과적이다. 한편으로 차체의 톤을 표현한 입체적인 이미지에서 면과 면의 비례를 비교하고 관찰해 가장 적절한 이미지를 찾아내며 작업하는 것도 의미 있다.

마무리 단계에서는 좀 더 정교한 세부 작업을 진행하면서 분할선의 설정에 따른 차체의 하이라이트 효과를 표현하는 것도 중요한 작업이다. 사실상 하이라이트는 도면에서 전혀 필요 없는 작업일 수 있지만, 차체의 세부 부품들의 디자인 이미지를 판단하는 데 매우 중요한 역할을 하는 요소로 다뤄진다. 또한 렌더링 기법을 더해 차체의 깊이감을 주는 방법도 활용되는데, 좀 더 실제 차량에 가까운 이미지를 보면서 디자인 평가를 하기 위함이다. 완성된 테이프 드로잉에 알맞은 배경 처리를 하는 것도 작업의 완성도를 높이는 방법의 하나이다.

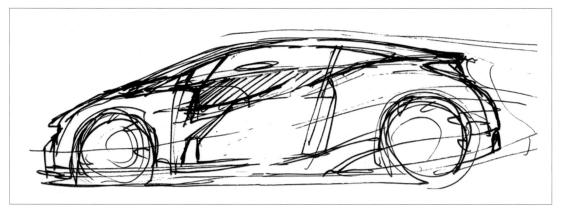

① 테이프 드로잉할 자동차 디자인의 이미지 스케치나 아이디어 스케치를 준비한다. 아이디어 중심으로 준비했던 초기 스케치를 통해 완성된 차량의 창의성을 높일 수 있다.

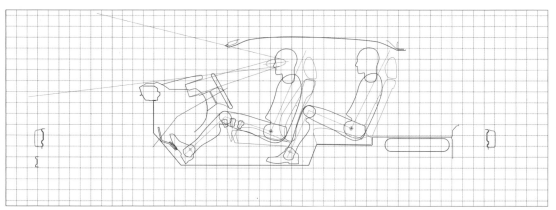

② 적용하고자 하는 패키지 레이아웃 조건을 바탕에 준비한다.

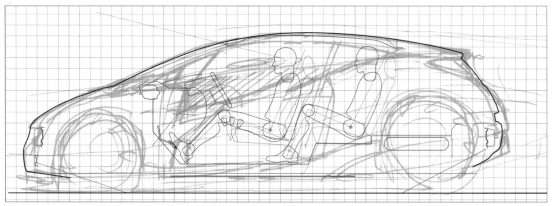

③ 이미지 스케치나 아이디어 스케치를 참고해 차체의 프로파일 라인profile line을 잡는다. 패키지 레이아웃의 요구 조건과 아이디어 스케치 사이에서 알맞은 절충점을 찾는다.

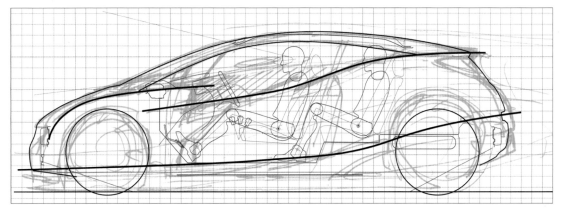

④ 차체 디자인의 특징을 결정할 캐릭터 라인과 웨이스트 라인을 잡는다. 굵은 테이프를 이용해 스케치하듯 선을 만들며 면의 분할을 살핀다.

⑤ 휠 아치를 만든다. 좀 더 자동차의 성격을 명확하게 분석하고 다른 부분과의 관계를 고려하면서 디자인을 구체화한다.

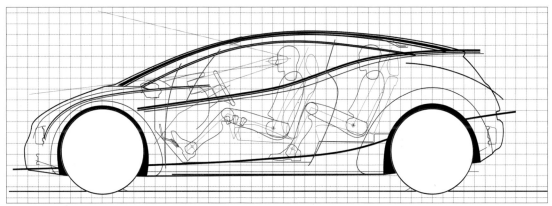

⑥ 바퀴와 도어 분할선을 만든다. 창문 크기와 차체의 다른 부분과의 관계를 고려한다.

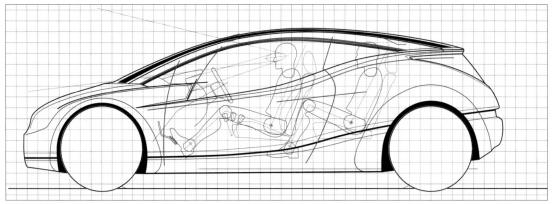

⑦ 도어 핸들의 위치를 잡는다. 캐릭터 라인을 따라 스케치 선을 설정하고 도어 핸들의 아래쪽 라인도 스케치한다.
한편 차체 아래쪽의 웨이스트 라인을 뒤로 갈수록 올려서 역동적 느낌을 더한다.

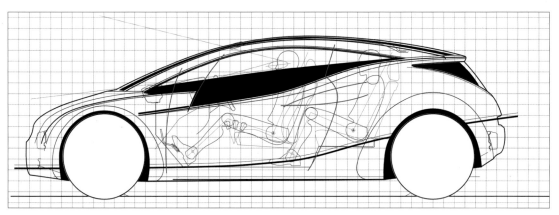

⑧ 도어 핸들의 형태를 차체 흐름에 맞춰 설정한다. 캐릭터 라인에서 스케치했던 선을 따라 테일램프의 위쪽 형태도 마무리한다.
그리고 유리창에 반사 효과를 표현해 차체의 무게감을 관찰할 수 있게 디자인을 구체화한다.

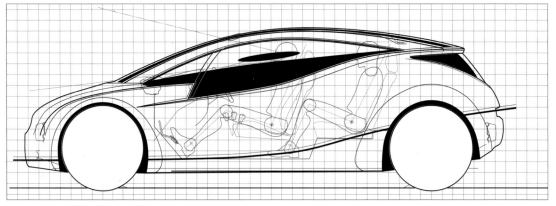

⑨ 차체 앞부분의 프로파일 라인을 수정해 차체를 역동적인 이미지의 쐐기 형태로 만든다. 스케치 선을 제거해 전체적인 자세를 확인한다. 유리창 반사도 좀 더 표현한다.

⑩ 차체 이미지를 고려해 헤드램프의 형태를 설정한다. 그리고 앞뒤 범퍼의 형태를 정리하면서 웨이스트 라인과의 연결을 다듬는다.

⑪ 렌더링 기법을 더해 차체 이미지를 분석하면서 디자인을 정교하게 완성한다. 차체의 톤 표현과 전체의 조화를 고려해 진행한다.

⑫ 도어 핸들과 보조 유리창 등 세부 부품의 형태를 차체의 곡률을 고려해 설정한다. 타이어의 입체감도 표현해 차체 이미지를 좀 더 정확하게 분석한다.

⑬ 도어 핸들의 세부 형태를 정리한다. 휠 안쪽에 톤을 넣어 입체감을 표현하고, 보조 유리창에 반사 효과를 표현한다.

⑭ 휠의 세부 형태를 설정해 디자인의 완성도를 높인다. 차체 이미지나 다른 부품의 형태와의 조화를 고려한다.

⑮ 차체와 유리창의 곡면, 헤드램프와 테일램프의 렌즈에 하이라이트 효과를 표현한다. 차체의 두께를 암시하기 위해 맞은편 타이어도 표현한다.

⑯ 배경을 넣어 차체 이미지를 강조한다.

⑰ 완성된 차체 측면의 테이프 드로잉에는 렌더링의 이미지와 도면의 이미지가 공존한다. 자동차 모델이나 프로젝트 타이틀을 붙여 전체 완성도를 높인다.

2 실물 모형의 제작 과정

**왜 클레이로 모형을
만들어야 하는가**

자동차 디자인의 결과물을 모형으로 만들 때 이제는 인더스트리얼 클레이industrial clay를 재료로 사용하는 것이 당연해졌다. 인더스트리얼 클레이가 개발되기 전에는 유럽을 중심으로 석고나 나무 등으로 차체 모형을 제작했다. 재료를 깎아내는 작업도 쉽지 않을뿐더러 다시 살을 붙여 형상을 변경하는 작업에서는 더 많은 공정이 요구되었다. 상대적으로 도면에서 형상 검토를 더욱 철저히 할 수밖에 없는 환경이었다. 그러나 인더스트리얼 클레이로 모형을 만들면서부터 오히려 도면이나 테이프 드로잉에서는 2차원적 형상 검토만 하고, 클레이 모형에서 종합적인 검토를 하게 되었다. 그만큼 양감이나 입체 형태를 통한 형상 검토가 중요하게 다뤄지고 있는 것이다.

최근에는 다양한 3차원 디지털 소프트웨어의 발달과 활용으로 클레이 모형의 역할이 실제 입체 상태의 형상 확인 정도로 그 중요도가 축소되었다. 3차원 디지털 소프트웨어는 실제 모형을 만드는 것보다 훨씬 빠른 시간에 형상을 확인할 수 있다는 장점이 있지만, 어디까지나 모니터를 통해 보는 2차원 이미지이기 때문에 자동차의 양감이나 공간감을 정확히 알기에는 한계가 있을 수밖에 없다.

2.1
실물 크기의 클레이 모형 제작
출처: BMW AG

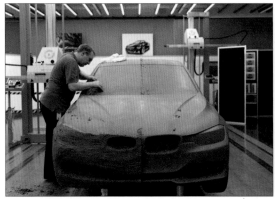

2.1

이탈리아의 한 자동차 전문 디자인 스튜디오에서는 종이를 사용하거나 물리적인 모형을 만드는 과정 없이 오직 디지털 도구로 모든 디자인 과정을 수행했다. 그러나 수억 달러의 개발비가 투입되는 자동차 개발 과정에서 실물 형태의 확인을 거치지 않는 것은 신뢰성을 떨어뜨리는 결과를 가져왔고 이들의 시도는 큰 반향을 일으키지 못했다. 아무리 3차원 디지털 모델을 만들어도 그것은 2차원 이미지에 불과할 뿐이다. 실체가 아니기 때문이다. 이 사례는 클레이 모형의 역할이 바로 존재감이라는 것을 다시 한번 확인시켜준 셈이다.

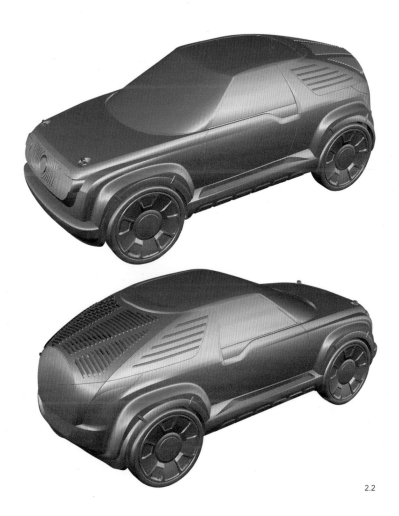

2.2
디지털 소프트웨어로 만든
3차원 입체 이미지
빠른 시간 내에 형상을 확인할 수
있는 장점이 있지만 양감이나
존재감까지 느낄 수는 없다.

2.2

인더스트리얼 클레이

인더스트리얼 클레이는 자동차 디자인뿐 아니라 제품 디자인 분야에서 입체 모형을 만들 때 널리 쓰이는 재료로, 원통형 덩어리 상태의 클레이를 전용 오븐에 넣어 섭씨 65도로 가열하면 연질화되어 천연 찰흙을 작업하는 요령으로 자유롭게 소조 작업을 할 수 있다.

인더스트리얼 클레이는 상온에서 양초 정도의 굳기로 변한다. 다양한 공구로 깎아내고 다듬는 가공 과정을 통해 상당히 정밀한 모형을 만들 수 있는 특징을 가지고 있다. 이러한 인더스트리얼 클레이의 주성분은 유황硫黃과 파라핀paraffin이라고 알려져 있다. 그러나 구체적인 정보는 제조회사에서 공개하지 않고 있는 일종의 신소재이다.

유토油土라는 이름으로도 알려져 있는 인더스트리얼 클레이는 미국이나 유럽에서는 1950년대 전후로, 한국에서는 1980년대 초반부터 자동차 디자인 분야에서 사용되기 시작했다. 아직까지는 인더스트리얼 클레이를 대체할 만큼의 가공 자유도와 정밀도를 동시에 보유한 모형 재료가 없는 것으로 알려져 있다.

2.3
인더스트리얼 클레이(왼쪽)와
공구(오른쪽)

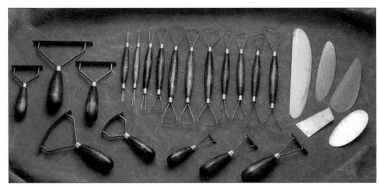

2.3

클레이를 이용해 모형을 만들 때와 목재나 석고 등을 사용해 만들 때의 형태 차이는 크다. 경질 재료를 쓸 때는 형태의 제약이 있지만, 연질 재료를 쓸 때는 형태의 변화가 무한하다. 모형을 만들 때 재료의 한계는 상상력을 만족시키지 못하는 결과를 초래한다. 그렇기 때문에 연질 재료인 클레이는 오히려 디자이너의 조형적 상상력과 창의성을 더크게 요구하기도 한다. 단단하고 반짝이는 물체인 자동차를 만들어내는 가장 부드럽고 자유로운 재료가 바로 클레이다. 다시 말해서 클레이는 '흙' 속에 감추어진 아름다운 형태를 찾아내도록 하는 재료이다.

2.4

2.4
클레이로 승용차 전면부의
세부 형태를 만들고 있다.

2.5
클레이로 만든 실제 크기의
인스트루먼트 패널 모형

2.5

클레이 모형 제작

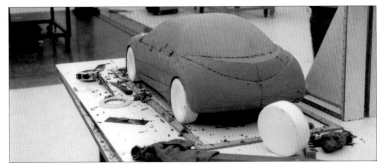

2.6

앞서 다룬 자동차 외장 디자인 전개에서 아이디어 스케치나 렌더링을 아래에서 위로, 즉 바텀업 순서대로 그리는 방법을 소개했다. 그렇지만 입체 모형의 제작에서는 위에서 아래로, 즉 톱다운top down 순서나 안에서 밖으로, 즉 인사이드아웃inside out 순서로 작업한다. 이것은 지면에서 가장 높은 지붕점을 찾고, 그것을 기준으로 점차 차체를 깎아 나간다는 개념이다. 그리고 동시에 기준면을 안쪽에서 만들어서 점차 밖으로 넓히며 깎아나가는 개념이다.

2차원의 그림이나 도면에서 비로소 처음 입체 형태로 만들어지는 것은 차원의 한계를 뛰어넘는 일이다. 입체 클레이 모형의 제작이나 클레이의 절삭가공은 중요한 부분일수록 사람의 손을 통해 정교함의 비중을 높일 수 있다. 최근에는 3차원 수치 제어를 통한 자동 절삭가공 기법의 도입 사례가 늘어나고 있어 효율적이다.

2.6
축소 클레이 모형 제작에서는 톱다운
순서로 작업하는 것이 효율적이다.

2.7
레이아웃 머신에 전동 커터를 장착해
지붕의 중심점이나 가장 높은 점에서
점차 아래쪽으로 절삭가공한다.

2.8
수치 제어를 통한 클레이 모형
제작에서도 위에서 아래로, 안에서
밖으로 작업하는 것이 효율적이다.

2.7

2.8

클레이 모형의 완성

클레이 모형은 조형의 자유도가 높은 반면, 도료를 칠해 마무리하는 과정에는 어려움이 있다. 클레이 표면에 서페이서surfacer를 칠하거나 퍼티putty를 희석시켜 도포한 뒤 페인트를 칠해 마무리할 수 있지만 수정 작업이 어렵다는 단점이 있다.

따라서 대체로 다이녹 필름di-noc film이라고 불리는 연질 필름에 미리 도료를 칠한 뒤 클레이 모형 표면에 입히는 방법으로 마무리한다. 최근에는 다이녹 필름에 도료가 입혀진 제품도 있으며, 유리창으로 쓸 수 있는 반투명 스모크 필름과 내장재로 쓸 수 있는 가죽 질감의 필름도 생산되고 있다.

2.9
가공된 내·외장
클레이 모형

2.10
다이녹 필름을 붙인
클레이 모형

2.9

2.10

3 차량의 색상과 재질

색상과 재질

지금까지는 주로 자동차의 겉과 속의 형태와 구조에 대해 다뤄왔다. 대상의 형태와 구조는 그것의 기능과 공간 그리고 존재감을 만드는 핵심이기 때문이다. 그런데 이 핵심적 특징은 색상과 재질 등의 특징을 통해 비로소 우리에게 좀 더 구체적으로 다가온다. 아무리 형상적으로 창의성을 가졌을지라도 그것이 어떤 '옷'을 입는가에 따라 우리에게 인식되는 바는 크게 달라진다. 그러므로 제품의 모습은 색상color과 재질material과 마무리finish, 이른바 CMF를 통해 완성된다. 결국 CMF는 자동차에 생명력을 불어넣는 화룡점정의 역할을 하는 것이다.

3.1
내장재로 쓰이는 다양한 마감재

3.2
다양한 대비로 매칭된 내장재 마감

3.1

3.2

먼저 여기에서는 자동차 디자인의 주요 색상을 중심으로 재질과 함께 요약해 살펴보도록 한다. 자동차의 색은 차량의 이미지를 살릴 수도 그렇지 못할 수도 있다. 자동차 디자이너가 멋진 차를 만들어내기 위해 노력해도 차체의 색에 따라 그 모습이 변할 수 있다. 최근 자동차 페인트는 기술 개발을 통해 더욱 다양한 색으로 만들어지고 있지만, 자동차에서 가장 기본적이고 대표적인 네 가지 색, 즉 흰색, 검은색, 은색, 빨간색, 파란색의 특징을 개관한다.

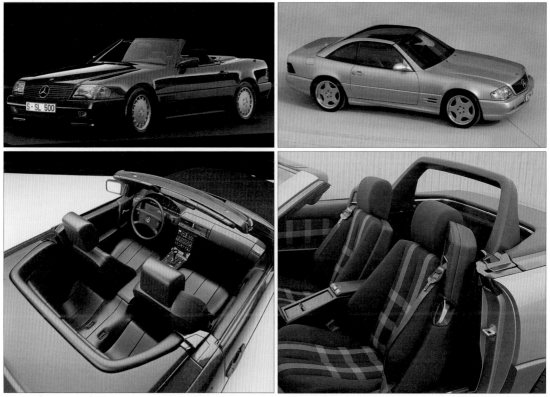

3.3
벤츠 SL R129 시리즈
Benz SL R129 Series, 1989
같은 모델이라도 내·외장 색상과
재질에 따라 전혀 다른 감성을 가진다.

3.3

흰색도 색

가장 기본적인 색이면서 바탕색이라고 할 수 있는 흰색부터 살펴보자. 사실 흰색은 색이 아니다. 색이 없는 상태의 여백이 곧 흰색이며 색광, 즉 색을 빛으로 나타내도 흰빛은 무색無色이다. 그렇지만 대다수의 인공물은 도료로 마감되므로 흰색 역시 페인트의 색 가운데 하나로 취급된다. 게다가 차체에 칠해진 흰색 페인트는 다양한 감성적 효과를 만들어내므로 색채 재료의 관점에서 흰색은 중요하다.

자동차에서 흰색은 유행을 거의 타지 않는 가장 기본적인 색이다. 차체를 더 커 보이게 하며, 입체감보다는 외곽선을 강조하기 때문에 일상적 배경 속에서 자동차를 명확히 구분해 차체의 존재감을 살린다. 기능적으로는 어두운 색의 차체보다 복사열이 낮아서 차체가 덜 뜨거워지기 때문에 한여름 냉방 효율을 높일 수도 있다. 어두운 색일수록 복사열이 강해 차체의 온도가 오른다. 또한 흰색은 밤에도 잘 보이기 때문에 상대적으로 안전성 면에서도 유리하다.

3.4
히노 듀트로
Hino Dutro, 2013

3.4

자동차에서 흰색을 대표색으로 쓰는 경우는 많지 않지만, 일본에서는 트럭 등 실용 목적의 차량에 흰색을 사용하는 비중이 높다. 또한 인도와 같이 더운 기후의 지방에서는 복사열을 줄이기 위해 흰색을 선호한다. 흰색 차체 디자인에서는 측면 유리창 형태 또는 헤드램프와 테일램프의 형태가 강조되므로 자동차의 인상을 강조하는 데 매우 효과적이다. 다시 말해서 흰색은 자동차의 입체감보다는 이미지를 강조하므로 앞모습과 뒷모습의 표정이나 차체의 특징을 강조할 수 있는 디자인에 효과적이다. 최근에는 디지털화의 영향으로 디지털 신호의 0과 1을 의미하는 흑백 대비의 색상 조합을 사용해서 디지털적인 제품의 이미지를 나타내기도 한다.

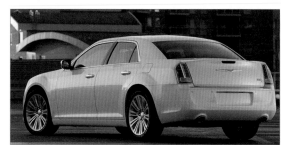

3.5

3.7

3.6

카리스마의 검정

자동차의 검은색은 아무 색이 없는 '먹'처럼 여겨질 수도 있지만 광택이 나면 오히려 주변의 색을 충실하게 반사시켜 풍부한 색감을 내며, 시간의 경과에 따라 변하는 다양한 풍경의 색을 보여주기도 한다. 또한 차체의 중량감을 높여 더욱 육중한 인상을 주는 것은 물론이고, 차체의 볼륨감을 강조해 장중한 존재감을 부각시켜 엄숙하고 권위적인 이미지를 준다. 반면 무광 검정이나 무광 회색은 오히려 주변 풍경과의 단절 효과를 초래해 인공적인 첨단 이미지를 강조하기도 한다.

검은색을 대표색으로 사용하는 사례는 고급 승용차 브랜드에서 많이 나타난다. 특히 대형 차량에서 많이 사용하는데, 가장 대표적인 브랜드로는 미국의 고급 브랜드 캐딜락과 링컨 등을 들 수 있다. 캐딜락은 이미 1940년대부터 검은색을 대표적인 색으로 사용해오면서 콘셉트카와 최고급 모델에 주로 적용했다. 최근에는 캐딜락이 보수적인 이미지를 벗기 위해 은색이나 빨간색 등을 대표색으로 채택한 모델도 발표했지만, 캐딜락의 최고급 세단이나 초대형 SUV 등은 여전히 검은색을 대표색으로 채택하고 있다.

3.8
캐딜락 식스티
Cadillac Sixty, 1941
출처: caddyinfo.com

3.8

3.9

3.10

3.9
무광이나 반광 검은색은
마감이 독특하다.

3.10
캐딜락 에스컬레이드
Cadillac Escalade, 2015

3.11
포드 모델 T
Ford Model T, 1923
출처: Georgano, Nick, *The American
Automobile*, Smithmark, 1995

3.11

3.12

그러나 검은색이 고급 브랜드를 상징하는 차체 색으로 사용되기 전에 포드가 대량생산의 효율성을 높이기 위해 포드 '모델 T'의 차체를 모두 검은색으로 생산했다는 점은 아이러니가 아닐 수 없다. 당시 포드는 검은색의 페인트가 다른 색보다 도장한 뒤에 빨리 마르기 때문에 생산성을 높일 수 있을 것이라고 판단했다.

검은색은 실용적인 면에서 본다면 광택 유무와 상관없이 차체 표면의 먼지가 눈에 띄기 쉬우며, 흠집과 같은 표면의 손상 역시 눈에 띄기 쉽다. 또한 여름철에는 다른 색보다 복사열이 높아서 차체의 온도가 쉽게 올라가 냉방 효율이 낮아지기도 한다. 야간에는 눈에 잘 띄지 않아서 위장 효과가 높은 반면, 식별이 잘 되지 않으므로 안전사고의 확률이 높다는 단점도 있다.

검은색의 특징을 살리기 위해서는 차체 비례가 길거나 직선적인 경향과 함께 차체의 면에 곡면이 많아야 한다. 또 차체의 어두운 색과 강한 대조를 이루도록 하기 위해서는 라디에이터 그릴과 헤드램프 등에 크롬 도금된 부품을 사용하면 좋다. 반면 차체 색과 상관없이 휠을 검은색으로 처리해 밝은색 휠을 장착했을 때보다 더 고성능의 이미지를 내는 경우도 있다. 전반적으로 본다면 검은색은 차체의 세부적인 형태보다는 전체적인 존재감을 강조하는 효과를 가지고 있다.

3.12
강한 인상을 주는 검은색 휠

냉혹한 킬러의 은색

은색은 자동차의 기계적인 아름다움을 표현하는 데 가장 유리한 색채이다. 사실 원래 단어가 지칭하는 '은銀, silver'은 우리가 접하는 도료의 은색과 달리 따뜻한 인상을 주는 금속이다. 도료로서의 은색은 이른바 메탈릭 도료metallic paint로 불리기도 하는데, 다른 원색 도료와는 다르게 색채를 내는 주 원료로 금속 분말이 사용되는 특징이 있다. 가장 보편적인 금속 재료는 알루미늄이다. 대부분의 은색에 산화알루미늄 Al_2O_3 분말이 사용되지만 최근 티타늄과 같은 금속을 원료로 한 분말을 사용해 다양한 개성을 가진 은색을 개발하고 있다.

은색은 빛의 각도와 세기에 따라 반사율이 변하기 때문에 차체의 입체감을 강조한다. 따라서 볼륨감이 큰 형태나 근육질의 차체, 날카로운 모서리가 있는 차체 등 다양한 형태를 돋보이게 한다. 은색을 처음 사용한 자동차는 롤스로이스의 1911년형 '실버 고스트'라고 할 수 있지만, 실제로는 알루미늄을 재료 그대로 사용한 것이었다.

3.13
롤스로이스 실버 고스트
Rolls Royce Silver Ghost, 1911

3.13

벤츠 또한 은색을 대표색으로 사용하는데, 여기에는 일화가 있다. 1954년형 '300SL' 레이싱 모델의 짙은 녹색이 영국의 재규어 레이싱 머신의 녹색과 동일해서 서로 구분하기 위해 페인트를 모두 벗겨내고 차체의 재료인 알루미늄을 그대로 노출시킨 채 자동차경주를 한 것에서 유래됐다고 한다. 이후 은색이 벤츠의 상징처럼 사용되어왔으며, 오늘날의 벤츠 'SLR 맥라렌SLR McLaren' 역시 대표색으로 은색을 채택하고 있다. 이외에도 1955년의 포르쉐 '550'도 은색을 사용했는데, 이후 독일 제조사들은 장식적 요소가 없는 독일 디자인 철학 '차가움의 미학cool elegance'의 대표적 특징으로 은색을 많이 채택하고 있다.

은색은 사실상 어떠한 형태나 크기의 자동차에도 잘 어울린다. 그러므로 은색을 위한 별도의 디자인 요소는 없다고 해도 틀리지 않을 것이다. 과거에는 은색을 고급 승용차에 그다지 많이 사용하지 않았으나 최근에는 고성능을 상징하는 색채로 고급 승용차나 컨셉트카 등에 매우 폭넓게 사용되고 있는 경향을 보인다. 한편 자동차 제조사의 개발 과정에서 디자인을 평가할 때도 기본색으로 은색을 가장 많이 사용하고 있다.

3.14
벤츠 300SL(1954)과
SLR 맥라렌(2003)

3.15
벤츠 300SL
Benz 300SL, 1954

3.16
포르쉐 550
Porsche 550, 1955

3.14

3.15

3.16

전위적인 파란색

파란색은 색 자체로는 전위적 이미지를 주고 산뜻한 특징이 있으나, 자동차의 대표색으로는 많이 쓰이지 않는 경향이 있다. 푸른색이 쉽게 싫증을 느끼게 한다는 견해나 새 차인 경우에도 새 제품의 느낌이 덜하다는 반응 때문으로 보인다. 그러나 곤색琨色 또는 인디고 블루Indigo blue라고 불리는 어두운 톤의 파란색은 검은색에 가까우면서도 검은색의 무거움을 피할 수 있어 젊은 이미지를 주는 고성능 차량에서 종종 볼 수 있다. 최근에는 티타늄 입자로 보랏빛 효과를 낸 메탈릭 도료로 디테일을 강조해 기존의 단조로운 이미지의 파란색이 아닌 첨단의 다채로운 색상 효과를 내는 파란색도 등장하고 있다.

파란색을 주제 색으로 쓰는 자동차 모델은 쉘비Shelby의 '코브라Cobra'가 대표적이었다. 이 자동차는 푸른색 차체에 두 개의 흰색 스트라이프stripe 그래프가 조합되어 고성능 차량의 기호처럼 받아들여졌다. 한편 각 실린더가 180도로 대향을 이루는 구조의 고성능 수평대향 엔진과 WRC 랠리 경기 등으로 명성을 얻은 스바루Subaru는 승용차

3.17
미니 쿠퍼 S
Mini Cooper S, 2022

3.17

'임프레자Impreza'에 채도 높은 파란색을 대표색으로 채택하고 있다. 파란색이 첨단과 역동적인 인상을 주기 때문에 그런 선택을 했을 것이다. 그 밖에도 파란색을 대표색으로 설정한 모델은 닷지의 '바이퍼'가 있다. 최근 닷지는 대표색을 오렌지에 가까운 주홍색으로 바꾸었지만, 1990년대 중반까지 고성능 '코브라' 모델에서 따온 이미지로 차체 중앙에 두 줄의 흰색 띠와 함께 푸른색의 색채를 구성했었다.

자동차 디자인에서는 스바루의 '레거시Legacy'처럼 휠을 파란색의 보색대비 효과를 갖는 노란색 계열의 황금색으로 설정하는 방법이나, 닷지의 '바이퍼'처럼 파란색 바탕에 흰색의 띠를 사용하는 방법 등 대비 효과를 통해 파란색의 이미지를 강조하는 방법을 응용할 수 있다. 파란색의 밝기를 변화시키면서 중량감이나 경쾌함을 강조하는 효과를 통해 검은색보다 보수적이지 않은 이미지를 연출할 수도 있겠다.

3.18
쉘비 코브라
Shelby Cobra, 1963

3.19
스바루 임프레자
Subaru Impreza, 2006

3.20
스바루 임프레자
Subaru Impreza, 2015

3.21
닷지 바이퍼 GTS 쿠페
Dodge Viper GTS Coupe, 1996

3.18

3.19

3.20

3.21

열정의 빨간색

빨간색은 스포츠카의 색으로 인식된다. 그 이유는 빨간색이 강한 개성을 가지고 있으면서도 같은 모델의 차량에서 빨간색일 때 더 고성능을 갖춘 이미지를 주기 때문이다.

페라리는 최초의 시판 차량 이후 지속적으로 이탈리안 레드italian red를 사용해왔다. 대부분의 페라리 모델은 이탈리안 레드를 대표색으로 채택하고 있는데, 페라리에 사용되는 이탈리안 레드는 일반적으로 우리가 알고 있는 빨간색과 약간 다른 느낌이다. 보라색의 함량 때문일 것이다. 그래서 페라리는 밝은 태양빛 아래에서 보면 약간 분홍빛이 도는 듯한 인상이 들기도 한다. 사실 우리가 쉽게 볼 수 있는 빨간색은 소위 '중국집 빨간색'인데, 이 색은 이탈리안 레드보다 보라색의 함량이 적기 때문에 조금 '뜨거운' 느낌을 준다. 반면 페라리의 이탈리안 레드는 보라색이 섞여 있어서 상대적으로 차갑고 세련된 느낌을 준다. 페라리의 이탈리안 레드는 시기별로 보라색의 함량을 조금씩 달리해왔다. 특히 1980년대부터는 그전보다 보라색을 좀 더 강조하는 듯하다.

3.22
마세라티 콰트로포르테 쿠페
Maserati Quattroporte Coupe, 1996

3.22

3.23
페라리 캘리포니아
Ferrari California, 2009

3.24
페라리 라페라리
Ferrari La Ferrari, 2013

3.25

페라리는 차체 외에도 엔진의 실린더 헤드 커버cylinder head cover와 인젝터 포트injector port 등의 부품에도 빨간색을 쓰고 있다. 그런 의미에서 페라리의 '테스타로사Testa Rossa' 같은 모델의 이름은 이태리어로 '빨간 머리'라는 뜻을 가지고 있다. 페라리 외에도 빨간색은 스포츠카 모델에서 많이 사용되고 있으나, 주된 색으로 선택하고 있는 곳은 페라리가 원조 격이다. 역사적으로 페라리와 관련 있는 알파로메오를 비롯해 지금은 피아트 그룹으로 합병되어 페라리와 같은 회사가 된 마세라티도 빨간색을 대표색으로 사용한다.

빨간색은 강렬하지만 색 자체는 그다지 밝지 않기 때문에 오히려 크롬 도금된 몰드, 검은색 장식품이나 몰드, 헤드램프와 같은 부품과 조합해야 강렬한 인상을 만들어낸다. 곡면을 가진 차체에서 빛이 반사되면 거울 효과가 잘 나타나기도 한다. 그러나 대체로 빨간색은 차체 면의 미세한 입체적 변화를 잘 나타내지 못하는 경향이 있기 때문에 차체의 입체감을 강조하기보다는 흰색처럼 유리창의 형태나 헤드램프의 형태를 강조한 인상적인 디자인이 효과적이다. 일반적으로 빨간색이 어울리는 자동차에는 검은색도 잘 어울리는 편이다.

한편 빨간색의 차가 속도위반을 더 많이 한다는 속설이 있는 것을 보면, 정열적인 빨간색을 좋아하는 사람 가운데 속도광이 많을지도 모르겠다. 그렇지만 빨간색의 차가 더 눈에 잘 띄어서 더 쉽게 단속되는 것이라는 반론도 있다.

3.25
페라리의 엔진

4 　디자인 마무리와 프레젠테이션

디자인과 마감

지구 상의 모든 디자이너는 항상 시간이 부족하다. 늘 마감 기일에 쫓기며 작업한다. 대개는 마감을 며칠 남겨두고 거의 매일 밤을 지새우게 된다. 항상 하루나 이틀만 더 있으면 더 좋은 결과물을 낼 수 있을 것이라는 생각이 간절하지만, 현실은 늘 시간이 부족해 철야 작업을 하곤 한다. 더러는 기적처럼 마감 날짜가 미뤄지는 믿기지 않는 일이 생기기도 하지만 더 나은 결과물을 내기 위해 마지막 피치를 올리기보다 한숨 자러 가기 마련이다. 사실 따지고 보면 정말로 시간이 부족했던 것이 아니었을지도 모른다. 디자인 작업에는 애초부터 알맞은 작업 시간이라는 것이 존재하지 않고, 다만 우리들의 욕심이 시간 부족을 초래하는 것일 수도 있다.

　모든 아트워크artwork는 대체로 투입한 시간에 비례해 좋은 결과물이 나온다. 그런데 많지 않은 시간을 투자하고도 매우 높은 수준의 결과물을 내는 사람들이 있다. 우리는 그런 사람을 가리켜 '대가大家' 혹은 '거장巨匠'이라고 부른다. 이탈리아에서는 '마에스트로maestro'라는 멋진 칭호도 붙여준다. 그렇다면 마에스트로들은 어떻게 적은 시간 동안 일하면서도 높은 수준의 결과물을 낼 수 있는 것일까? 그들은 오랜 경험을 통한 해박한 지식과 숙련된 기량으로 클라이언트의 기대치에 부응하거나 그것을 뛰어넘는 작품을 내놓는다. 결국 대가들은 자신이 일하고 있는 결과물을 보게 될 사람들의 기대치가 어느 정도인지 잘 알고 있고, 또 그런 기대치에 적합한 결과물을 내기 위한 알맞은 작업량을 정확하게 알고 수행하는 것이다.

　늘 우리들은 마감에 쫓겨 일하면서 일의 우선순위나 단계별 완성도 같은 것을 생각하지 못하고 단지 선형적 작업 습관에 따라 떠밀려가듯 시간을 투입한다. 그러므로 미리 계획을 세워서 작업에 임하면 효율적으로 훌륭한 결과물을 낼 수 있을 것이다. 마감 시간에 맞춰 클라이언트가 요구하는 완성도를 가진 결과물을 내기 위해서는 체크리스트checklist를 만드는 것이 효과적인 방법이다.

디자인 마무리를 위한 체크리스트와 패널 구성

학기 말 과제나 공모전 출품, 실무 디자이너의 프레젠테이션 등 디자인 과정을 마무리해서 제출하는 형식과 목적지는 다양하지만, 그간의 디자인 작업을 요약해서 제3자에게 전달한다는 공통점을 가지고 있다. 그 전달이 얼마나 직관적이고 효율적인가에 따라 평가와 프로젝트의 진행 여부가 달라질 것이다. 지금부터 디자인 마무리를 위한 체크리스트를 살펴보자. 그리고 디자인 패널을 구성할 때 참고할 만한 예시를 함께 제시한다.

연번	항목	내용	구성 형식(예시)
1	타이틀	대상의 특징을 직관적이고 인상적으로 전달	"WELLY"
2	대표적 특징		2인승 도심지형, 소형 승용차
3	제품 콘셉트	육하원칙	시나리오 또는 시놉시스
4	스타일 콘셉트	조형 전략, 성향의 구체화	이미지 맵, 이미지 소스
5	이미지 스케치	조형적 특징의 구체화	스케치, 입체물, 영상 등
6	패키지 레이아웃	선행 기술 검토	베이식 테이프 드로잉
7	아이디어 스케치	차량의 디자인 가능성 검토	스케치, 스터디 목업
8	렌더링 또는 3D 스케치	선행 기술 검토 반영	2D 렌더링, 3D 모델링
9	축소 모형	입체 형상 검토	1/5 또는 1/4 모형
10	3D 모델링 데이터		CAS
11	실물 크기 클레이 모형		1/1 클레이 모형
12	종합 보고서 또는 패널	프레젠테이션	1-8의 내용 요약
13	클레이 모형 또는 CAS 영상		가상 또는 실물을 통한 3차원 형상 검토
	디자인 승인	디자인 의사 결정	

체크리스트

타이틀 위치

디자인 성격의 설명 부제목 위치

1. 배경/목적

- 한국의 글로벌 도시의 이미지와 부합하는 공공 교통수단으로 시내버스의 승객용 시트 디자인 개발
- 소비자의 향상된 안목에 부합하는 공공 교통수단으로서 시내버스 실내 디자인 요소의 고찰
- 공공 교통수단의 승객용 시트에 새로운 조형 개념과 소재에 의한 혁신적 조형 디자인 도출

2. 목표

- 조형성과 안전성, 경제성, 기능성, 경량화, 안락성, 승하차성, 인체공학, 위생성, 신소재 등의 다양한 측면을 복합적으로 고려한 새로운 조형의 시내버스 승객용 시트 디자인 제안

3. 연구내용

- 향후 시내버스 시트 개발에 접목할 수 있는 미래지향적인 시트 디자인 조형성 연구
- 조형성과 안전성, 경제성, 기능성, 경량화, 안락한 승차감, 인체공학, 소재의 연구
- 다양한 측면을 복합적으로 고려한 공공 운송수단의 승객용 시트 디자인 연구

4. 연구특징

구조 분석

재래식 구조 강철 프레임 +
우레탄 패드 + PVC 커버

↓

개선된 구조 1
강철 프레임 + 수지 베이스 및 그립
+ 우레탄 패드 +PVC(직물)커버

개선된 구조 2
강철 (수지) 프레임 + 수지 베이스 및
그립 + 우레탄 (PVC) 패드

개선된 구조 3
수지 프레임 + 수지 베이스 및 그립
+ 알루미늄 패드

국내 및 해외 사례 조사

기능 분석

- 착좌감
- 승객 사용성
 (입석 /착석 승객)
- 청결성 관리의 용이성

- 착좌부 재질 탐구
- 입석 승객용 보조 그립
- 착석 승객용 팔걸이
- 물 청소 가능성

기능적 요구사항 및
신 조형 오티브 리서치

형태 도출

Conventional
Image

↓

Modern
&
Contemporary
+
감성적 형태

기능성 + 감성의 혁신적
조형 솔루션 제시

효율적이며 견고한 구조

신소재, 신조형 등에
의한 간결성, 내구성 확보

청결성 및 안정성 확보

청결성 및 안정성과
유지 관리성 중심의 기능성

안전하고 즐거운 이미지

대중적이고 즐거운
교통수단의 이미지 제시

효율적 구조, 새로운 기능성 , 감성적 형태의 시내버스 시트

5. 아이디어 스케치

디자인 패널의
구성

디자인 성격의 설명 부제목 위치

6. 구체화 스케치 및 3D 모델링

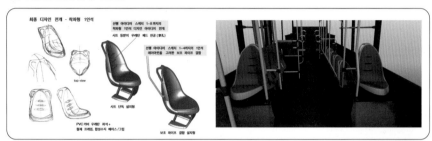

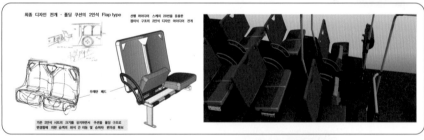

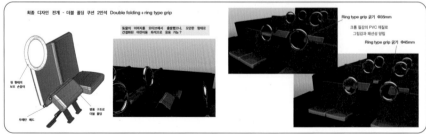

타이틀 위치

디자인 성격의 설명 부제목 위치

7. 최종 결과물

최종 디자인 전개 - 버스 공간 재구성 안 1 실내 방향 45도 배치

Type A
inside 45°

1인석 설치 각도를 실내 방향으로 45도로 설정하여 승하차 동선 용이성 확보

기존 재래식 버스 시트의 설치 방향 개선에 의한 좌석 승객의 승하차 편의성 향상

최종 디자인 전개 - 버스 공간 재구성 안 2 실내 방향 30도 배치

Type A
inside 30°

1인석 설치 각도를 실내 방향으로 30도로 설정하여 승차 인원 감소가 있으나, 탑승자 프라이버시 향상

기존 재래식 버스 시트의 설치 방향 개선에 의한 좌석 승객의 승하차 편의성 향상

최종 디자인 전개 - 버스 공간 재구성 안 3 실외 방향 15도 배치

Type B
outnside 15°

1인석 설치 각도를 실외 방향으로 15도로 설정하여 승차 인원 감소 없으면서, 탑승자 프라이버시 최대 확보

기존 재래식 버스 시트의 설치 방향의 역발상적 개선에 의한 좌석 승객의 프라이버시 확보

디자인 프레젠테이션과 승인

자동차 디자인 개발 과정 가운데 디자인 프레젠테이션과 경영진의 디자인 승인은 다수의 큰 이벤트 가운데 하나이다. 개발 차량의 구체적인 모습이 공식적으로 처음 나타나는 단계이기 때문이다. 물론 디자인 승인은 단 한 번에 최종 승인이 나는 경우도 있지만, 특별히 중요도가 높은 개발 과제인 경우에는 다수의 이벤트를 가지기도 한다.

개발 초기 단계에서는 2D 스케치와 렌더링, 테이프 드로잉과 차량 공간 구획을 실물 크기의 개략적인 모형으로 만든 스페이스 벅space buck, 축소 모형 등을 통해 기본 방향과 기획 부문의 디자인 정책이 정확히 합치하는지 검토된다. 반면 최종 단계에서는 실물 크기의 내·외장 모형에 대한 경영자의 검토와 승인이 이루어진다. 승인 내용의 중요도에 따라서 실무 중간급 경영자에게 맡겨지는 경우도 있다.

4.1
디자인 프레젠테이션
목적이나 단계에 따라 다양한
내용과 유형으로 나뉠 수 있으며,
각각 결정되는 사안도 다양하다.
출처: Ford Motor Company(왼쪽),
Daimler Benz AG(오른쪽)

일반적으로 디자인 승인은 기업 전략의 의사결정에서 중요한 부분을 차지하고, 이후 기업의 전체 활동 방향을 설정하는 바탕이 되므로 매우 중요한 의미를 갖는다. 따라서 승인을 위한 디자인 부문의 프레젠테이션은 여러 형태로 이뤄지지만, 객관적이고 오류가 없는 판단을 위해 내·외장과 색채 등 전체 분문에 걸쳐서 실제 차량에 필적하는 마무리 작업을 마친 모델을 준비한다. 이 작업은 디자인 과정 중에서 큰 비중을 차지하고 있다. 따라서 앞서 체크리스트에 따라 철저히 준비해야 좀 더 효과적인 결과물로 이어진다.

4.1

미래에는 모두가 날아다닐까

미래에는 자동차가 날아다닐까?
Aeromobile 5.0 모델은 주행과 비행이 모두 가능하다.
사진 출처; Aeromobile.com

최근에는 운송 수단이라는 단어 대신에 '모빌리티'라는 용어가 폭넓게 쓰이고 있다. 그런데 실제로 모빌리티는 수송기기 분야 이외에도 인문학이나 사회학 등 다른 분야에서는 오래전부터 상당히 포괄적으로 쓰여 온 것을 알 수 있다. 하지만 모빌리티를 수송 분야에서 한정해서 본다면 최근에서야 쓰이기 시작한 용어 중 하나다. 수송 수단으로서 이 용어에 대해 학계의 견해를 살펴보면 기차, 자동차, 비행기, 인터넷, 모바일 기기 등과 같이 테크놀로지에 기초해 사람, 사물, 정보 이동을 가능하게 하는 포괄적 기술을 의미하며, 이에 수반되는 공간의 구성과 인구 배치의 변화, 노동과 자본의 변형, 권력 또는 통치성의 변용 등을 통칭하는 사회적 관계의 이동까지도 포함한다. 이 견해에서는 다양한 육해공의 '교통수단'과 '정보 전송'을 하는 유무형의 모빌리티 테크놀로지의 범주도 폭넓게 연구 대상이 된다.

이처럼 폭넓은 견해로 오히려 모빌리티에 대해 정확한 정의를 내리는 건 쉽지 않다. 그렇지만 몇몇 사례를 통해 앞으로 모빌리티가 어떤 기술과 디자인을 가지게 될지 살펴볼 수 있을 것이다. 특히 최근에는 자율주행 기능을 가진 1-2인승의 날아갈 수 있는 자동차, 이른바 스마트 플라잉 카도 볼 수 있다. 이 지면에서는 이 중 일부를 살펴보고자 한다.

지상을 주행하고 있는 Aeromobile 5.0 모델
사진 출처; Aeromobile.com

드론을 이용한 배달 이미지
이미지 출처: pikist.com

미래의 환승 스테이션 상상도
이미지 출처: 현대자동차

한편으로 작금의 코로나-19의 세계적인 범유행pande-mic으로 비대면 확산 추세로 당분간은 관광을 위한 여행 같은 이동 수요는 감소하지만 그 이외에 업무나 직업 활동 같은 이동 수요는 감소하기 어려울 것이다. 물론 과거보다 비대면의 비중은 높아질 것이 틀림없다. 그렇지만 불가피한 이동의 수요는 여전할 것이며, 이에 따라 효율적인 장거리 이동에 대한 요구는 높아질 것으로 추측할 수 있다. 그에 따른 도시와 도시 간의 이동을 위한 항공 모빌리티에 대한 관심도 증가하게 될 것으로 보인다.

이러한 바탕에서 대중 교통수단이 아닌 개인용 항공기PAV, Persnal Air Vehicle, 또는 도심 항공 모빌리티UAM, Urban Air Mobility 등 새로운 유형의 항공 모빌리티 개발이 나타날 것으로 보인다. 이미 그러한 모빌리티 개발이 이루어지고 있으며, 이미 전 세계 항공 모빌리티 시장에는 약 200여 개 회사가 진출해 있다고 한다. 이러한 추세를 바탕으로 미국의 투자은행 모건스탠리는 20년 뒤인 서기 2040년에는 항공모빌리티 시장이 1조 5,000억 달러약 1,750조 원 규모로 성장할 것으로 전망하기도 했다.

항공 모빌리티의 실용화가 가장 먼저 시작된 분야는 드론drone을 통한 배달이다. 대체로 2-3킬로그람

중량의 물품을 10mi 거리 범위에서 20분 이내의 시간에 드론으로 직접 배달door to door하는 것이다. 이러한 배달은 특히 코로나-19의 창궐로 보다 더 확산할 것으로 보인다.

이 드론을 이용한 단위 배송에서는 드론 간의 충돌을 방지하기 위한 관제 시스템이 필수인데, 미연방항공청FAA과 NASA는 클라우드 기반의 무인항공기 관제 시스템real time tracing system을 개발 중이며, 이와 관련해 골드만삭스는 무인배송시장에서 2030년에 최초로 이익이 발생할 것으로 예상한다.

또 다른 항공 모빌리티 상용화 유형은 에어 메트로Air Metro인데, 지하철과 같이 정해진 노선과 운항 시간에 맞추어 움직이는 것이다. 교통체증이 극심한 도시와 도시 혹은 도심을 연결하는 수직 이착륙 플라잉 카를 운행하며, 2-5명이 탑승할 수 있다. 약 20-150킬로미터의 거리를 비행할 수 있으며 정류장에서 3-6대가 동시에 출발하는 것이 가능하다. 더불어 충전 시설과 접객 시설이 정류장에 완비되어 있다.

한편으로 구체화된 개발 사례도 볼 수 있는데, 그들 중 자료를 공개하고 있는 업체에서 극히 일부의 사례를 살펴보기로 하자.

AeroMobile 4.0 모델
사진 출처; Aeromobile.com

EHANG 216 모델
사진 출처: ehang.com

AeroMobile 4.0, 5.0

에어로모빌AeroMobile 회사는 2010년에 설립됐으며 2013년에 버전 2.5를 내놓았다. 2014년의 버전 3.0을 거쳐 2017년에 내놓은 버전 4.0 이후, 2020년 4.0 버전을 상업적으로 출시했다. 에어로모빌 4.0 버전은 두 장의 주익主翼이 뒤로 접혀 수납되는 구조이며, 단거리 활주STOL, Short Takeoff and Landing에 의한 이착륙 방식을 가지고 있다.

에어로모빌은 좀 더 승용차에 가까운 디자인을 가진 5.0 버전을 2025년에 내놓는 것을 목표로 하고 있으며, 이 버전은 4인승으로 지상 활주 없이 수직 이착륙이 가능하도록 한다. 네 개의 바퀴로 지상 도로를 주행하는 것도 가능하다. 4.0의 기체 제원은 날개를 접은 상태에서 길이×폭×높이가 각각 5.9×2.2×1.5미터이나, 날개를 펼치면 그 가로 폭wing span이 8.8미터에 달한다.

· 개인 항공기 · 차량 내연기관 하이브리드 동력
· 지상 주행과 비행의 변환 시 3분 소요
· 승객 안전을 위한 기체용 낙하산 탑재
· 카본섬유 프레임 구조로 경량 및 강성 확보
· 전체 객실은 기능성 추구의 협소한 구조
· 가족용 이동수단으로는 부적절

EHang AAVAutonomous Aerial Vehicle

승객과 물류용 비행 모빌리티 제조업체 EHang은 2014년에 광저우广州에서 설립됐다. 2016년 CES에 처음으로 1인승 항공 모빌리티 EHang 184를 출품했으며, 그 이후 Ghost, EHang 216 등 주로 소형 비행 모빌리티를 개발하고 있다. 184 모델은 개발 후 1,000여 번의 시험 비행을 거친 것으로 알려져 있으며, 수직이착륙 방식이다. 프로펠러는 본체에서 돌출·수납되며, 이착륙을 위한 작동 공간은 2인승이 8.7제곱미터이다. 이는 일반적인 5인승 세단형 승용차의 점유 공간을 8.7제곱미터로 보는데, 이와 동일한 수준이라고 할 수 있다.

· 전기 동력 자율주행 비행 기능
· 16km 이내의 단거리 범위 비행
· 드론 구조 기반의 디자인 이미지
· 로터 작동을 통한 하향 풍속 추진 저속 비행체
· 인력 수송이 아닌 상업 목적의 비행체
· 노출된 프로펠러는 대중적으로는 위험 요소

릴리움 제트(Lilium Jet)
사진 출처: https://lilium.com/the-jet

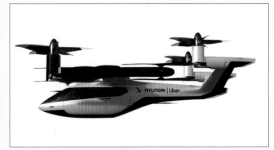

현대자동차가 출품한 UAM 모델, S-A1
이미지 출처: 현대자동차

Lilium Jet

릴리움Lilium은 2016년에 첫 시험 제작한 기체 비행에 성공하였다. 2017년 2인승 시험 비행에 성공한 후 2017년에서 2019년 사이에 5인승 시험 비행체 실험을 성공리에 마쳤다. 2020년 3월 23일에 구체화된 비행체를 발표했으며, 이를 토대로 2019년에서 2024년의 기간 동안 인증 획득 및 양산 체제 구축을 목표로 하고 있다.

추진 및 비행 동력원으로 쓰이는 36개의 전기 모터는 기존 항공기의 유압 장치나 기어박스 등을 쓰지 않는 방향타 및 수평 안정기 등과 결합하여 어느 방향으로도 추진력을 낼 수 있는 구조를 가진다. 이는 기존 제트 항공기 1/1,000 수준의 부품 구성이며, 단순한 구조로 운항 시 유지보수 비용이 적다.

전기 모터로 이륙할 경우 일반 화물차량 수준의 소음만 유발되며, 지상 이동 중에는 별도의 전기 모터로 일반적인 전기 차량과 비슷한 소음으로 주행할 수 있다. 기체 제원은 날개 폭이 11미터라는 것 이외의 공개된 내용은 없다.

· 소형 프로펠러 유니트로 최대 출력을 이용해 이륙
· 비행 중에는 추진력을 발생시키는 역할
· 바퀴는 보조 주행 역할

Hyundai UAM

2020년 1월에 현대자동차는 미국 CES에서 도심 항공 모빌리티로 S-A1을 공개하였다. 이 기종은 비행 이동수단의 특성상 저속 이동은 어려우나 공간을 가로지르는 이동이 가능하다.

기체의 길이와 폭, 높이가 10.7×16×15미터에 이르는 크기로, 미항공우주국이 정의하는 소형 PAV에는 해당하지 않으므로 전문 조종사가 필요하다. 크기 때문에 도심지 이착륙은 어려우나, 도시와 도시 사이를 오가는 공유 항공기에 적합하다.

수직 이착륙 기능을 가진 소형 여객기의 형태로, 환승 거점 허브에 이착륙하는 콘셉트를 통해 미래 도시의 변화도 제안하였다.

· 전기 동력 비행체로 1회 충전으로 최대 100킬로미터 거리비행 가능
· 전기 추진 기반 수직 이착륙eVTOL : electric Vertical Take Off&Landing
· LA와 댈러스를 2023년까지 드론 택시로 연결할 계획
· 우버 엘리베이트와 파트너십으로 개발
· 수소 충전은 5-7분 소요

구분	좌석 이미지	좌석 사양	안전 장비	특징
항공기 좌석		독립형 좌석 독립 버킷 시트 패드 헤드레스트 일체형 등받이 조절	2점식 안전띠 구명조끼 내장형	효율성 기본 착좌 편의성 안락성
롤러코스터 좌석		단일 좌석 얇은 시트 패드 헤드레스트 일체형 등받이 조절 미적용	보호용 케이지	효율성 안전 케이지 기본 착좌
레이싱 버킷 시트		단일 좌석 독립 버킷 시트 패드 헤드레스트 일체형 등받이 조절 미적용	4점식 안전띠	효율성 안전 경량 구조 버킷형 기본 착좌
리무진 차량 좌석		독립형 좌석 독립 버킷 시트 패드 헤드레스트 일체형 등받이 조절 가능	3점식 안전띠	편의성 안락성 다기능
안마의자		독립형 좌석 독립 버킷 시트 패드 헤드레스트 일체형 등받이 조절 가능	경질 외부 케이스	편의성 안락성 다기능 외부 케이스

지금까지 살펴본 도심 항공 모빌리티는 미래의 중장거리 이동수단의 변화 모습을 보여주는 예시였다. 물론 이 그대로 정말 날아다니는 이동수단이 완전히 실현된다는 보장은 없을지 모른다. 그러나 앞으로 펼쳐질 이동수단의 변화는 지금까지 가솔린 엔진 자동차 발명 이후 100년간보다 더 크게 다를지도 모른다.

이렇게 도심지를 날아다니는 항공 모빌리티에서 수직 이착륙 기능을 가진 소형 여객기가 보급된다면, 환승 거점 허브 등의 건설로 미래 도시 구조는 변화될 것이다. 그리고 이 도심 항공 모빌리티의 좌석은 4점 지지 구조의 안전띠를 가지고 있어 등받이 각도 조절기능을 가지고 있지 않을 것이다.

다시 말해 항공 모빌리티의 좌석은 여객기의 좌석과는 다르다.

일반적으로 여객용 항공기 일반석과 우등석은 착좌 기능과 안전띠, 좌석별 구명조끼의 비치 등의 모습은 같으나, 안락성과 편의성은 다르다. 좌석의 크기와 쿠션과 표피재의 두께 및 재질에서 큰 차이를 보이기 때문이다.

항공 모빌리티와 기능이나 구조가 유사한 다양한 좌석의 특징을 정리하면 상단의 표와 같이 요약해볼 수 있다. 형태상의 공통점은 머리 받침 일체형 높은 등받이 형태, 즉 헤드레스트headrest 일체형 구조로 되어 있다는 점이다. 항공기 우등석 좌석, 롤러코스터 좌석, 레이싱 버킷 좌석, 그리고 안마의자처럼 신체를 감싸거나 보호하는 특성이 있다.

좌석의 다기능성은 본질적 기능과 대비되는 기능 특성으로 구분할 수 있다. 이러한 좌석의 기능은 상

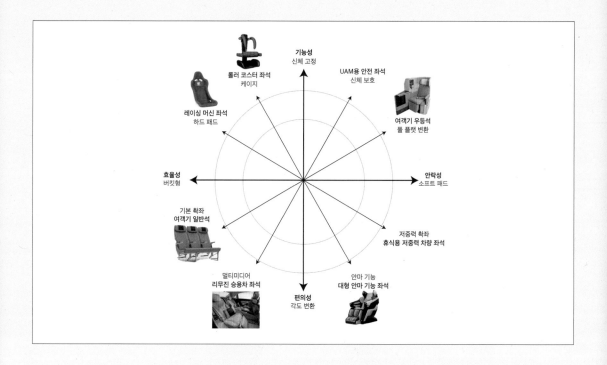

단의 그림처럼 다시 네 개의 축과 열두 방향으로 분석할 수 있다. 여기에서 기능 면에서 가장 높은 효율을 추구한 것을 롤러코스터 좌석이면, 그 상대편은 안마의자 좌석이다. 이 개념을 응용해 승객의 신체를 보호하면서 안락성을 추구하는 결합으로 UAM의 승객 보호용 좌석의 방향성을 예측할 수 있다.

항공운항 관련 자료에 따르면 기종에 따라 격차가 있지만 여객기의 순항속도는 대체로 최저 450시속킬로미터에서 최고 1,000시속킬로미터이며 순항 고도는 국내선은 22,000-28,000피트, 국제선은 26,000-42,000피트이다. 한편 도심 항공 모빌리티는 비행 속도가 최대 시속 300킬로미터고, 비행 고도가 지상 300-600미터임을 볼 때 기존 항공기의 안전 장비와는 다른 접근이 요구된다. 이미 도심 항공 모빌리티에 낙하산이 내장된 사례가 있으나, 낙하산을 이용하기 위해서는 전개 범위 거리를 고려해야 한다. 그 거리가 최소 지상 2,000피트보다 높아야 한다는 점을 고려할 때, 도심 항공 모빌리티에서 추락이 발생하는 유사 상황에서 지상 충돌까지 불과 30-60초 이내의 짧은 시간밖에 확보될 수 없다.

이 짧은 시간 내 승객이 낙하산을 착용하는 것은 사실상 불가능하다. 따라서 좌석 전체가 승객을 보호하는 구조물cage 역할을 하는 형태가 되야한다. 즉 추락 시 60초 이내로 승객을 좌석에 안전하게 고정시키고 보호하는 쉘터shelter 역할을 하는 개념 등이 검토되어야 할 것이다.

도심 항공 모빌리티의 실용화에 따라 안전성 확보는 가장 중요한 디자인 요소가 될 것이다. 그렇기에 도심 항공 모빌리티의 좌석 디자인은 승객의 거주성과 승객의 안전성에 따라 내·외장 디자인 요소에서 차이점을 만들어 낼 것으로 보인다.

마치며

이제 마무리에 이르렀다. 필자가 '모빌리티'라는 새로운 개념으로 이 책을 준비하면서 세상의 변화가 정말 빠르다는 것을 느낀다. 불과 몇 년 사이 우리는 자율주행 차량에 대해 많은 것을 생각하며 실제로 보기도 하는 시대이다. 물론 아직 갈 길은 조금 먼 것 같다. 우리가 안심하고 탈 수 있는 안전한 자율주행 모빌리티가 나오려면 얼마간의 시간은 더 필요할 것 같기 때문이다. 그렇지만 우리는 미리 준비해야 한다. 150년 가까이 발전해 온 자동차가 이제 모빌리티라는 새로운 시대를 맞이하고 있기에 모빌리티 디자이너가 되고자 하는 이는 반드시 준비를 해야 한다.

서문에서도 언급했듯 그간 필자가 냈던 책들은 자동차 디자인 변천에 대한 내용, 디자인 프로세스 그리고 렌더링 등 각각의 세부를 다뤘다. 물론 그 책들을 쓰면서도 종합적인 '교과서'를 만들어야 한다는 생각은 머릿속을 떠나지 않았다. 그렇지만 '구슬이 서 말이라도 꿰어야 보배다'라는 속담 때문인지, 우선은 먼저 무언가 정리된 내용을 만들어야 한다는 생각에 각론에 매달렸던 것 같다. 이제 그간 나름 정리해 왔던 '구슬'이 마침내 하나로 꿰어진 느낌이다.

그러나 디자이너가 풀어야 할 난제는 여전하다. 팬데믹이라는 초유의 사태로 인류가 혼란을 겪고 있다. 일상에서 이미 많은 변화를 겪었고 앞으로도 우리가 알지 못하는 변화는 계속 일어날 것이다. 하지만 이 과정을 통해 인류 역사가 더 성숙하고 발전하게 되길 바란다. 모빌리티를 비롯한 자동차와 기타 운송 수단 역시 마찬가지일 것이다.

우리가 기본기를 잘 다져서 어떤 변화에도 대처할 수 있는 디자이너가 된다면 미래는 낙관적일 수 있기 때문이다.

처음 책을 준비할 때는 운송 수단에 대한 디자인 전공 서적을 쓰고 있다는 생각을 어렴풋하게 했던 것 같다. 그렇지만 책을 쓰는 과정에서는 필자가 지난 25년 동안 현업과 교육 현장에서 혹은 기업과의 협업 과정에서 느끼고 경험했던 것들과 아울러 방향을 잡기 어려울 때 참고할 만한 것들에 대한 갈증이 어우러져서 이제는 모빌리티와 자동차 디자인에 대한 이야기와 일 그리고 우리의 생활과 미래가 한데 엮어진 파노라마 같다는 생각도 든다.

우리나라 자동차 산업이 미래의 모빌리티 시대를 향해 새로운 발전을 해나갈 것이라는 점은 의심의 여지가 없다. 앞으로 2030년을 향해 가면서는 디자인을 공부하는 여러분이 어느 누구도 만들어본 적 없는 창의적인 모빌리티를 디자인해주기를 바라며 이 책이 보탬이 되었으면 한다.

모쪼록 이 책을 통해 한국 자동차 산업이 모빌리티 시대에 접어들고, 미래에 기여하기를 꿈꾸는 디자이너와 모빌리티와 자동차를 사랑하시는 모든 분의 관심과 열정이 더해지기를 바라는 바이다.

미래의 모빌리티를 꿈꾸며…

용어 해설

자동차 디자인은 단지 그림 그리는 것만을 의미하지 않는다. 아름다운 자동차는 물론 조형적 창의성을 바탕으로 하지만, 130년이 넘는 시간 동안의 자동차 문화와 기술이 축적되어 있다. 그래서 자동차 디자인에도 많은 전문 지식과 관련 용어들이 함께 사용된다. 여기에 그중 가장 자주 사용되는 용어 일부를 정리해 소개한다.

간판 방식

토요타자동차의 기술로 도요타 에이지와 오노 다이이치가 창안한 자동차 생산 방식을 이르는 명칭이다. 포드의 대량생산 방식의 단점을 보완해서 불량품을 줄이고 다양한 종류의 자동차를 만들 수 있다. 부품 주문서를 칸반看板이라고 부르는 것에서 따온 명칭으로, 다른 이름으로는 적시생산適時生産, 무재고관리無在庫管理, 토요타 방식 등으로 불린다.

걸윙 도어 gull-wing door

문자 그대로 갈매기 날개 모양의 문을 가리킨다. 전체 높이가 낮은 스포츠카에서 승하차의 편의성을 높이기 위해 사용되는 방식이다.

계기판 instrument panel

오늘날 영어 인스트루먼트 패널은 운전석과 조수석 앞쪽의 전체 구조물을 의미한다. 따라서 문자 그대로의 계기판, 즉 계기류가 설치된 패널은 영어로 미터 클러스터meter cluster라고 불린다.

공예생산 방식

규격화된 부품을 조립하는 대량생산 방식에 대비되는 개념으로, 숙련된 작업자에 의해 정교하게 만들어지는 전통적인 생산 방식을 의미한다.

그린하우스 greenhouse

실내 공간에서 유리창으로 둘러싸인 부분을 통칭한다.

글러브 박스 glove box

대체로 조수석 앞쪽의 인스트루먼트 패널에 설치된 수납공간으로, 장갑이나 지도책 등 크지 않은 물품을 넣어두는 공간이라는 의미에서 유래된 명칭이다.

금형 金型

대량생산 방식에서 어떤 부품을 다량으로 만들기 위해 그 부품의 형상을 틀로 만든 금속제 거푸집을 의미한다. 재료의 종류에 따른 다양한 성형 방법이 있으며 툴tool, 몰드mold, 다이die 등으로 불리기도 한다.

노치백 notch back

승용차에서 트렁크가 돌출된 형태를 가리키는데, 대체로 세단형 승용차를 노치백이라고 통칭하기도 한다.

대량생산 방식

오늘날 대부분의 공업제품은 대량생산 방식으로 만들어지는데, 헨리 포드가 창안해낸 생산 방식이 시초가 되어 발전했다. 포드의 대량생산 방식을 포디즘Fordism이라고도 한다. 그렇지만 실질적으로 오늘날의 자동차 산업은 포드의 대량생산 방식에 토요타의 간판 방식이 결합되어 발전된 것으로, 초기의 포드 방식과는 적지 않은 차이점을 가지고 있다.

대시보드 dash board

차량 충돌 시 운전자나 승객이 앞쪽 구조물에 부딪혀 부상을 입는 것을 방지하는 구조물로서 운전석과 조수석에 걸쳐 설치되는 패널이다. 과거에는 목재와 가죽 등으로 감싼 구조였으나 오늘날 대부분의 양산 차량은 합성수지 우레탄을 발포한 구조물 위에 합성수지로 만든 가죽 질감의 필름을 입혀 만들어진다. 물론 지금도 고급 승용차에는 천연 가죽과 목재를 사용하기도 한다.

데크 deck

선박의 갑판이나 화물 차량의 적재함을 의미하는데, 세단형 승용차의 트렁크 리드trunk lid 윗면이 평평한 것을 데크에 비유해서 이르는 말이다.

도어 새시 door sash

차량 문에서 유리창을 지지하기 위한 틀을 통칭한다. 한글로 쓸 경우 차량의 구조물인 차대車臺의 영어 명칭 섀시chassis와 혼동되기도 하는데, 구조적으로나 의미적으로나 섀시와 새시는 전혀 다르다.

도어 패널 door panel

도어 패널은 차체 외부에서 볼 때의 구분 명칭으로, 도어 핸들door handle과 도어 새시 등이 결합된다. 차량 실내에서는 도어 패널 안쪽으로 도어 트림 패널door trim panel이 부착되고, 트림 패널에는 다시 도어 포켓door pocket, 인사이드 도어 핸들inside door handle, 팔걸이arm rest 등의 구성 부품이 부착되어 차량 실내 공간의 측면 구조물을 형성한다.

라디에이터 그릴 radiator grill

엔진의 냉각수를 식히기 위한 방열기radiator가 주행 중 지면에서 튀어 오르는 자갈이나 돌로부터 손상되는 것을 막기 위해 클래식카 classic car의 방열기 앞쪽에 설치되던 철망grill에서 유래된 것이다. 자동차의 전면 이미지에서 가장 중요한 역할을 하기 때문에 고급 승용차일수록 크고 화려한 라디에이터 그릴을 가지고 있다. 그러나 커다란 라디에이터 그릴은 보수적인 인상을 주기도 하므로 스포츠카와 같은 고성능 차량은 오히려 라디에이터 그릴이 없는 이른바 '노 그릴no-grill' 스타일을 강조하기도 한다.

레이아웃 layout

일반적으로는 배치나 배열 등 평면적인 구조를 의미하지만, 자동차 분야에서는 엔진과 동력 전달장치, 실내 공간, 화물공간 등의 전반적인 비율과 위치 등을 다루는 것을 의미한다. 특히 자동차는 3차원 공간의 배치를 다루는 성격이 강해서 이를 구분해 패키지 레이아웃package layout이라는 용어를 사용한다.

로드스터 roadster

처음부터 지붕이 없는 차체 형태로 만들어진 차량을 로드스터라고 구분한다. 지붕이 있던 차체에서 지붕을 잘라낸 구조는 컨버터블 convertible 또는 카브리올레cabriolet라고 구분한다.

로커 패널 rocker panel

도어 패널의 웨이스트 라인waist line 아래쪽을 통칭해서 로커 패널이라고 부르기도 하고, 도어 아래쪽에서 플로어 패널floor panel과 도어 패널이 만나는 실 사이드sill side가 외부에서 보이는 부분을 로커 패널이라고 부르기도 한다. 로커 패널의 유래는 클래식카의 측면에 설치된 긴 발판에서 비롯된 것으로, 지면에서 튀어 오르는 자갈이나 돌로부터 차체를 보호하는 역할을 했다.

리어 범퍼 rear bumper

프론트 범퍼front bumper와 동일한 특징을 가진다. 최근의 차량에서는 공기저항을 줄이기 위해 리어 범퍼 아래쪽에 디퓨저diffuser를 만들기도 하는데, 이것은 포뮬러1 경주 차량에서 공기저항을 줄이기 위해 차체 뒤쪽에 만드는 지느러미 형태의 구조물을 응용해 디자인한 것이다.

모노코크 monocoque

모노코크 구조는 차체와 프레임이 분리된 전통적인 구조와 달리 프레임이 별도로 존재하지 않고, 차체 구조물이 프레임 역할을 할 수 있도록 만들어진 구조를 칭한다.

백본 프레임 back bone frame

마치 등뼈back bone처럼 차체의 바닥 중심부에 만들어져 있는 프레임 구조물을 이르는 명칭이다.

벨트 라인 belt line

차체에서 유리창과 차체가 만나는 수평 경계선을 형성하는 라인을 가리킨다. 차체 측면에서 볼 때 마치 허리띠를 두른 위치와 같다는 의미이지만, 실제로는 선의 형태라기보다는 금속이나 수지로 만들어진 몰드로 이루어져 있다.

센터페시아 center fascia

차량에서 인스트루먼트 패널의 중앙에 자리 잡고 있는 조작장치가 집적된 패널을 지칭한다.

센터 콘솔 center console

운전석과 조수석 사이에 설치된 수납공간을 형성하는 상자형 구조물을 지칭한다.

웨이스트 라인 waist line

차량의 도어 패널에서 아래쪽 3분의 1 지점에 만들어진 선 혹은 그루브groove 형태의 조형 요소이다. 대체로 앞뒤 범퍼의 모서리와 연결되는 높이나 이미지로 만들어진다. 차체 보호를 위해 연질 수지의 몰드를 부착하는 높이이기도 하다. 최근에는 간결한 이미지를 강조하는 디자인 특성을 위해 웨이스트 라인을 생략하거나 도어 패널의 아래쪽으로 내려간 위치에 설정하기도 한다. 도어 패널의 허리 waist 높이라는 의미이기도 하다.

인스트루먼트 패널 instrument panel

본래 클래식카에서 속도계와 엔진 냉각수 온도계 등의 계기instrument를 운전자가 볼 수 있도록 목재 패널에 부착해놓은 것을 의미했으나, 오늘날에는 속도계와 엔진 회전계 등이 집적된 계기판과 히터, 내비게이션 등 주변의 여러 장치가 모여 있는 구조물을 말한다. 아울러 운전석과 조수석에 걸쳐 있는 앞쪽 전체의 구조물까지도 인스트루먼트 패널이라고 지칭하기도 한다.

지그 jig

한자어로 음역해 치구治具라고도 한다. 대량생산 방식에서 부품을 수천, 수만 개 이상 반복 생산할 경우 금형의 마모 등으로 부품의 치수나 형상의 정밀도가 변할 수 있는데 이를 중간중간에 확인해서 초기와 동일한 정밀도를 유지하기 위해 만드는 틀이다. 검사구檢査具라고 불리기도 한다.

지붕 패널 roof panel

지붕의 철제 외판을 가리키는 것으로, 최근에는 유리로 만들어진 파노라마 루프panorama roof 등으로 덮인 차량도 볼 수 있다.

차대 車臺

과거에 차체와 프레임이 나뉘던 구조에서 유래된 명칭이다. 차체가 운전자나 승객이 자동차를 이용하기 위한 구조물이라면, 차대는 엔진과 변속기, 동력 전달 장치, 현가 장치 등 차량이 기계적으로 주행하기 위한 구조물의 집합체이다.

카울 패널 cowl panel

본래 카울cowl의 의미는 고깔 혹은 깔때기 모양을 가리키는 것으로, 공장에서 굴뚝으로 연기를 모아주는 구조물의 형태 등에서 볼 수 있는 것이었다. 자동차에서는 초기 차량의 엔진공간과 차체를 연결하는 구조물이 마치 고깔처럼 생겨 카울 패널이라고 불렸으며, 그 위쪽의 카울 톱cowl top에 유리창이 설치되었다. 오늘날 차량은 고깔 모양으로 만들어지지 않지만 엔진공간과 실내 공간을 구분하는 패널을 카울 패널이라고 부르며, 전면 유리창이 설치되는 구조물을 카울 톱이라고 한다.

캐릭터 라인 character line

차체의 디자인 특징을 가장 대표적으로 나타내주는 조형 요소로, 대체로 벨트 라인 아래쪽을 지나가는 선적인 요소를 지칭한다. 차체 디자인에 따라 선의 이미지를 가진 경우도 있고, 입체적인 그루브 형태를 가진 경우도 있는 등 다양한 유형이 있다.

캐빈 cabin

차체에서 운전자나 승객이 탑승하는 공간을 의미한다.

쿼터 글래스 quarter glass

고급 승용차의 C필러에 붙어 있는 작은 유리창을 가리킨다. 일반적으로 삼각형처럼 보이는데, 개념적으로 사각형 창문이라는 의미에서 쿼터 글래스라고 부른다. 쿼터 글래스가 설치되면 측면 유리창이 좌우 모두 여섯 장이 된다는 의미로 식스라이트 글래스six-light glass라고 불리기도 하고, 뒷좌석 전용 유리창이라는 의미를 살려 과거 오페라 극장에서 귀족들이 사용하던 전용 방의 유리창이라는 뜻으로 오페라 글래스 opera glass라고 불리기도 한다.

텀블 홈 tumble home

차체의 폭보다 지붕 패널 부분의 폭이 좁아지면서 A, B, C필러 등 각각의 기둥들이 안쪽으로 기울어진 듯한 형상으로 만들어지는 것을 지칭한다.

테일 게이트 tail gate

해치백 구조의 차량에서 화물공간의 해치 도어를 다른 명칭으로 테일 게이트라고 부르기도 한다.

패스트백 fast back

노치백과 대비되는 형태로 뒤쪽 차체가 매끈한 형태를 의미한다.

프로파일 라인 profile line

자동차의 측면을 보면 엔진공간과 실내 공간, 화물공간 등의 비중이 나타난다. 그렇기 때문에 차량의 특성을 나타내준다는 의미에서 측면의 가장 외곽 형상을 프로파일 라인이라고 한다. 다른 말로는 실루엣silhouette이라고 하는데, 차체의 중심에서 길이 방향으로 나눈 기준점 0BL을 의미하기도 한다.

프론트 범퍼 front bumper

차체 앞쪽의 완충장치이지만 최근에는 차체와 일체로 보이도록 디자인된다. 실질적인 완충장치 구조물은 안쪽에 만들어지므로 외형적으로 보이는 것은 범퍼 커버bumper cover라고 해야 정확하다. 미국은 이른바 '5마일 범퍼'라는 규제가 있어서 시속 5마일 (약 8km/h) 이하의 속도로 충돌할 경우 범퍼가 손상되지 않을 것을 의무사항으로 규정하고 있다.

프론트 콘솔 front console

오늘날 승용차에서 대체로 기어 변속 레버가 설치된 부분, 즉 센터 콘솔보다 앞쪽에 위치하는 상자형 구조물을 의미한다.

플로어 패널 floor panel

단어의 뜻을 보면 바닥판이라 할 수 있지만, 차량에서는 동력 전달 장치와 구동장치가 부착된 위쪽으로 운전자와 승객을 위한 좌석과 인스트루먼트 패널 등 차량의 실내 공간을 구성하는 대부분의 부품이 장착되므로 실질적으로 차량의 구조를 결정하는 가장 중요한 부품이다. 이에 따라 최근에는 차량을 구성하는 기본 요소라는 의미에서 플로어 패널과 이 같은 구성품들을 통합적으로 플랫폼 flatform이라는 명칭으로 구분해 부르기도 한다.

필러 pillar

전면 유리 양쪽에 있는 첫 번째 기둥을 A필러라 하며 두 번째 기둥을 B필러라 한다. 차체 길이나 크기에 따라 기둥의 수가 늘어날 경우 세 번째를 C필러, 네 번째를 D필러 등으로 구분한다.

해치백 hatchback

차체 뒤쪽에 트렁크 리드 대신 뒷면 유리까지 일체로 열리는 테일 게이트를 설치한 2박스 구조의 승용차를 통칭하는 것으로, 형태보다는 차체 구조를 의미한다.

후드 hood

엔진공간을 덮는 커버라는 의미이다. 클래식카 가운데에는 마치 갈매기 날개처럼 좌우로 열리는 커버도 있는데, 그것을 보닛bonnet 이라고 부른다. 후드라는 명칭은 오늘날처럼 악어가 입을 벌리듯 열리는 구조가 등장한 1930년대에 이것을 앨리게이터 후드alligator hood라고 한 데서 비롯되었다.

참고문헌

구상, 「자동차 조형요소 분석을 통한 자동차 디자인 아이덴티티 고찰」,
　　서울대학교 미술대학 대학원 박사학위 청구논문, 2007.

구상, 『자동차디자인 100년』, 조형교육, 1998.

구상, 《모빌리티 디자인의 난제는 무엇일까?》, 글로벌오토뉴스, 2020.

미쉐린 메이너드, 최원석 옮김, 『디트로이트의 종말』, 인디북, 2003.

이와쿠라 신야, 박미옥 옮김, 『혼다 디자인 경영』, 휴먼앤북스, 2005.

장병주, 『신편 자동차공학』, 동명사, 2004.

전창, 『자동차 과학』, 아카데미서적, 1999.

조동성, 『한국의 자동차 산업』, 서울대학교출판부, 1998.

채영석, 『브랜드와 마케팅』, 기한재, 2009.

체스터 도슨, 『렉서스』, 거름, 2004.

폴 로버츠, 송신화 옮김, 『석유의 종말』, 서해문집, 2004.

쿠르트 뫼저, 김태희, 추금환 옮김, 『자동차의 역사』, 뿌리와이파리, 2007.

필립 로젠가르텐, 크리스토프 B. 슈튀르머, 배인섭 옮김, 『프리미엄 파워』, 미래의 창, 2005.

Alfieri, B., *Fininfarina Mythos*, Milano: Automobilia, 1989.

As selected by the official World-wide Jury of 135 professional auto-journalists,
　　The 100 candidates, Holland: Automotive Events BV., 1999.

Bacon, R., *The Illustrated Motorcar Legend Mercedes Benz*, London:
　　Sunburst Books, 1996.

Buckley, M., *Classic Cars*, New York: Anness Publishing Limited., 1996.

Fetherston, D., *Jeep*, London: Motorbooks International Publishers & Wholesalers, 1995.

Flammang, J. & et al., *Cars of the fabulous '50s*, Illinois: Publications
　　International, Ltd., 1995.

Flammang, J. & et al., *Ford Chronicle*, Illinois: Publications International, Ltd., 1992.

Georgano, N., *The American Automobile A Century 1893-1993*, NewYork:
　　Smithmark publication, 1992.

Georgano, N., *The Art of the American Automobile*, New York:
　　Smithmark publication, 1995.

Laban, B., *Ferrari*, New Jersey: Chartwell Books, 2000.

Wager, P., *VW Beetle*, Greenwich: Bromton Books Corp., 1994.

Yamaguchi, J. & Thompson J., *Mazda MX-5*, New York: St.Martin's Press, 1989.

http://ko.wikipedia.org/wiki

http://www.dawnofapes.co.kr

http://www.global-autonews.com

http://www.imagazinekorea.com/daily/dailyView.asp?no=4668